国家出版基金项目
NATIONAL PUBLICATION FOUNDATION

黄慎全集

人物画

上

海峡出版发行集团　福建美术出版社
THE STRAITS PUBLISHING & DISTRIBUTING GROUP　FUJIAN FINE ARTS PUBLISHING HOUSE

序

范迪安

闽山苍苍，闽水泱泱，集山水之灵的八闽大地自古人文荟萃。福建虽处较为偏远的东南，却有着背山面海的独特地理环境，连绵的群山滋养着福建人崇文尚德的谦谦情怀，浩瀚的海洋赋予福建人敢于冒险、勇于拼搏的外拓精神。由于古代中原文化的多次入闽，在历史发展中得以很好地保存与积淀，更是形成了内聚而古朴的文化传统，这一"外"一"内"的文化张力造就了独具特色的福建地域人文景观，融包容性与多样性为一体，这种文化性格也明显地体现在闽地古代绘画的发展中。

自两宋起，惠崇、陈容、郑思肖三位闽籍画家各擅胜场，成为具有全国性影响的文人画大家；至明清两季，闽地画家更是呈群体性崛起，明代宫廷画家中占籍为闽者二十馀人，一时蔚为壮观；清代鬻画扬州的闽籍画家有上官周、华嵒、黄慎等数人，与扬州画家群体共开一代新风。这其中，出生于宁化的黄慎无论是艺术经历还是绘画风格、审美追求等都体现出福建文化的孕育和影响，而他也将这种潜在的文化因子发散与弘扬，最终成为"怪而不怪，艺传百代"的一代绘画大师。

黄慎的一生突出地体现了中国画家的践行方式，以"行万里路"的精神成就了自己的艺术，就其游历生涯和艺术经历而言，诚可谓是"蛟龙出闽"。其足迹最初仅限于邻县建宁，奉母之命拜师学习写真之法。33岁始，黄慎开始了自己的壮游，从福建的建宁、长汀北上，经江西的瑞金、赣州、南昌等地，再入广东的曲江、南海、增城，直到苏州、杭州、南京，千里盘桓，以书画谋生会友，眼界大开。38岁时，定寓扬州，往来南京、镇江、仪征、淮安、海州等地，除鬻画之外，游山观景，遍访名迹，先后交游者不仅有诗画之友，还有达官贵人，其画艺也精进成熟，全面拓展，"名噪大江南北"。49岁到64岁间，黄慎大有"五湖看尽，归去青山"的感慨，携家奉母回到家乡宁化，期间又先后出游长汀、连城、永安、沙县、南平、福州、建阳、崇安、古田、龙岩、南安、泉州、厦门等地，足迹几乎遍及整个闽地，在家乡各地影响甚巨。其母去世后，习惯了东奔西走、四处游历生活的黄慎于1751年（65岁）再次来到阔别15年之久的扬州，诗画之名更甚，新朋旧友，相互酬唱，好不欢娱。也许是出于"落叶归根"

的考虑，71岁时，黄慎结束了远游的漂泊生活，回到家乡，终老于此，享年高寿八十有六。

黄慎"两出两归"的人生经历不仅与闽地文化传统相暗合，而且铸造了其艺术的基本性格和内在张力，他在游历中完成了由民间肖像画师向具有很高文人素养和情致的职业画家的转变，同时成为时代艺术风尚的引领者。其绘画创作融平民气质与文人意趣为一体，将写形与写意高度结合，敦厚淳朴的情感与纵横排奡、气象雄伟的艺术表现手法相统一，处处体现出内在的关联，而正是这种如生命般有机的学养、经验、情感与技巧的关联，使其艺术创造具有了非同寻常的力量。

黄慎艺术风格的形成及其全国性影响与扬州有着密不可分的关系。"初至扬郡，仿萧晨、韩范辈工笔人物，书法钟繇，以至模山范水，其道不行。于是，闭户三年，变楷为行，变工为写，于是稍稍有倩托者。又三年，变书为大草，变人物为泼墨大写，于是道之大行矣。盖扬俗轻佻，喜新尚奇，造门者不绝矣。"作为18世纪全国性的商业中心，扬州新兴的社会文化氛围为艺术家的创作提供了多种自由，而绘画作品的高度商品化也造就了流派纷呈的繁荣景象。以"扬州八怪"为代表的画家群体顺应了新兴市民阶层的好尚，十分鲜明地体现出对现实生活的关心与对世俗趣尚的认同，以"删繁就简，领异标新"为特色，引领风潮，时人目之为怪。

在这样的环境中，黄慎一方面应时而变，以识时的慧眼和吐纳的胸襟卓然自成大家，但另一方面他却保持了鲜明的自身个性，一以贯之的关注平民疾苦，传达最为真切深沉的情感，并取别号"瘿瓢山人"，隐含"不材之木，无所可用，故能若是长寿"之意，自喻天然、独立，在朽木可雕、化丑为美中自我比况与激励。黄慎前后曾居扬州17年，有诗云"生平梦梦扬州路，来往空空白鹤归"，在受到扬州的整体风气的影响以及和友人相互切磋、交流的同时，留名青史，并反过来给予扬州画坛以深刻影响。

综观黄慎画艺，人物、花鸟、山水无所不能，无所不精，工写技能全面、表现手法多样。而其中尤以人物画成就最为卓著。正因如此，其初至扬州，"贵人多迎致之，又多以写真"，虽然其写真肖像作品传世较少，但从早期较为工致的人物画面部描绘仍可窥见一二。肖像画锤炼了黄慎观察入微、

刻画传神的造型能力，为其人物画打下了坚实基础。在其传世作品中，人物画有477件之多，占整体比重很大，题材包括历史故事、民间传说、神仙佛道、文人仕女、市井人物乃至乞儿贫民等，如此广泛的内容既反映了当时社会的需求，更折射出画家的精神立场和情感趣味。他对社会下层人物和普通生活情态的表现，完全突破了传统文人绘画"逸品为高"的自娱精神。在对凡夫俗子的描绘中注入最为质朴的纯真之爱，凸显出鲜明的现实关怀和人文品性，而这也是黄慎区别于扬州画坛其他画家更注重人的观照的重要标志。这一创举不断发扬光大，影响至今，成为历史发展的必然趋势。

黄慎的花鸟画题材也甚为广泛，花木、草虫、禽鸟、走兽等无所不包，画法以水墨写意为主，情态生动，风格疏简，在汲取徐渭笔墨的纵横奔放和八大山人造型的洗练夸张基础上，注重表现恣肆飞动而又愉悦欢快的生命活力。与人物画和花鸟画相比，黄慎的山水画数量偏少，以往所见甚少，这次在《黄慎全集》中收录了不少山水作品，实开眼界新境。他的山水画传达了个人性情抒发的雅趣，尤其是带有纪游性质的山水册页，与画上题诗一起寄寓着游历所见所感的真情实意。《国朝书画家笔录》论其"山水宗倪黄，兼师吴仲圭法，笔意纵横排奡，气象雄伟，为时推重"，另有"简劲绝俗"和"自写一种幽僻之趣"的评语。在"可居可游"的山水境界中，黄慎展现出对大自然的亲近与热爱。

谈及黄慎的绘画艺术，显然不能忽视其在诗歌与书法上的造诣。中国绘画的"诗、书、画"三绝在黄慎的艺术人生中有机而完美结合，正如友人雷铉赞曰"然则，谓山人诗中有画也，可；字中有画也，亦可"。《蛟湖诗钞》集诗339首，另有研究者辑录佚诗218首，这些诗歌是其一生经历与感慨的另一种言说，这一言说"巉岩绝巘，烟凝霭积，总非凡境"。非凡之境中既有恬淡超脱，也有真率生动、清新自然，随情而变，隽永深厚。其书法以怀素草书为宗，"如疏影横斜，苍藤盘结"，以"破毫秃颖，化联绵不断为时断时续"，形成更加跳荡粗狂、豪宕迅疾的风格。此种书风入画，将扎实的造型与新颖的笔法相结合，给人以强烈的视觉刺激和心灵震撼。

1745年，59岁的黄慎在《花鸟人物册》首页以草书题"我心写兮"，在另一幅草书横额上又题"以写我心"。"写心"是黄慎的艺术宣言，是其主体自我意识的自信表达；在另一件《花卉图册》中他还题道"写神不写貌，写意不写形"，这里的"神"与"意"是自我主体与外在客体的和谐统一，是在形貌之上的深度追求。这一追求伴其一生，正如郑板桥所言"画到精神飘没处，更无真相有真魂"。"诗、书、画"作为黄慎精神与思想的外化形式，"心、神、意"作为黄慎艺术的文化品格，都是中国绘画传统的精华。

黄慎的艺术在他生前已产生了广泛的影响，在他之后的中国画坛，经历了从晚清到现代的剧烈变革，中国画艺术也处在历史的大转折旋涡之中。正是由于黄慎极具个性的风格，他的艺术没有在后来的时代变迁中淹没，反而更多地激励了后世画家的创造，甚至可以说，正是黄慎思想的锋芒和语言表达的犀利，使得他的艺术穿透了晚清画坛笼罩的沉闷，一直指向现代。他在人物画上的造型样式和笔墨特征，尤其对近现代乃至当代中国画人物画产生着重大影响。我们可以从"海上画派"的人物造型中看到黄慎样式的影响，也可以从20世纪以来的许多人物画作品造型上看到黄慎的笔墨余韵。他笔线中那些刚劲的转折，勾勒的力度，以及充满张力的组织，一直到今天都让人叹为观止，从中获得启发。在这个意义上，黄慎既属于传统，又属于当代。

在黄慎逝世245周年纪念之际，福建美术出版社整理出版《黄慎全集》大型艺术作品集，分门别类：人物卷计302件，花鸟卷近250件，山水卷153件，诗文书法合卷，其中书法89件，并影印《蛟湖诗钞》。此作品集的出版，不仅是对艺术大师黄慎的纪念，也将进一步推动福建文化艺术传统的挖掘、研究以及传承和发展，还将为整个扬州画派乃至近两百年来中国绘画"自我现代性"转型研究提供一份宝贵的个案资料与视觉文献，实为学界之盛事和幸事。

感谢参与此项出版工作的所有同仁！

是为序。

2012年4月于中国美术馆

一代画圣 "三绝"大师

黄慎画书诗艺术评介

同里后学 丘幼宣敬撰

福建省宁化县，僻处闽西北之闽赣边境，地当武夷山脉西南麓。境内山清水秀，有天鹅溶洞群著名风景区。钟灵毓秀，代出名人。清朝康雍乾间，宁化县出了一个画圣。他，就是黄慎。

五十年来驴背行 诗瓢朽笔伴平生

黄慎于清朝康熙二十六年端午节（1687年6月14日），诞生在福建省宁化县城关一个贫寒知识分子家庭。他的父亲黄维峤，字巨山，母亲曾氏。黄慎七岁入私塾，开始读书、习字，接受启蒙教育。12岁那年，他父亲往湖南经商谋生。黄慎14岁时，父亲不幸在湖南病逝。家徒四壁，靠黄母日夜做针黹女红，上侍翁姑，下抚子女。又遭逢饥荒，两女病饿夭折，幼子尚在襁褓。黄母历尽艰辛，饱受饥寒之苦。

黄慎秉性聪慧，从小喜爱绘画。16岁时，黄慎奉母命赴邻县建宁求师学写真以糊口。他寄居建宁僧寺，白天临摹书画，夜晚在佛前琉璃灯下苦读书史诗文，学习作诗。经过十余年的勤学苦练，黄慎既工诗，又善草书，擅长人物画之外，于花卉、蔬果，虫鱼、鸟兽，山水、楼台诸画科，都有相当造诣，他已经成长为"三绝"妙手，全能画家了。

为了开拓眼界，也为了寻求更多主顾，黄慎从清康熙五十八年（1719）、33岁起出门鬻画，历游江西、广东、金陵等地。雍正二年（1724）夏，黄慎从南京首次到扬州定寓。当时的扬州，地处南北水陆交通要冲，商业、手工业发达，成为江淮的经济文化中心。两淮盐运使官署设在扬州，两淮盐商云集于此。他们家资累万，生活豪奢。其中有些人嗜好金石书画，罗致供养了一大批文人、画士，客观上为他们开辟了经济生活源泉，提供了文艺交流环境。扬州确是比较理想的鬻画地方。

黄慎是有名的孝子，雍正五年（1727）夏，他回乡接母亲和妻女来扬州生活。至雍正十三年（1735）春，因老母思乡心切，便奉母携家返闽，于乾隆二年（1737）初抵达故乡宁化。从雍正二年（1724）夏至雍正十三年（1735）春十二

年间，黄慎来往于扬州、镇江、南京、仪征、泰州、高邮、淮安、海州等地鬻画交友，以画书诗三绝扬名大江南北，是他艺术生涯中开花结果成名成家的重要阶段。从乾隆二年（1737）至乾隆十五年（1750）冬，黄慎在闽中长汀、连城、永安、沙县、延平（今南平市）、福州、连江、宁德、古田、建阳、崇安（今武夷山市）、龙岩、南安、晋江、泉州、厦门等地漫游鬻画。乾隆十五年（1750）底，黄慎在厦门途遇由台湾返扬州奔母丧的好友杨开鼎，遂同行重游扬州鬻画访友。直至乾隆二十二年（1757）春，才依依告别扬州，于次年春回到宁化故里，继续往返邻县鬻画。大约在乾隆三十七年（1772）七月秒，这位聪明正直、耿介淡泊、清贫一世、漂泊半生、毕生从画、佳作累千、名满天下的一代画圣、诗人、书法家，终于放下如椽巨笔与世长辞，享年八十六岁，被安葬在宁化县城北郊茶园背。

黄慎初名盛，字恭寿、恭懋，亦作躬懋，别号如松。曾用笔名江夏盛。康熙六十年（1721）起更名慎，雍正四年（1726）改字恭寿，雍正二年（1724）取别号瘿瓢山人，简称瘿瓢、瘿瓢子。在黄慎绘画的款印中，还先后出现过放亭、蓝圃、幹奴、糊涂居士、苍玉洞人、东海布衣、蓝圃山人、砚耕等别号，但不常用。

黄慎大约在26岁成婚，元配张氏，继配连氏，侧室吴绿云（扬州人）。有两男，名茂口、茂瑛，女儿名字不详。孙四人，名贤材、贤梁、贤槑、贤椝。

一个嵚崎磊落人

黄慎在七古《述怀》中说自己是"八尺侯嬴空健躯"，大约身高一米七左右，身体颇健康。上官周在七律《会瘿瓢山人于绵溪》中描写黄慎："仿佛云庵罗处士，碧眸双炯倍精神。"陈鼎《黄山人〈蛟湖集〉叙》说：黄慎七十四五岁时，"目力不少衰，能作小楷字"，只是"年高而耳聋"罢了。在扬州八怪中，黄慎是比较健康的，这得益于他曾经修习导引之术（气功）。黄慎81岁时，还能翻山越岭，步行180里，

到长汀县旅行鬻画。黄慎的性情，他的朋友马荣祖、许齐卓、雷铉、陈鼎等人是这样记述的："至性过人，少有孝行，宁人多能言之。"（陈鼎《黄山人〈蛟湖集〉叙》）"山人性绝慧。"（马荣祖《黄节母纪略》）"性颖慧，工绘事，自其少时，于山川、翎毛、人物，下笔便得造物意。"（许齐卓《瘿瓢山人小传》）"山人心地清，天性笃，衣衫褊襂，一切利禄计较，问之茫如。"（同上）"山人落拓，不事生产，所得赀……随手散尽。"（同上陈鼎《叙》）"山人性脱落，无城府，人多喜从之游。"（雷铉《瘿瓢山人诗集序》）从《蛟湖诗钞》可以看出，与黄慎有书信诗文交往的亲友多达144人，其中布衣91人，官员24人，举人6人，进士1人，诸生18人，盐商2人，方外2人。官员中官阶最高的正三品一人（雷铉），最低的从七品、从八品各一人。"性耿介，然绝不作名家态。"（同上陈鼎《叙》）"虽担夫竖子持片纸，方遂巡不敢出袖间，亦欣然为之挥洒题署。当其意有不可，操缣帛郑重请乞者，矫尾厉角，掉臂勿顾也。"（同上许齐卓《小传》）从以上记述，见出黄慎是一个聪明、正直、率真、磊落、热情、淡泊，毫无势利之心，而又孝顺母亲，热爱劳苦大众的伟大艺术家。

草书入绘开天地　大成画艺范千秋

一、概述

黄慎是一位具有较高文化素养的职业画师，兼有民间画家和文人画家之长。他从十四五岁学画到86岁谢世，画龄长达七十余年。他毕生勤奋创作，至老不辍（在他逝世当月还创作了《张果老骑驴图》），所作绘画少说也近万件。据不完全统计，现存黄慎绘画约1631幅，其中人物画最多，计661幅，占40.52%；花鸟画略少，计650幅，占39.85%；山水画最少，计320幅，占19.63%。

黄慎是中国画史上为数不多的全能画家之一，不论何种画科、技法、题材、质地、形式，无所不能，无所不精。他擅长人物画之外，复工画花卉蔬果、虫鱼鸟兽、山水楼台。

早期多作工笔人物画，兼有工写结合作品，少许花卉作为背景陪衬。中期作品除工笔人物画之外，兼工带写的人物画，工笔和写意的花卉画、山水画渐渐增多。后期作品除工笔画和半工半写画之外，大写意的人物、花鸟、山水画增多了，还出现简笔写意人物画，自创草体花鸟画、草体山水画。黄慎中后期绘画中虽然仍有工细之作，但经常的、大量的、占主导地位的则是半工半写的作品。工笔画是黄慎立足的基础，以草书笔法作的写意画，则是黄慎超越前人，推陈出新，大胆改革的艺术成果。因而黄慎的绘画呈现多种艺术风格。他的工细作品，呈现精致、秾丽、丰韵、苍秀的优美风格，代表作有《碎琴图折扇面》《工笔设色花卉册》《桃柳春江图卷》。他的兼工带写作品，展现潇洒、清丽、疏朗、秀润的逸美风格，代表作有《盲叟图轴》《折枝桃花图册页》《驴雪探梅图轴》。他的草书笔法大写意画，纵横挥斥、气势磅礴，表现出雄浑、淋漓、奇肆、荒莽的壮美、奇美风格，代表作有《铁拐醉眠图横轴》《写意花卉册》《风雨归舟图轴》。

读黄慎的绘画作品，首先要抛开文人画各家宗派的教条框框，运用改革创新的眼光来观察鉴赏，才能正确领会其中神味。不然就会蹈袭前人的脚印，于赞赏之余，总要重弹"惜非正宗""格调不高"之类的老调。殊不知黄慎可贵的卓越之处，正是在于他能大胆突破"正宗"的樊篱。其次要全面把握黄慎的各类作品，才能领略其丰富多彩的艺术风格，避免陷入盲人摸象、以偏概全的误区。更不能不加审辨，误将假冒伪劣的赝画当做黄慎的作品来评论，给黄慎横加恶谥，让黄慎替人受过。比如，传统的人物画，题材内容大多描绘逸士高人和达官显贵，人物造型大多是严肃静穆，不苟言笑，或是身如槁木，心如死灰，目光呆滞，表情冷淡，技法一律工笔细描，衣纹都是规行矩步，刻板单调。黄慎所作人物画，内容对象超出士林，扩展到世俗人物、劳苦群众，多是封建士大夫鄙视的引车卖浆者之流。人物造型从现实生活出发，描绘俗众的日常行为举止和悲欢喜乐之情，人物形象活泼，表情丰富生动。笔墨技法突破前人工笔窠臼，采用兼工带写，颜面用工笔，衣纹用写意，甚至阔笔泼墨大写意。所作衣纹

完全打破传统的单一刻板的描法，随体赋形，灵活运用，以至自创草书笔法作衣纹，横涂直抹，大破陈规。有的人看惯了传统人物画，抱着"古雅"的审美框框，对于黄慎的人物画自然格格不入，认为"粗豪""格调不高""甜俗"，甚至诅咒他"搅扰人心"。这些都是偏颇之见，并非公允之论。

综览黄慎绘画各类作品，有以下一些共同特点：

1. 构思缜密，心细如发。 中国诗文书画的传统理论都讲究"意在笔先"。这"意"就是画家在创作前的构思。黄慎在创作前怎样构思，苦心孤诣，惨淡经营，他没有明说。但从他留下的大量作品中可以寻绎揣摩到。黄慎作画时总是把创作对象置于特定的环境情景下，写出它在这种境况中的外在风貌和内涵精神气质，写出它和其他对象的关系。例如《八仙图》，黄慎设想众仙聚在一起听张果老敲渔鼓唱道情，曹国舅击檀板，汉钟离两手打拍子应声和唱，余人静听，各具神态。又如《伯乐相马图》，作者精心构思，设计人物造型，让伯乐背手执毡笠，上身前倾，凝神观马。引人想象伯乐听到良马信息，从远处急忙奔来，摘下毡笠散热，未遑休息，立即察看。此马前足跪地，回颈顾视伯乐，左后足刚刚站起。使人想象它怀才不遇，正在伏地自伤，忽见伯乐前来，知遇慧眼明主，急忙霍然抬身起立，意欲相迎。整个画面不仅形象生动，而且内蕴深邃，外延丰富，使观者回味无穷。即使单人图像，黄慎也同样认真构思。如《采芝图》，作者摄取采芝人在归途中的欣喜自得神态，绘老人右手提举药篮至腹前，左手拈起一茎灵芝，两目赏视，面呈喜色。右足踏地，左脚跟提起，写出老人缓步徐行，怡然自得之状。又如《麻姑晋酒图》，黄慎绘麻姑双手高捧酒壶，壶底与下颏齐平，现左半面、左侧身，鹤氅下摆向后垂拖地上，袖口、鹤氅边缘毛毳毵毵，向后飘举，见出麻姑晋酒献寿，正在行进中。使人联想画外不远处就是西王母宝座。全图以静写动，引人想象，意存画外，余味无穷。又如《李白春夜宴桃李园》横幅，黄慎在图右侧两株古树中间立一龙头灯柱，悬一纱灯，点明"夜宴"；图左下角太湖石后露出一树桃花，点明"桃李园"。作者用心之细，由此可见一斑。这种构思的思路和方法，有如高明的戏剧导演。

2. 结构、布局讲究。 "经营位置"是南齐画论家谢赫总结的"绘画六法"之一，在绘画中占有重要地位。黄慎对绘画的结构、布局，非常讲究均衡对称与错综变化，达到多样统一。所作群体人物画，对画中的男女老幼、高矮胖瘦、主次疏密、正欹俯仰、坐立行止、动默语笑、顾盼呼应，无不安排妥帖，既有生活气息，又富含美感。所作花卉长卷，注意

各色花卉的安排，做到左右、上下、对角的映照呼应，题诗、题款，长长短短、高高低低，穿插其间，极饶美趣。如两件《墨笔花卉卷》就是其例。又如《李白春夜宴桃李园》横幅中，四张坐具各不相同，一为根雕太师椅，一为矩形太师椅，一为弧形桶板靠背椅，一为大方凳。在《金带围图》折扇面中，四相簪花各异，韩琦簪于左额角，王珪簪于右额角，王安石簪于头巾顶上，陈升之迟来尚未簪，正在端详手中芍药。可见作者在经营布局上多么重视错综变化，避免雷同单调。所作人物画，大多头面偏向一侧，身体则转向另一侧；大多呈六七分侧面（或左或右），极少呈正面正身，这就使人物姿态不致刻板。所作群体人物、动物或花卉、树木，位置多呈品字形（或正品字，或倒品字，或斜品字）排列，避免呆板。如所绘《三羊图》，一黑一白一花斑，两羊横身斜立，一肥一瘦，角脸厮磨，呈亲昵状，另一羊纵身背立，翘望远方：三羊毛色、姿态、动作、肥瘠、位置都不雷同。所作《双鸭图》，绘一黑一白（或花斑），白鸭（或花鸭）黄嘴甲，黑鸭青灰嘴甲，彼此错综映衬。所绘并列两株水仙，一高一矮，一浓一淡，一着花一无花，具有错综变化之美。

在《碎琴图》折扇面中，除了十人围观陈子昂举石碎琴之外，山人特意安排一个中年人背负童子，从图右侧向围观人群奔来看热闹。既符合生活真实，又引人联想画外还有群众络绎奔来，意延画外，带来画外之画，象外之象，余味无穷。真有颊上添毫，生动倍增之妙。这种构图设计在寻常绘画作品中难以见到。我名之曰"特设呼应关系"。这种构图法还见于黄慎的《群盲聚讼图》《苏长公屐笠风雨图》《公孙大娘弟子舞剑器图》《桃花源图》。山人还把这种"特设呼应关系"构图法用于山水、花卉画。在山水画的左侧或右侧画一角山崖，与图中心的山景呼应，又暗示画外还有更多的山水。山人所作《岁朝清供图》，长方形花盆中自左而右杂植水仙、老梅、矮松。在盆左侧另有一株水仙亭亭独立，与盆中央水仙丛相应。所作《春蚕图》，图中央桑叶上横卧三条春蚕，图右方另有一条春蚕正向桑叶蠕蠕爬行。又如《菊蟹图》，竹篓中插菊花，绘两只螃蟹，竹篓外，图右下方另有一只螃蟹，正向竹篓横行。这样构图，给全图平添无限趣味。

3. 造型能力高超，造型丰富多样。 黄慎的造型能力很强，笔墨所及，形神飞动。黄慎的人物画内容有：士人、仕女、帝王、官员、劳苦群众、人物肖像、仙、佛、神、鬼数十种，每一种又有多样造型。如《金带围图》，有韩琦单人簪花，有四相簪花，有立式人物，有坐式人物。如《八仙图》，有八仙散坐，八仙散立，八仙星聚，八仙赴会，八仙同醉。如

《张果老仙图》，有张果老骑驴，张果老携眷归隐，张果老倒骑驴，张果老击渔鼓唱道情，张果老炼丹，张果老与何仙姑，张果老与李铁拐。如《钟馗图》，有钟馗倚树，钟馗执蒲，钟馗捧瓶花，钟馗刺剑，钟馗执笏，钟馗击磬，钟馗接福，钟馗剔牙，钟馗酗妹，钟馗戏甥，钟馗戏童，钟馗训读等等。花卉画内容品种有梅、菊、水仙、山茶、芍药、牡丹、玉簪、桃花、杏花、梨花、月季、蔷薇、萱花、雏菊、石竹、秋葵、荷花、绣球、芙蓉、海棠、紫藤、紫薇、灵芝、芭蕉、菜花、垂柳、白玉兰、凤仙花、鸡冠花、牵牛花、雁来红、稻穗、芦苇、狗尾草等多达34种。蔬果画内容品种有：南瓜、西瓜、丝瓜、苦瓜、紫茄、白菜、萝卜、魁芋、生姜、竹笋、蛾眉豆、樱桃、石榴、枇杷、佛手、榴莲、荸荠、菱角、藕、莲实、葡萄、毛栗、桐实、松果、金樱等25种。虫鱼画的内容品种有：蝉、蝶、蜂、蚕、蚁、蚱蜢、螳螂、蜻蜓、蟋蟀、螃蟹、蟾蜍、鳜鱼、龙等13种。翎毛画的内容品种有：鸭、凫、白鹭、竹鸡、鹳鹆、鹧鸪、燕子、画眉、山雉、雁、鹅、鹤、鹰、麻雀、鸦、鸡等16种禽鸟；有哈巴狗、猫、羊、驴、牛、兔、鹿、麒麟等9种走兽。每一种花果、鸟兽又有多种动态造型。不但造型丰富多样，而且形象准确鲜明，栩栩如生。

4. 造型形象生动。 这是黄慎绘画最突出的特色。黄慎笔下的绘画形象，有很强的质感、动感、立体感和空间感。所绘枇杷叶用阔笔重刷，有粗厚质感。所画蝶翅、蝉翼，或用水彩渲染，或用破毫淡墨绘写，淡处有透明感。所绘春蚕，肥软蠕动之状可掬。所写鸟兽角喙蹄爪，呈现坚润的角质感。所绘人物须发，鬈曲鬅鬙，有柔韧的质感，颜面五官、躯体手足、指掌跖趾，立体感很强，令人触手可扪；又善于摹写各类人物在特定情境下的心态、表情，栩栩如生。如《裴度易相图》中，相面老术士看到裴度体貌变得更加英俊后的欣喜表情；《苏长公屐笠风雨图》中，苏东坡昂头阔步，顶风冒雨奋然前行的神态；《唐明皇与杨贵妃图》中，安禄山睨视明皇，一脸嫉恨不满的表情；《东坡禅友图》中（中央工艺美术学院藏），僧人坐听东坡趣谈，两手置膝上，双目眽瞩，低头会心微笑之状可掬。凡此种种，堪称惟妙惟肖。尤其是在群体人物画中表现更加淋漓尽致，代表作有《碎琴图折扇》《金带围图折扇》《群盲聚讼图横幅》《公孙大娘弟子舞剑器图卷》等。

他笔下的花卉茎叶、花朵，均有翩翩飞动之势。所绘老鹰、画眉、鹳鹆、乌鸦，总是描绘它们倾身张翼，欲飞未飞那一刹那的神态。所画毛驴也是画它引吭嘶鸣、奋蹄欲行的情状。意延画外，引人联想许多。所作风景画，近景、中景、

远景层次分明，画中的山水树石、桥船亭屋，无不前浓后淡、前明后晦，近大远小，远近高下距离分明。所写窠石、坡石、苔石，用深浅浓淡程度不同的色调界分各立面，使其立体感更为明显。这些生动的绘画形象，都是建立在线条勾勒、笔墨点染准确，笔头力度适中的基础上。这一切又来源于作者平日对客观事物的细致观察、明晰记忆和精熟的笔墨功夫。

5. 笔墨技法纯熟谙练，挥洒自如，达到"从心所欲不逾矩"的地步。 黄慎作画时的运笔用墨，无论中锋、偏锋、纵笔、横笔、秃笔、破毫、浓墨、淡墨、水墨、焦墨、淡色、重彩、勾勒、渲染、斫刷、皴擦、点笔、双钩、没骨、飞白、种种技法，无不合乎古式。他善于运用深浅、浓淡、干湿不同的墨色表现对象的立体感；着色逼真，不腻不俗，且经久不褪。正如清人秦祖永在《桐阴画诀》中所说的："画到纯熟入化时，方能脱尽畦径，随笔所至，自成结构。疏落处，虚灵澹宕，隽永有味；整密处，精神团结，融洽无痕。在落墨时不过逸笔草草，看似不经意，而实钩勒皴染、点刷披拂诸法，纯从古大家风韵中得来。画境如春云浮空，毫无端绪；如流水行地，莫辨源头。虽有理法之可求，实无径途之可入。但觉一片化机，求之骨格，骨格则浑化难摹；求之气韵，气韵则浮动无迹。谓为无法，一一皆中绳度。即谓有法，处处脱尽形模。此神化之诣，非数十年冥心搜讨，惨淡经营，不能臻此境界。"黄慎的绘画正是达到了这种神化的境界。

黄慎所以能够集画艺之大成，突破传统皴法、描法的局限，首创草书笔法入画，自成一格，开创一代新风，成为一代画圣，除了天赋的冰雪聪明之外，其成功之道有二：一是从小学习写真，练就神速敏锐的观察力和坚实精熟的笔墨功夫；二是运用草书笔法作画。许齐卓在《瘿瓢山人小传》中说：黄慎"性颖慧，工绘事。自其少时，于山川、翎毛、人物，下笔便得造物意。已乃博观名家笔法，师其匠巧。又复纵横其间，踔厉排奡，不名一家，不拘一格"。黄慎自己作了如下的回顾总结："予自十四五岁时便学画，而时时有鹘突于胸者。仰然思，恍然悟，慨然曰，予画之不工，则以余不读书之故。于是折节发愤，取《毛诗》、'三礼'、'史汉'、晋宋间文、杜韩五七言及中晚李唐诗，熟读精思，膏以继晷。而又于昆虫、草木，四时推谢荣枯；历代制度，衣冠礼器；细而至于夔蚿蛇风，调调刁刁，罔不穷厥形状，按其性情，豁然有得于心，应之于手，而后乃今始可以言画矣。"上引这段文字，可以概括为10句话、30个字。这就是：**敏资质，苦练功，勤读书，广游历，细观察，精思考，采众长，集大成，善学古，勇创新。**黄慎这条成功之路很值得后人学习取法。学习黄慎，不能止于临摹式地学

他的一笔一画，一肢一节，重要的是要学习黄慎的成功经验和创新精神。

二、艺术思想

从现存为数不多的黄慎的题画诗、绘画题记和千余件书画作品，可以看出，黄慎的艺术思想有这样几方面。

1. 写神、写意又写心

黄慎在乾隆十九年（1754）中秋节所作《漱石手砚图》上题的五言诗前二句说："写神不写真，手持此结邻。"在一件《花卉图册》上的题句重申："写神不写貌，写意不写形。"这些反复题写的词句说明，黄慎的艺术思想是非常重视写神、写意和写心的。郑板桥在一首题赠黄慎的七绝中说："画到精神飘没处，更无真相有真魂。"可说是知音之言。

黄慎所说的"不写貌"、"不写形"与郑板桥题诗说的"无真相"，其精神实质是要求绘画不止于写貌，不止于写形，不止于作真相，强调在形似的基础上，必须进一步去写神、写意和写心。完美的绘画作品要求的是以形写神，寓神于形，形神和谐统一。上引郑板桥的题句应当修正为："善摹真相寓真魂"。

黄慎绘画的最大特点正是善于传神。所谓写神、传神，就是表现人物、动物对象内在的心理情绪和精神状态。他的绘画几乎件件都是形神毕肖，形与神和谐统一的完美艺术品。这在前文论析黄慎绘画特点中已经介绍过。

黄慎说的"写意"，不是指绘画技法的写意，而是指表现花卉、蔬果、自然景物的内在气质和外在风貌。黄慎善写雪景，用淡墨渲染天幕，垠崿留白，树冠镶白边，使整幅画面充满雪天阴冷气象。所作《桃柳春江图》，红树绿杨，清溪小艇，水天空阔，天色晴明，画面洋溢着春日融和、晴光喜悦的气氛。所作《没骨设色蔬果册》中的《西瓜图》，顶端藤蔓虬结，下垂一瓣西瓜，青皮、白肉、红瓤，瓜汁欲滴。题上一联七言诗："剖开天上三秋月，飞作人间六月霜。"如此构图，想出天外，深刻写出西瓜炎天解暑的功能特性，使人一望而有浑身清凉之感。

所谓写心，是指通过绘画表现画家主观的志、意、情、趣。如南宋末画家郑所南善写兰，宋亡后，所绘兰花根蒂朝上，兰叶倒垂，借以抒发亡国之痛。元末王冕善画梅，在梅花图上题诗："胡儿冻死长城下，始信江南别有春。"表达他对蒙元统治者的痛恨。这就是画家的"写心"。

黄慎首次出山时作工笔设色《碎琴图》折扇面，末次从江南归乡不久又作一幅工写结合的同题画轴，从中抒发知音难觅的感慨。他反复多次作《伯乐相马图》，也是发泄怀才不遇的愤懑。他多次在端午节作《钟馗图》，固然是适应民间习俗，应顾主的需求而创作，但他从钟馗身上也寄托了怀才不遇之感。因为端午是黄慎诞辰，据传说钟馗屡举不第，愤而触阶自尽，也是一个失意文人。所以，黄慎笔下的钟馗形象，随着画家的年龄递增而相应变化。雍正年间所作钟馗图，都是壮年人形象，《钟馗倚树图》中钟馗双目远瞩，炯炯有神。这和上官周描写山人的诗句"碧眸双炯倍精神"何其相似。乾隆年间山人所作钟馗图，钟馗则以老人形象出现了。这难道是偶然随意的吗？分明是画家在钟馗图中寄托了自己的身影。黄慎喜爱梅花，反复多次画梅。所绘梅花，古干轮囷，枝柯槎枒崛峭，题上同郡前辈诗人刘鳌石的诗句："品原绝世谁同调？骨是平生不可人。"从中寄托了自己的品格心志。他在题《梅影图》的诗中写道："江南霜月白如银，带醉归来别馆春。忽到窗间疑是梦，绕帘梅影认前身。"面对月光梅萼，人与梅花合为一，自认前身是梅花，他简直有点不知是庄周梦蝶还是蝶梦庄周的恍惚之感。他所作的《丝纶图》，寄寓了对慈母的深刻同情和无限孝思。他早年作的《家累图》册页，更是直接描绘家庭生活累人，有如蜗牛负重。同属早年作的《使鬼推磨图》册页，直截了当地表达了针砭世风之意。他在《白菜萝卜》册页上题写苏东坡语："士大夫不可不知此味。"在《野蚕》册页上题诗："马蹄作践，恶木谁剪？嘉禾不秀，野蚕成茧。"也是寄托了讽世之意。

2. 尚气

黄慎在七古《吴励斋刑曹员外郎出示小照，兼赋〈山水册子〉歌》中称赞吴励斋的画："气吐长虹干碧落。"在七古《乾隆元年除夕前下榻虔州张明府露溪署斋，尊人出其先君〈画马〉卷子索题，跋其后》中又说："一笔二笔自潇洒，墨痕不到气穹窿。"这其实是山人的"夫子自道"。他多次在所作《风雨归舟图》上题七绝："横涂直抹气穹窿，不与人间较拙工。"表达了他"尚气"的绘画主张。

"气"是中国传统文化思想的重要概念，起源远古。初见于先秦诸子的哲学著作，逐渐推广应用于医学、养生、星相、堪舆、文学、绘画、戏剧、武术诸领域。"气"的含义非常丰富而模糊，诠释起来煞费笔墨，而且难于确切表达，多有只可意会不能言传之处。

黄慎主张绘画尚气，这"气"的内容指什么，他没有更多阐释，但从他的绘画作品中不难窥见端倪。（1）作品要表现绘画对象的生命力，写出它的蓬勃生机和淋漓生气。黄慎

笔下的花卉蔬果和虫鱼鸟兽，无不生意盎然，精神饱满，形神飞动，更不待说他的人物画了。连提在渔翁手里的鳜鱼总是尾鳍上翘，写出鱼儿泼剌挣扎的动态，表现它不屈的生命力（近代绘画大师徐悲鸿笔下也有此种造型）。（2）笔画线条和水墨韵味要贯注作者的生气、感情（所谓"喜气写兰，怒气写竹"），显得劲挺有力，精神旺盛，体现阳刚之气。黄慎的作品无论工笔、写意，它的笔触线条无不坚实劲挺。尤其是大写意的《风雨归舟图》和《米点山水图》，用阔笔劲扫，笔力千钧，气势磅礴，充分写出疾风猛雨的威力。（3）作画构思完密，笔墨纯熟，行笔酣畅，一气呵成，速度快捷。许齐卓说黄慎作画"顷刻飒飒可了数十幅"。陈鼎说黄慎"画甚捷，数幅濡笔立就"。就是"气"旺（即黄慎说的"气穿窿"）的表现。俗话说"理直气壮"，唯其理直，才能气壮。对于画家来说，就是"艺精气壮"，只有艺精，气才能壮。一是要笔墨功夫精熟，二是要熟悉绘画对象，三是要构思周密成熟，成竹在胸。正如鲁迅说的，作家"平时静观默察，烂熟于心；临文冥思结想，一挥而就"。文学与艺术的创作道理是相通的。

3. 创新

黄慎在一副草书对联中写道："别向诗中开世界，长从意外到云霄。"下联表达了他的艺术思想：创新，出奇，求变。黄慎绘画的创新表现在三方面。其一，题材更新，画前人未画或少画的题材。如《渔翁图》《渔妇图》《渔夫渔妇图》《渔父渔女图》《渔家乐图》《盲叟图》《琵琶盲妇图》《群盲聚讼图》《灌园叟图》《豆棚纳凉图》《丝纶图》《碎琴图》《〈白头吟〉诗意图》《东坡禅友图》《甘罗作相图》《伏生授经图》《宁王相马图》《四皓谒汉皇图》《探珠图》《桃花源图》《宋祖蹴鞠图》《裴度易相图》《公孙大娘弟子舞剑器图》《家累图》《有钱能使鬼推磨图》《蚂蚁》《春蚕》《险滩纤舟图》《驴儌行旅图》《引驴登岸图》《横篙抗险图》《雷雨归渔图》《壁立千仞图》等等。其二，更新造型。如云里半身《福星像》，《钟馗倚树图》《钟馗执蒲图》《钟馗捧瓶花图》《钟馗执笏朝天图》《钟馗击磬图》《钟馗酗妹图》《钟馗戏蜊图》《钟馗授〈易〉图》《张果倒骑驴图》《张果击渔鼓唱道情图》《张果携眷归隐图》，《驴雪探梅图》《雪景山水图》《风雨归渔图》《雷雨归渔图》《壁立千仞图》《雪梅山雉图》《德禽耀武图》《骢马回颈顾鸣图》《受天之禄图》《鸭啄胸毛图》，《憩石纳凉图》，《西瓜瓣图》《霜月梅花图》《梅影图》《钓蝶图》等等。其三，技法创新，有以下三点：一是打破传统衣纹的十八描法（中国的传统人物画，从东晋的顾恺之到清初的禹之鼎，历经一千三百多年，衣纹都是用单一形式的线条作严整刻板的描画，陈陈相因），二是打破"四王"山水画的披麻皴擦法，随物赋形，不拘一格。线条的粗细，墨色的浓淡，勾勒与渲染，灵活运用，交相结合。更能生动表现现实物象的神态，自由表现作者的创造激情。三是用草书笔法入画，自创新格，为中国画的线描艺术开辟了新天地，这是中国画史上里程碑式的伟大贡献。黄慎用狂草笔法绘写人物衣褶、山峦水波、枝叶花朵、禽鸟飞翔态势，横涂直抹，风驰雨骤，使绘画生气淋漓，气象雄伟，前无古人。代表作有《简笔写意人物册》《自创草体花鸟画册》《自创草体山水画册》。因此近代艺术大师徐悲鸿盛赞黄慎的绘画有笔歌墨舞之妙。黄慎作出这些创新，敢于向艺术的传统习惯、传统势力挑战，是需要卓越的胆识和宏大的魄力的。

4. 无专师（转益多师）

黄慎在七古《吴励斋刑曹员外郎出示小照，兼题〈山水册子〉歌》中说："墨花千润无专师。"虽是称赞吴励斋的山水画，其实也是黄慎"夫子自道"。许齐卓在《瘿瓢山人小传》中说，黄慎"已乃博观名家笔法，师其匠巧，又复纵横其间，踔厉排摹，不名一家，不拘一格"。也就是杜甫说的"转益多师是汝师"之意（《戏为六绝句》）。

黄慎16岁时赴建宁县求师学写真，学的只是画相技艺，其他人物、花鸟、山水等绘画艺术，都是他刻苦自学成功的。黄慎是从观察临摹宋元诸大家名作入手，掌握其基本笔法、技法，综合汲取各家之长，融会贯通，为己所用，也不拒绝向明清名家名作学习取法。这从黄慎存世的绘画作品中可以看出蛛丝马迹。如黄慎笔下的古干枝柯，深得郭熙的笔法；所作垂柳画枝不画叶，颇似米芾；所作山水，崖顶点缀小树，似荆浩《渔乐图》；所作寒林秋涧似倪云林。他多次绘制的《雪骑探梅图》，构图显系取法南宋画家夏珪的《灞桥风雪图》，而加以变化。夏珪所作《风雪图》，仆人在驴前，桥头及远景山坞有屋舍；而黄慎所作《探梅图》，仆人紧随驴后，桥头古树槎枒，而无房屋，远景峭壁插天，山坞横出古树，也不绘屋宇。画史称夏珪喜用秃笔，善写雪景。黄慎也是这样，好用秃笔破毫，善写雪景山水。又如，黄慎好作片断山水画，这与宋代画家马远的一角山水画不无关系。黄慎作的《骏马图册页》，马颈低垂，脊梁作双波线，肋骨历历可数，其造型酷似南宋末画家龚开的《骏骨图》。黄慎的《耄耋图》，造型颇似明初画家戴文进的《萱草蛱蝶图》。明代画家汪肇绘《柳阴白鹇图》，图右侧向左斜出柳树两株。黄慎的《柳塘双鸭图》《柳塘双鹭图》，也是图右侧向左斜出两株柳树。明代花鸟画家吕纪作《三鹤图》，绘三鹤栖于古树上半段。

黄慎的《古柯群鹭图》构图与之相似，诸鹭亦立于古树之上半株。黄慎的《芦鸭图》，与清初画家牛石慧的《荷鸭图》的造型相似。所作写意荷、菊、石榴，笔调极似天池。明代画家万邦治的《醉饮图卷》绘9人，其中一人右肘倚空坛醉眠，形象与黄慎的《醉眠图》极相似。黄慎的工笔设色《宋祖蹴鞠图》，显系从明代大画家文徵明的《蹴鞠图》（系摹拟元初画家钱选的同题图）得到启发而作，但构图、造型大有变化。文画系纵57厘米、横29.5厘米的小帧，黄作则系纵116.5厘米、横125.3厘米的横轴。因此文图中六人（对局蹴球二人，旁观者四人）聚拢一起，后立三人头颅与前立三人头颅围成一小椭圆圈，显得非常局促。黄画中把宋太祖（对局者之一）和楚昭辅（观者）安排在图右侧，一前一后；把赵普（另一对局者）和宋太宗、党进（观众）作一组置于图中线左侧，把另一观众石守信置于图左侧，场面开阔，符合蹴鞠实况。至于人物造型、笔墨技巧和傅色，都比文作精彩得多，全图呈现着雍容华贵的气象。黄慎的《举筋邀月图》，从构图、造型以及技法，都酷肖同郡前辈画家上官周的同题图。而他早年所作《家累图》中的中年穷汉形象，颇似北宋大画家李公麟《五马图》之三《好头赤》图中的圉人。黄慎所作群体人物画中，人物之间感情交流呼应极生动，酷肖阎立本的《竹林五君图》。

明末意大利传教士利玛窦等人带来西洋绘画，西画技法在中国渐渐传开。黄慎很注意汲收一些西画技法，如在所作瓶瓮图像一侧涂刷阴影（参见《陶令簪菊饮酒》《老叟坐赏瓶花》《钟馗酌妹》等图）。所作《寿星图》，鼻梁两侧凹处淡抹阴影，在人物衣褶一侧用淡墨涂刷阴影，以增强人像与物像的立体感。黄慎所作山水画，三维空间感很强，近景、中景、远景层次分明，有些风景画甚至采用了西画的透视法。这也是前人绘画中所没有的。

总之，黄慎在艺术上是转益多师，择善而从，勇猛精进的。他创造性地学习古人，不专学一家，而是综合各家之长，取其一点两点，消化吸收，化为自家血肉，又加以变化，学得不着痕迹。

黄慎首创草书笔法作画，突破传统皴法、描法的樊篱，自创皴法、描法，随物赋形，为中国画的线描艺术开辟了新天地，在画史上作出里程碑式的创新贡献，影响巨大而深远。在扬州八怪中，黄慎授徒最多，有姓名可考的就有十余人。其私淑弟子遍布福建、江西、广东、上海和台湾。清代的闵贞、李灿、巫琏、陈熙、黄锦、周槐、杨良、林觉（台湾嘉义人）、吴东槐、沈瑶池、吴天章、康喜子、许龙、谢彬；近代上海

的王震，广东的苏六朋，福建的李霞、李耕、黄羲、郭良、叶若舟、雷必钧、伊天一，都曾经师法黄慎。清代道光年间，福建同安县有个吴姓画家，非常崇拜黄慎，特意改名慎，字景黄，画风、书风都酷肖黄慎。黄慎的画风曾促使近代国画大师齐白石暮年变法。他说："余在黄镜人处获观《黄瘿瓢画册》，始知余画犹过于形似，无超然之趣，决定从今大变。人欲骂之，余勿听也；人欲誉之，余勿喜也。前朝之画家，不下数百人之多，瘿瓢、青藤、大涤子外，皆形似也。惜余天资不若诸公，不能师之。"福建的仙游、诏安和台湾的嘉义，曾形成宗尚黄慎画风的流派。

疏影横斜　苍藤盘结

有清一代书法，康熙推崇董其昌，乾隆雅好赵孟頫。上行下效，风靡一时，形成了匀整圆软，被人讥为"算盘珠子"的馆阁体。黄慎不趋时尚，勇于标新立异。他早年擅长楷书。其书源出魏、晋钟繇、王羲之，用笔参融颜真卿。结体宽扁肖钟太傅，笔画遒壮似颜鲁公。代表作有雍正年间作的《自作七绝三首立轴》（"一从点选入官家"）。黄慎书法以精擅草书名世。初学怀素，兼取孙过庭、颜真卿笔意，自成面目。学素师，得其潇洒飞动；学虞礼，得其钝杵笔意；学平原，取其浑厚朴实之风韵。所作草书行笔沉稳，结体遒劲，笔画壮实，顿挫显明，转折圆浑，不显圭角。收笔停顿钝圆如杵，不见波磔。字与字间少连笔，而又血脉贯注，有绵延直下一气呵成之势。布局上，不论立轴、对联、册页或长卷，无不严整有序，力求错落有致，疏密相当。如跳珠走丸，俊爽流丽；苍藤盘结，摇曳多姿。同乡友人雷铉品评其草书说："其字亦如疏影横斜，苍藤盘结。谓山人字中有画也，亦可。"有清一代，黄慎草书堪称戛戛独造。代表作有长卷《郑板桥〈道情〉》《李白〈春夜宴桃李园序〉》《唐子西文条屏》《自作七律轴》（首句"卧病江湖迹已疏"）《五言联》（"石云和梦冷，野草入诗香"）《七言联》（"松阴一径白云湿，花影半窗红日迟"）等。

山人还喜欢在长篇草书中，时而嵌入隶字、篆字，或带隶、篆笔意的真书和异体字。如隶体"石"字、"不"字，带隶书笔意的"八"字、"月"字；篆书"畏"字，带篆书笔意的"永"字，异体字"甫"字、"靈"字等。给人一种奇峰突起，别开生面的美感。这可能是受到友人郑板桥的乱石铺街体书法的影响。

据不完全统计，现存黄慎单行书法作品148件，其中行

草书 145 件，占 97.97%，真书 3 件，占 2.02%。

别向诗中开世界

黄慎工诗，但他的诗名为其画名所掩。他在所作七言联句中表明了自己的抱负："别向诗中开世界。"他著有《蛟湖诗钞》四卷，依次为三、四、五、七言古体（75 首），七律（92 首），七绝（75 首），拟古乐府（6 首），共 339 首。于乾隆二十八年（1763）秋，由宁化县知县陈鼎资助镌板行世（后由丘幼宣辑得黄慎集外佚诗 232 首，其中古体 17 首，五律 49 首，七律 47 首，五绝 18 首，七绝 101 首）。黄慎同乡友人、著名理学家、曾官左副都御史的雷铉，在《瘿瓢山人诗集序》中说："独爱诵其诗，如巉岩绝巘，烟凝霭积，总非凡境。谓山人诗中有画也可。或谓山人画与字可数百年物，诗且传之不朽。"

山人的诗，直抒胸臆，抒写性情，清新自然，另辟境界。从内容上大致可以分为 14 类：讽喻世情，咏怀言志，怀古咏史，交游酬赠，亲戚情谊，旅况穷愁，山水景物，田家农事，生活小影，风土，题画，咏物，闺情，艳情等。其中讽喻世情和咏怀言志的诗篇，在揭露封建社会弊病的同时，向读者敞开了自己的心扉，最能使我们从中了解山人的思想感情和身世遭遇，是诗钞中富有思想性、价值较高的部分，这部分诗大多集中在古体诗里。

披读《蛟湖诗钞》，大抵古体朴茂沉郁，多讽喻世情和咏怀言志之作。清末民初福州举人叶大瑄评说，黄慎"古体尤得'屈骚'、'焦易'之遗"。代表作如《杂言》："黄犊恃力，无以为粮。黑鼠何功？安享太仓。"抨击的矛头直指一切剥削者，比李绅、曹邺的《悯农诗》深刻得多。如《杂咏》之六："谶语类忠言，是非辩谗诣。空中悬一剑，涂蜜令人话。"深刻揭露了清代康雍乾三朝大兴文字狱，告讦构陷成风的黑暗现实，至今读来仍有认识价值。山人的五律清新自然，多描摹山水风景之作。山人的好友、做过河南阌乡县知县的马荣祖认为，黄慎的"五律尤清脱可喜"。代表作如："水落沙纹见，风回鱼市腥。"（《吴城望湖亭》）"扫地叶还落，闭门风自开。"（《寄双江梅林黎息园处士》）"雨脚悬江白，蝉声接树青。"（《坐雷声之秣陵爱莲亭》）山人的七律圆熟醅畅，多交游酬赠，抒写旅况穷愁之什。如："壮不如人何待老，文难媚世敢云工。"（《真州买舟晓渡江东》）"客来一勺寒泉水，相对无言但煮茶。"（《浮山观》）"布被难温流汁炭，纸裘聊当避寒犀。关山有路凭归梦，儿女长

饥只解啼。"（《美成堂即事》）山人的七绝隽爽明丽，多描写闺情、景色和生活小影。清末民初上杭县举人丘复称许山人，"七绝尤得晚唐神髓"。代表作如："莲塘妒杀双栖翼，打得鸳鸯对对飞。"（《闺情》之六）"江村地僻少人家，青草池边响绿蛙。昨夜亭前风雨过，晓持竹帚扫桐花。"（《杂咏》之六）"秦淮日夜大江流，何处魂销燕子楼。砧杵一声霜露下，可怜都作石城秋。"（《江南》之二）"醉眼摩挲怜幼子，同骑竹马笑成翁。"（《即事》之四）比较说来，古体、五律为上，次之为七绝，七律愈次。

图版

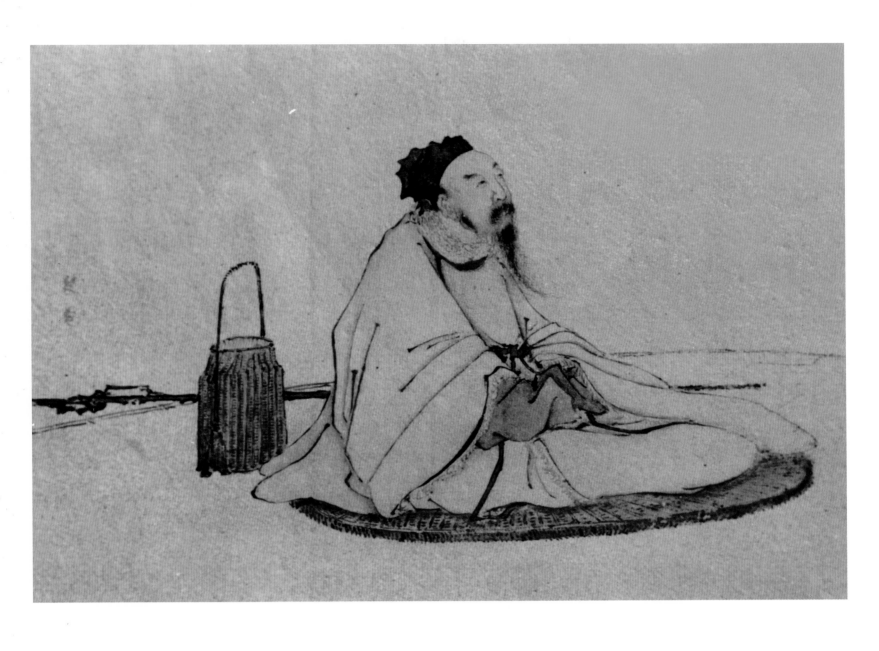

严光钓隐图

册　纸本　设色

康熙五十七年（一七一八）

27.4cm×31cm

中央工艺美术学院藏

说明：：这本《故事人物草书合册》，每幅人物图后附一幅草书，图画、草书各十帧。依次为：《老子论道图》，明太祖《老子赞》；《〈白头吟〉诗意图》，古诗《白头吟》；《渊明艺菊图》，陶诗《饮酒》之五、之三；《东坡坐寐图》，东坡《禅戏颂》；《伯乐相马图》，韩愈《杂说四》；《子猷种竹图》，王子猷《兰庭集诗》；《东坡禅友图，苏东坡《过广爱寺诗》；《蔡邕抚琴图》，蔡邕《琴歌》；《茂叔爱莲图》，储光羲《采菱词》，《严光钓隐图》，范仲淹《严先生祠堂记》。合册册原名《黄如松人物册》。经丘幼宣考定，黄慎原名盛，字如松，这本合册约作于康熙五十七年（一七一八），时黄慎三十二岁，是黄慎存世画作中创作年份最早的，弥足珍贵。它与黄慎于康熙五十八年（一七一九）所作《碎琴图》折扇面，于康熙五十九年（一七二〇）所作《故事人物图》册页十帧，鼎足而三，堪称艺苑拱璧。

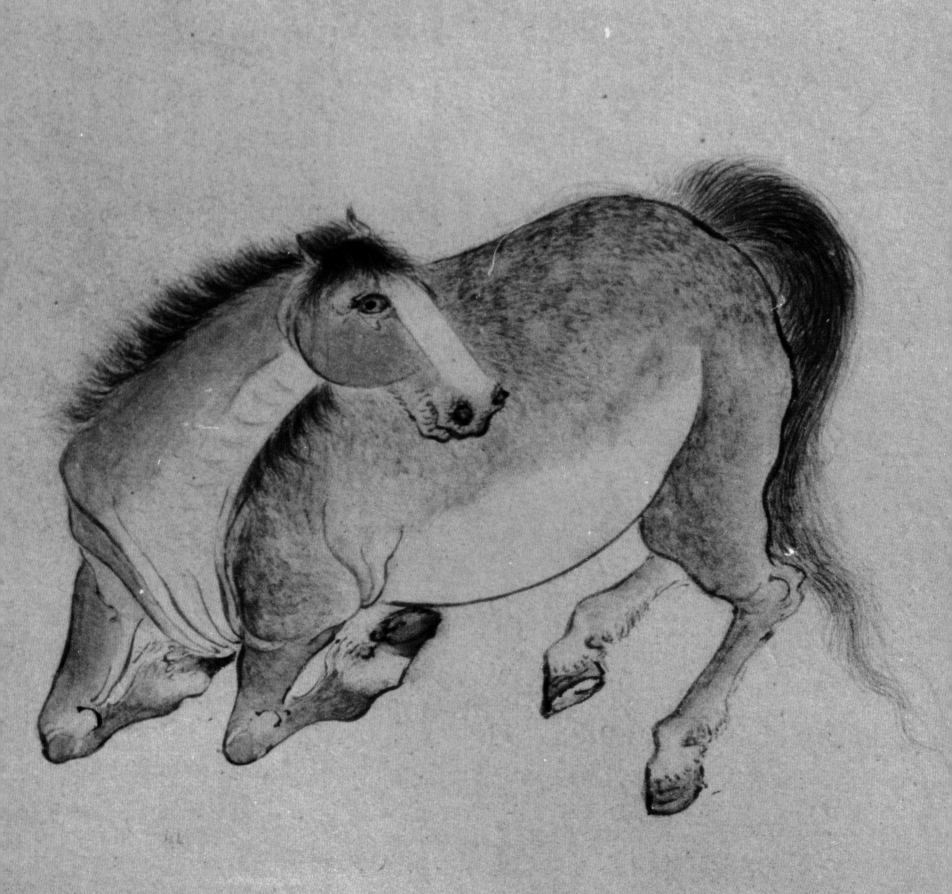

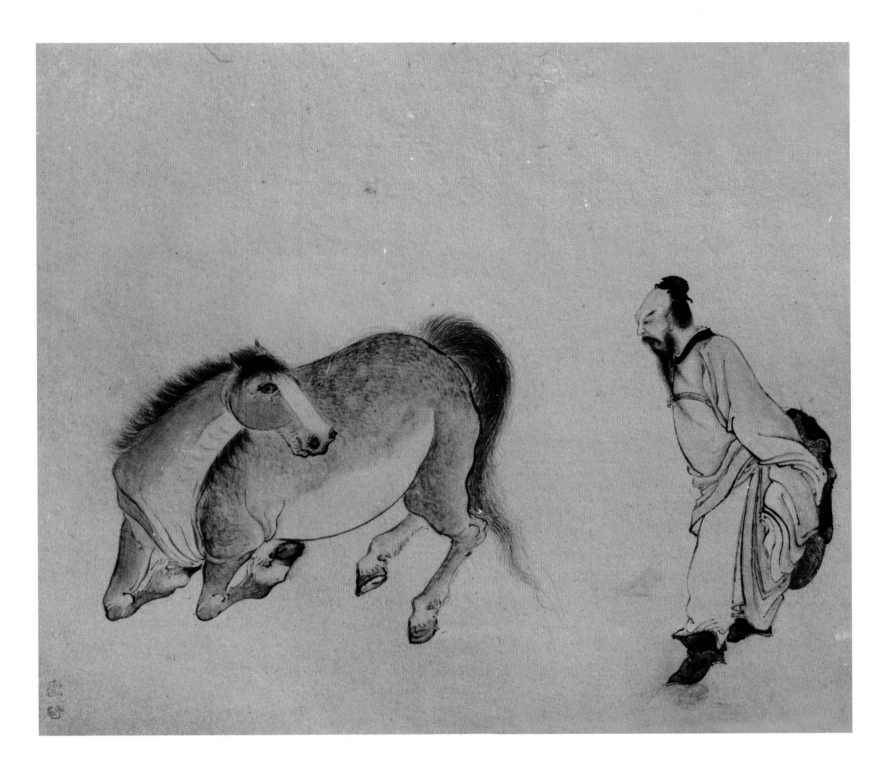

伯乐相马图

册 纸本 设色

康熙五十七年（一七一八）

27.4cm×31cm

中央工艺美术学院藏

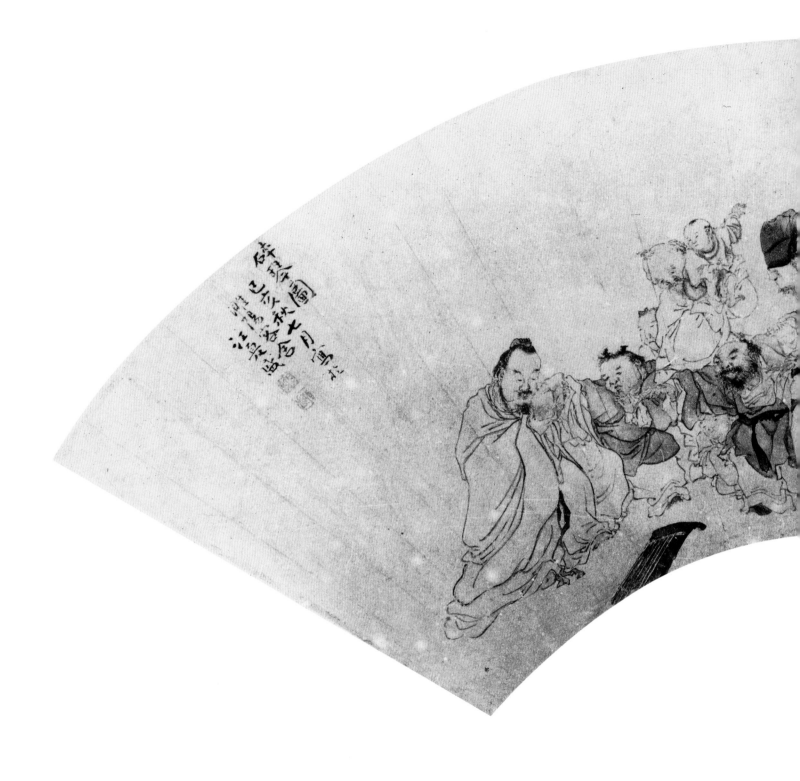

碎琴图

折扇面　纸本　设色

康熙五十八年七月（一七一九）

首都博物馆藏

款识：己亥秋七月，写于潍阳客舍，江夏盛。

钤印：黄盛（白）、如松（朱）

说明：本件人物折扇面《碎琴图》，署名江夏盛，于清康熙五十八年（一七一九）七月作于潍阳客舍。经丘幼宣考定「江夏」系黄姓郡望，代表黄姓，「江夏盛」即黄盛，是黄慎原名。潍阳是福建省建宁县之别称。黄慎作此画时三十三岁。它是黄慎存世画作中创作年份最早的三件作品之一，弥足珍贵。

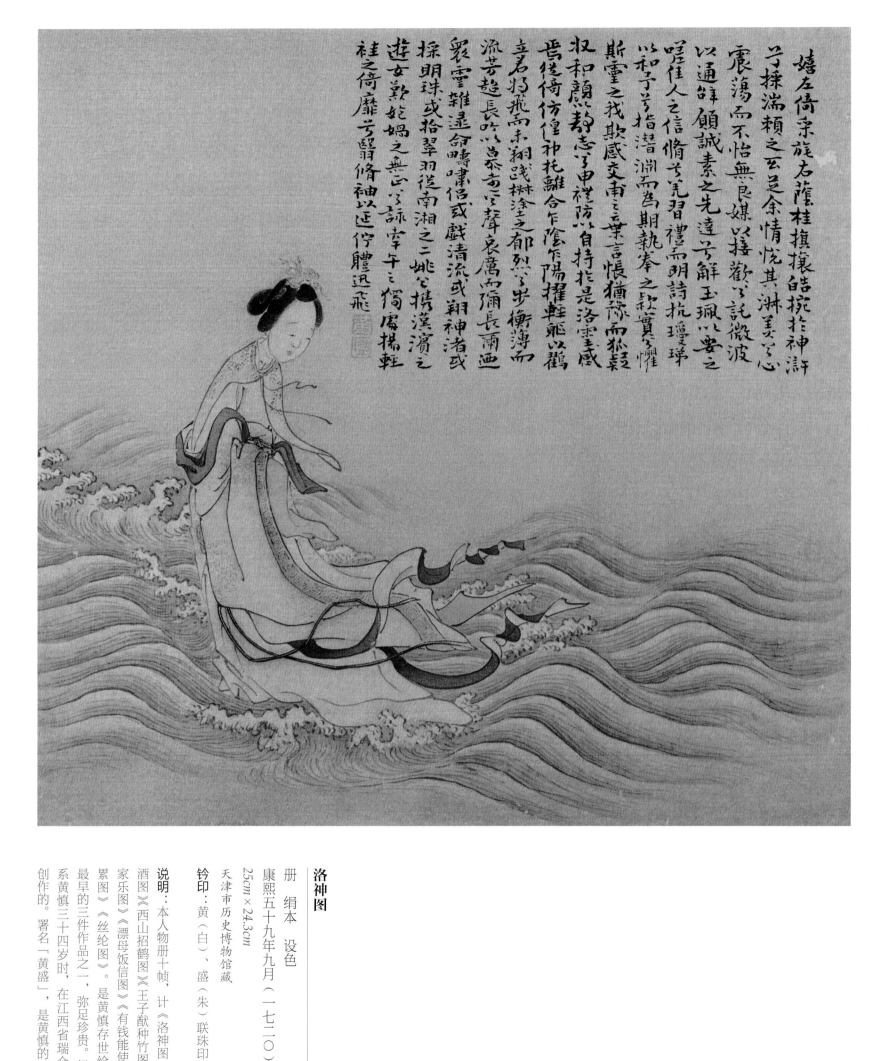

嬉左倚采旄右蔭桂旗攘皓腕於神滸兮
采湍瀨之玄芝余情悅其淑美兮心
震蕩而不怡無良媒以接歡兮託微波
以通辭願誠素之先達兮解玉珮以要之
嗟佳人之信脩兮羌習禮而明詩抗瓊琚
以和予兮指潛淵而為期執眷眷之款實兮懼
斯靈之我欺感交甫之棄言兮悵猶豫而狐疑
收和顏而靜志兮申禮防以自持於是洛靈感焉
徙倚彷徨神光離合乍陰乍陽擢輕軀以鶴
立若將飛而未翔踐椒塗之郁烈兮步衡薄而
流芳超長吟以永慕兮聲哀厲而彌長爾迺
眾靈雜遝命儔嘯侶或戲清流或翔神渚或
採明珠或拾翠羽從南湘之二妃兮攜漢濱之
遊女歎匏瓜之無匹兮詠牽牛之獨處揚輕
桂之猗靡兮翳脩袖以延佇體迅飛

洛神圖

册　絹本　设色
康熙五十九年九月（一七二〇）
25cm×24.3cm
天津市历史博物馆藏
钤印：黄（白）、盛（朱）联珠印

说明：本人物册十帧，计《洛神图》《陶令簪菊饮
酒图》《西山招鹤图》《王子猷种竹图》《琴趣图》《渔
家乐图》《漂母饭信图》《有钱能使鬼推磨图》《家
累图》《丝纶图》。是黄慎存世绘画中创作年份
最早的三件作品之一，弥足珍贵。经丘幼宣考定，
系黄慎三十四岁时，在江西省瑞金县的绿天书屋
创作的。署名「黄盛」，是黄慎的原名。

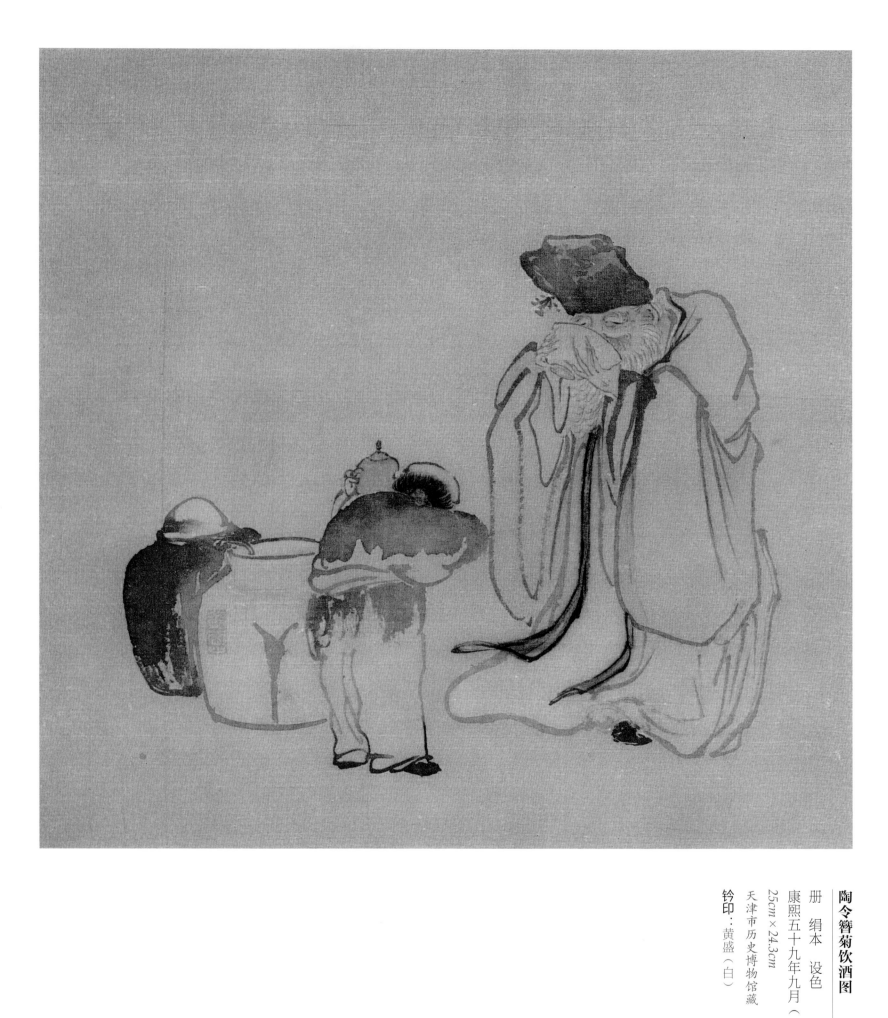

陶令簪菊饮酒图

册　绢本　设色

康熙五十九年九月（一七二〇）

25cm×24.3cm

天津市历史博物馆藏

钤印：黄盛（白）

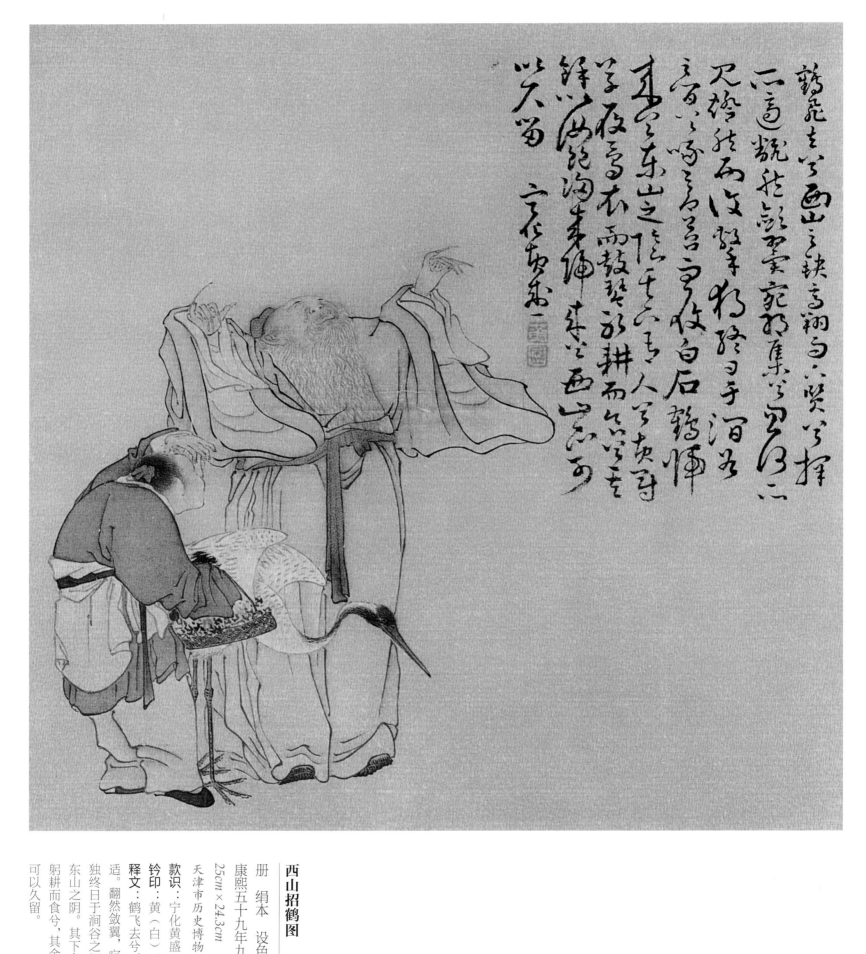

西山招鹤图

册　绢本　设色

25cm×24.3cm

康熙五十九年九月（一七二〇）

天津市历史博物馆藏

款识：宁化黄慎

钤印：黄（白）、盛（朱）联珠印

释文：鹤飞去兮，西山之缺。高翔而下览兮，择所
适。翻然敛翼，宛将集兮，忽何所见，矫然而复击。
独终日于涧谷之间兮，啄苍苔而履白石。鹤归来兮，
东山之阴。其下有人兮，黄冠草履，葛衣而鼓琴。
躬耕而食兮，其余以汝饱。归来归来兮，西山亦（不）
可以久留。

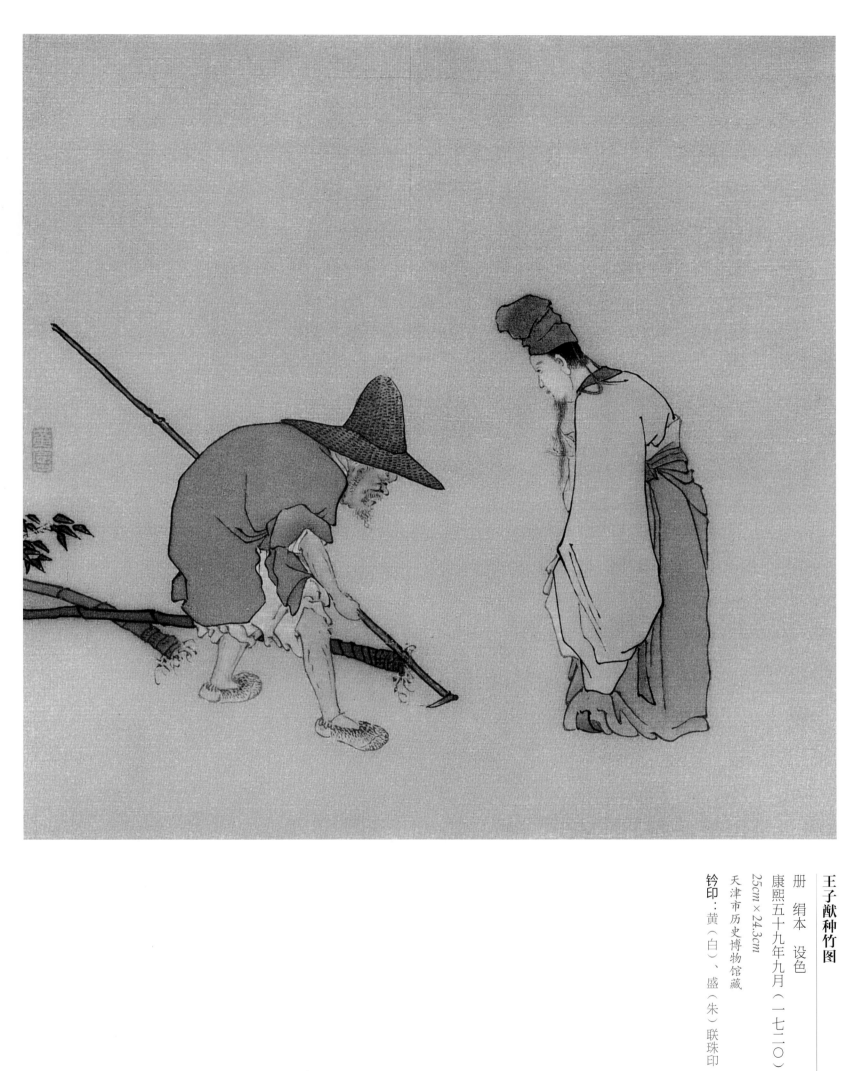

王子猷种竹图

册 绢本 设色
康熙五十九年九月（一七二〇）
25cm×24.3cm
天津市历史博物馆藏
钤印：黄（白）、盛（朱）联珠印

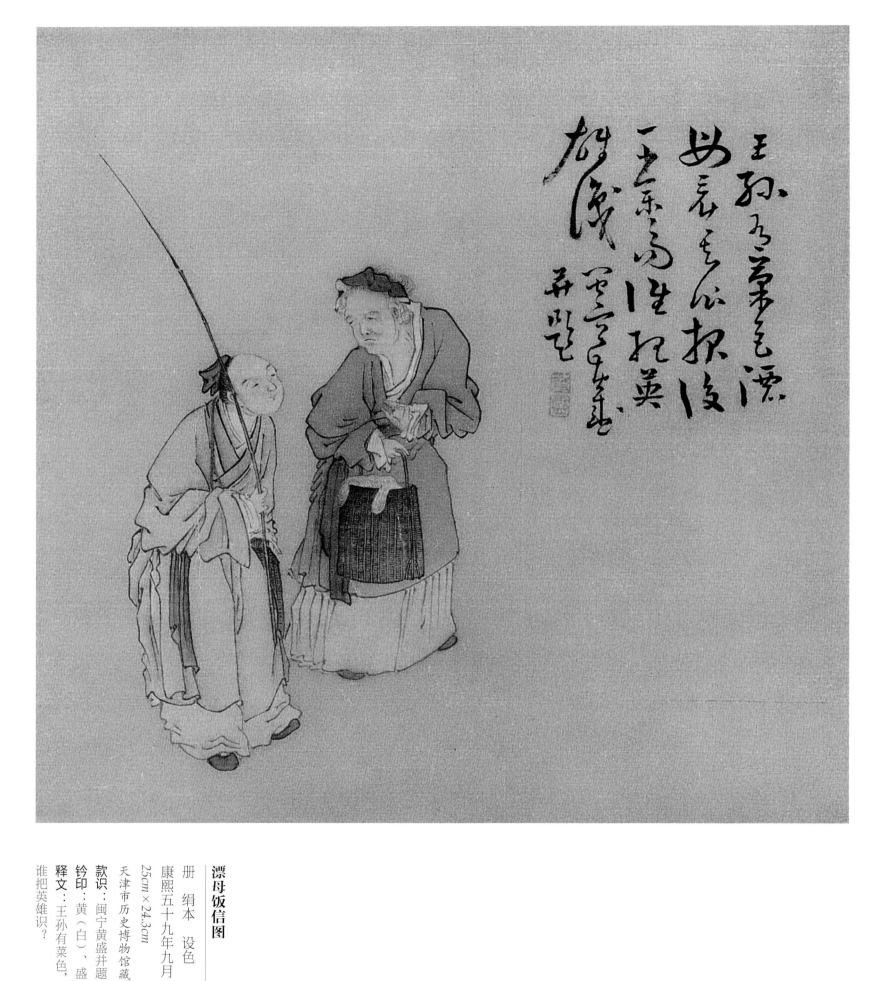

漂母饭信图

册　绢本　设色

康熙五十九年九月（一七二〇）

25cm×24.3cm

天津市历史博物馆藏

款识：闽宁黄慎并题

钤印：黄（白）、盛（朱）联珠印

释文：王孙有菜色，漂母哀其食。报后千金易，谁把英雄识？

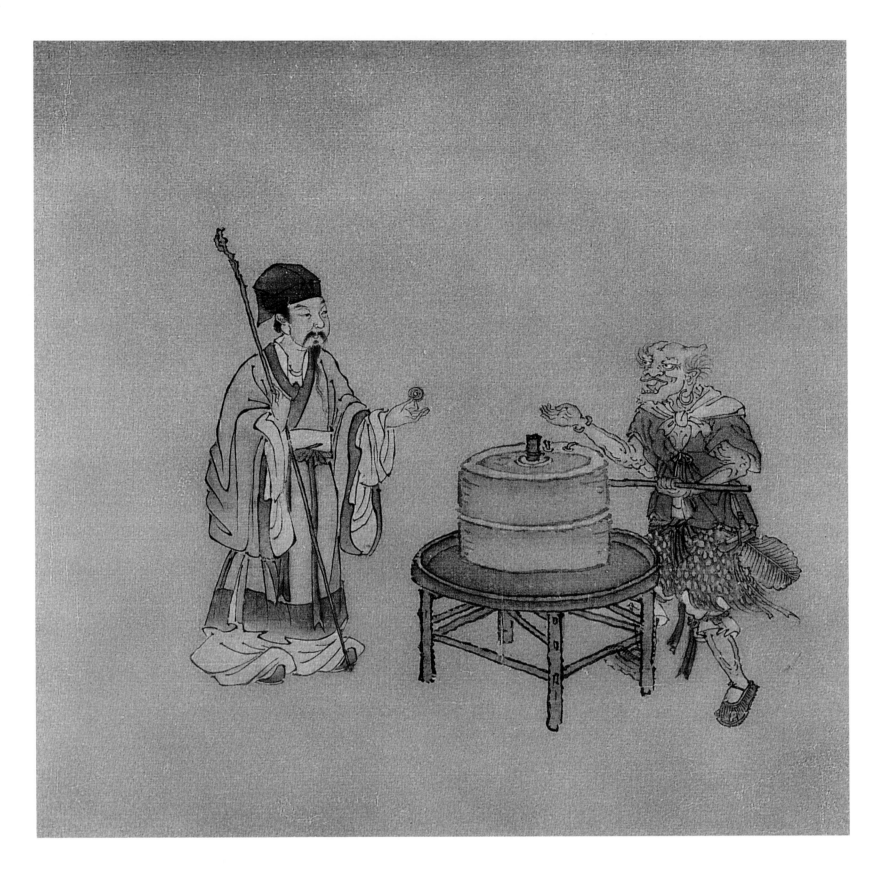

有钱能使鬼推磨图

册　绢本　设色

康熙五十九年九月（一七二〇）

25cm×24.3cm

天津市历史博物馆藏

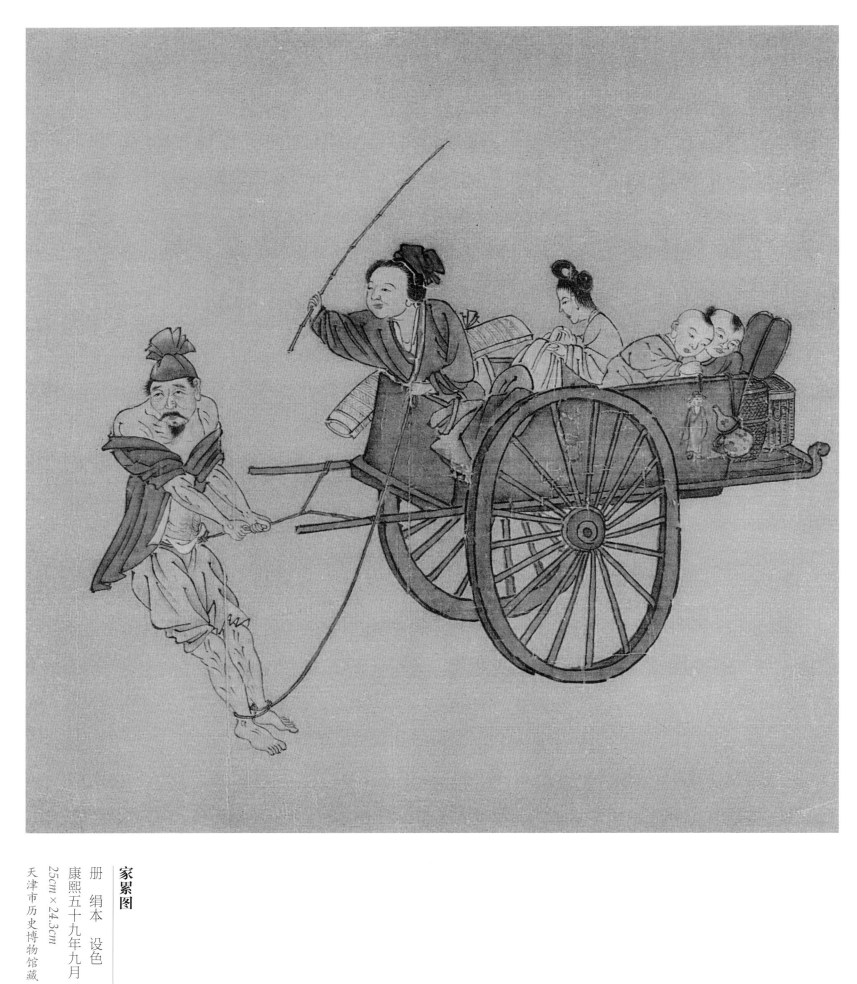

家累图

册　绢本　设色

康熙五十九年九月（一七二〇）

25cm×24.3cm

天津市历史博物馆藏

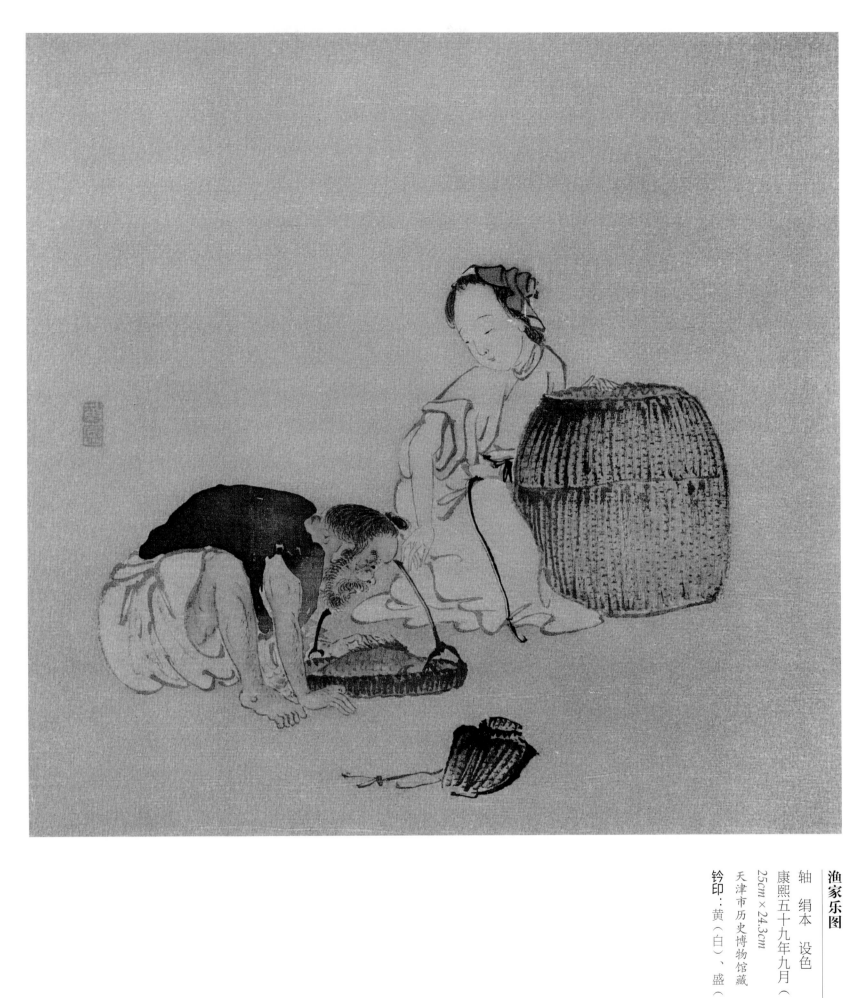

渔家乐图

轴　绢本　设色

康熙五十九年九月（一七二〇）

25cm×24.3cm

天津市历史博物馆藏

钤印：黄（白）、盛（朱）联珠印

但得琴中趣何勞
絃上聲 黄盛

琴趣图

册 绢本 设色

康熙五十九年九月（一七二〇）

25cm×24.3cm

天津市历史博物馆藏

款识：黄盛

钤印：黄（白）、盛（朱）联珠印

絲綸圖　庚子九月寫

孫天生居士□書

丝纶图

册　绢本　设色

康熙五十九年九月（一七二〇）

25cm×24.3cm

天津市历史博物馆藏

题识：丝纶图

款识：庚子九月，写于绿天书屋，黄盛。

钤印：黄（白）、盛（朱）联珠印

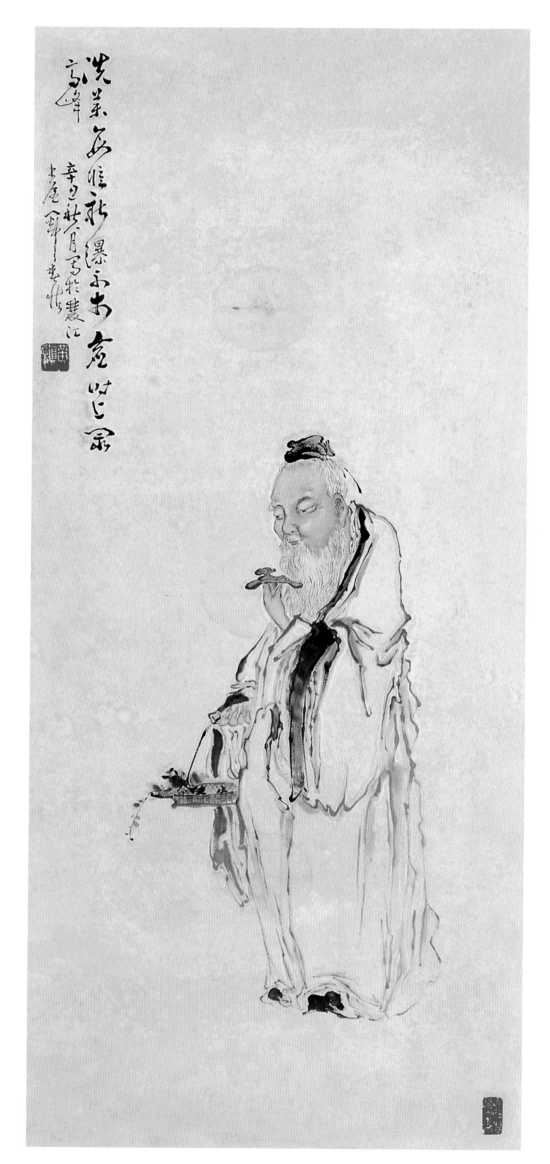

采芝图

轴 纸本 设色 康熙六十年八月（一七二一）

96cm×41cm

款识：辛丑秋八月，写于双江书屋，闽中黄慎。

钤印：黄慎（白）、家在翠华山之南（白文压角章）

释文：洗药每临新瀑水，步虚时上最高峰。（系盛唐诗人秦系诗《题茅山李尊师山居》中一联）

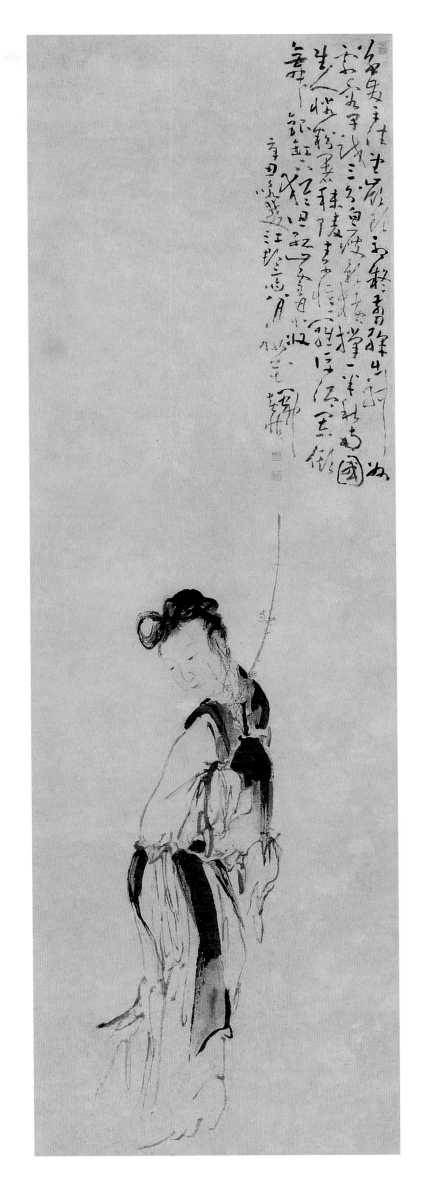

梅瓶仕女图

轴　纸本　淡色　康熙六十年八月（一七二一）

166cm×52cm

款识：辛丑咏双江郡斋八月梅花，闽中黄慎。

钤印：黄慎（白）、躬懋（朱）、苍玉洞人（白）

释文：花发平津望岭头，初疑剪彩出神州。霜容早试三分白，瘦影横撑一半秋。南国佳人怜粉署，秣陵才子忆罗浮。酒阑微舞银釭下，犹认孤山雪未收。

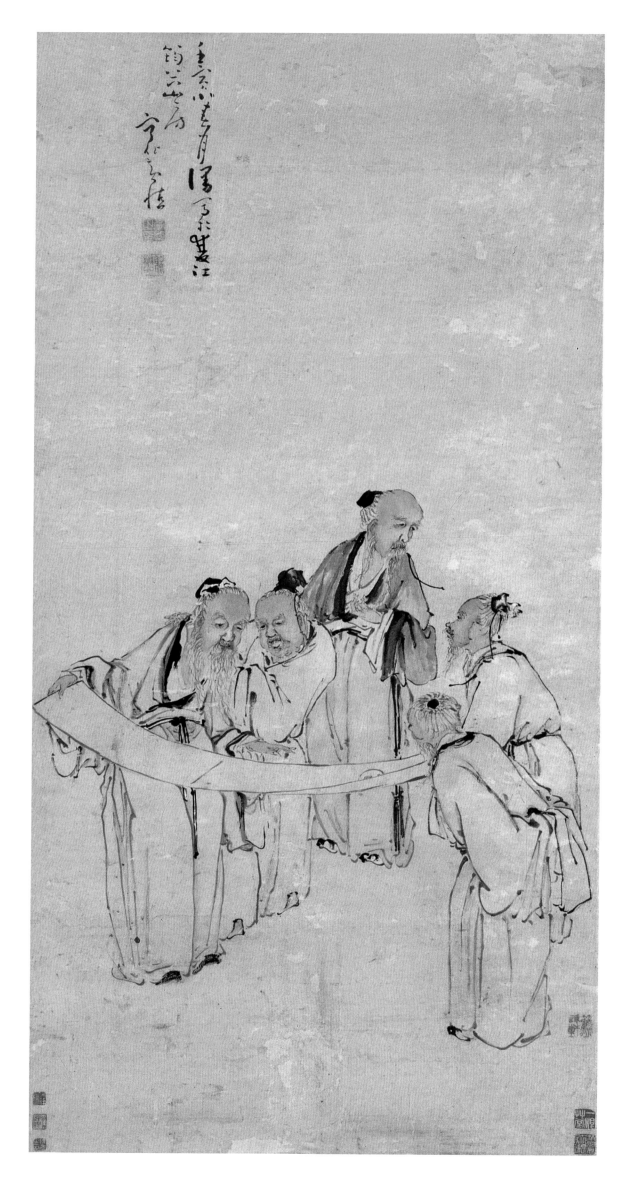

五老观《太极图》

轴　纸本　设色　康熙六十一年十月（一七二二）

126.5cm×61.5cm

旅顺博物馆藏

款识：壬寅小春月，漫写于双江筼谷山房，宁化黄慎。

钤印：黄慎之印（白）、躬懋（朱）

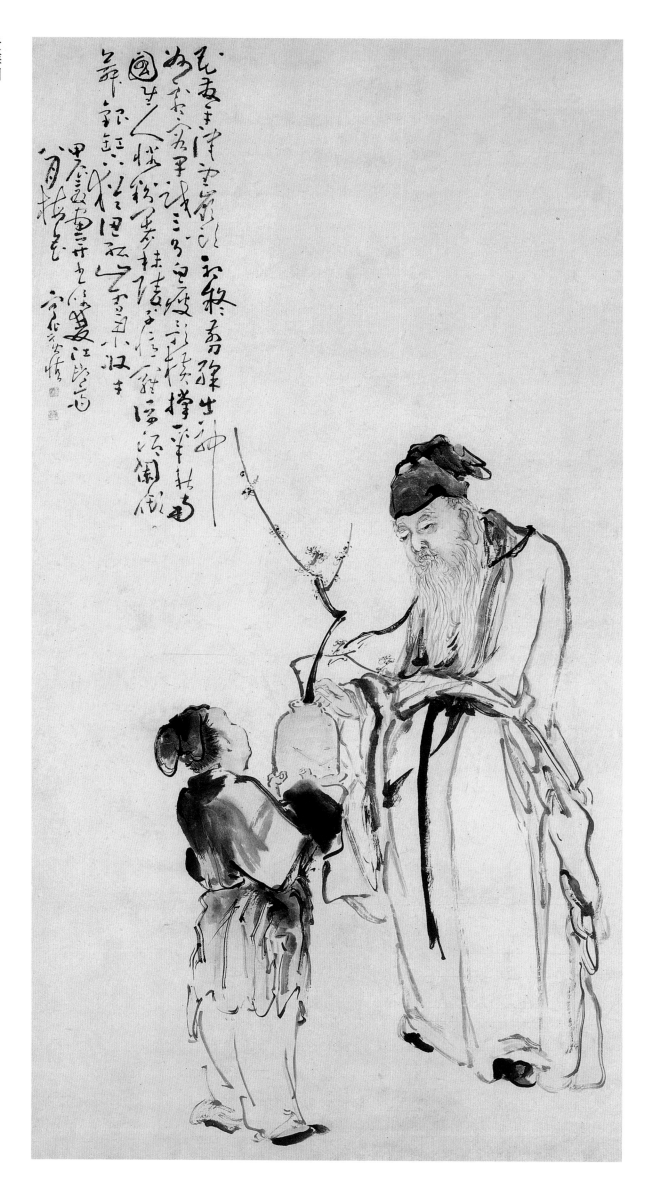

爱梅图

轴　纸本　设色　雍正二年夏（一七二四）

159cm×85cm

广州市美术馆藏

款识：甲辰夏画并书《咏双江郡斋八月梅花》，宁化黄慎。

钤印：黄慎（白）、躬懋（朱）。

释文：花发平津望岭头，初疑剪彩出神州。霜容早试三分白，瘦影横撑一半秋。南国佳人怜粉署，秣陵才子忆罗浮。酒阑傲舞银釭下，犹认孤山雪未收。

老叟瓶梅图

轴　纸本　设色　雍正二年夏（一七二四）

206cm×113cm

款识：甲辰夏画并书；宁化黄慎。

释文：花发平津望岭头，初疑剪彩出神州。霜容早试三分白，瘦影横撑一半秋。南国佳人怜粉署，秣陵（才）子忆罗浮。酒阑傲舞银釭下，犹认孤山雪未收。

黄慎爱梅图真影

庚申初夏卓园雅气識

携琴仕女图

轴　纸本　水墨　雍正二年十月（一七二四）

128.5cm×55.5cm

江苏省泰州市博物馆藏

款识：甲辰小春月醉后漫写于灯下，闽中黄慎。

铃印：黄慎（白）、躬懋（朱）。

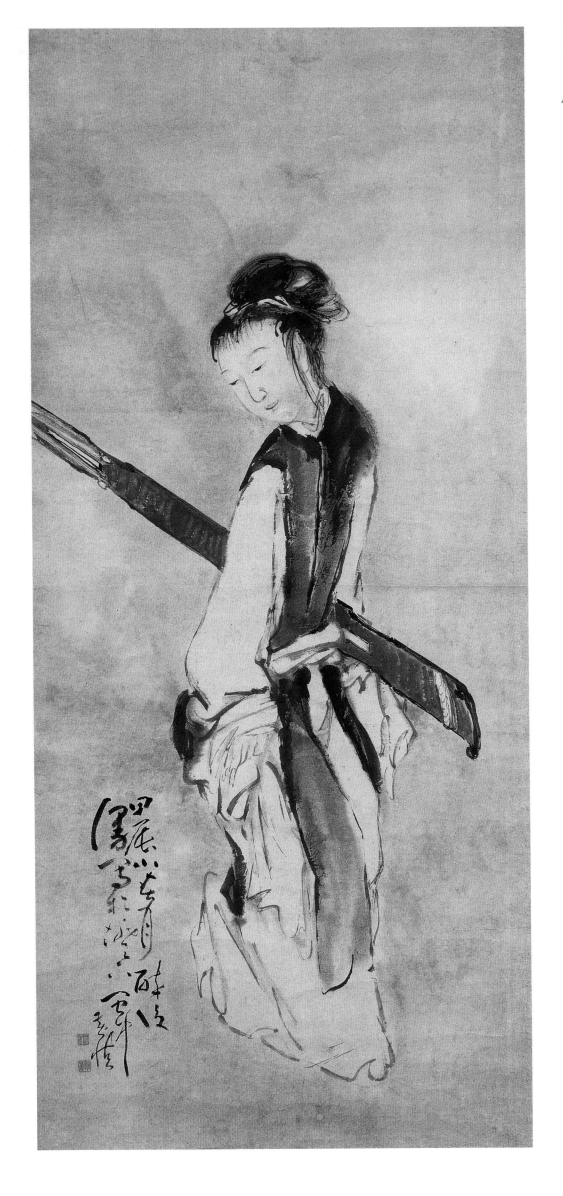

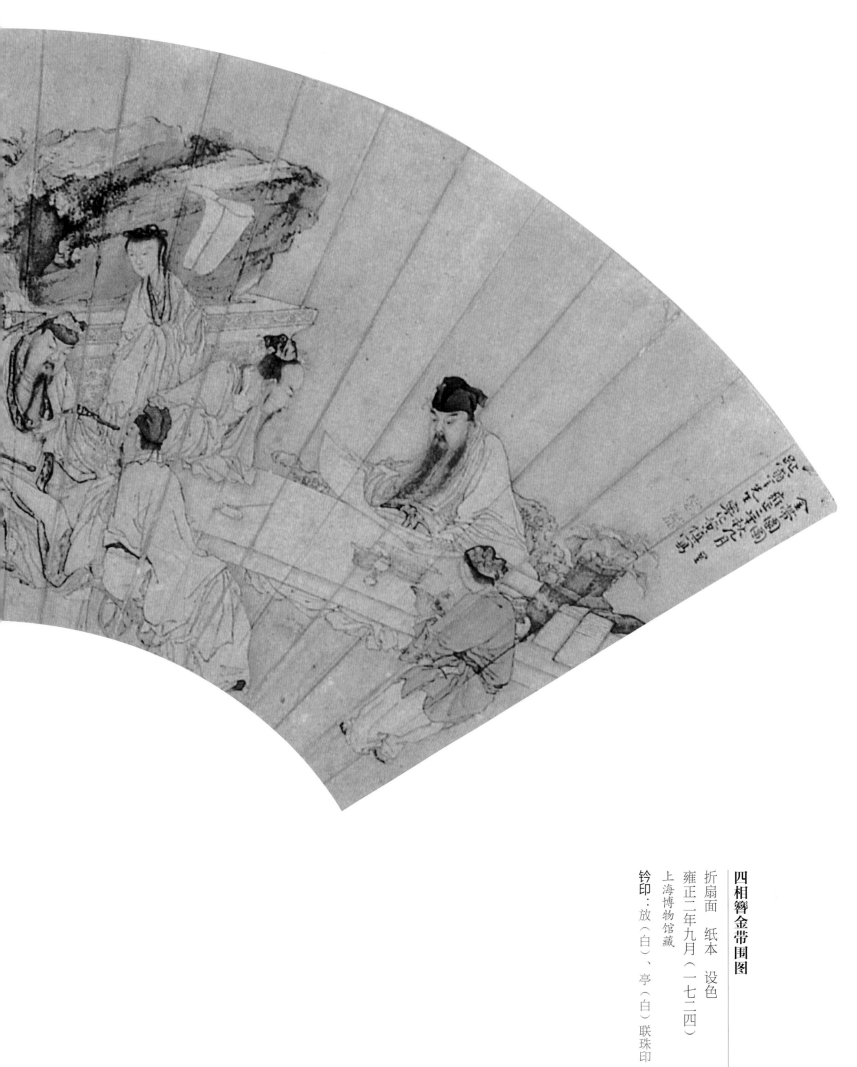

四相簪金带围图

折扇面　纸本　设色

雍正二年九月（一七二四）

上海博物馆藏

钤印：放（白）、亭（白）联珠印

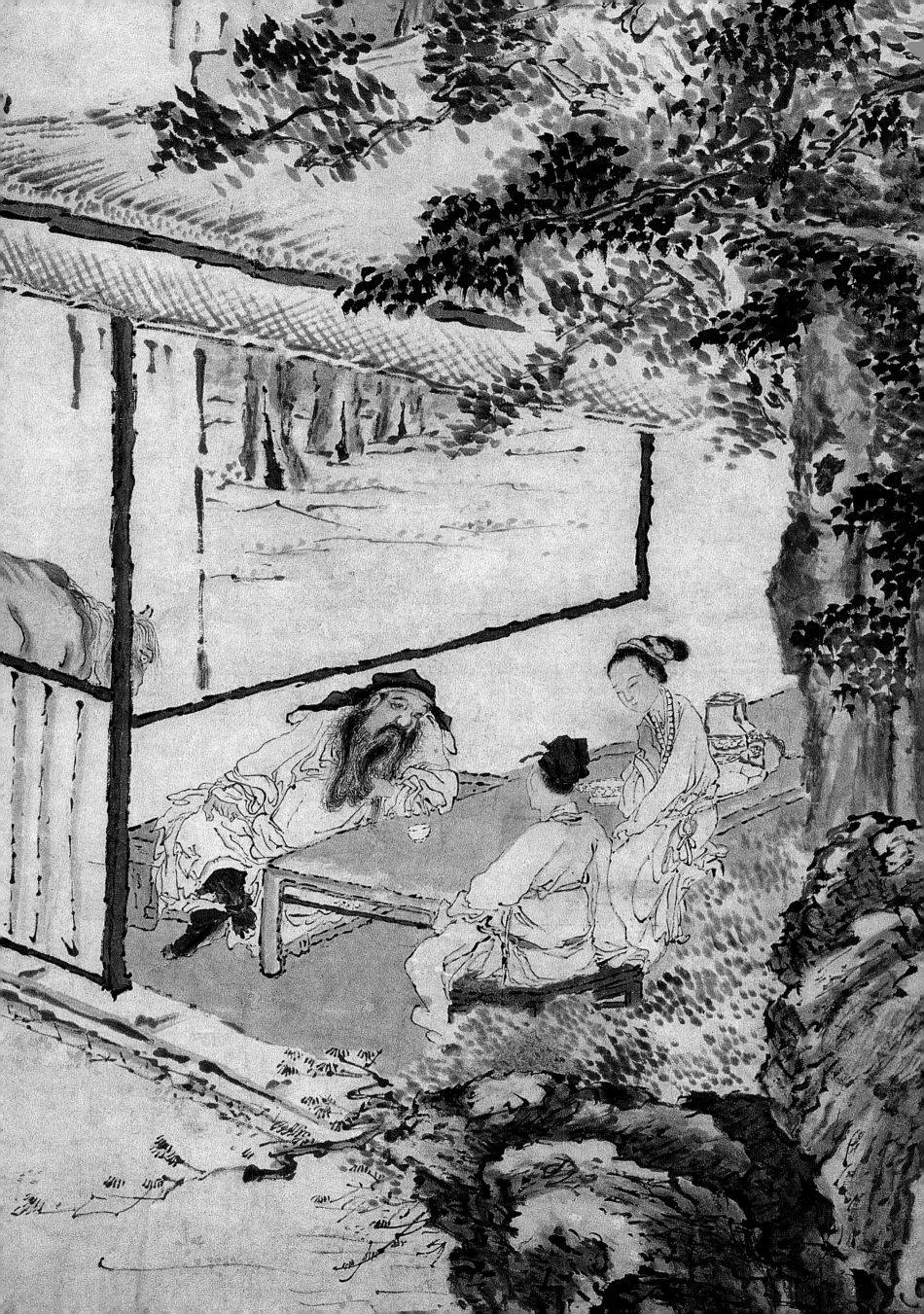

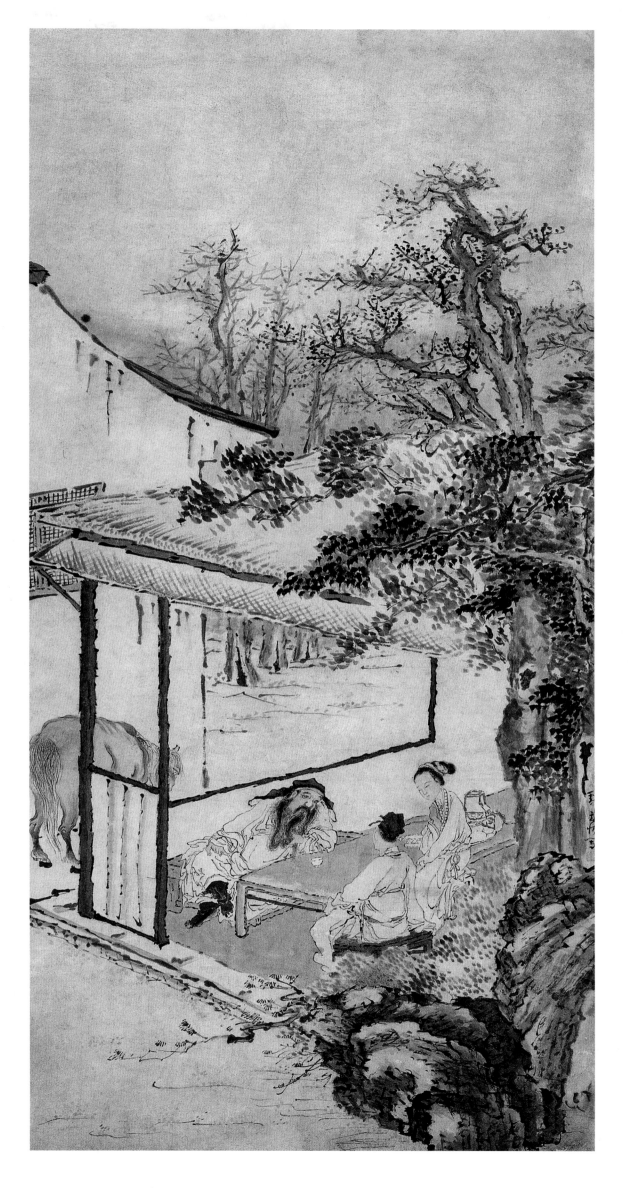

风尘三侠图

轴　纸本　设色　雍正初（一七二五年顷）

106cm×51cm

重庆博物馆藏

款识：闽中黄慎写

钤印：黄慎（白）。

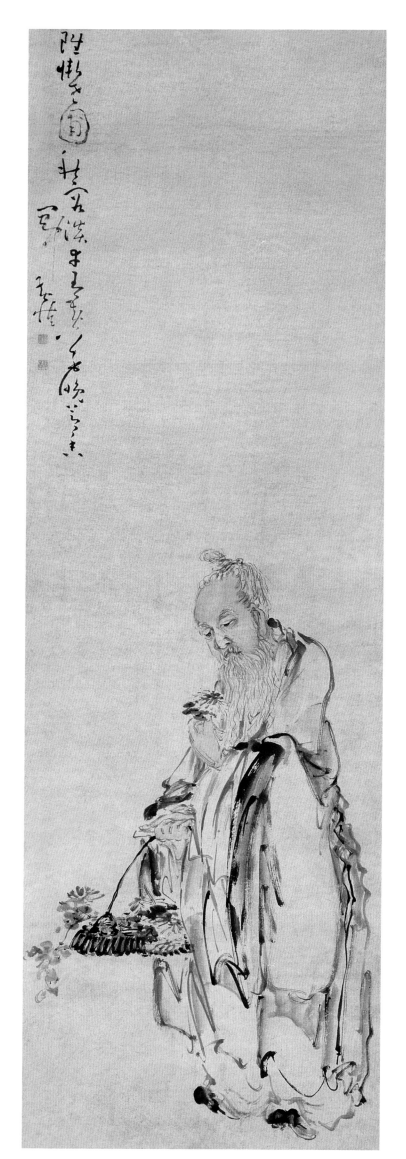

老叟采菊图

轴　纸本　淡色　雍正初（一七二五年顷）

151cm×47cm

陈半丁旧藏

款识：闽中黄慎

钤印：黄慎（白）、躬懋（朱）

释文：虽惭老圃秋容淡，幸有黄花晚节香。

（此是宋人陈师道诗句）

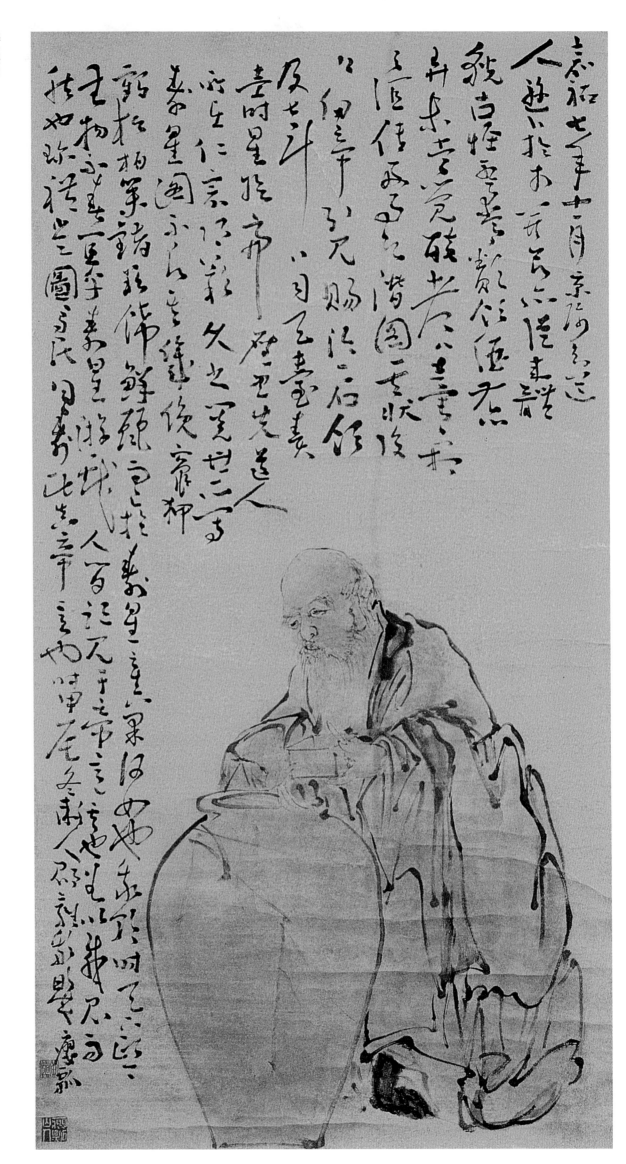

寿星图

轴　纸本　淡色　雍正初（一七二五年顷）

134cm×67cm

款识：瘿瓢

钤印：黄慎（朱）、瘿瓢山人（白）

释文：嘉祐七年十一月，京师有道人游卜于市，莫知所从来。体貌古怪，不与常类。饮酒无算，未尝觉醉。都人士异之，相与宣传。好事之（徒）潜图其状，后上闻。帝引见，赐酒一石，饮及七斗，偓佺狎鹤，司天台奏，时寿星侵帝座。忽失道人所在。仁宗咨叹久之。我朝时，天下熙熙，无物不春，宜乎寿星游戏人间，松柏采错，珍饰鲜丽而已。于寿星之真，果何如也！我朝时，珍礼是图，与民同寿，此真帝意也。时甲辰冬，卫人邵雍敬题。证见于帝意重也，欲以感君而然也。

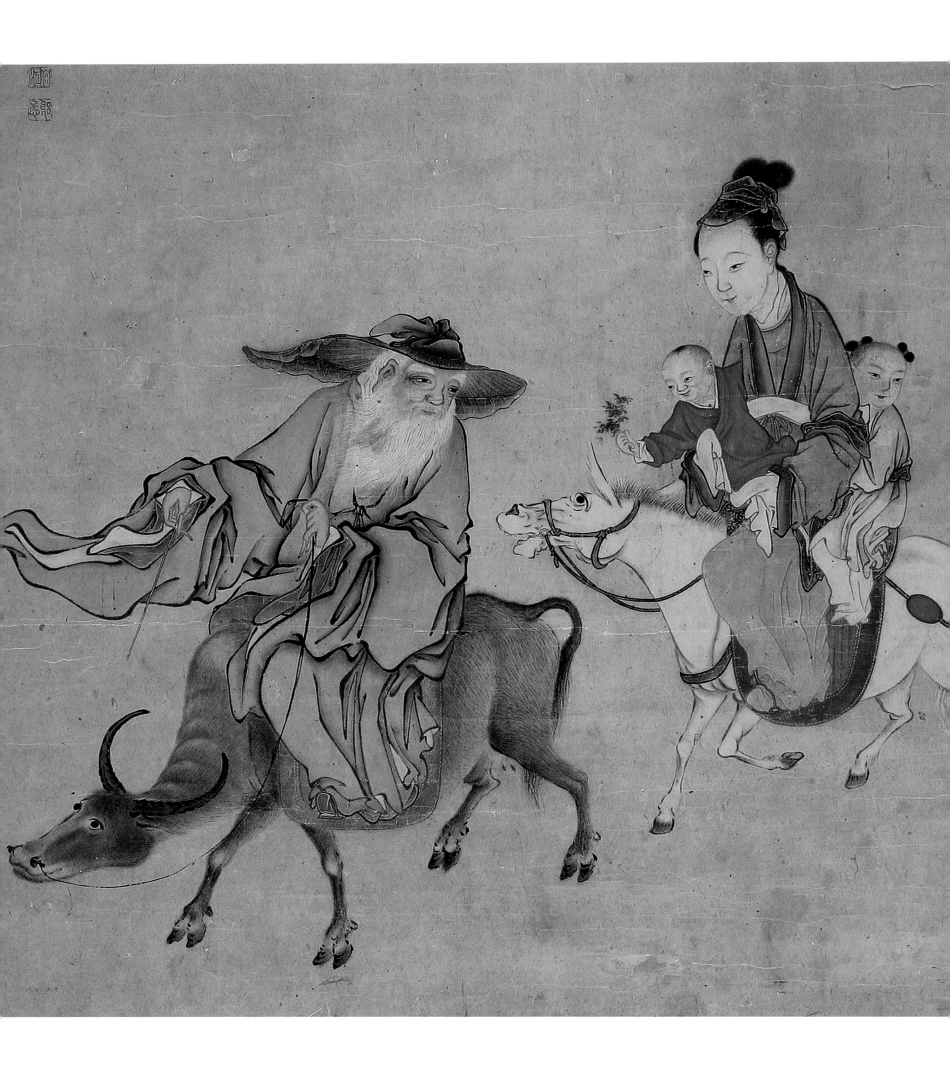

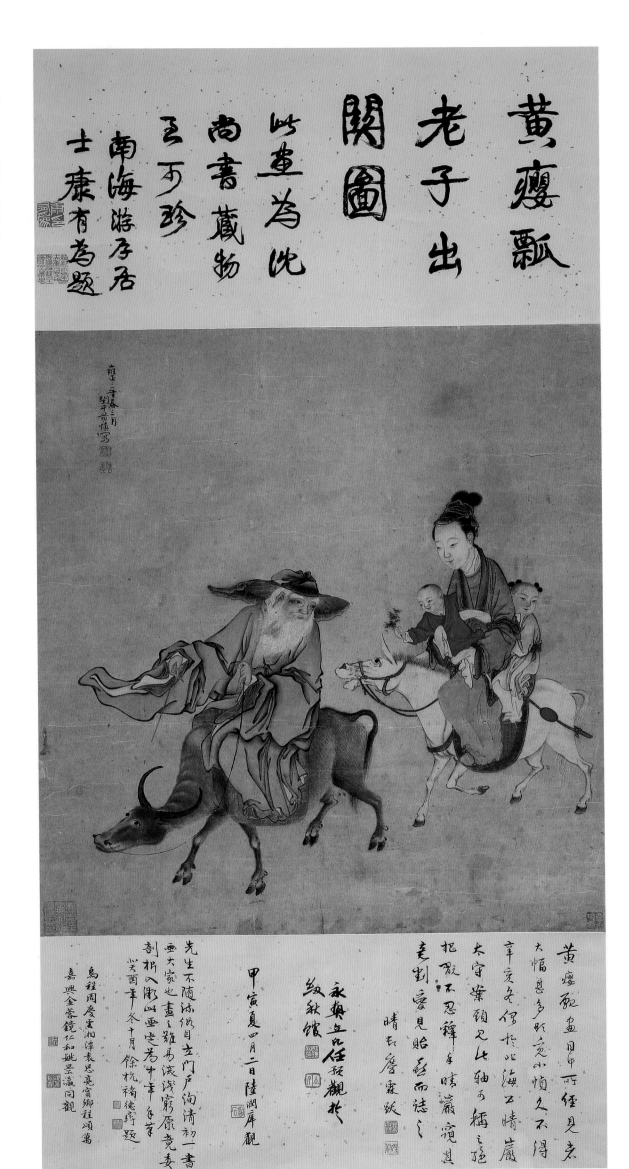

黄瘦瓢
老子出
关图
此画为沈
尚书藏物
至可珍
南海游存庐
士康有为题

张果携眷归隐图（康有为题耑）

轴　纸本　设色　雍正三年三月（一七二五）

70cm×63cm

款识：雍正三年春三月，闽中黄慎写。

钤印：黄慎（白）、躬懋（朱）

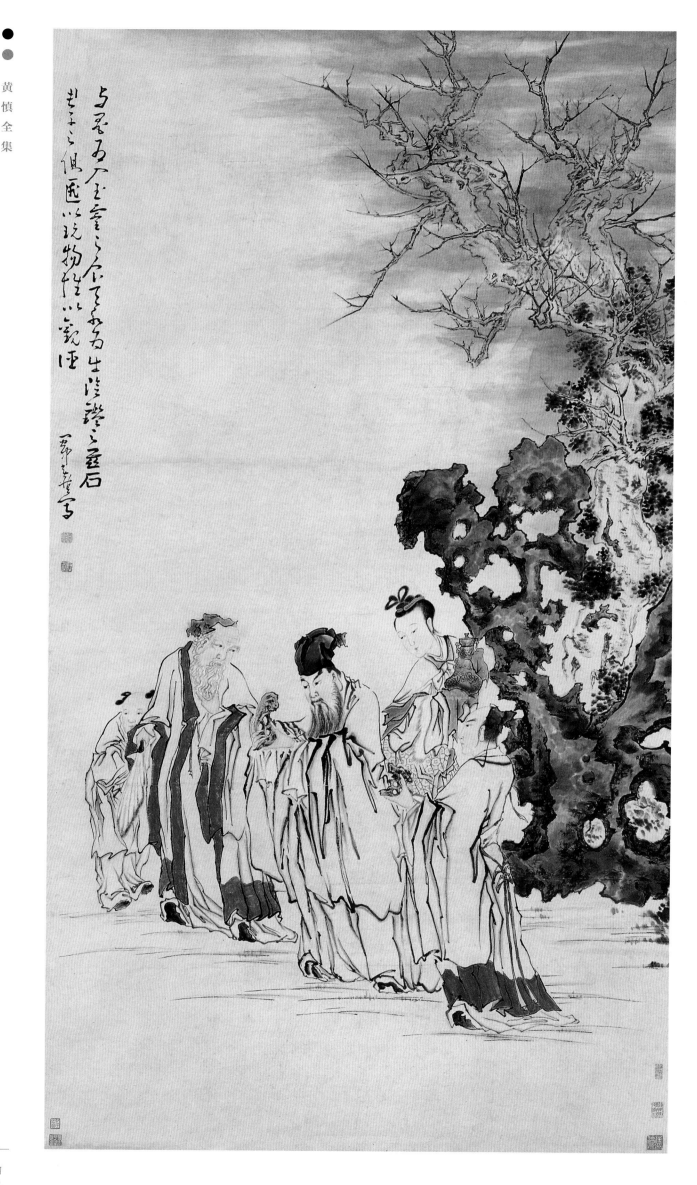

东坡得砚图

轴　纸本　设色　雍正初年（约一七二五年顷）

169cm×92cm

款识：闽中黄慎写

钤印：黄慎（白）、恭寿（白）

释文：与墨为人，玉灵之食。天水为出，阴鉴之液。懿矣兹石，君子之侧。匪以玩物，惟以观德。

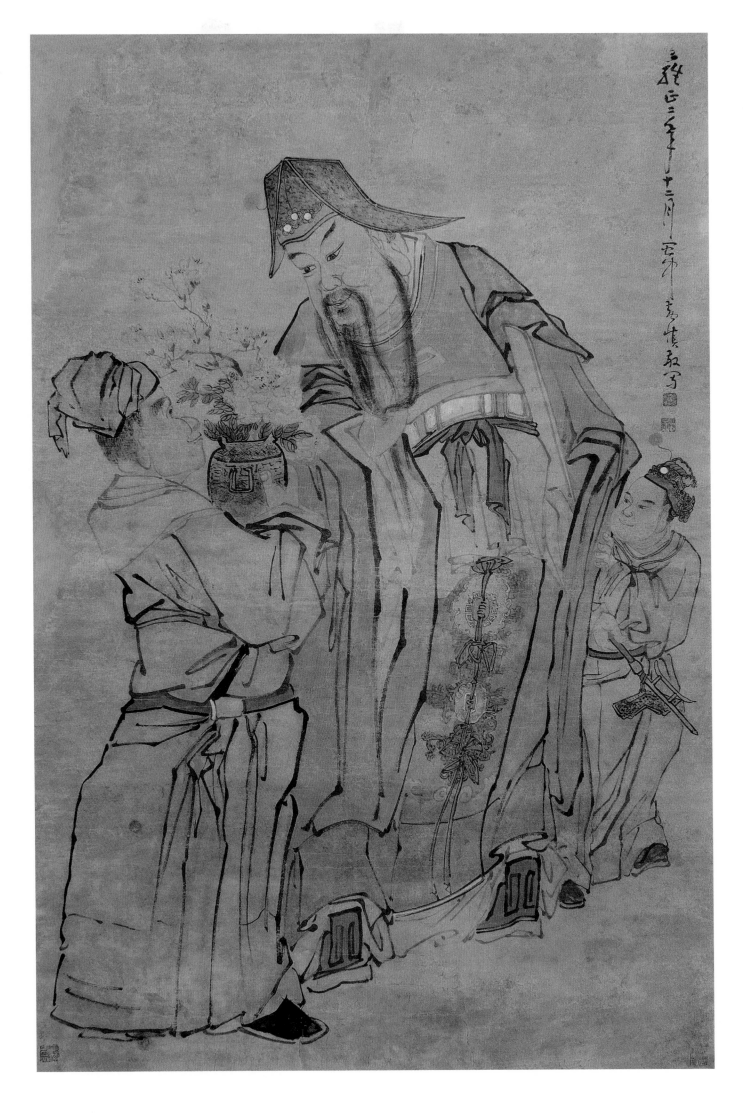

天官赐福图

轴　纸本　设色　雍正二年十二月（一七二四）

198cm×126cm

款识：雍正二年十二月，闽中黄慎敬写。

钤印：黄慎（白）、瘿瓢（朱）

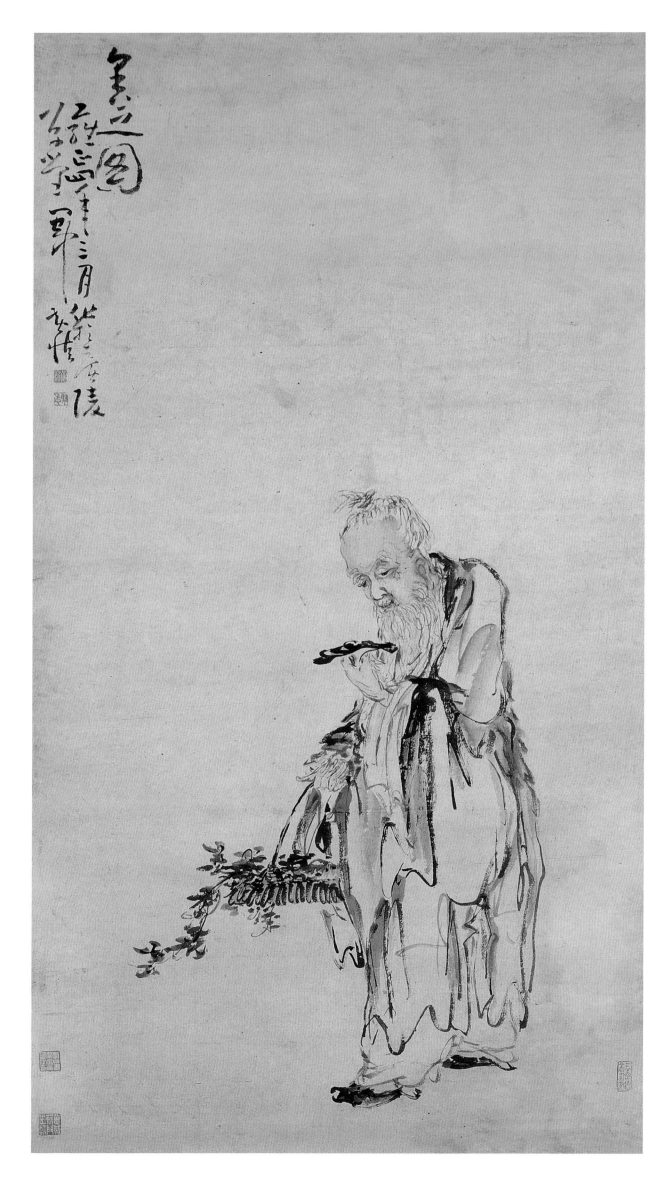

采芝图

轴　纸本　设色　雍正四年三月（一七二六）

114.5cm×60cm

广东省博物馆藏

题识：采芝图

款识：雍正四年三月，作于广陵草堂，闽中黄慎。

钤印：黄慎（白）、躬懋（朱）

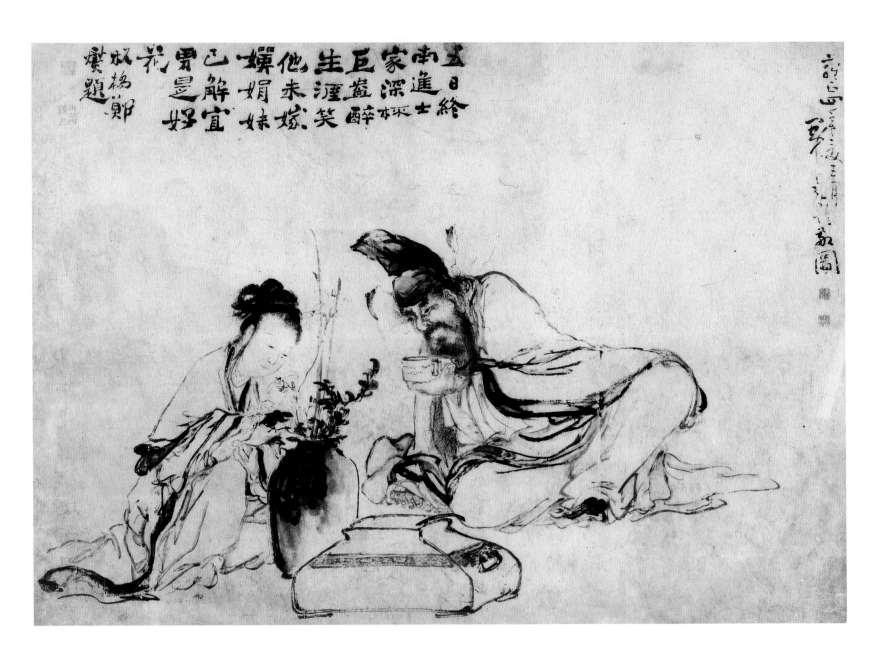

钟馗酌妹图

册　纸本　设色

雍正四年丙午五月（一七二六）

124.5cm×169.5cm

四川省博物馆藏

款识：雍正四年夏五月，闽中黄慎敬图。

钤印：黄慎私印（白）、躬懋（朱）

释文：图上端偏左有郑板桥隶书，每行三字，题
七绝一首：「五日终南进士家，深杯巨盏醉生涯。
笑他未嫁婵娟妹，已解宜男是好花。」后两句语意
调侃。钤两方印：一白文「老画师」，一朱文「丙
辰进士」。可见郑板桥在乾隆元年以后补题。

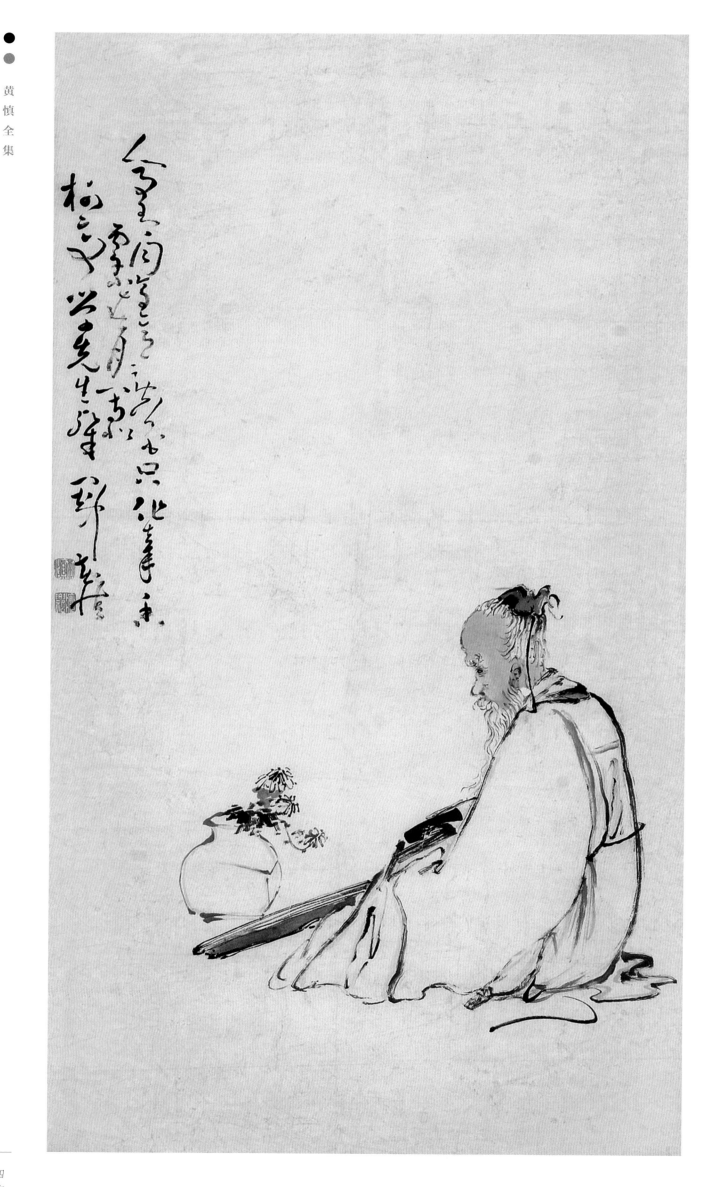

对菊弹琴图

轴　纸本　设色　雍正四年十月（一七二六）

88cm×48cm

款识：丙午小春月，写似柯亭学先生粲，闽中黄慎。

钤印：黄慎（朱）、瘿瓢（白）

释文：人事有同今日意，黄花只作去年香。

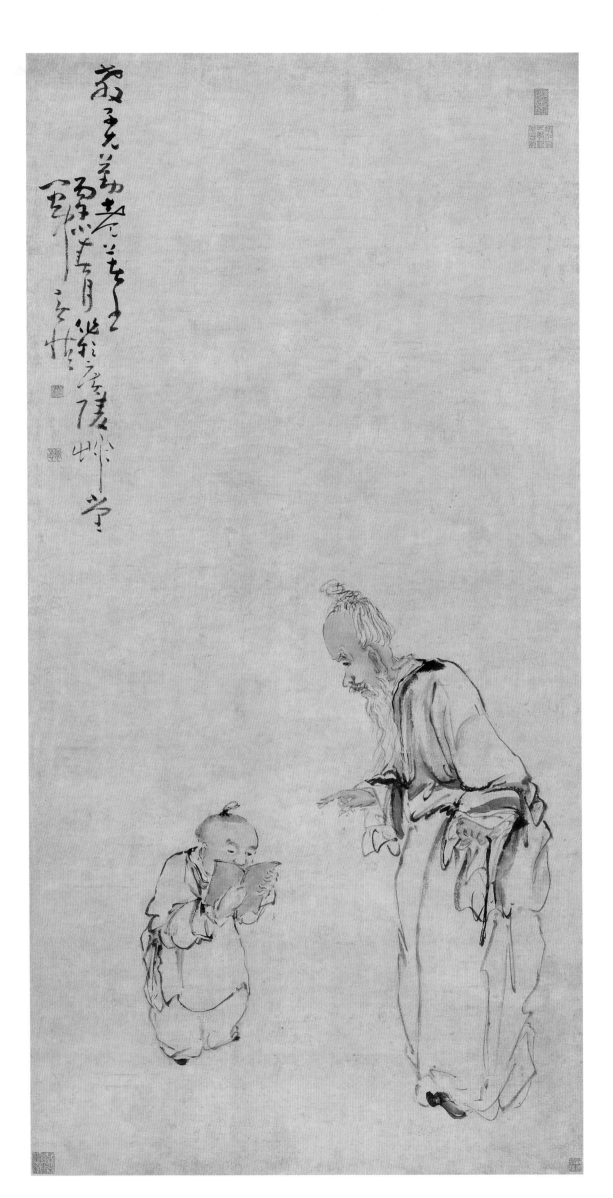

教子图

轴　纸本　设色　雍正四年十月（一七二六）

112cm×53.5cm

题识：教子尤勤老著书

款识：丙午小春月，作于广陵草堂，闽中黄慎。

钤印：黄慎（白）、躬懋（朱）

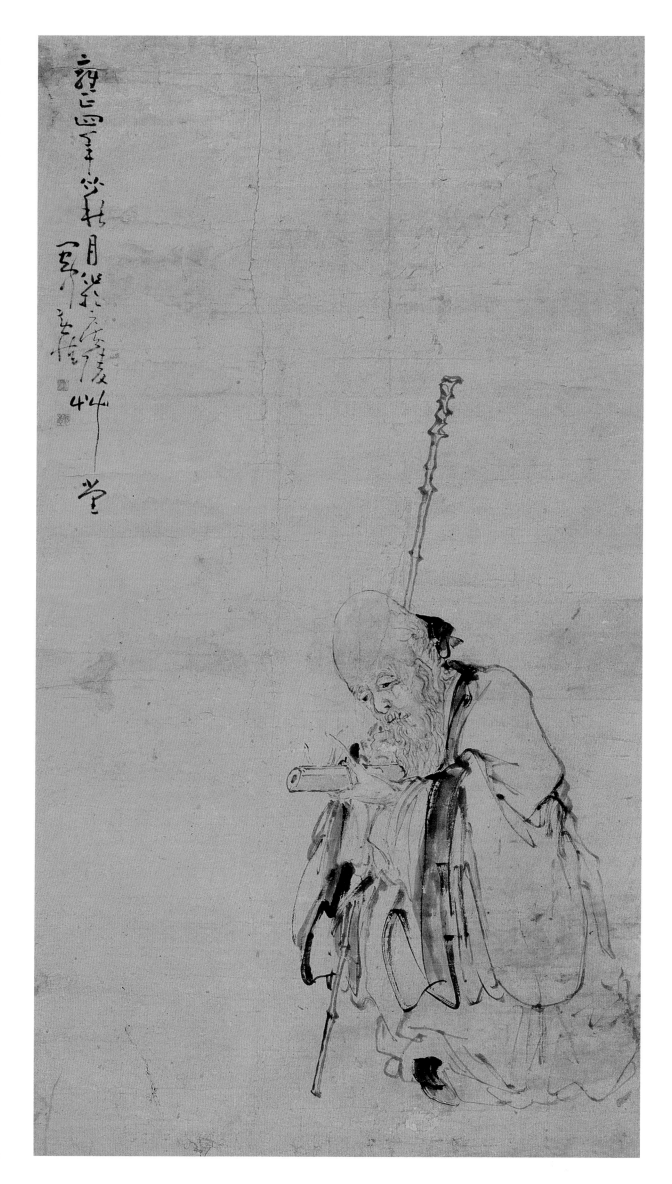

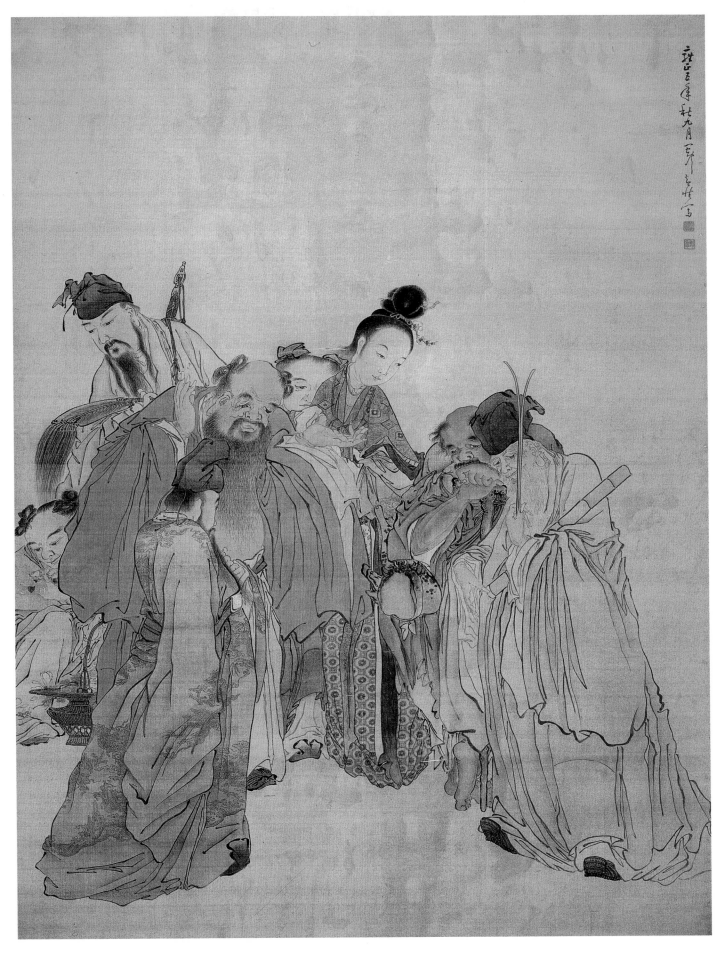

八仙图

大轴　绢本　设色

雍正五年九月（一七二七

221.5cm×161.7cm

苏州博物馆藏

款识：雍正五年秋九月，闽中

黄慎写。

钤印：黄慎（白）、躬懋（朱）

张果仙图

卷　纸本　设色

雍正五年四月（一七二七）

日本京都国立博物馆藏

钤印：黄慎（白）、恭寿（白）

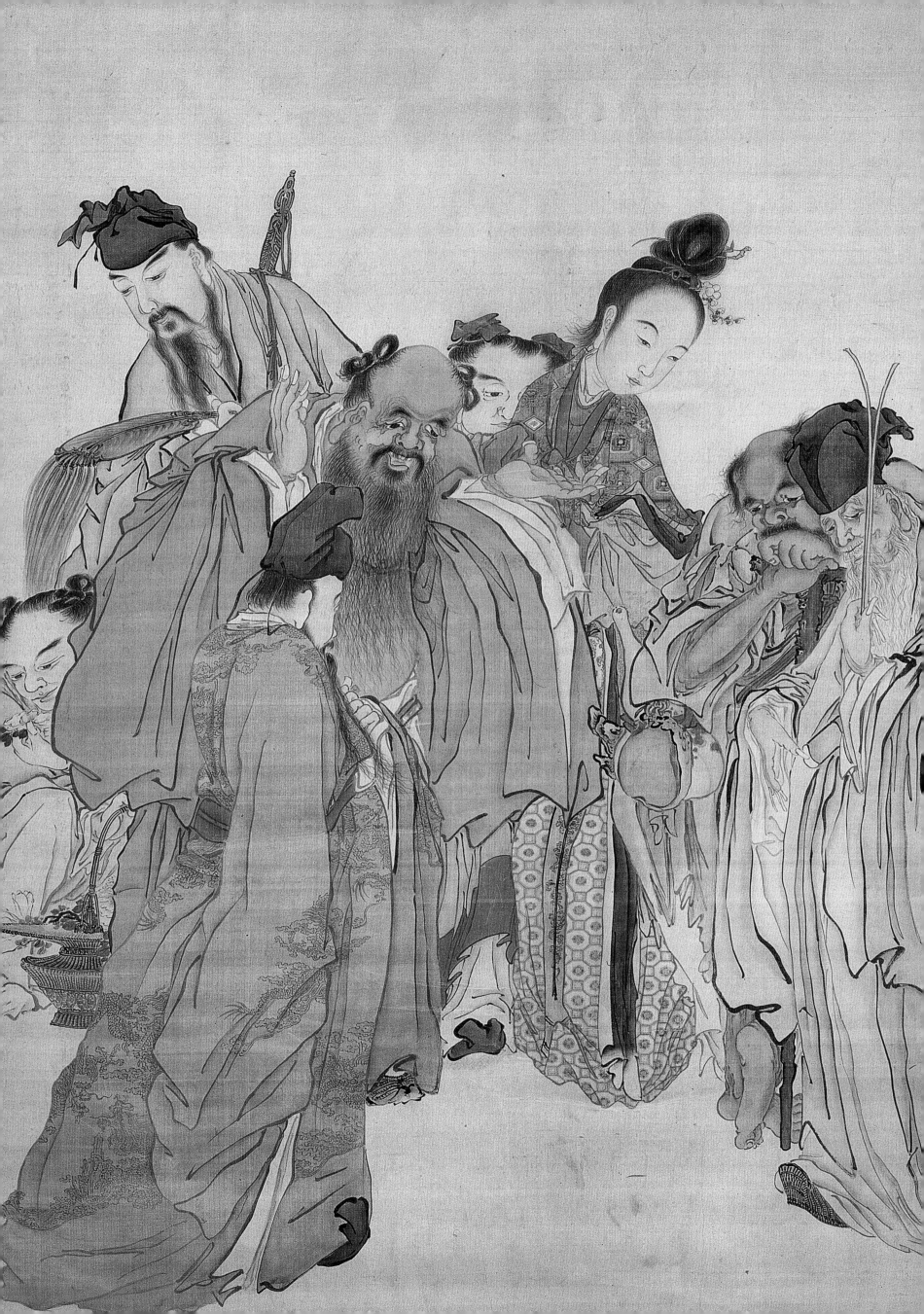

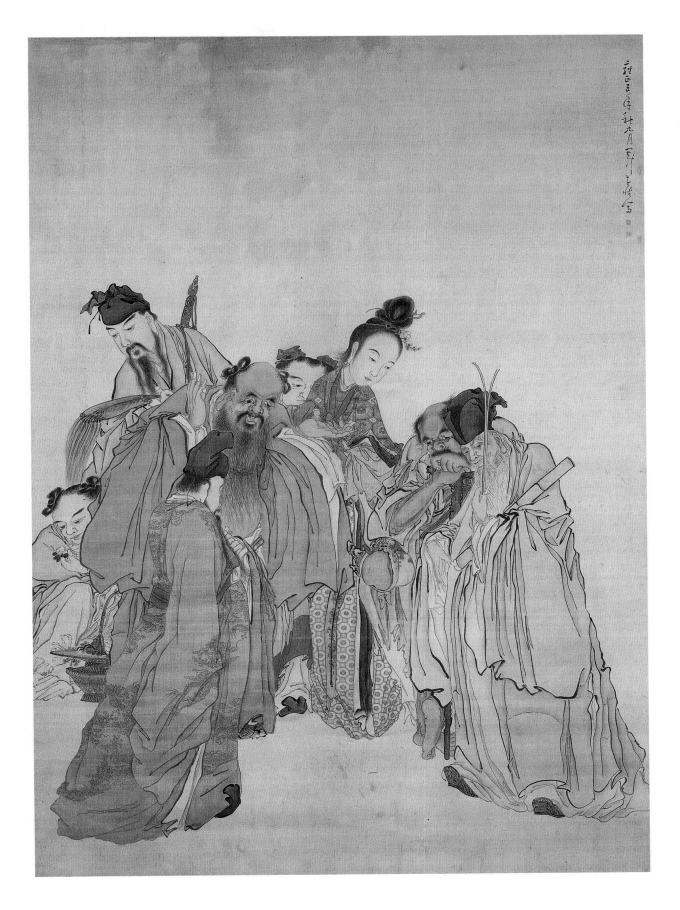

八仙图

大轴　绢本　设色

雍正五年秋九月（一七二七）

228.5cm×164cm

泰州市博物馆藏

款识：雍正五年秋九月，闽中黄慎写。

钤印：黄慎（白）、躬懋（朱）

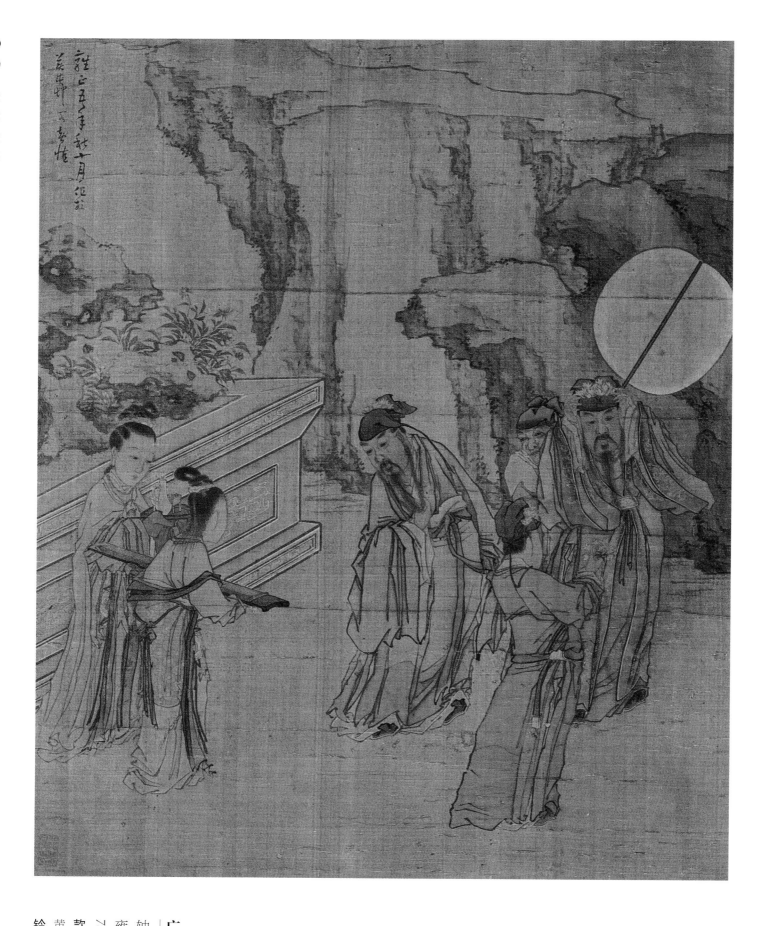

广陵花瑞图

轴　纸本　设色

雍正五年十月（一七二七）

78cm×62.5cm

款识：雍正五年秋十月，作于美成草阁，
黄慎。

钤印：黄（白）、慎（白）联珠印

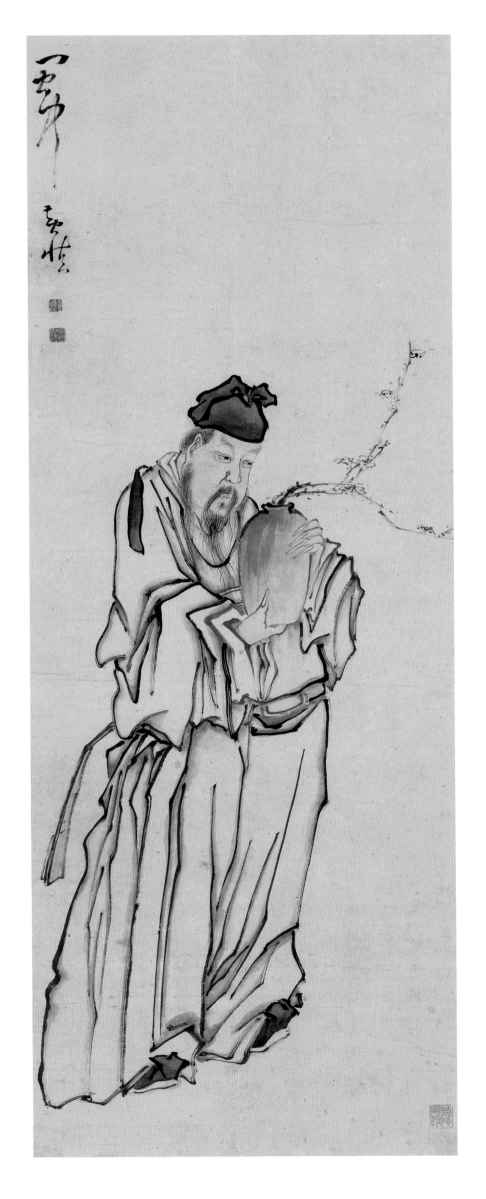

老叟瓶梅图

轴　纸本　设色　雍正五年顷（一七二七年顷）

120cm×44cm

款识：闽中黄慎

钤印：黄慎印（白）、瘿瓢（白）

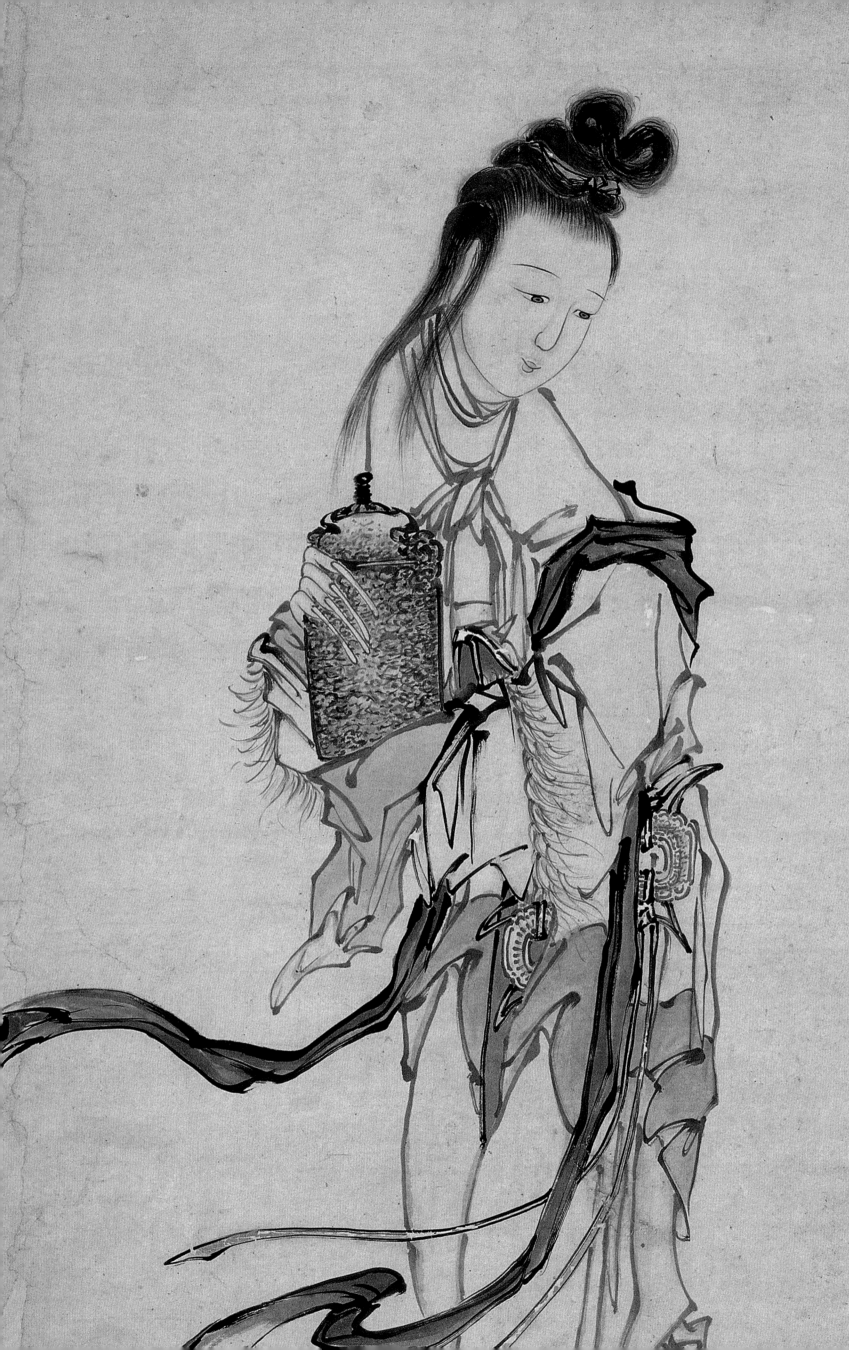

麻姑晋酒图

轴　纸本　设色　雍正五年顷（一七二七）

134cm×76cm

款识：闽中黄慎

铃印：黄慎（朱）、恭寿（白）

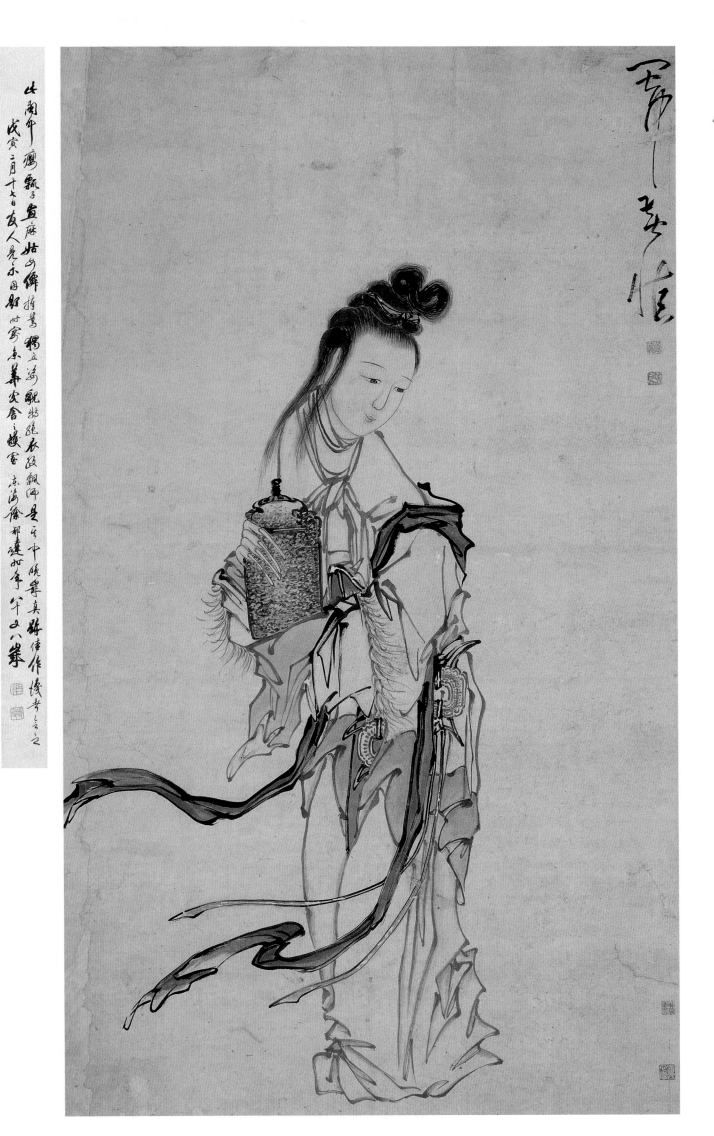

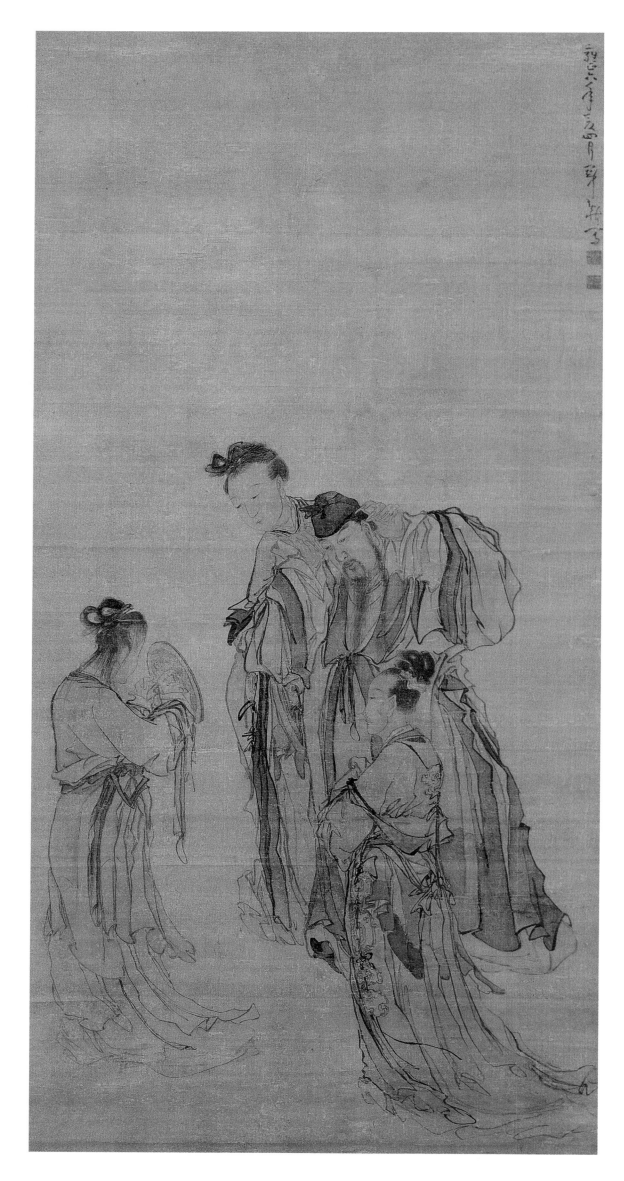

整冠图

轴　绢本　设色　雍正六年夏四月（一七二八）

191.5cm×95.5cm

扬州博物馆藏

款识：雍正六年夏四月，闽中黄慎写。

钤印：黄慎（白）、恭寿（白）

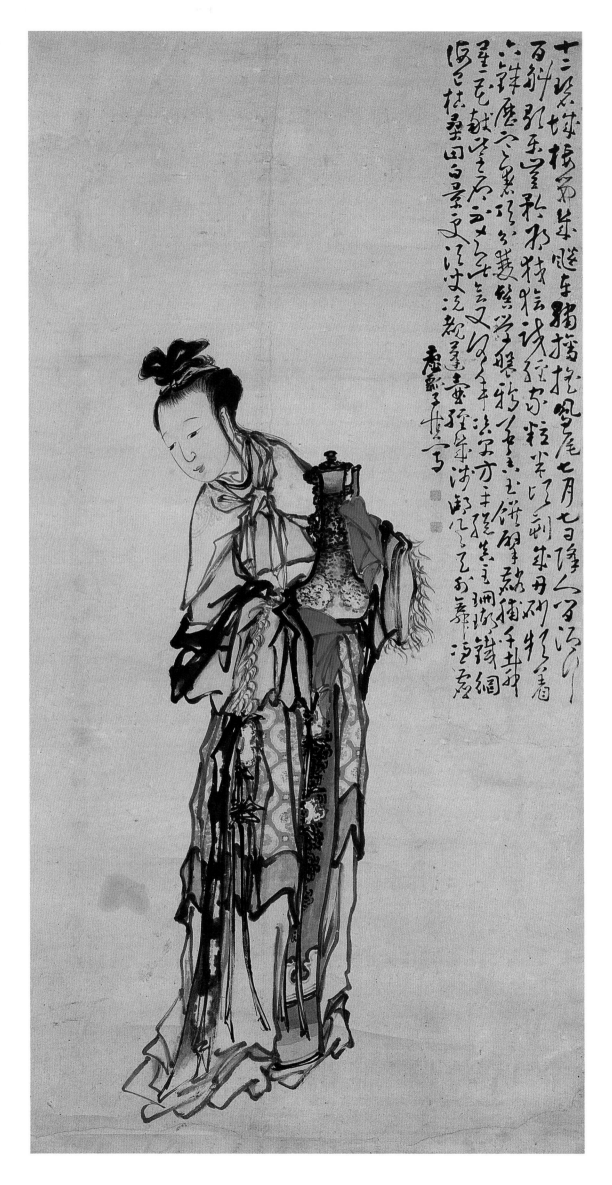

麻姑图

大轴　纸本　设色　约雍正六年（约一七二八）

185cm×115cm

广州美术馆藏

款识：瘿瓢子慎写

钤印：黄慎（白）、瘿瓢（白）

释文：十二碧城栖第几？飙车绣幡摇凤尾。七月七日降人间，酒行百斛歌乐弓。矜将炎绘试经家，粒米顷刻成丹砂。频着六铢历寒暑，顶分双髻学盘鸦。不知此会又何年，咨尔方平总真主。花香玉馔擘麟脯，千载蕉花献紫府。珊瑚铁网海已枯，桑田白景更须臾。况睹蓬壶经几浅，御风天外舞凭虚。

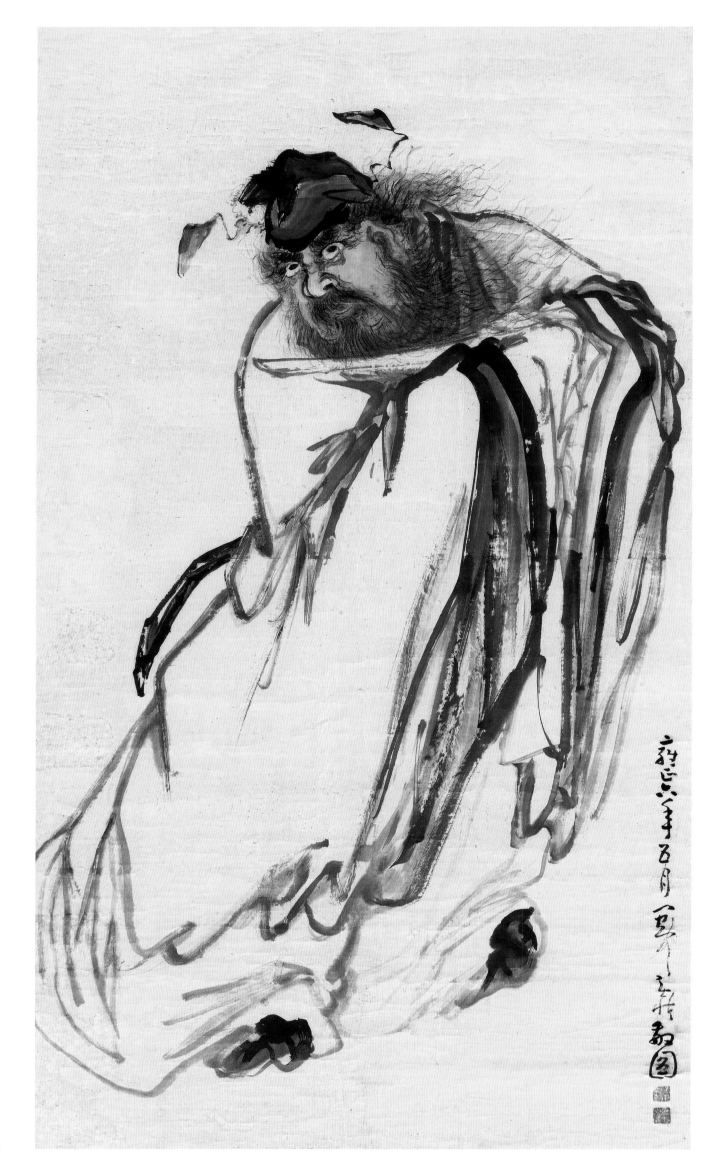

钤印：黄慎字恭寿（白）、瘿瓢山人（白）

款识：雍正六年五月，闽中黄慎敬图。

扬州某私家藏

285cm×170cm

大轴　纸本　设色　雍正六年五月（一七二八）

钟馗图

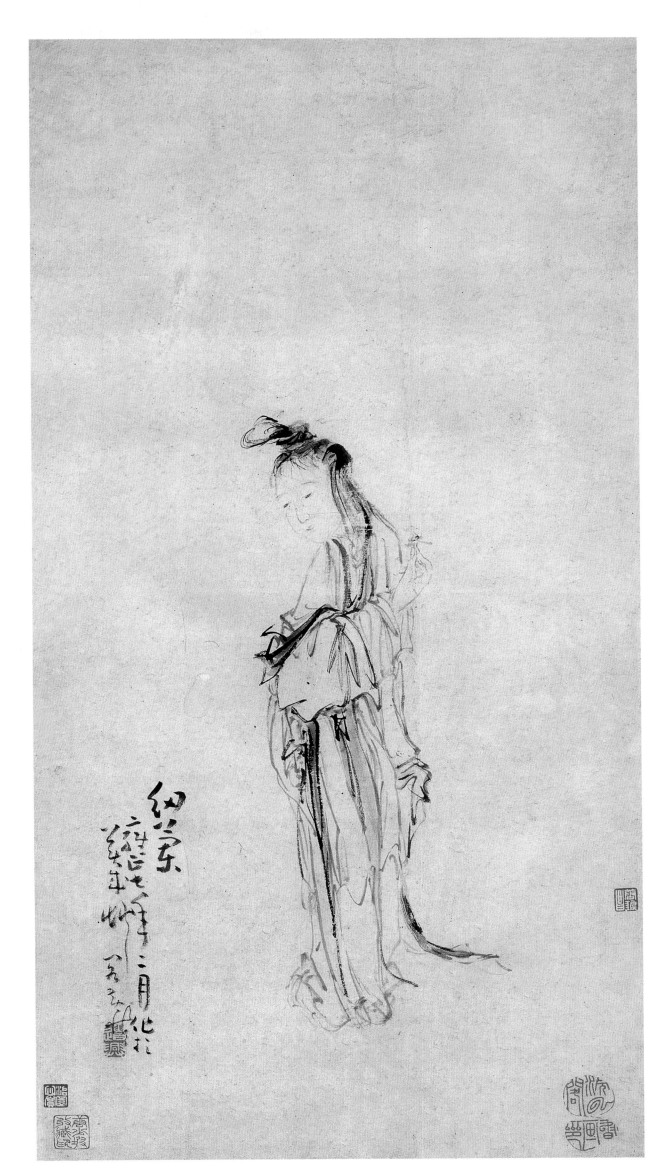

纫兰仕女图

小帧　纸本　墨笔　雍正七年二月（一七二九）

66cm×34.8cm

重庆博物馆藏

题识：纫兰

款识：雍正七年二月，作于美成草阁，黄慎。

钤印：遣兴（白文闲章）

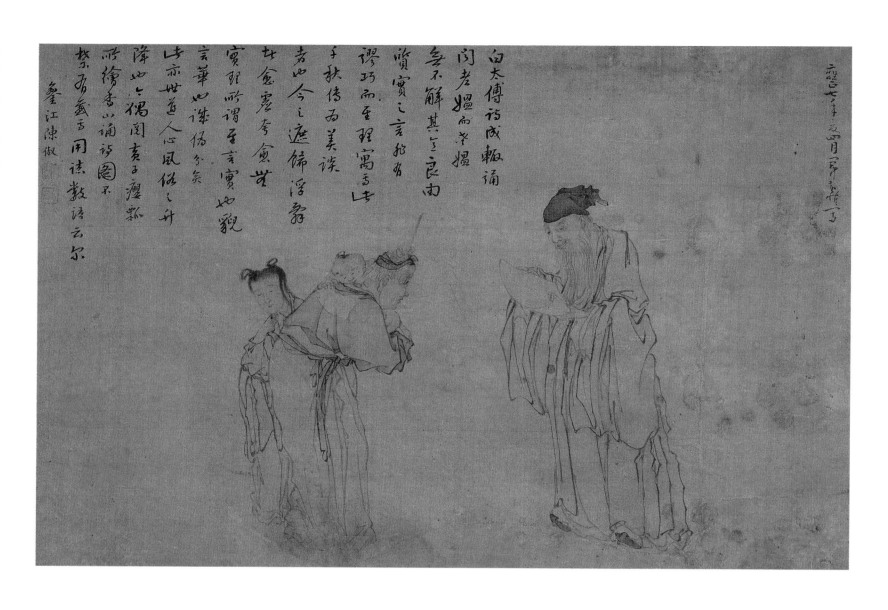

白太傅诗成辄诵
闻者媪而姊媪
无不解其言之良由
质实之言犹有
谬巧而至理寓于
手秋传而美谈
嘉山今之遮归浮杂
其金室李禽学
实理所谓手言实地观
言华如诔伤分余
寺亲世道念风俗之升
降如七偶阅黄子覆那
所绘香山诵诗图不
禁若起而用读数诗云尔
肇江陈㪺

香山诵诗图

册页　绢本　设色

雍正七年夏四月（一七二九）

35.5cm×53cm

南京博物院藏

款识：雍正七年夏四月，闽中黄慎写。

钤印：黄（白）慎、（白）联珠印

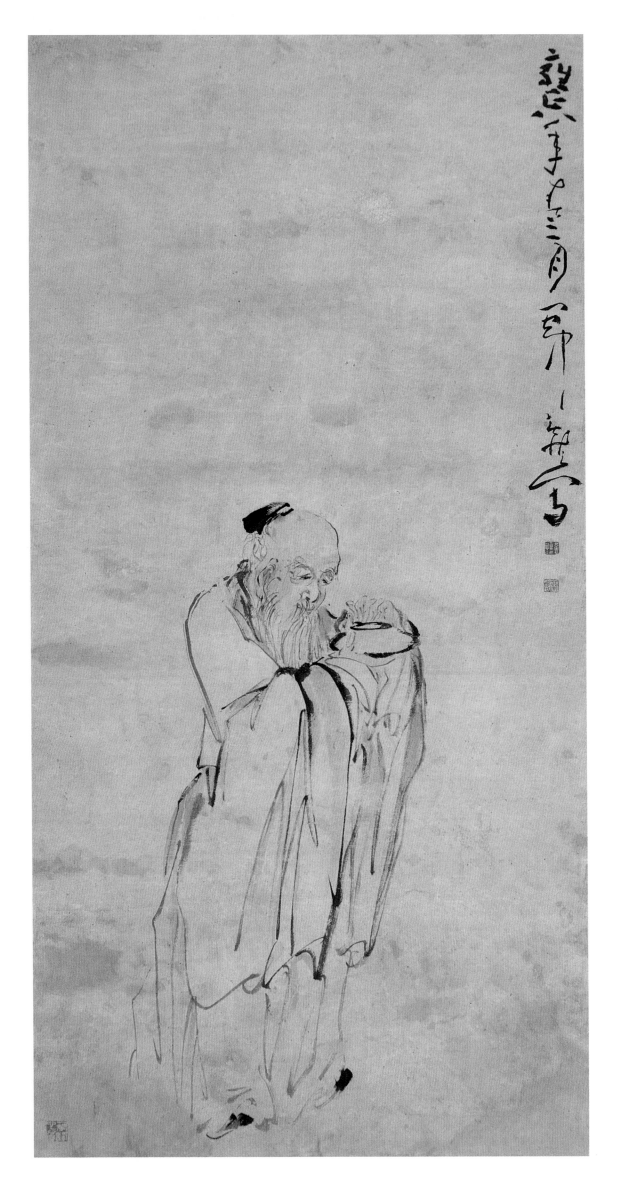

鳧孟老人图

轴　纸本　水墨　雍正八年三月（一七三〇）

103cm×50cm

扬州市杨祖荫藏

款识： 雍正八年春三月，闽中黄慎写。

钤印： 黄慎印（白文）恭寿（朱文）

麻姑晋酒图

轴　纸本　设色　雍正八年顷（一七三〇年顷）

款识：瘿瓢子慎写

钤印：黄慎（朱）、恭寿（白）

释文：十二碧城栖第几？飙车绣幡摇凤尾。七月七日降人间，酒行百斛歌乐已。

矜将狡狯试经家，长铗顷刻成丹砂。频着六铢历寒暑，顶分双髻学林鸦。

花香玉馔擘麟脯，千载蕉花献紫府。不知此会又何年，咨尔方平总真主。

珊瑚铁网海已枯，桑田白景更须臾。况睹蓬壶经几浅，御风天外舞凭虚。

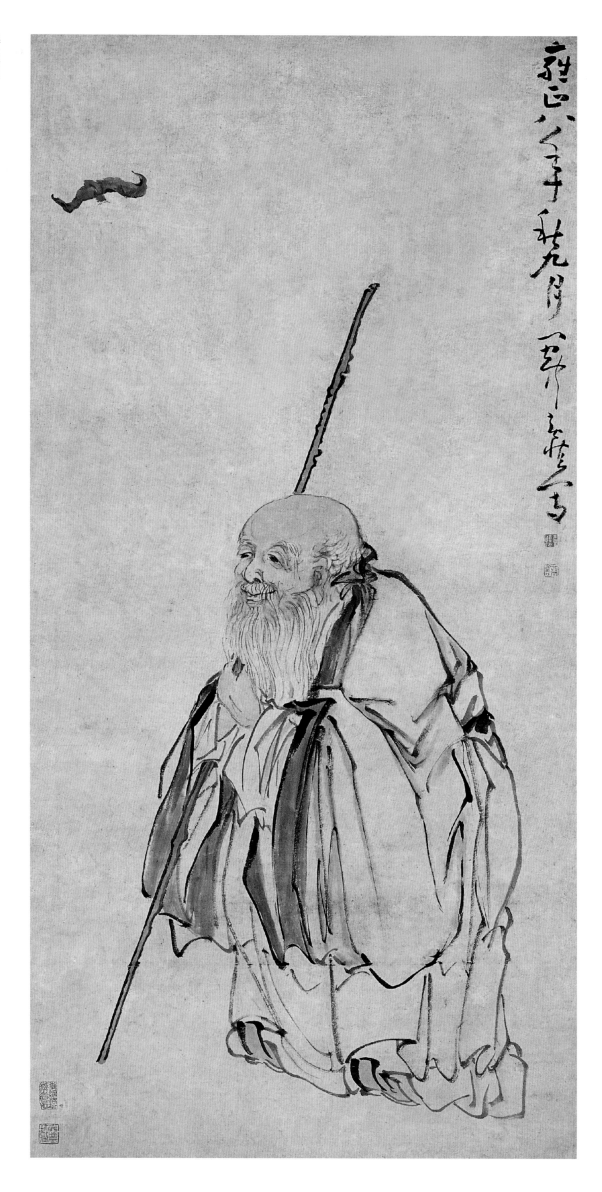

寿星图

轴　纸本　淡色　雍正八年九月（一七三〇）

101.5cm×48.2cm

永乐·佳士得拍卖公司二〇〇八年十一月影印

款识：雍正八年秋九月，闽中黄慎写。

钤印：黄慎印（白）、恭寿（朱）

紫阳问道图

轴 绢本 设色 乾隆九年二月（一七三二）

144.5cm×67cm

天津历史博物馆藏

款识：雍正九年春二月，闽中黄慎写。

钤印：黄慎私印（白）、恭寿（朱）

张果老唱道情图

轴　纸本　设色　雍正九年四月（一七三一）

171cm×70cm

广州美术馆藏

款识：雍正九年四月，作于广陵美成草堂，瘿瓢山人。

钤印：黄慎字恭寿（白）、瘿瓢山人（朱）

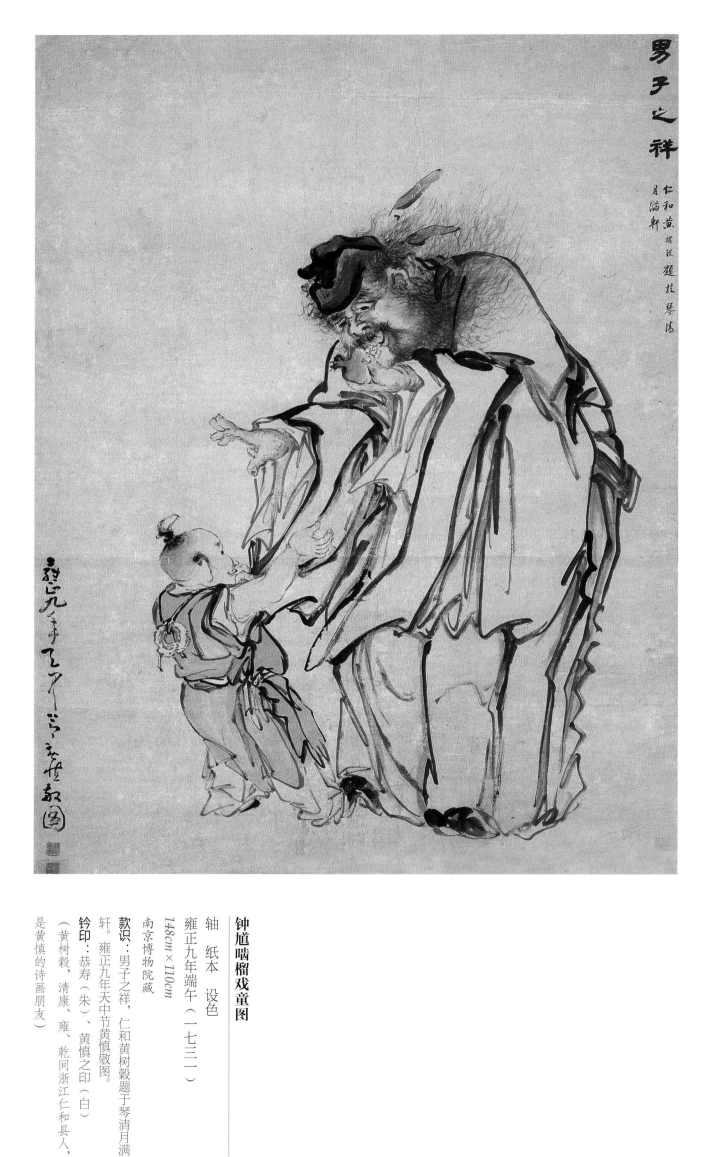

钟馗啮榴戏童图

轴　纸本　设色

148cm×110cm

南京博物院藏

款识：男子之祥，仁和黄树榖题于琴清月满
轩。雍正九年天中节黄慎敬图。

钤印：恭寿（朱）、黄慎之印（白）

（黄树榖，清康、雍、乾间浙江仁和县人，
是黄慎的诗画朋友）

钟馗执蒲图

轴　纸本　设色　雍正九年端五日（一七三一）

117cm×58.5cm

广州美术馆藏

款识：雍正九年端五日，闽中黄慎。

钤印：黄慎字恭寿（白）

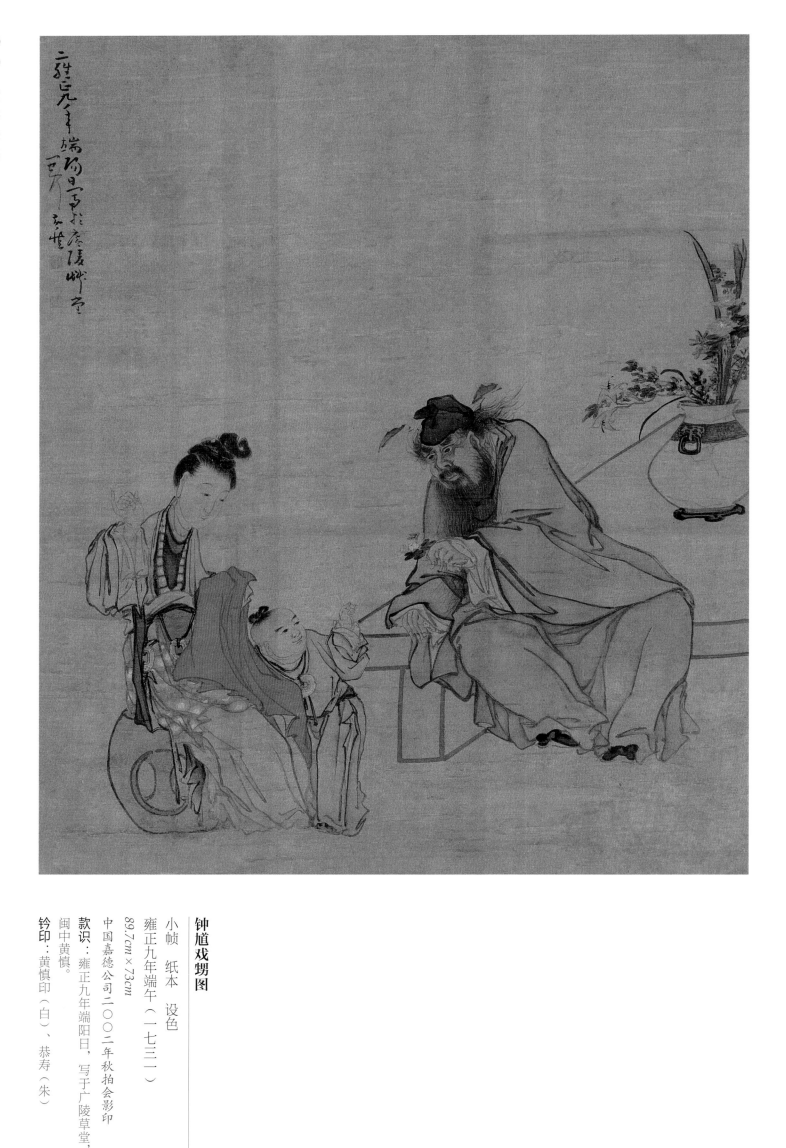

钟馗戏甥图

小帧　纸本　设色

雍正九年端午（一七三一）

89.7cm×73cm

中国嘉德公司二〇〇二年秋拍会影印

款识：雍正九年端阳日，写于广陵草堂，
闽中黄慎。

钤印：黄慎印（白）、恭寿（朱）

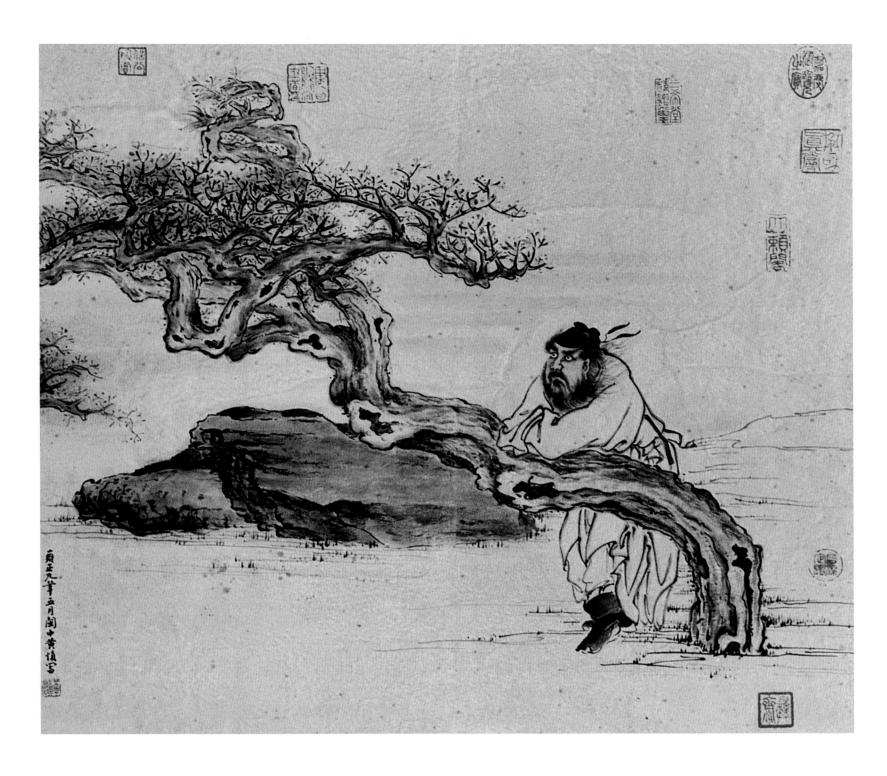

钟馗倚树图

横轴　纸本　设色

雍正九年五月（一七三一）

58cm×66cm

款识：雍正九年五月，闽中黄慎写。

钤印：黄慎（朱）

盲叟图

轴　纸本　设色　雍正九年十二月（一七三一）

122cm×53.7cm

天津市艺术博物馆藏

款识：雍正九年十二月，闽中黄慎写。

钤印：闽中黄慎（白）、恭寿（朱）

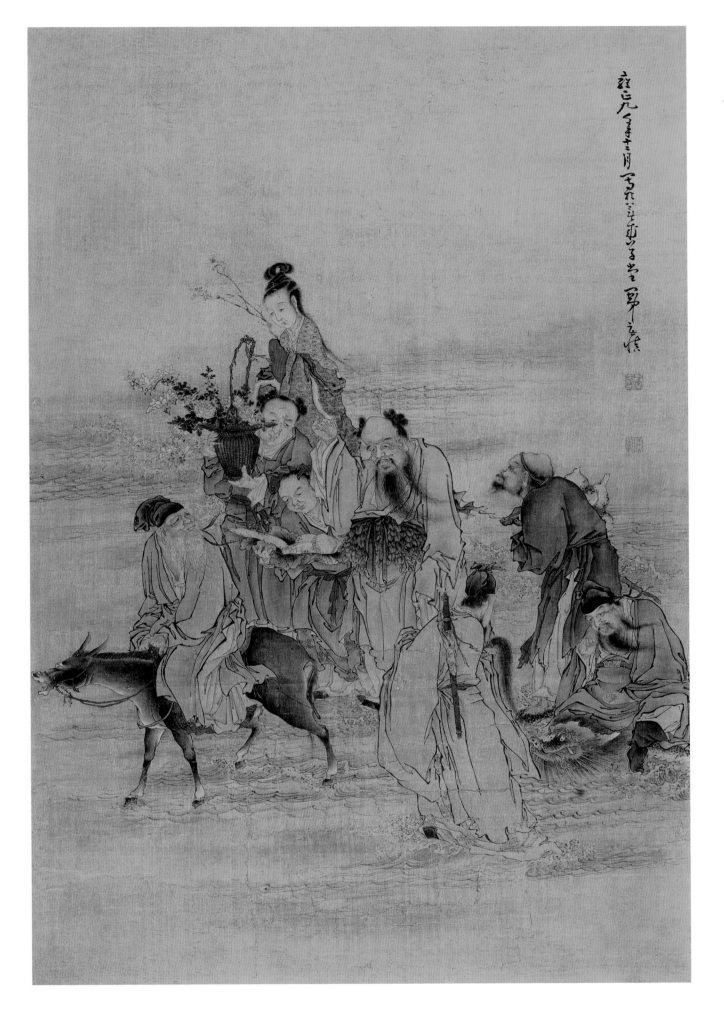

八仙渡海赴会图

轴　纸本　设色　雍正九年十二月（一七三二）

93cm×61cm

款识：雍正九年十二月，写于美成草堂，闽中黄慎。

钤印：恭寿（白）、黄慎（白）

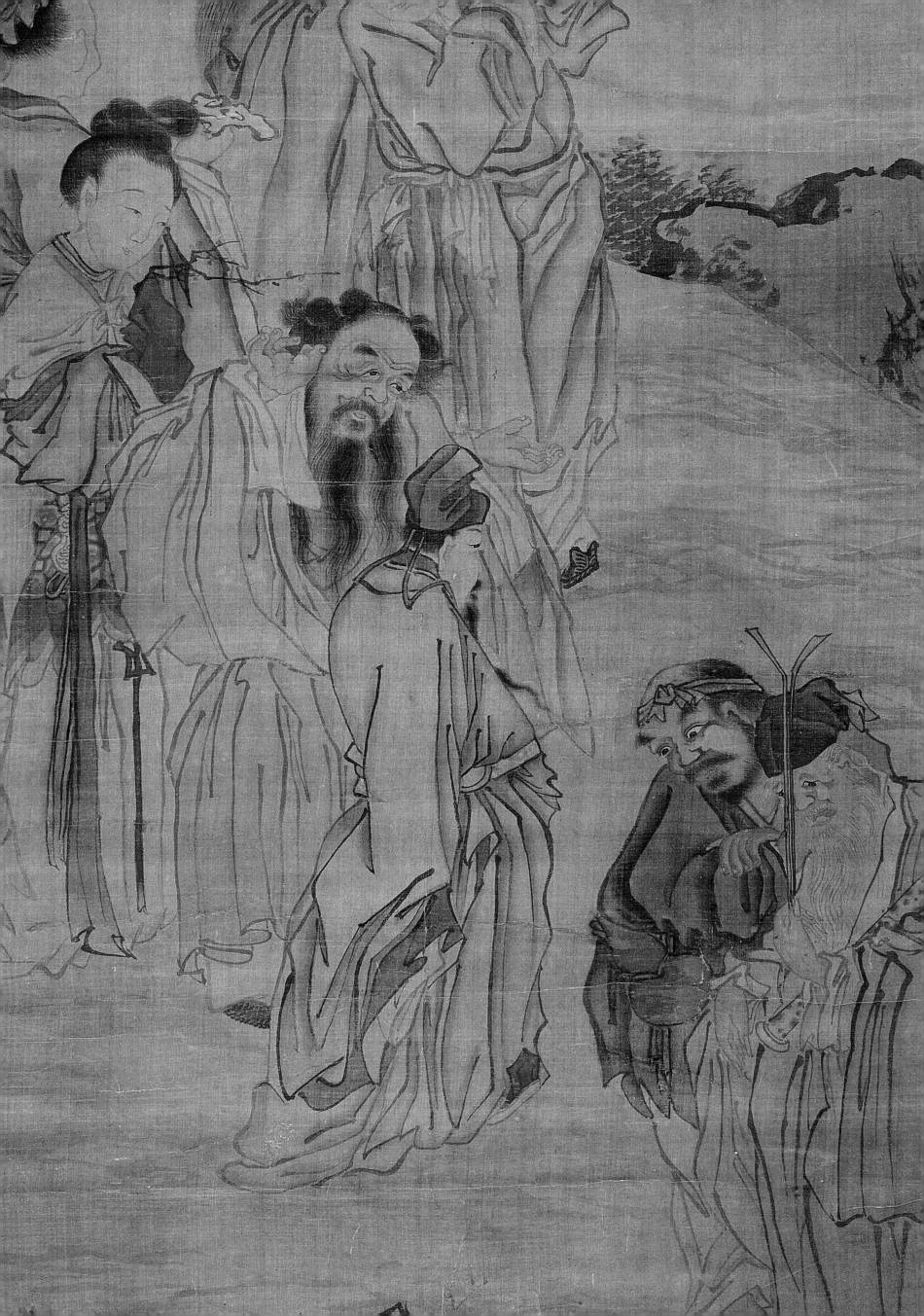

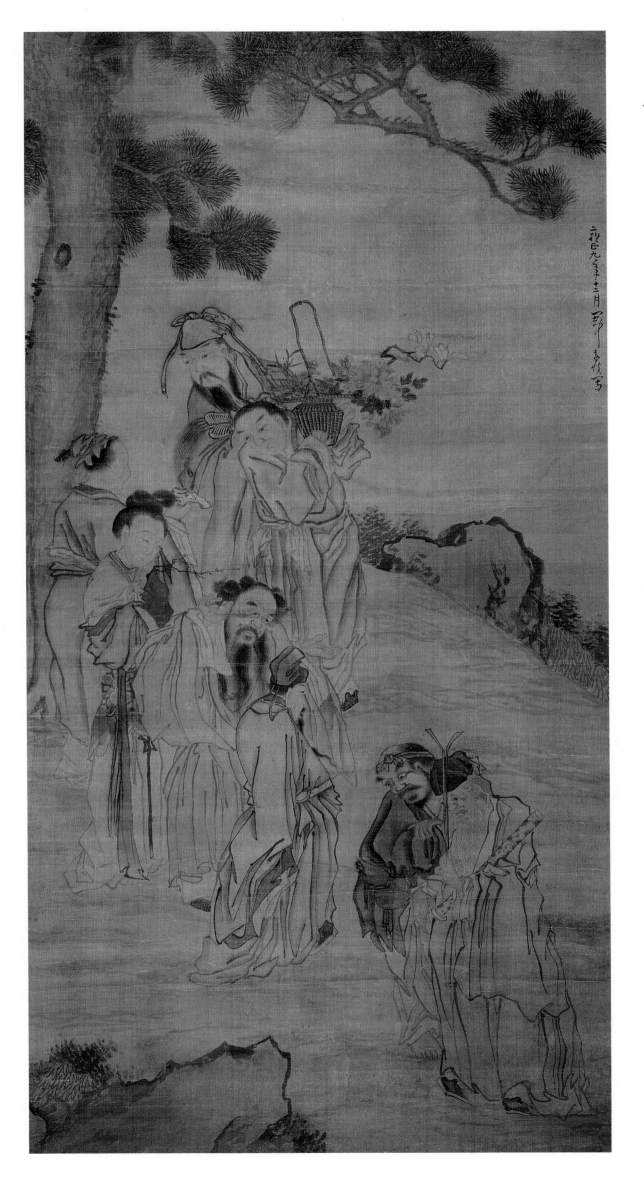

八仙图

大轴　绢本　设色　雍正九年十二月（一七三一）

198cm×100cm

中国嘉德拍卖公司二〇一〇年十二月影印

款识：雍正九年十二月，闽中黄慎写。

钤印：恭寿、黄慎

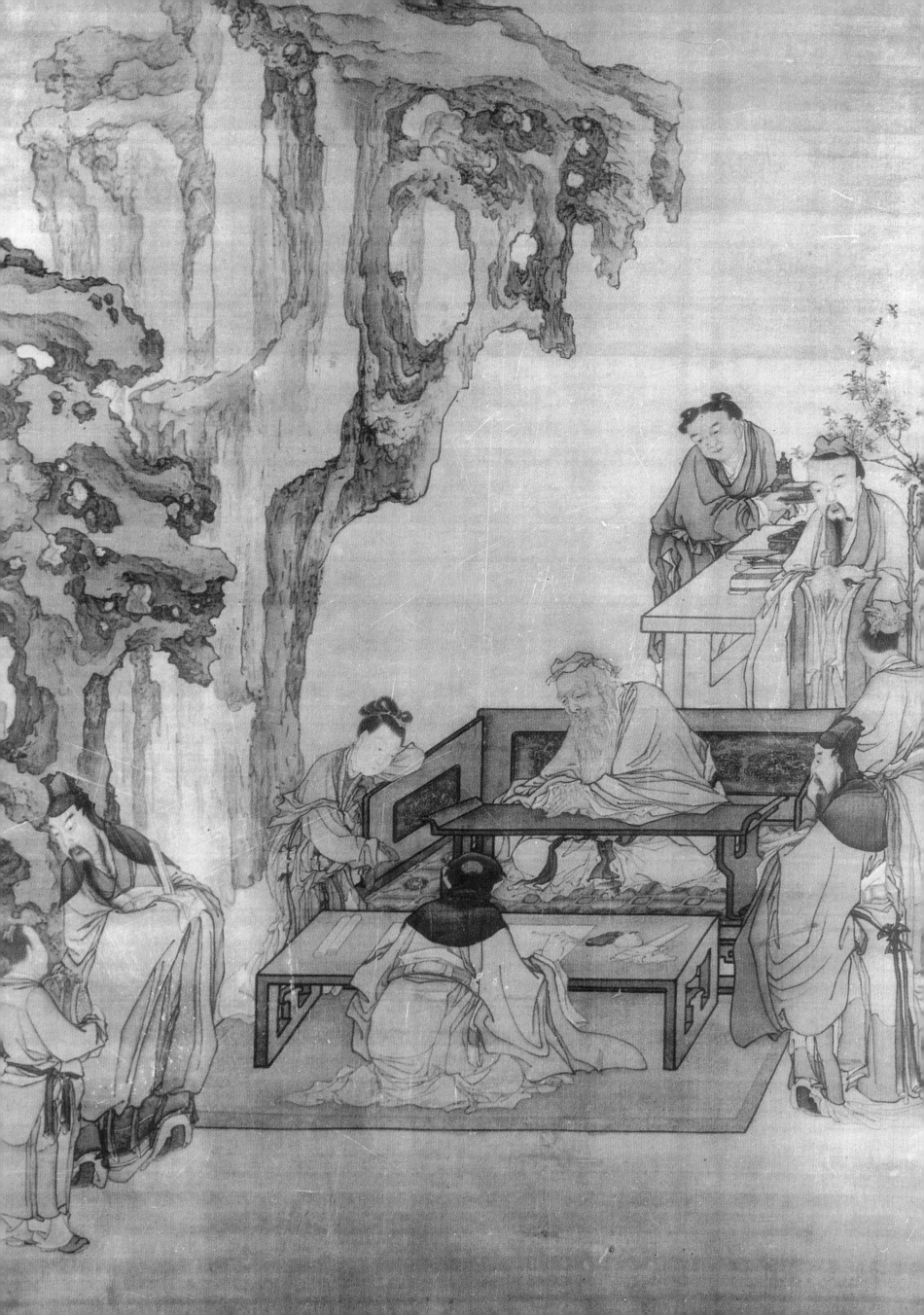

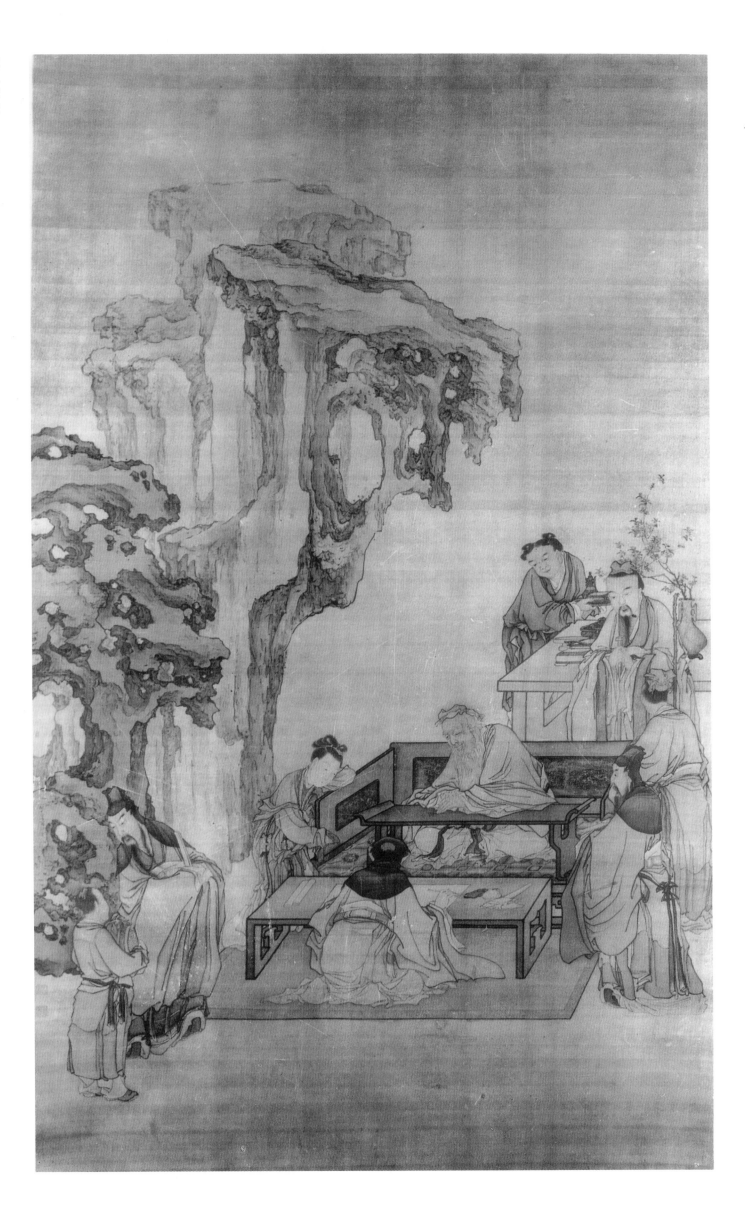

伏生授经图

大轴　绢本　设色　约雍正九年顷（一七三一年顷）

232.5cm×132cm

天津市艺术博物馆藏

钤印：黄（白）、慎（白）联珠印

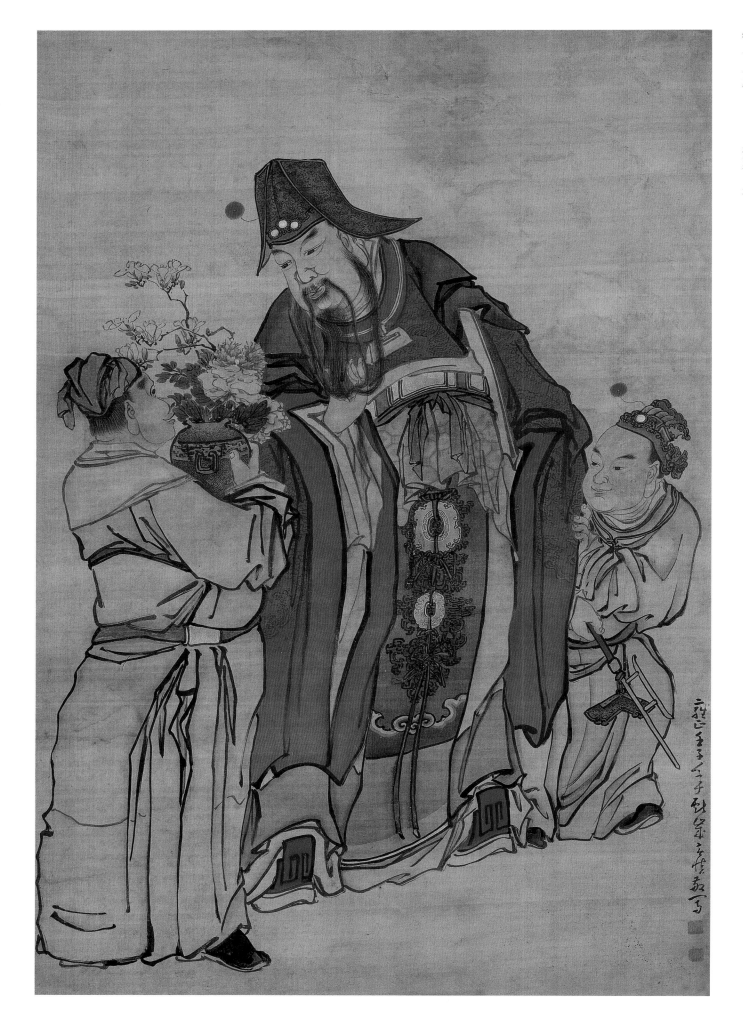

天官赐福图

轴 绢本 设色 雍正十年（一七三二）

扬州博物馆藏

款识：雍正壬子年新岁，黄慎敬写。

钤印：黄慎（白）、瘿瓢（朱）

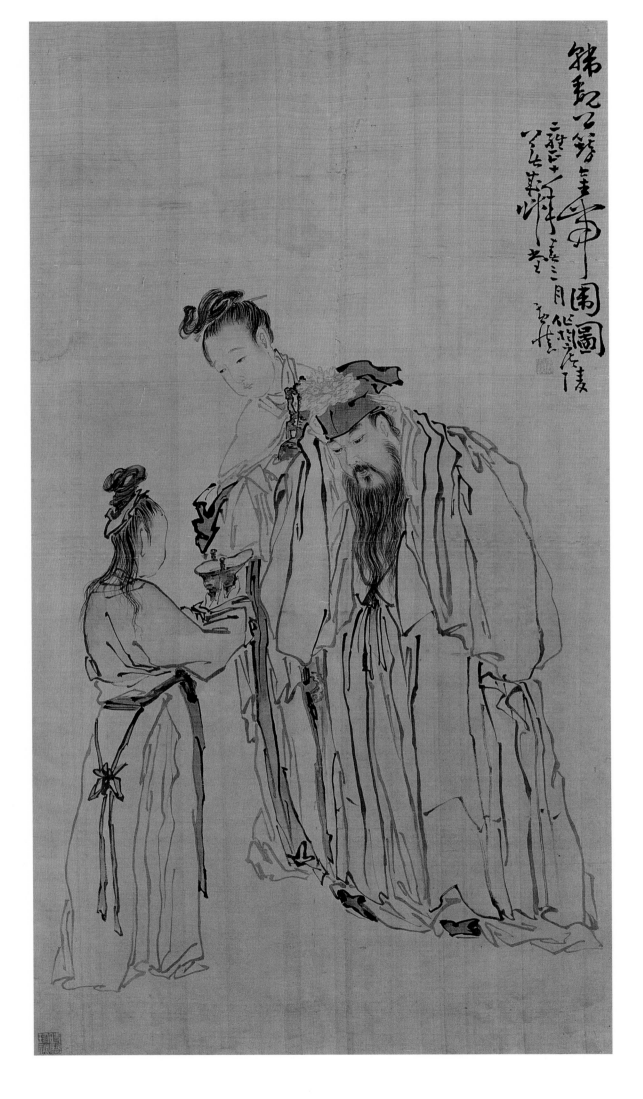

韩魏公簪金带围图

轴　绢本　设色　雍正十年三月（一七三二）

127cm×66cm

《嘉德通讯》二○○九年第六期影印

题识：韩魏公簪金带围图

款识：雍正十年春三月，作于广陵美成草堂，黄慎。

钤印：黄慎（白）

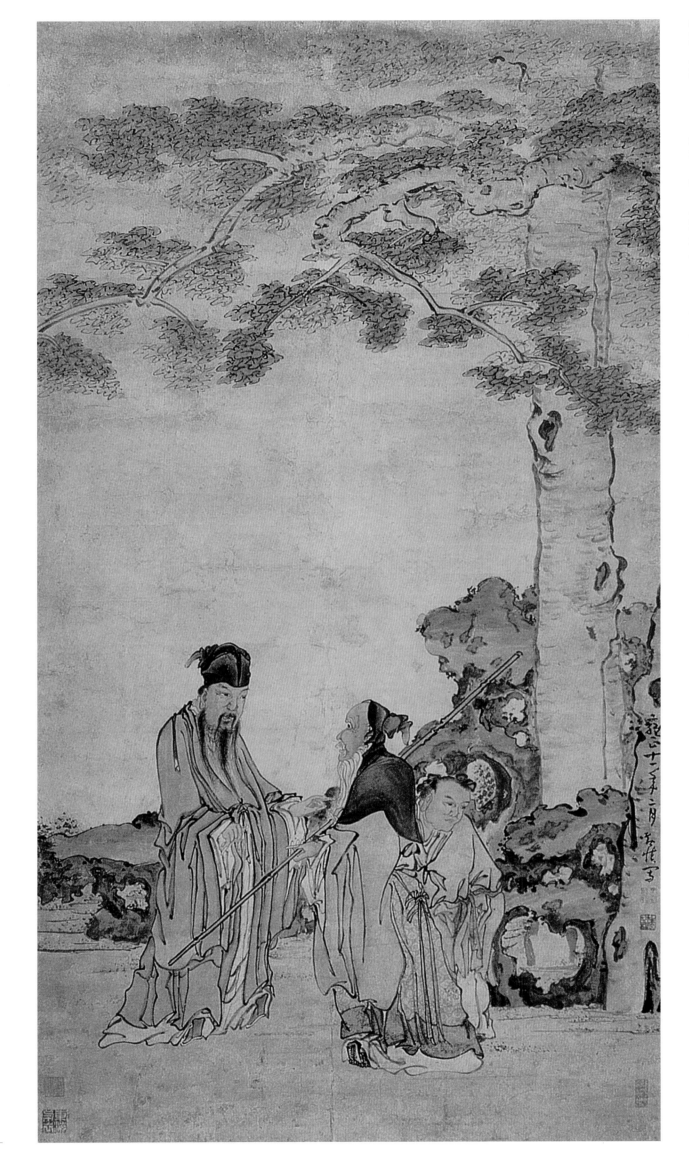

廉颇负荆图

轴　纸本　设色　雍正十一年二月（一七三三）

156cm×83cm

款识：雍正十一年二月，黄慎写。

钤印：黄慎（白）、恭寿（朱）、东海布衣（白）压角章

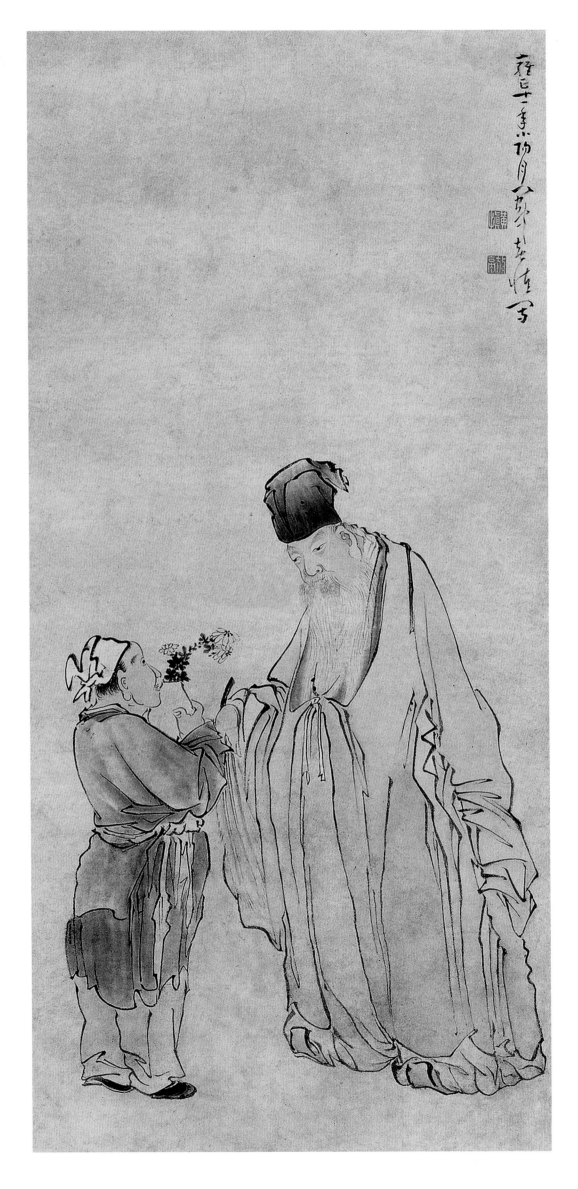

爱菊图

轴　纸本　设色　雍正十一年十月（一七三三）

110cm×49cm

款识：雍正十一年小阳月，闽中黄慎写。

钤印：黄慎（白）、放亭（白）

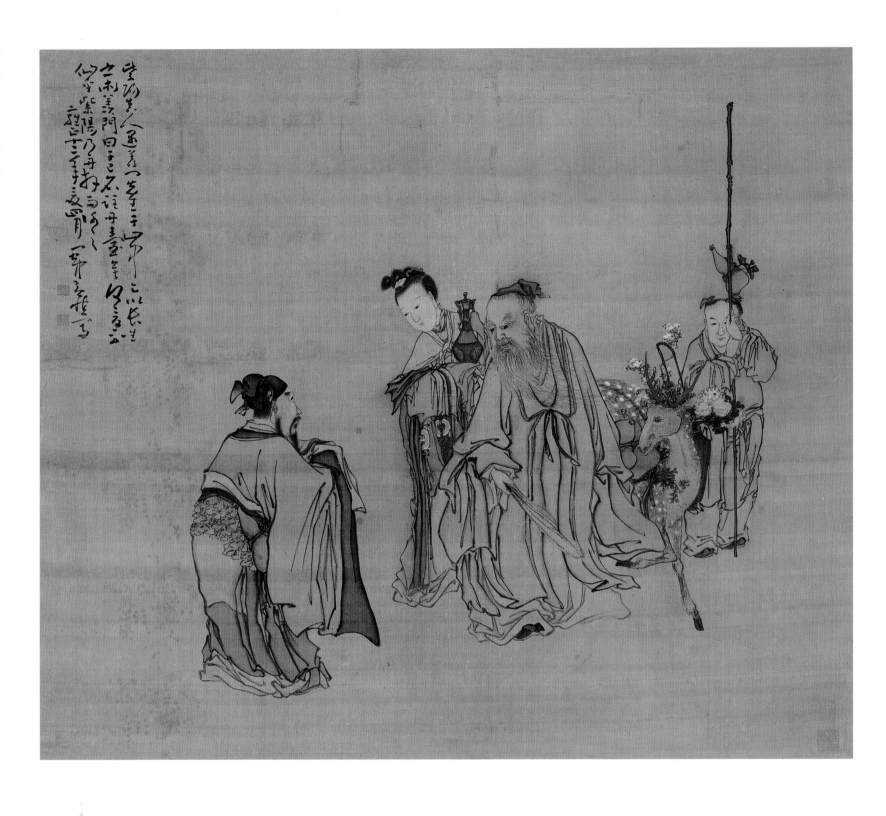

紫阳问道图

横轴　绢本　设色

雍正十二年四月（一七三四）

88.2cm × 96.4cm

台北故宫博物院藏

款识：雍正十二年夏四月，闽中黄慎写。

钤印：黄慎（白）、恭寿（朱）

释文：紫阳真人遇羡门先生于山中，乞以长生之术。羡门曰：「子巳名注丹台矣，何忧不仙乎！」紫阳乃再拜而谢之。

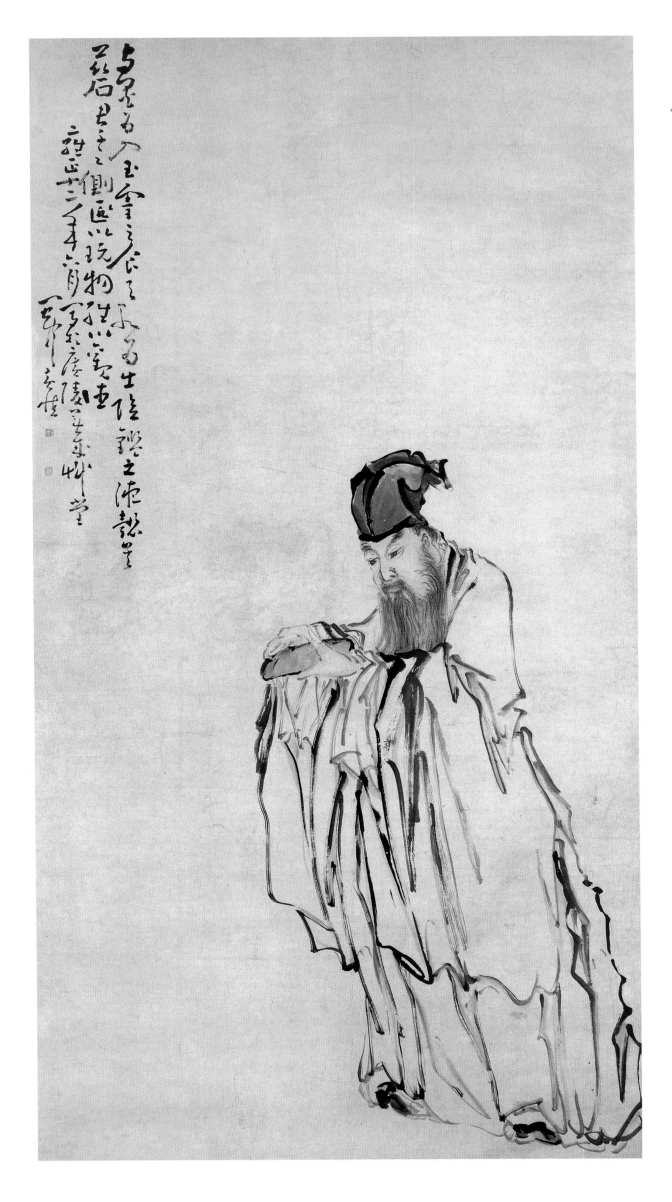

东坡玩砚图

轴　纸本　设色　雍正十二年六月（一七三四）

149cm×87cm

上海博物馆藏

款识：雍正十二年六月，写于广陵美成草堂，闽中黄慎。

钤印：黄慎印（白）、恭寿（朱）

释文：与墨为人，玉灵之食。天水为出，阴鉴之液。懿矣兹石，君子之侧。匪以玩物，维以观德。

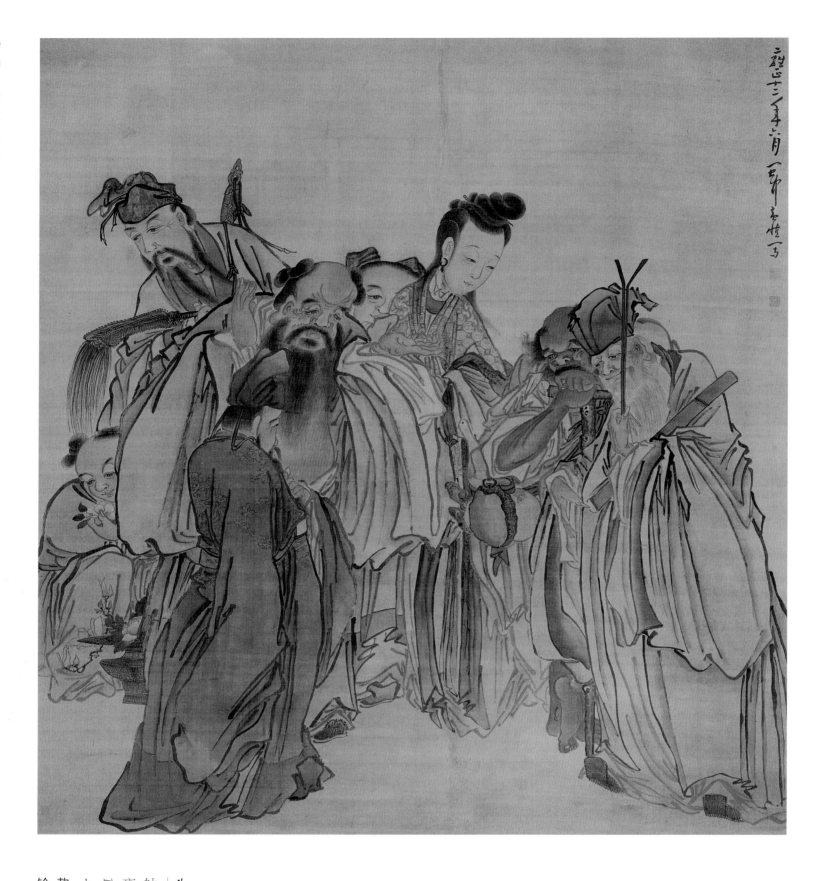

八仙图

轴　绢本　设色

雍正十二年六月（一七三四）

165cm×150cm

上海崇源公司二〇〇二年拍卖会影印

款识：雍正十二年六月，闽中黄慎写。

钤印：黄慎印（白）、恭寿（朱）

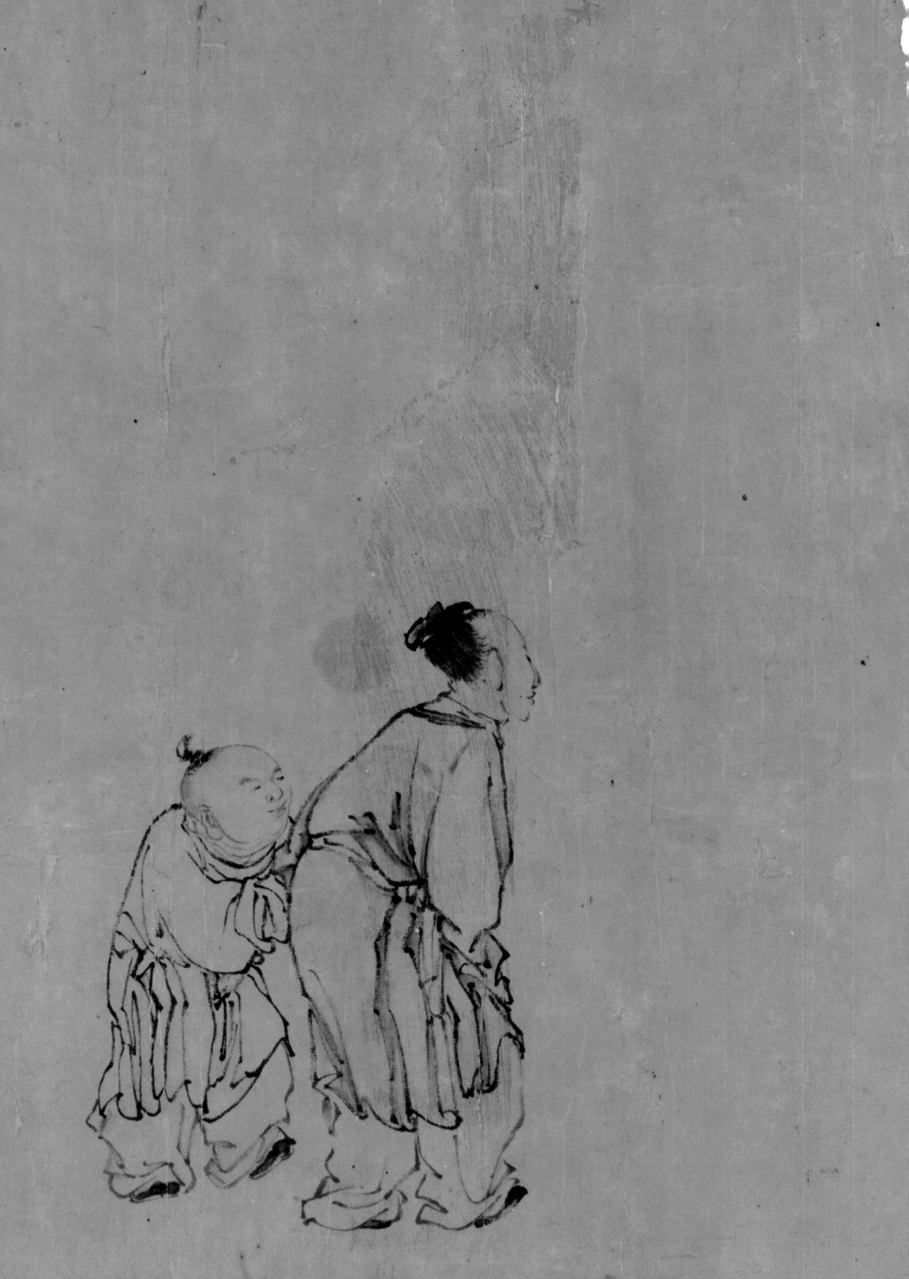

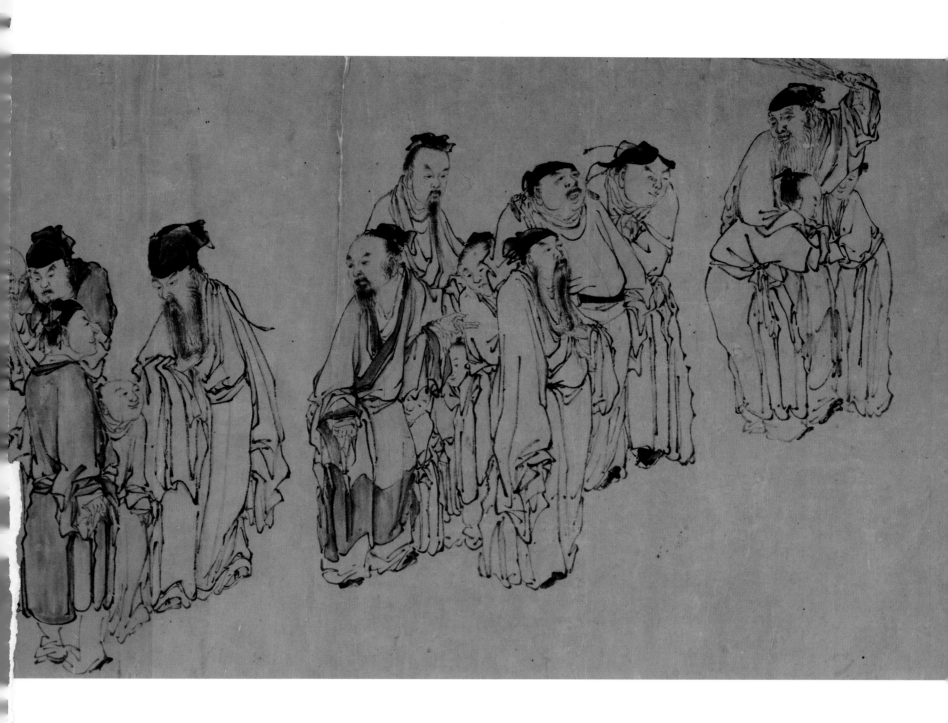

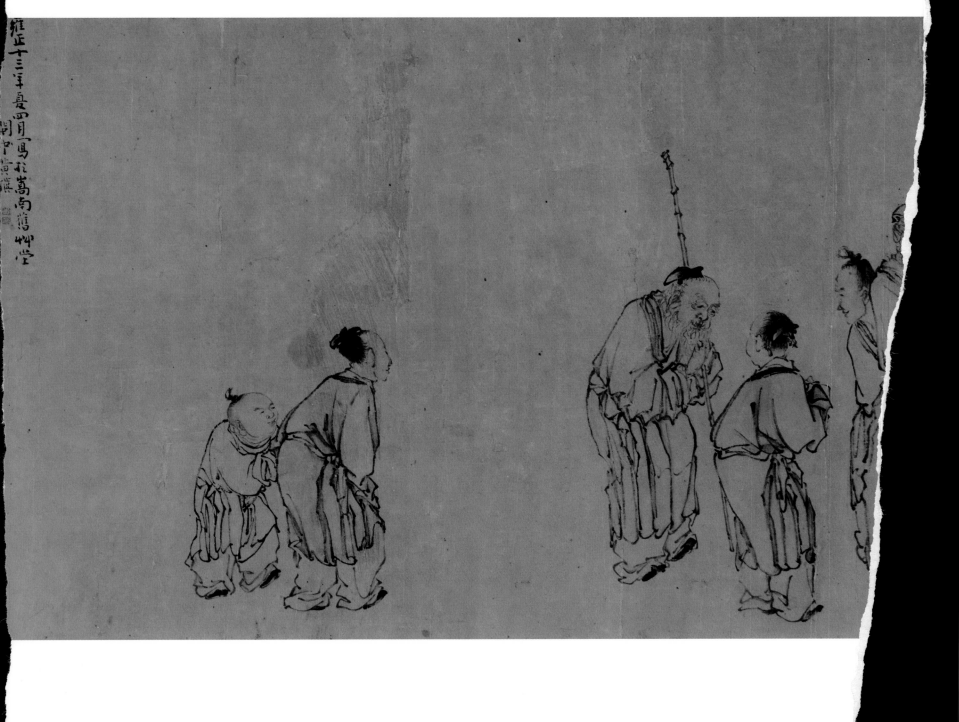

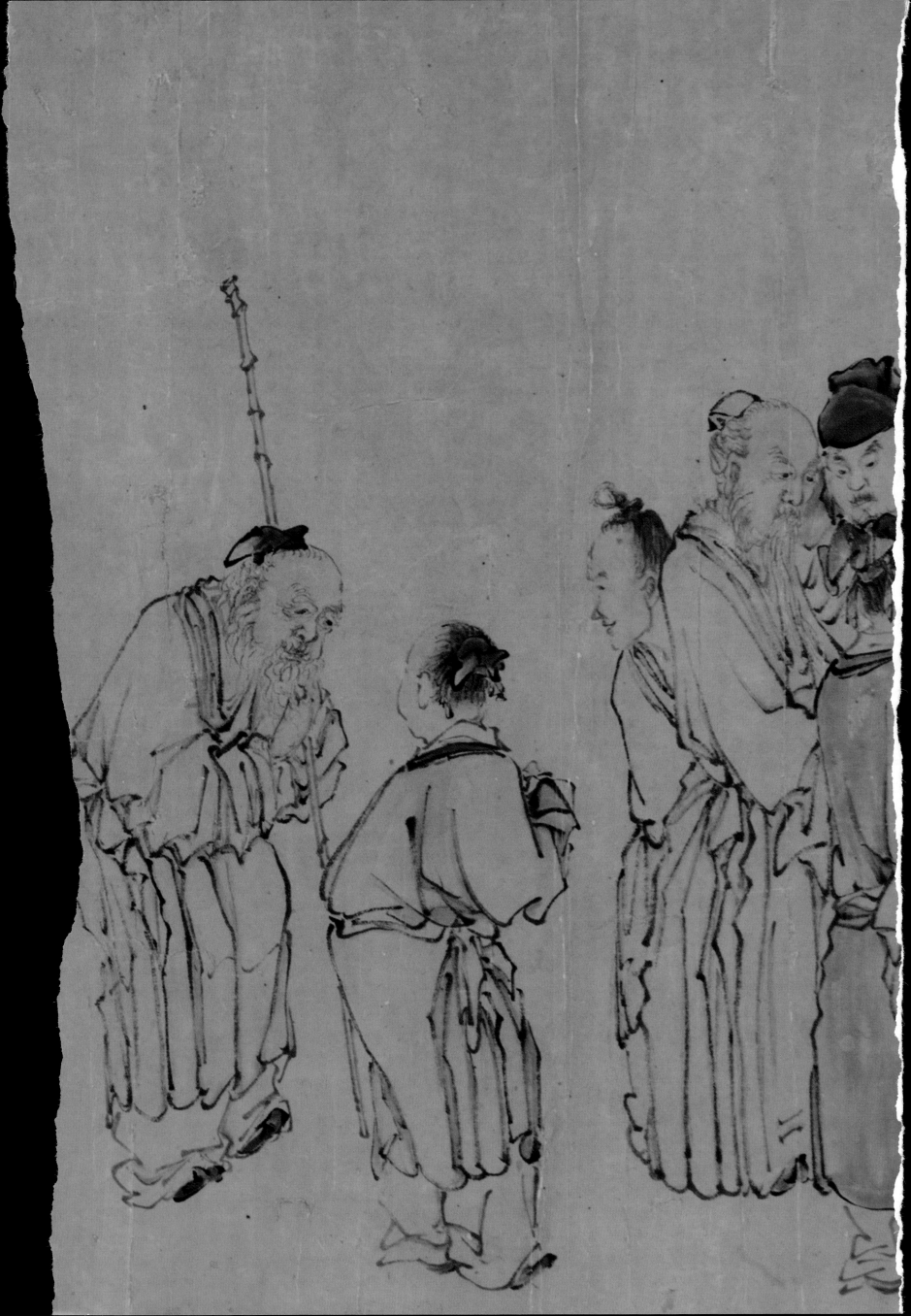

癭瓠閑人有大楷持維揚脾高南阜忘擅

仕め與癭瓠沙別宝異癭瓠瓢熙字芳逸孑

從乃信華揮演良成一家主仰茫式由乃且乜乜

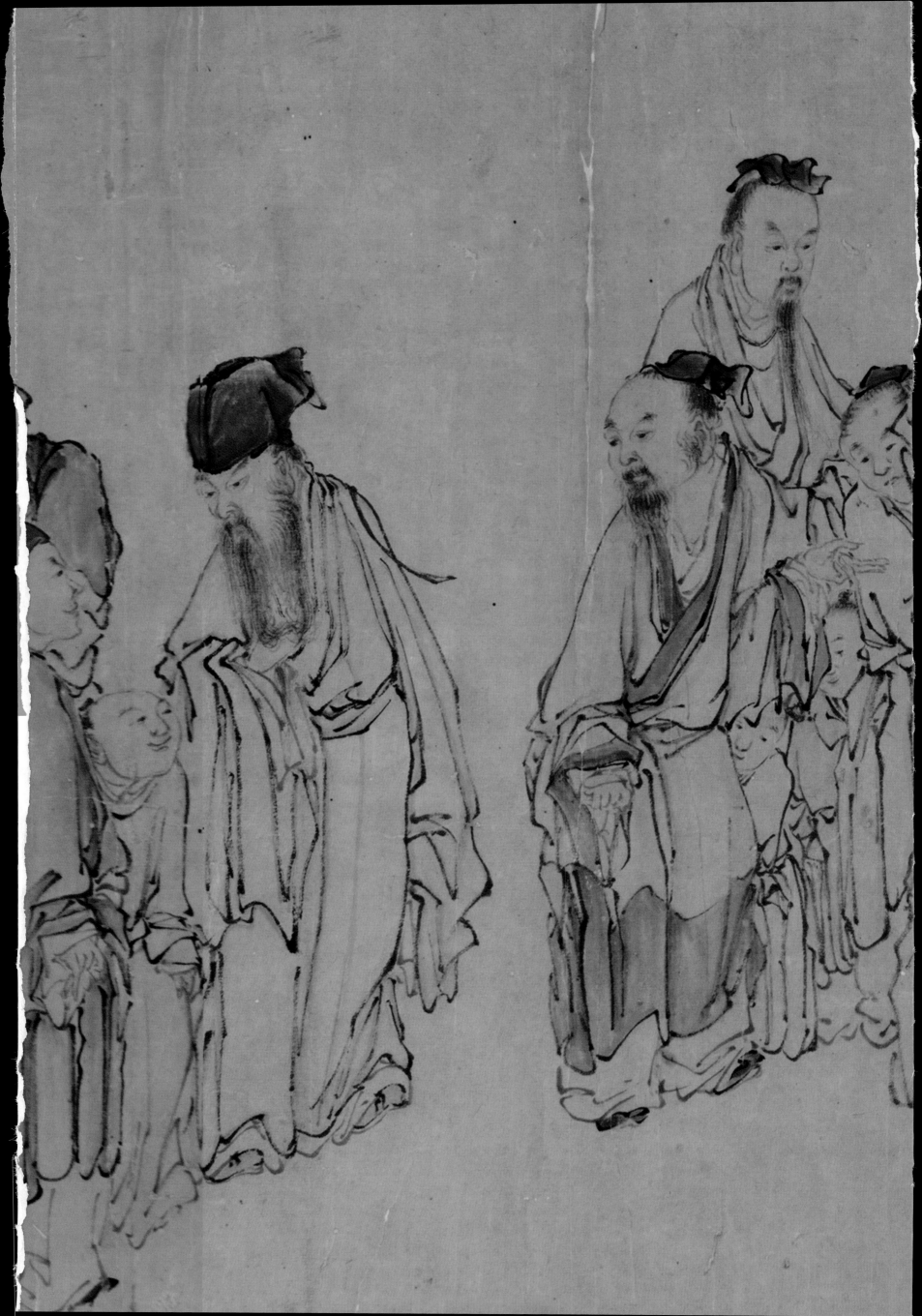

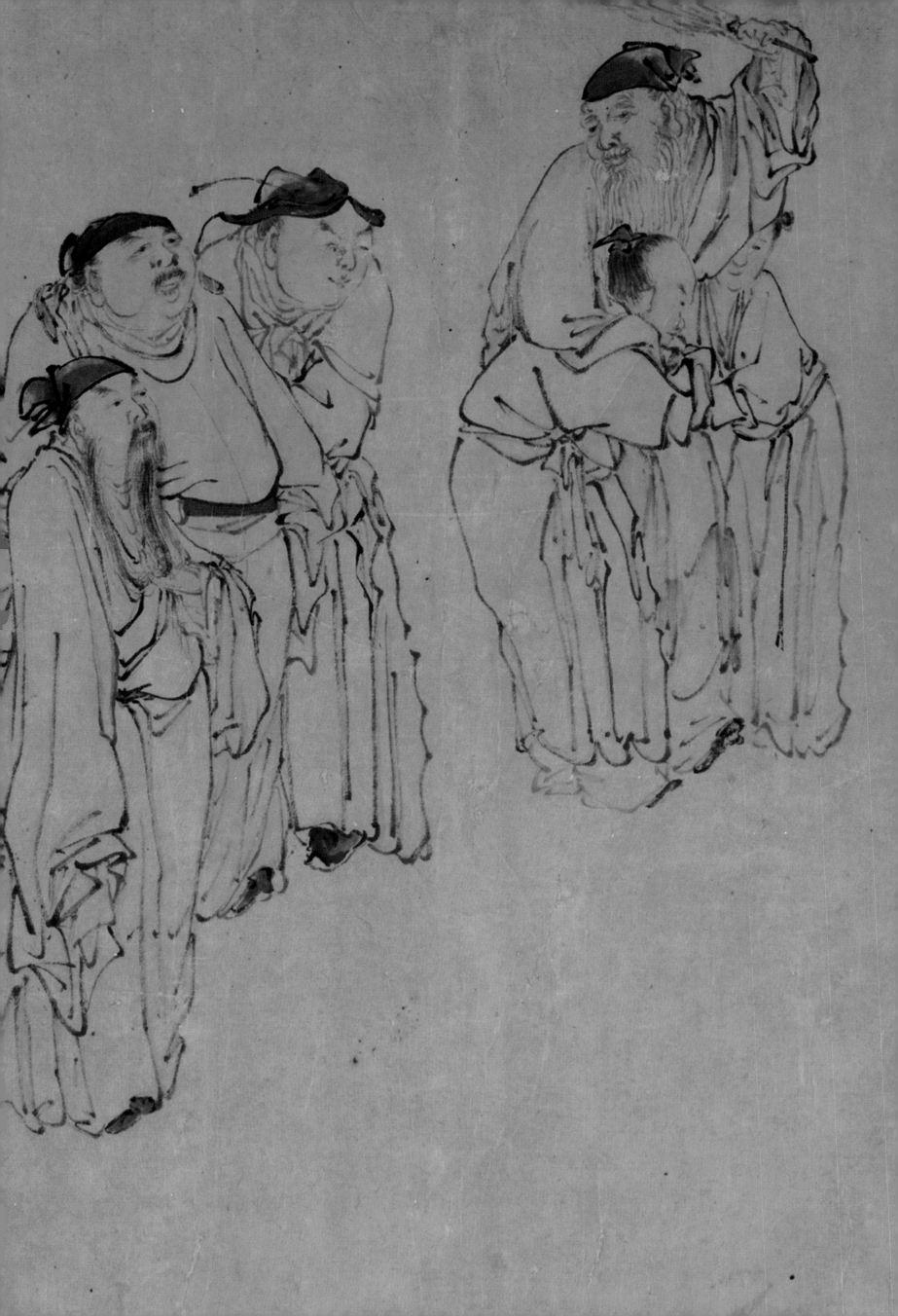

趙松雪有也唯畫馬大都工氣渾脱蓋集

三名者如畫馬采三顆亢舞劍也畫中宮子孫侏

做劍似乎亢顆乃罗畫自佳觀者賣與畫尾似似過

求之也　壬戌夏月七十二叟林紓題於煇雲樓

瘦瓢此亟殊有气緊古人用筆往往借以嘗憶矣
　　　　　　　壬戌二月鄭沅

霄中言气期於畫興而已正不忘以考據繩之

瘦瓢畫法純取偏鋒頗為大雅所不取迷六自

成一派其畫人物以掌筆擅長岐作難非云

至者而結撐靈墅神采煥發所謂觀者如山

色沮喪六復形容迲似襄崴在滬曾見其仿

唐子晨村間畫壽態百出与此作璵連又別帳

者固豐而不可也　癸亥春正月賀良樸識於賽盧

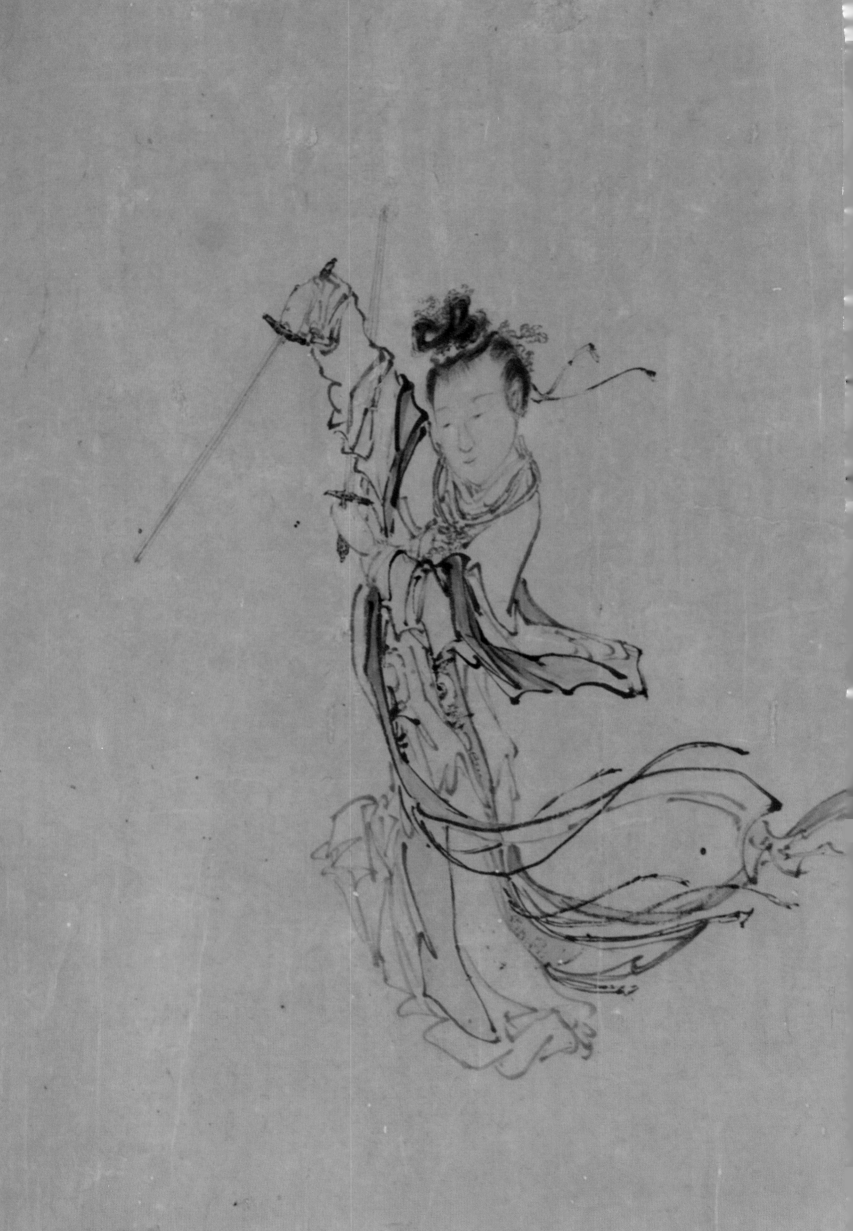

古今佳人王孫此一卷列案共為四方競志私心
志海尝亭坊之人似乎怀以平南九日落壑
以筆事殊涯理珠年如寄雪收卷枕一既忘江海渺
清發絆屑珠物高字以室淚為平子传苦堯临
鞅英人全室筆妙舞恃之神揚之玉年容名

王戌孟春吳航李北珍謹賞
秀春候官張元奇鑒賞

豈言東國子子猶如不解家中之多少生塞
塔南西之拱墨廣石堆半痛趣既岂玉不爲窄
波經石槟毛耳月東出去方六云至石居之庸
豈山情妙成

杜子郎親公孫大妮和子舞劍詩云云
庚午揭陽月兒正鎮原圖之

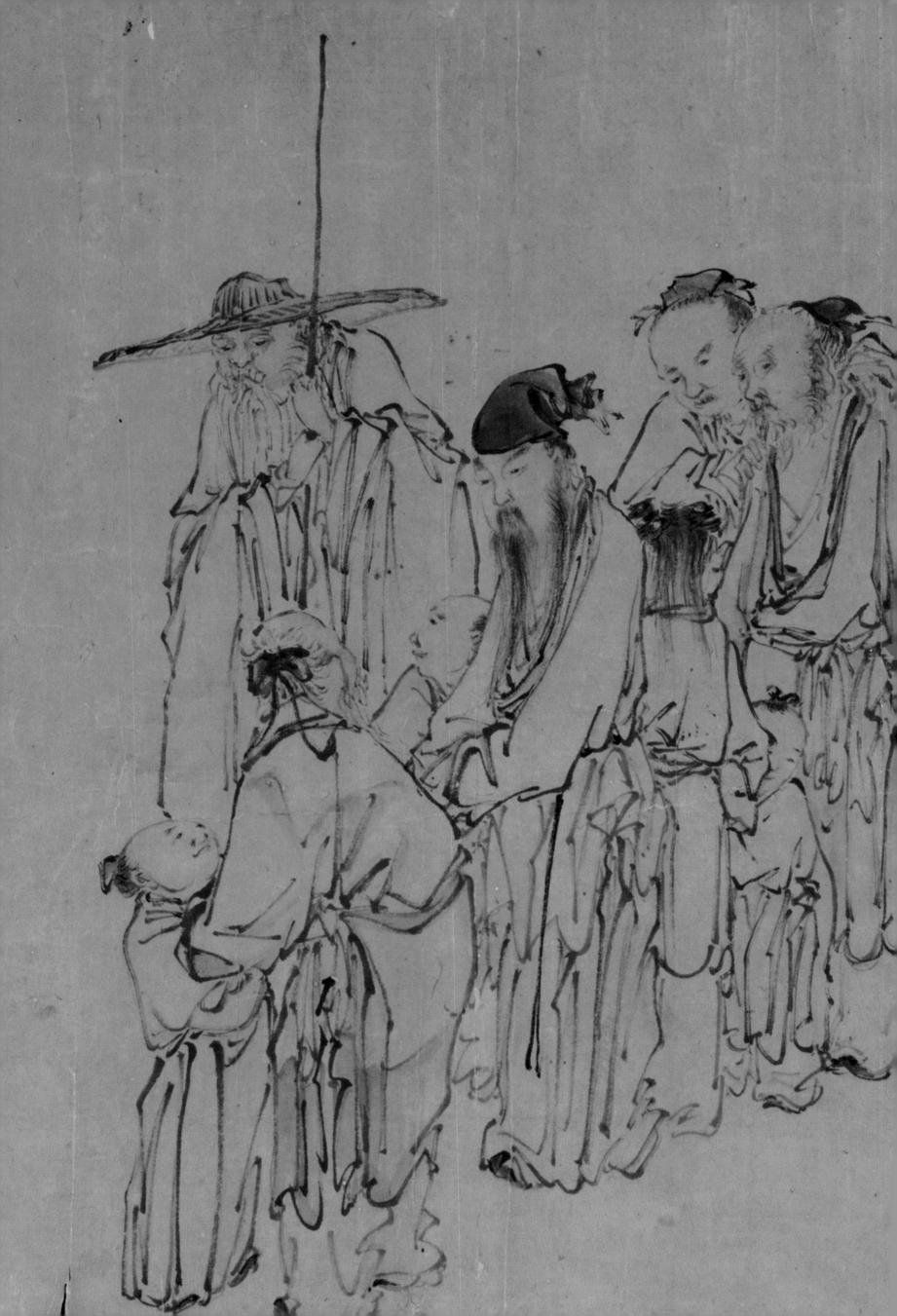

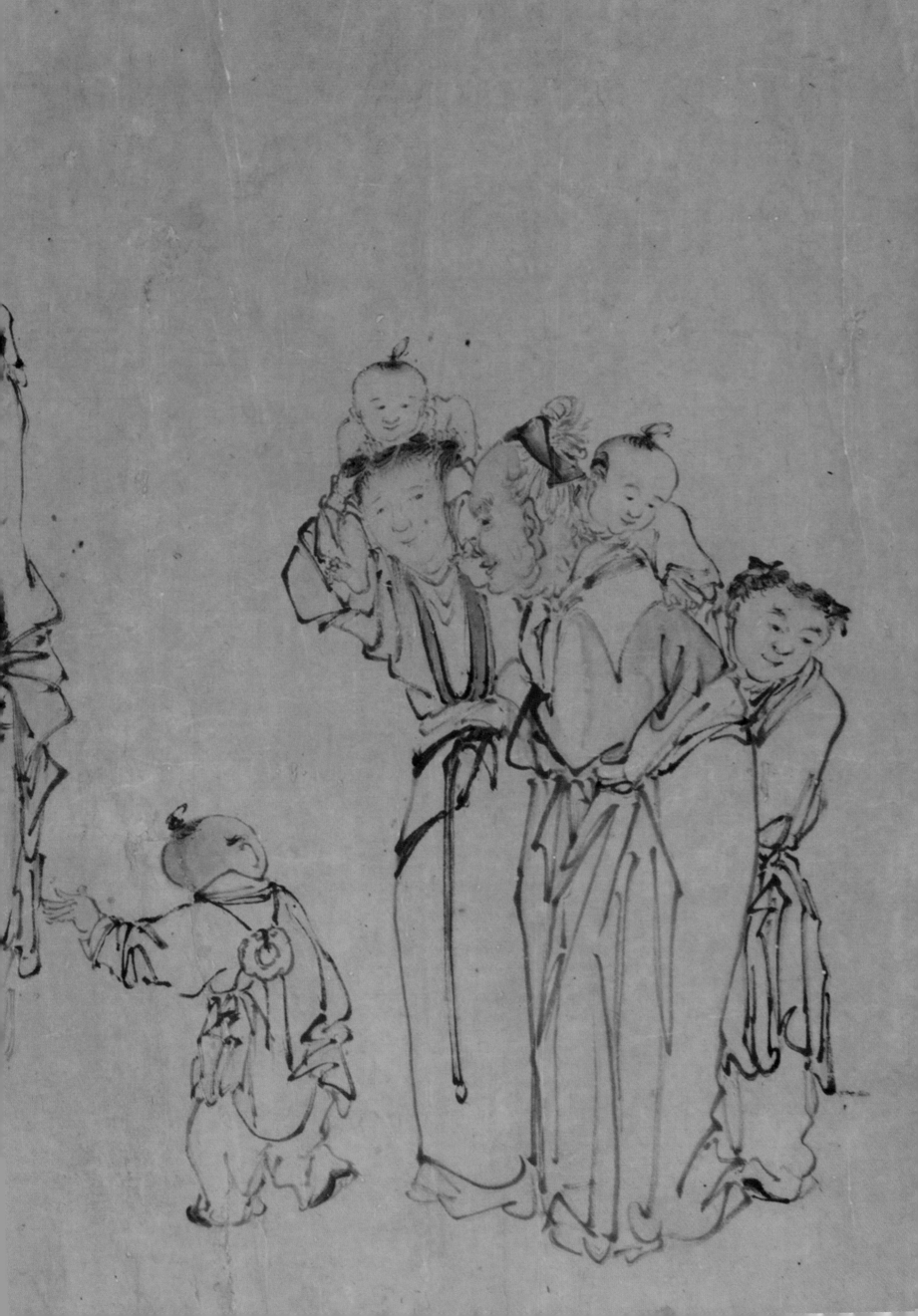

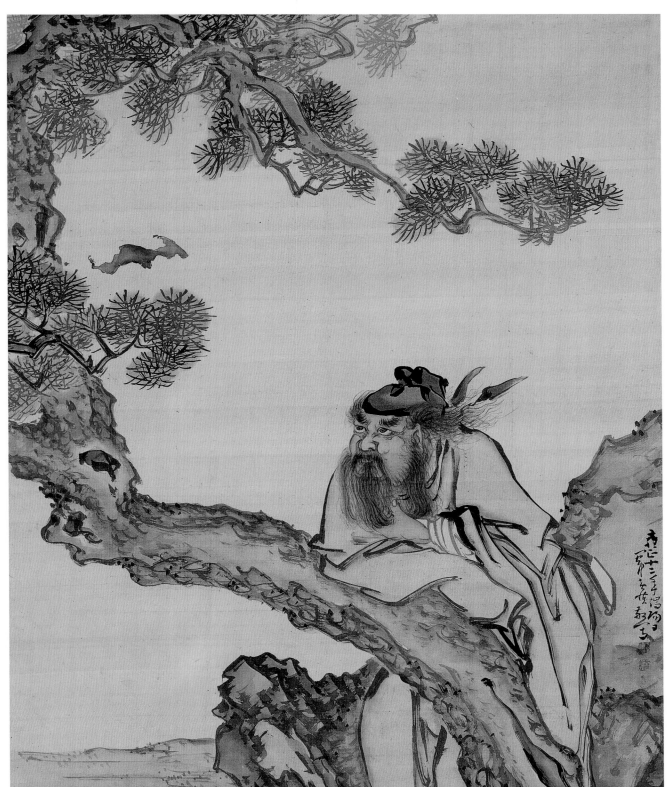

钟馗倚树

轴　绢本　设色　雍正十二年端午（一七三四）

99.2cm×65.7cm

扬州博物馆藏

款识：雍正十二年端阳日，闽中黄慎敬写。

钤印：黄慎（白）、恭寿（朱）

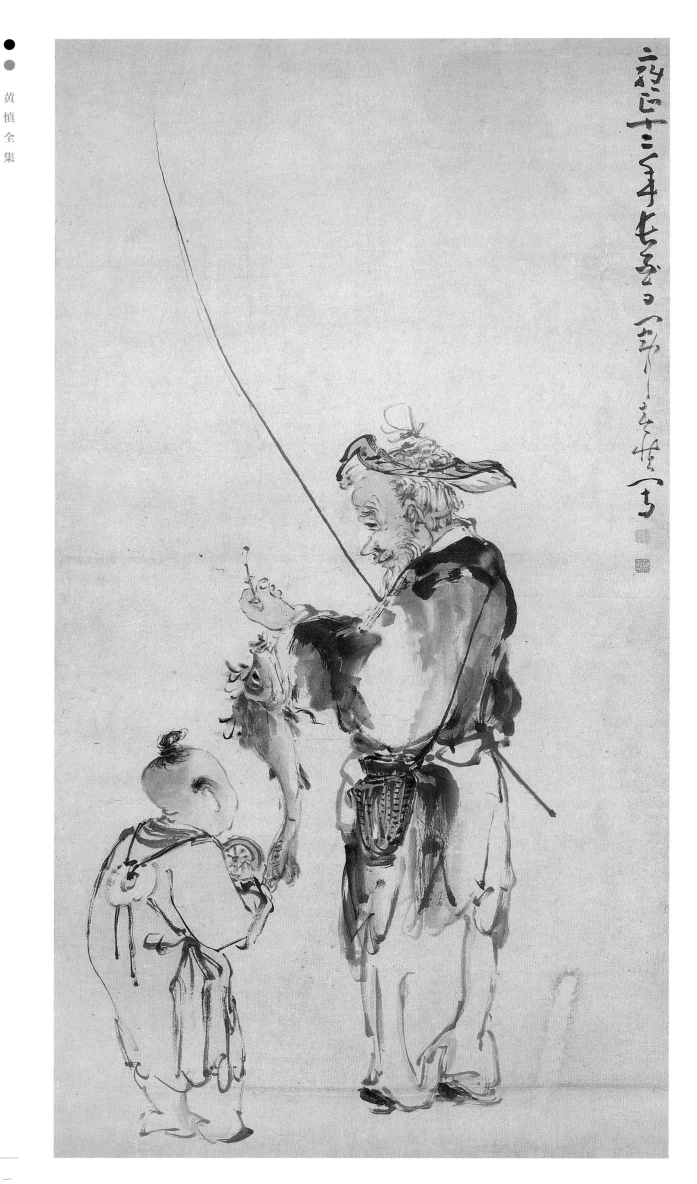

渔翁得利图

轴　纸本　设色　雍正十二年五月（一七三四）

134cm×71cm

镇江博物馆藏

款识：雍正十二年长至日，闽中黄慎写。

钤印：黄慎（朱）、恭寿（白）

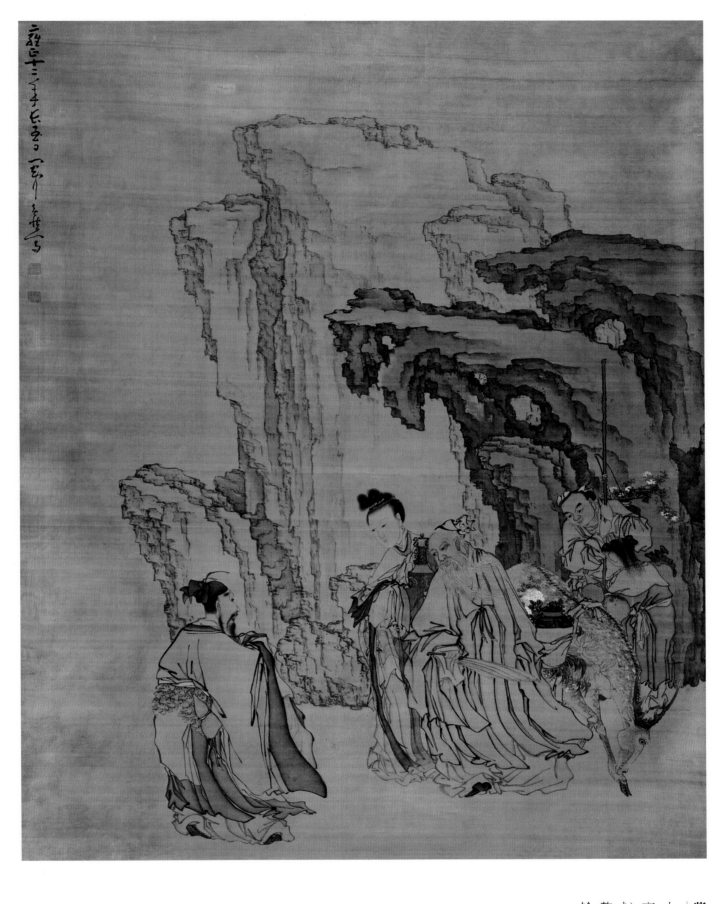

紫阳问道图

大轴　纸本　设色

雍正十二年五月（一七三四）

200cm×160cm

款识：雍正十二年长至日，闽中黄慎写。

钤印：黄慎（白）、瘿瓢（白）

张果倒骑驴图

轴　纸本　设色　雍正十二年夏月（一七三四）

94cm×53.5cm

北京市工艺品进出口公司藏

款识：雍正十二年夏月写，闽中黄慎。

钤印：黄慎（白）、瘿瓢山人（白）

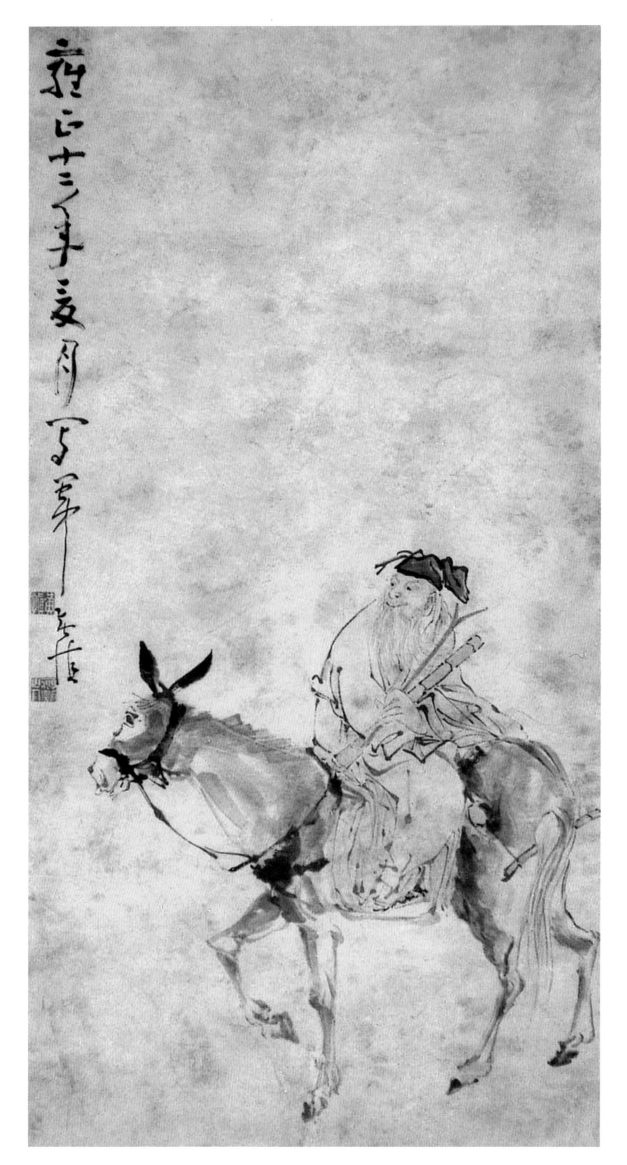

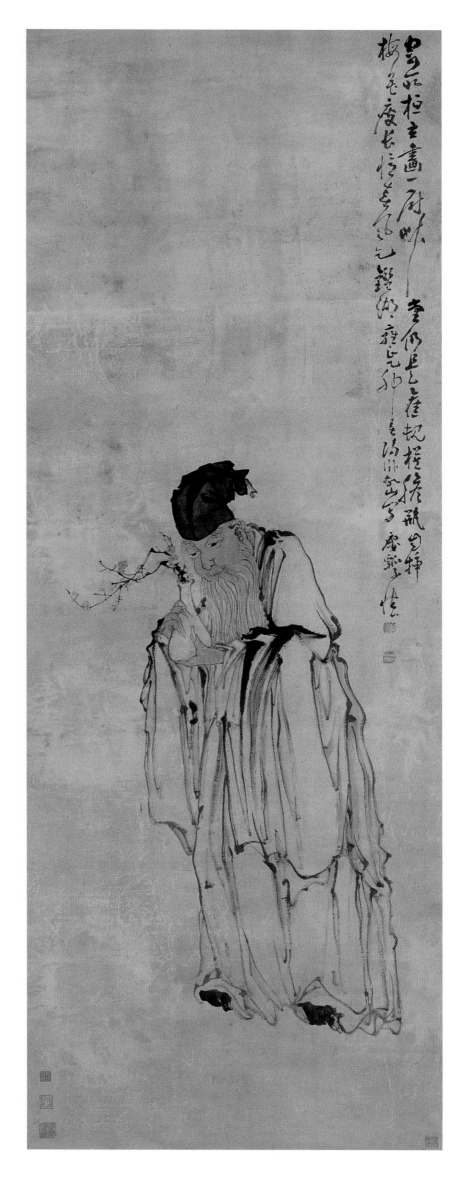

老叟瓶梅图

轴　纸本　设色　雍正十三年春（一七三五）

163cm×59cm

款识：雍正乙卯春归卧故山写，瘿瓢子慎。

钤印：黄慎（朱）、瘿瓢（白）

释文：寄取桓玄画一厨，草堂仍是旧规模。胆瓶自插梅花瘦，长忆春风乞鉴湖。

楚邱先生行年七十披裘带索見孟嘗君而先生老矣
春秋高矣多遺忘矣何以教之楚邱曰噫將使我追車
而赴馬乎投石而超距乎逐麋鹿而搏虎豹于何假老
矣使我出正詞而當諸侯乎決嫌疑而定猶豫乎吾始
壯矣何老之有

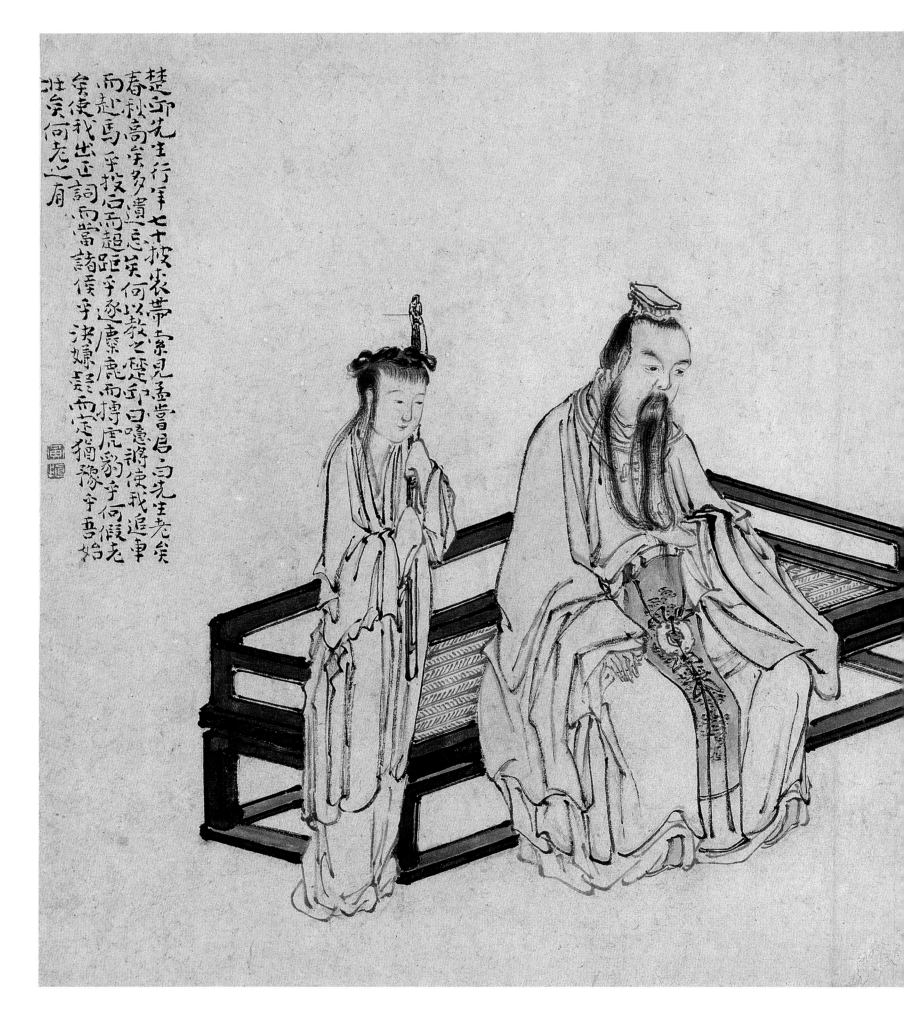

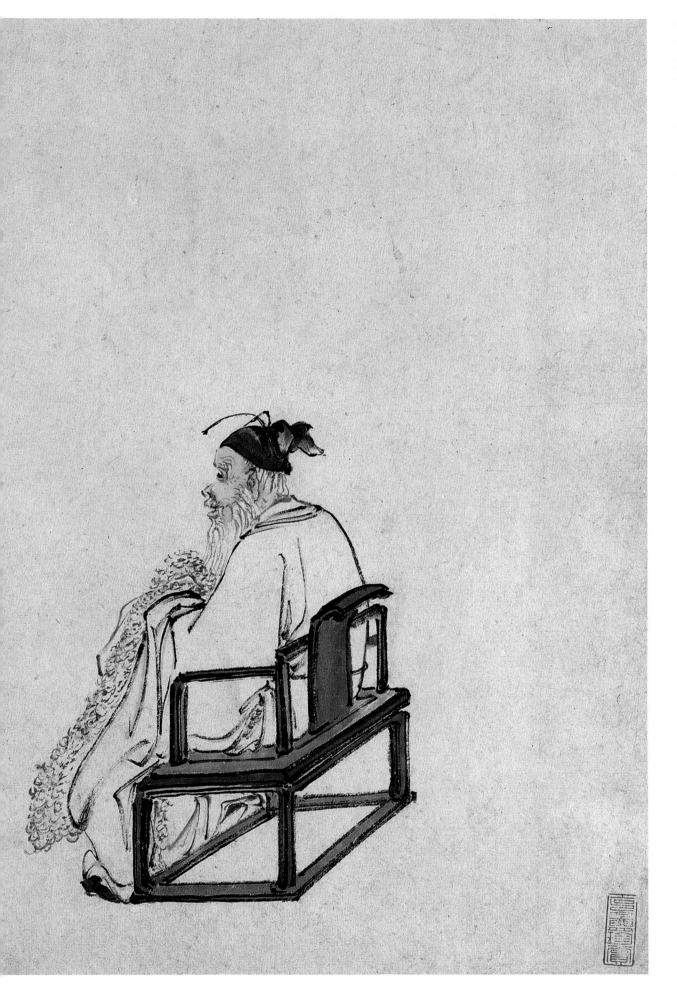

楚丘谒孟尝君图

册　纸本　设色　雍正十三年九月（一七三五）

27.9cm×44.5cm

故宫博物院藏

钤印：黄（白）、慎（白）联珠印

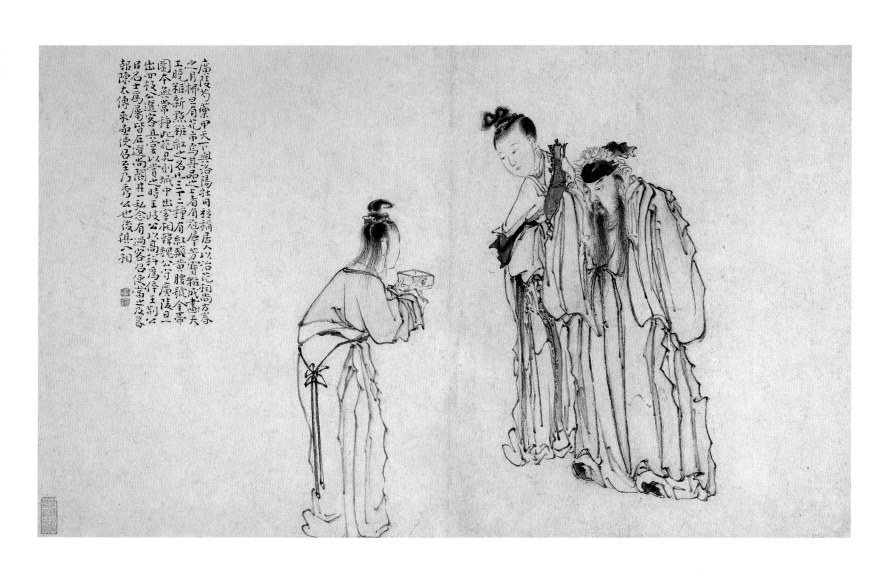

庸崔侯為傑甲天下與洛陽牡丹同稱居以治花稱為方春
之月柳口月看花看烏帝烏其旦之上者有冠摩芳筵戰成畫天
工曉雑新熈艷紅之名乜三十二種眉紅戴黄腰賴金帶
圍今魚常種化花見則城中出家網髻魏公守廣陵辰旦一
出四枝以高科為停主制公以賞名時王岐公為判官尝
時名士庸居庄遵客召偶其一私念有過客召使高閒一餐
郡陳太傅來延使呂至乃秀幺也後琪六相

韩魏公簪金带围图

册　纸本　设色

雍正十三年九月（一七三五）

27.9cm×44.5cm

故宫博物院藏

钤印：黄（白）、慎（白）联珠印

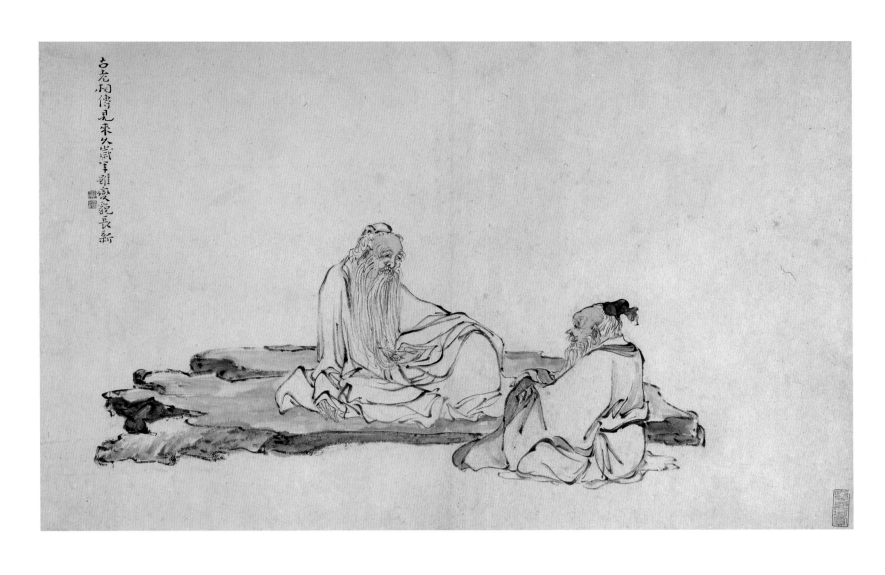

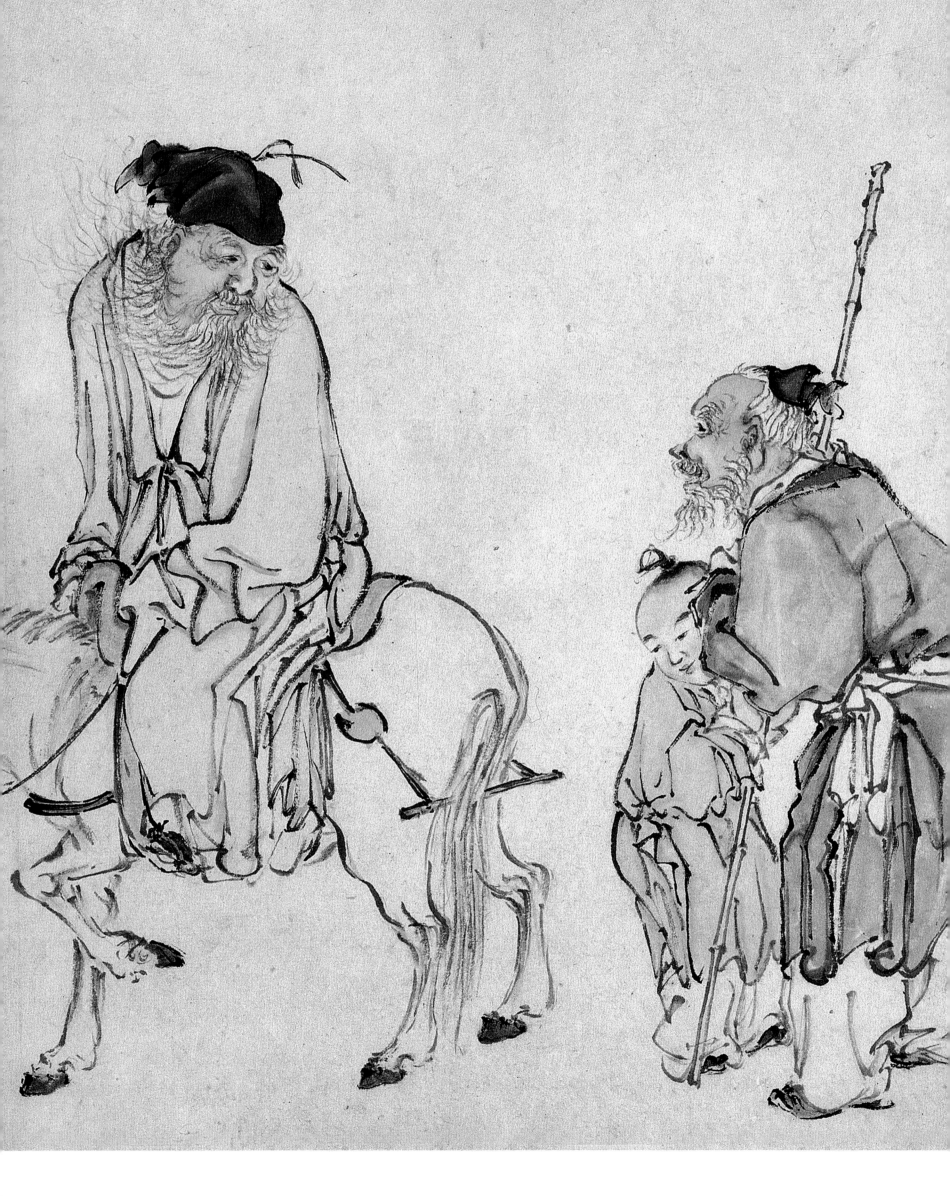

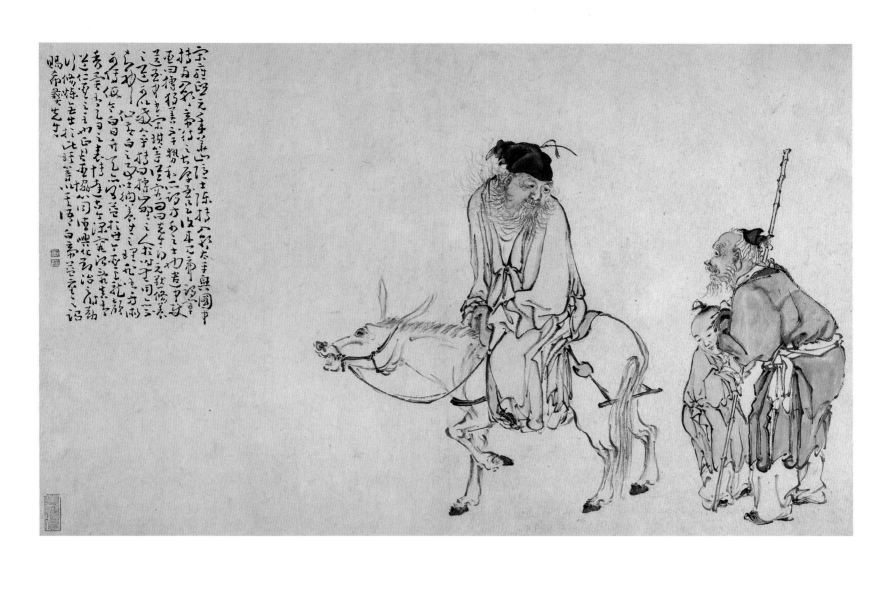

陈抟出山图

册　纸本　设色

雍正十三年九月（一七三五）

27.9cm×44.5cm

故宫博物院藏

钤印：黄（白）、慎（白）联珠印

释文：宋雍熙元年，华山隐士陈抟入朝。太平兴国中，抟两入朝，帝待之甚厚。至是，复来见帝。诏宰臣曰：「抟独善，不干势利，所谓方外之士也。」遣中使送至中书。宋琪等从容问曰：「先生得玄默修养之道，可以教人乎？」抟曰：「抟山野之人，于时无用。亦不知神仙黄白之事，吐纳养生之理，非有方术可传。假令白日升天，亦何益于世？今圣上龙颜秀异，有天日之表，博达古今，深究治乱，真有道仁圣之主也。正君臣协心同德，兴化致治之时。勤行修练，无出于此。」琪等以其语白帝，帝益重之。诏赐（号）「希夷先生」。

（此则题记出自《宋史·陈抟列传》，文字略有出入。）

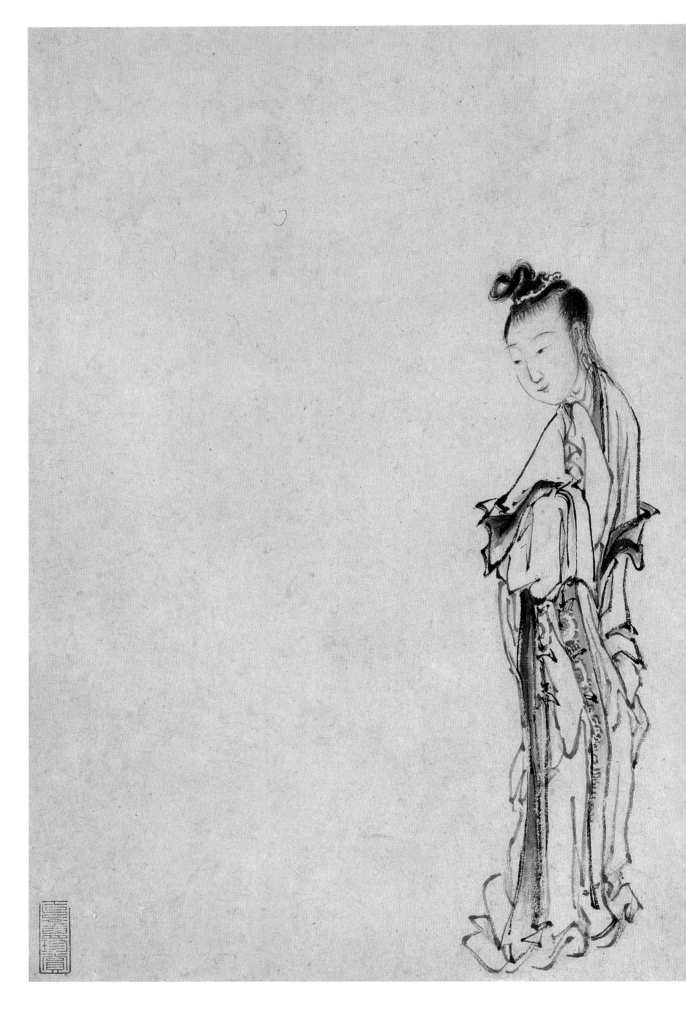

仕女图

册 纸本 设色 雍正十三年九月（一七三五）

27.9cm×44.5cm

故宫博物院藏

钤印：黄（白）、慎（白）联珠印

芙蓉为帐金为堂今落流种百和香额南有傷末獺髓縣門無日化
鴛央轆轤風薰地春花曉明月當天緑戶京一自當南即紲別後舞衣閒
眷合歡床春風吹遍內人家室王暕門前鸞珮銀梧甲歌
聲猶記王豆王花開口不解愁腸斷浸漫道相思憶物半試問始蘇丝草
色燦今會憶尽渓紅絲別漫明不我嘉忽便孤鸞傷故
燕夜深帊來怕見斷腸花紗許倡盧家有棠愁斜眉欲朝三春三冬
影樹雨三風三楊葉州音敏銀河隆廬尾夢歸珠帳空唯秋水伯
青樓雨三楊葉復遑龍畫簫紫背暮畫愁堂雲楚起雨照春樓蓮菜不見
不見青鸞求鳳標空懷自帝秋漫鼓相臺東錦琴一尽悲何同溟淚眼盈
文臣自失隋方書燈覆遷前舞腰一尺秋悲情何盼王焦落
十絃鬘隨璧鑾雲光炎角裾如飛燕落選神仙云云偉燕姬妍續綾
波誰見堤突院即鏡帳面迴首即神仙云云爽偉燕姬妍續綾
燭香夜未燃頬尽硤玉壁玉晻游心事鷳金語調鸚何眇主落
擅槽意可憐不見三十六鸳鳶蛟壁魘武雲云晴樓別時容
擅槽濃不田荷葉綠二雨白盧花點秋舊搖緩衣雲鏡戒金
帶王珍愁胭支山半年一窗深隆良人不寂候相逢劭別眼見春
帶王珍愁胭春可憐自是銀瓶悲緑緞金鑲遺鈿青絲白馬垂楊岫錦
歸春可憐自是斷緩腸承龍客選能貼地有金運瓔枝誰得艷
繞牙檣澤國天意憶昭陽承龍終歸陳石王焦桐應諳茶中即壁衣
紅絲裳偷天還是鄉弓標破鏡終歸陳石王焦桐應諳茶中即壁衣
情倡蹁成醫蟬縛底事營巢類燕泥幃帳春宵復何益空教少婦
織侣流黄　無題十首書於嵩南舊州堂
　　　　　　無題十首書於嵩南舊州堂

东坡天砚图

册　纸本　设色　雍正十三年九月（一七三五）

27.9cm×44.5cm

故宫博物院藏

钤印：黄（白）、慎（白）联珠印

释文：轼年十二时，于所居纱縠行宅隙地中，与群儿凿地为戏。得异石，如鱼肤，温莹作浅碧色，表里皆细银星，扣之铿然。试以为砚，甚发墨，无贮水处。先君曰：「是天砚也，有砚之德，而不足于形耳。」因以赐轼，曰：「是文家之祥也。」且为铭曰：「一受其成，而不可更。或主于德，或全于形。均是二者，顾予安取？仰唇俯足，世固多有。」

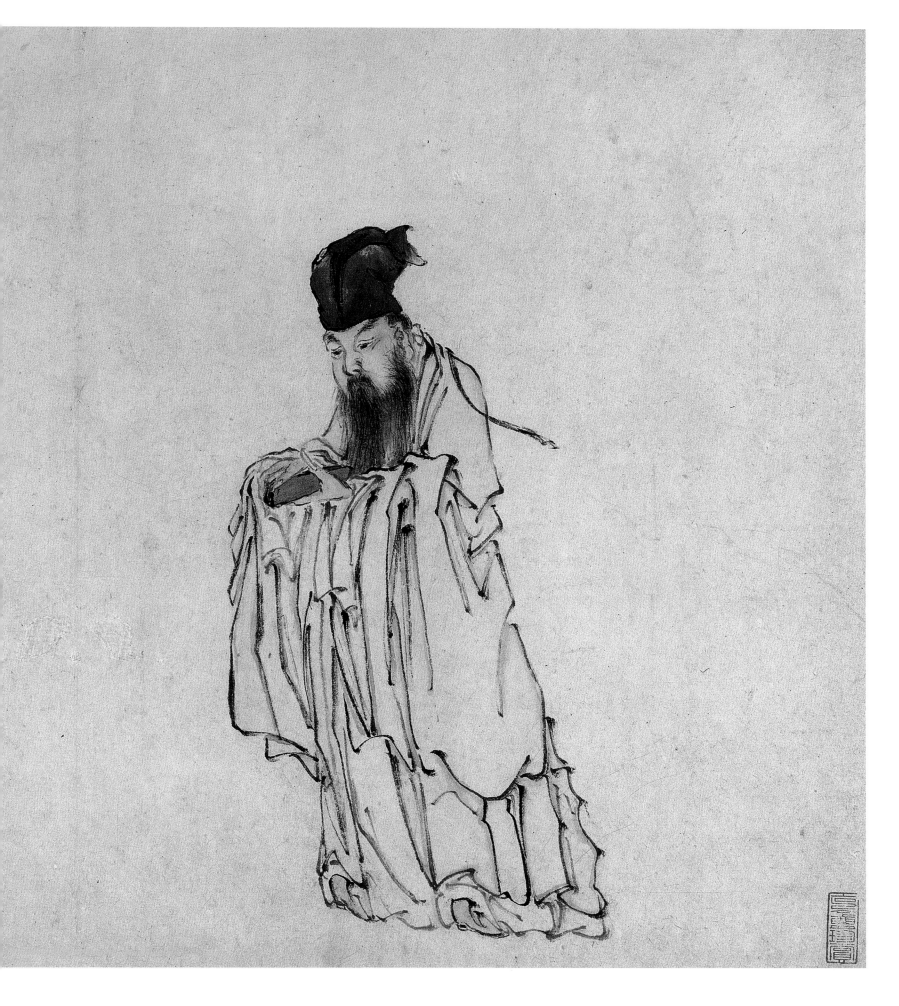

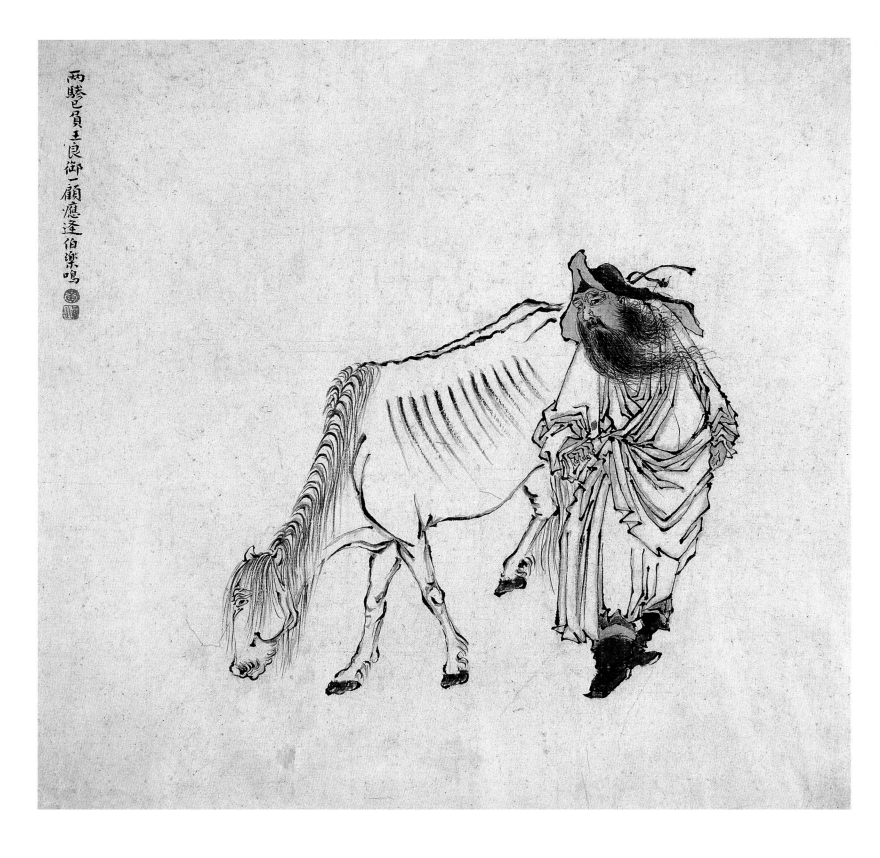

两骏巳负王良御一顾应逢伯乐鸣

伯乐相马图

册 纸本 设色

乾隆元年十一月（一七三六）

32.1cm×32.2cm

无锡市博物馆藏

款识：两骏巳负（获）王良御，一顾应逢伯乐鸣。

钤印：黄（朱、圆）慎（白、方）联珠印。

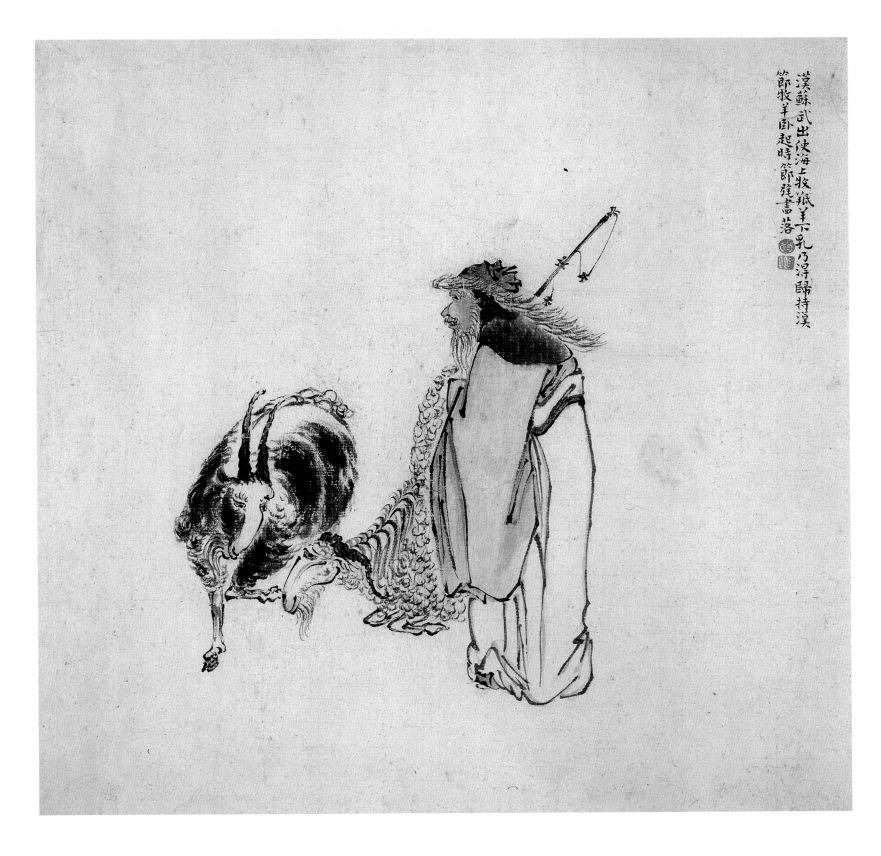

汉苏武出使海上牧羝羊不乳乃得归持汉
节牧羊卧起时节旄尽落

苏武牧羊图

册　纸本　设色

乾隆元年十一月（一七三六）

32.1cm×32.2cm

无锡市博物馆藏

款识：汉苏武出使，海上牧羝羊，下乳乃得归，
持汉节牧羊卧起，时节旄尽落。

钤印：黄（朱）慎（白）（方）联珠印。

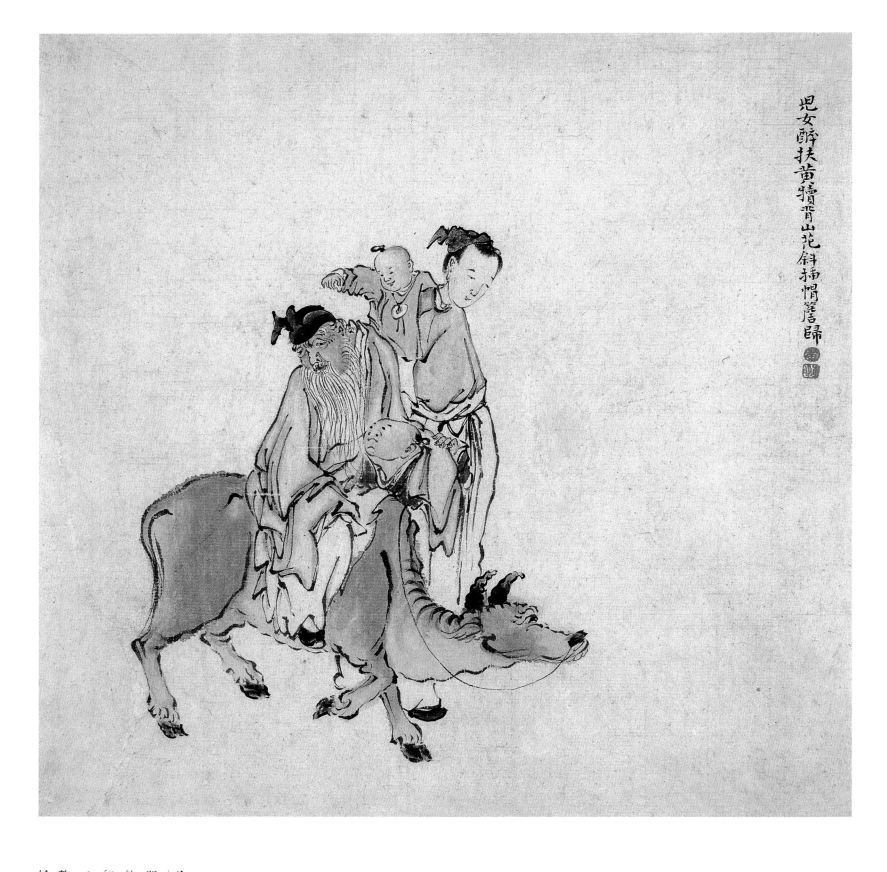

儿女醉扶黄犊背山花斜插帽檐归

牛背醉归图

册　纸本　设色

乾隆元年十一月（一七三六）

32.1cm×32.2cm

无锡市博物馆藏

款识：儿女醉扶黄犊背，山花斜插帽檐归。

钤印：黄（朱、圆）、慎（白、方）联珠印。

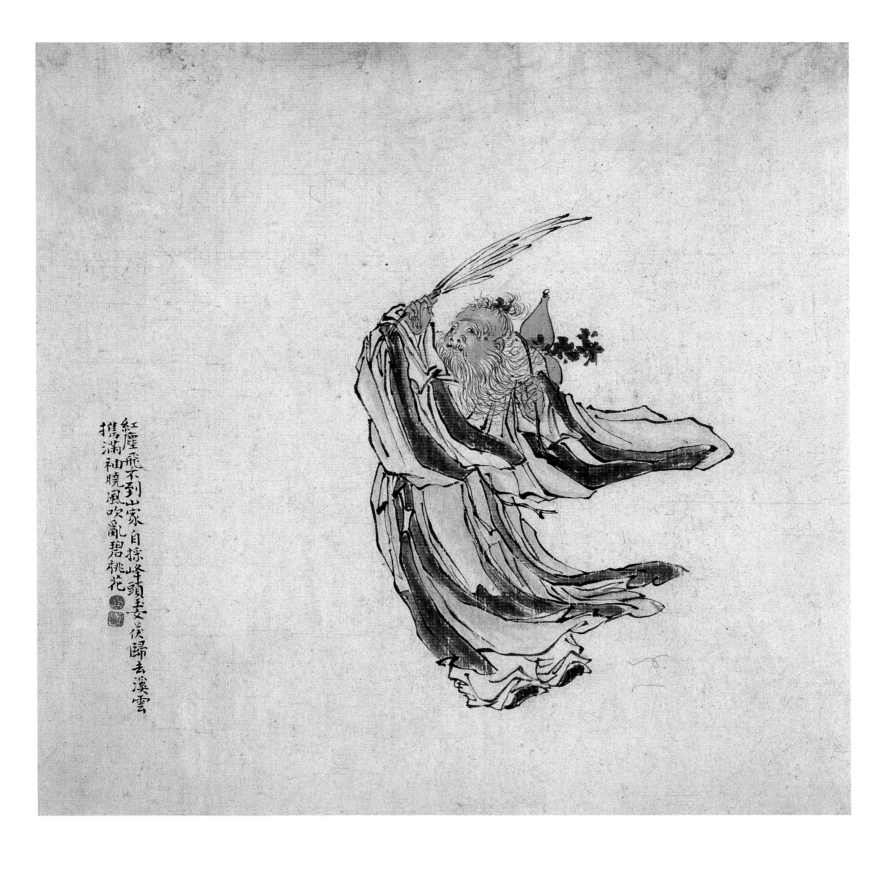

红尘飞不到山家自採峰頭玉女茯歸去溪雲
攜滿袖曉風吹亂碧桃花

采茶老翁图

册　纸本　设色

乾隆元年十一月（一七三六）

32.1cm×32.2cm

无锡市博物馆藏

款识：红尘飞不到山家，自采峰头玉女茯（茶）。
归去溪云携满袖，晓风吹乱碧桃花。

钤印：黄（朱、圆）、慎（白、方）联珠印。

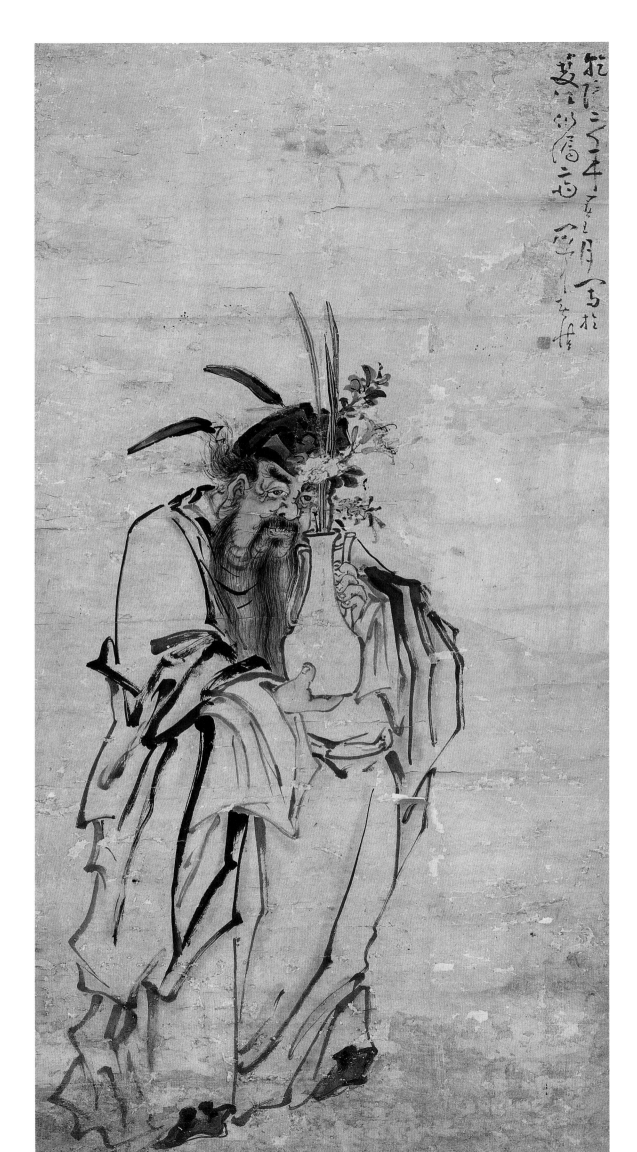

钟馗捧瓶图

轴　纸本　设色　乾隆二年正月（一七三七）

泰州博物馆藏

款识：乾隆二年春王月，写于双江仍漏斋，闽中黄慎。

钤印：黄慎（朱）、恭寿（白）

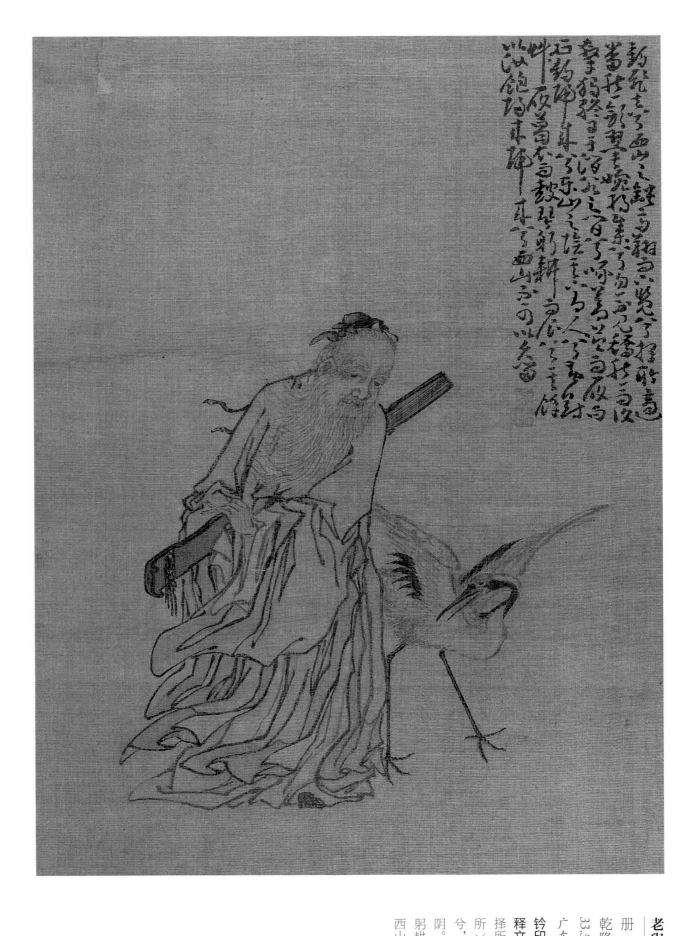

老叟琴鹤图

册　绢本　设色

乾隆二年三月（一七三七）

33.5cm×24cm

广东省博物馆藏

钤印：黄（朱）、慎（白）联珠印

释文：鹤飞去兮，西山之缺。高翔而下览兮，忽不（何所）见，矫然而复击。番（翻）然欲敛翼，宛将集兮，独终日于涧谷之间兮，啄苍苔而履白石。鹤归来兮，东山之阴。其下有人兮，黄冠草履，葛衣而鼓琴。躬耕而食兮，其余以汝饱。归来归来兮，西山不可以久留。

一二一

丰世·人物画（上）

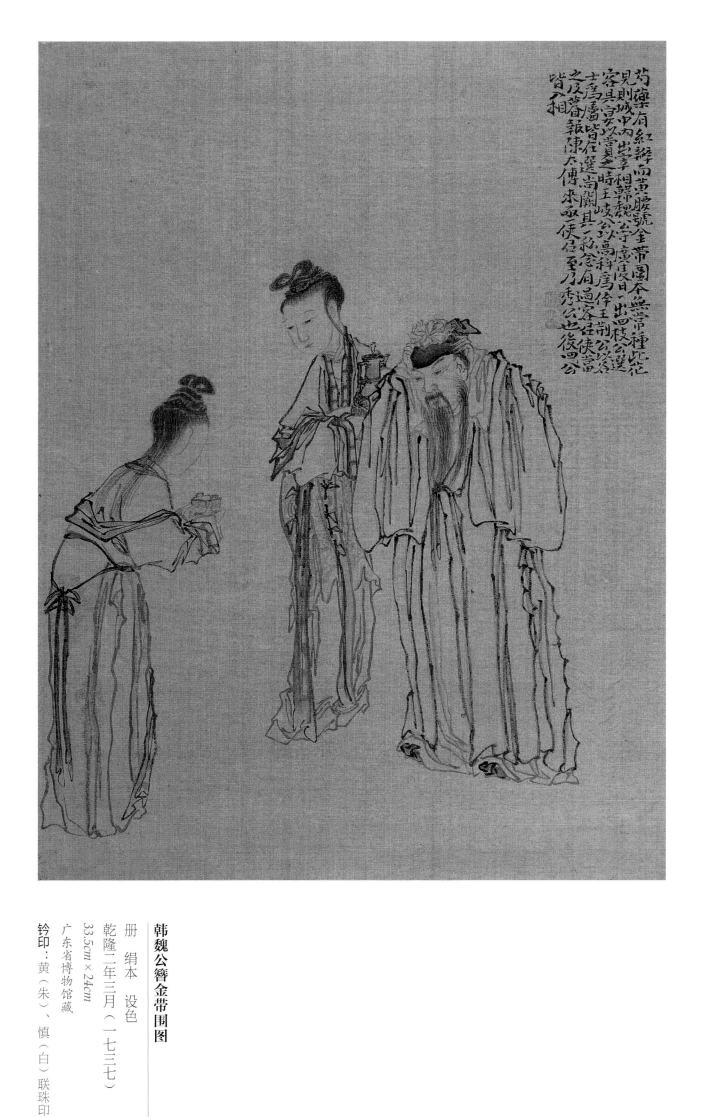

芍藥有紅瓣而黃腰號金帶圍本無帶種花
見則城中内出宰相韓魏公守廣陵日一出四枝公選
客其實以當是時王岐公以高科爲倅王荆公以淟
士寓屬皆在選高關其一孫念有過客任俠當
之度昝報陳太傅來取俠居至刀秀公也後四公
皆相

韩魏公簪金带围图

册　绢本　设色

乾隆二年三月（一七三七）

33.5cm×24cm

广东省博物馆藏

钤印：黄（朱）、慎（白）联珠印

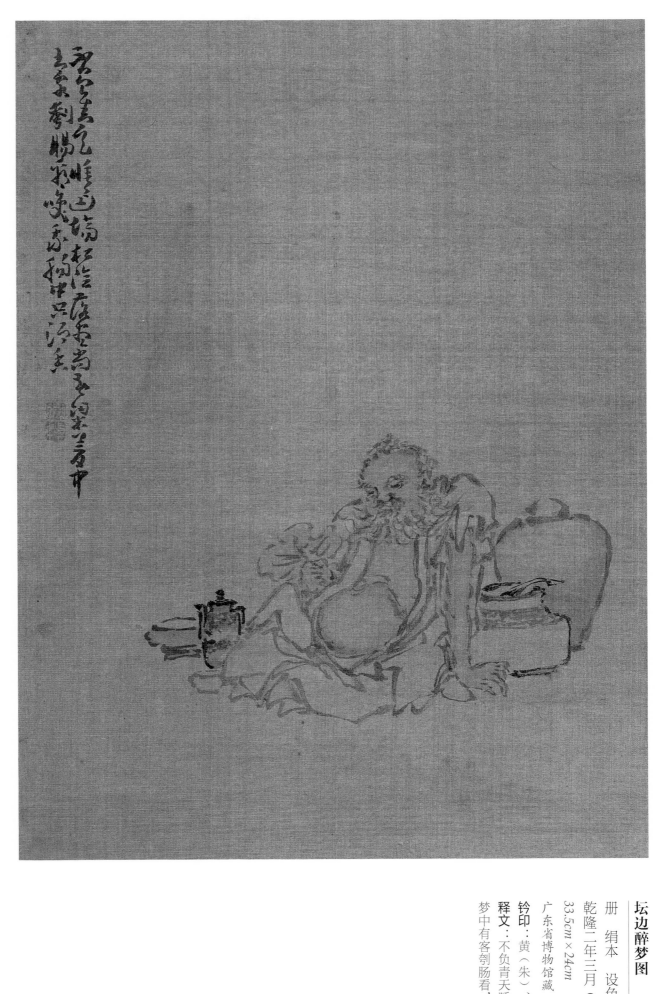

坛边醉梦图

册 绢本 设色

乾隆二年三月（一七三七）

33.5cm×24cm

广东省博物馆藏

钤印：黄（朱）、慎（白）联珠印

释文：不负青天睡这场，松阴落尽尚黄粱。

梦中有客剜肠看，笑我肠中只酒香。

东坡赏砚图

册　绢本　设色

乾隆二年三月（一七三七）

33.5cm×24cm

广东省博物馆藏

钤印：黄（朱）、慎（白）联珠印

（所题诗句系苏东坡《端砚铭》）

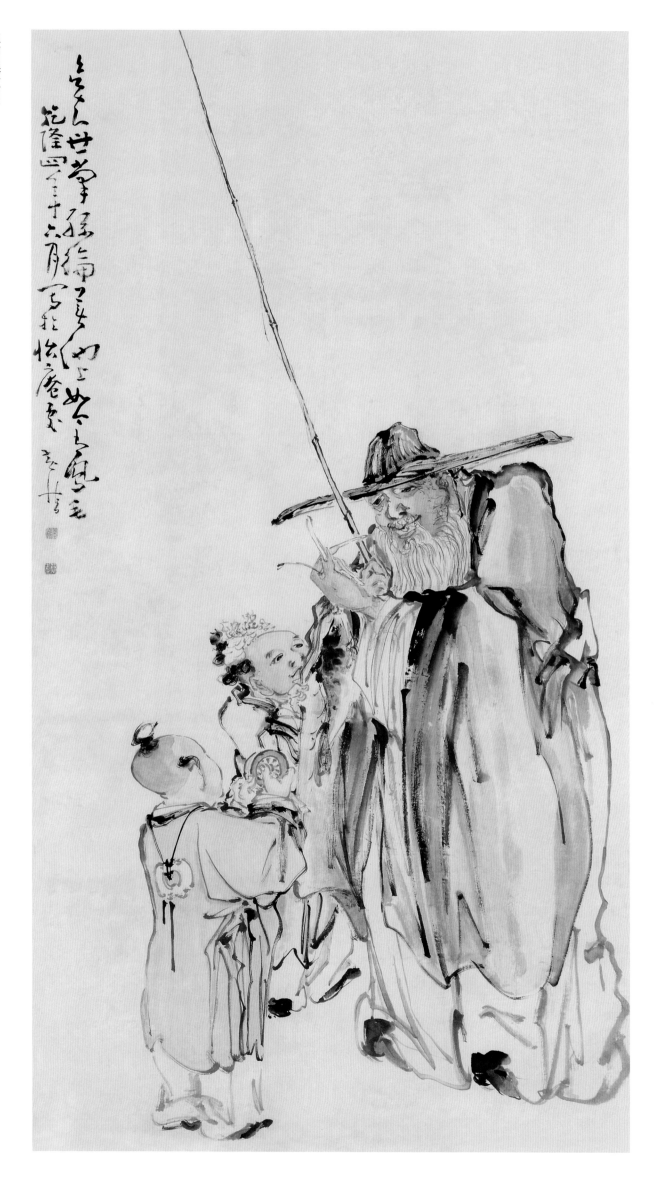

渔翁娱童图

轴　纸本　墨笔　乾隆四年六月（一七三九）

161cm×85cm

款识：乾隆四年六月，写于怡庵处，黄慎。

钤印：黄慎（朱）、恭寿（白）

释文：欲知世掌丝纶美，池上如今有凤毛。

（系杜甫《奉和贾至舍人早朝大明宫》的末联）

抱筝仕女图

立轴　纸本　设色　乾隆四年十二月（一七三九）

90cm×47.5cm

贵州省博物馆藏

款识：乾隆四年十二月写口口句意一首，呈勉翁大先生教政，宁化黄慎。

释文：绣被难温倚半床，洗空秋月照雕梁。书成颠倒鸳鸯字，梦破还余唵叭香。晚妆露冷添衣薄，帘影偷窥鬓影长。咏雪庭间推谢女，鸣筝筵上顾周郎。

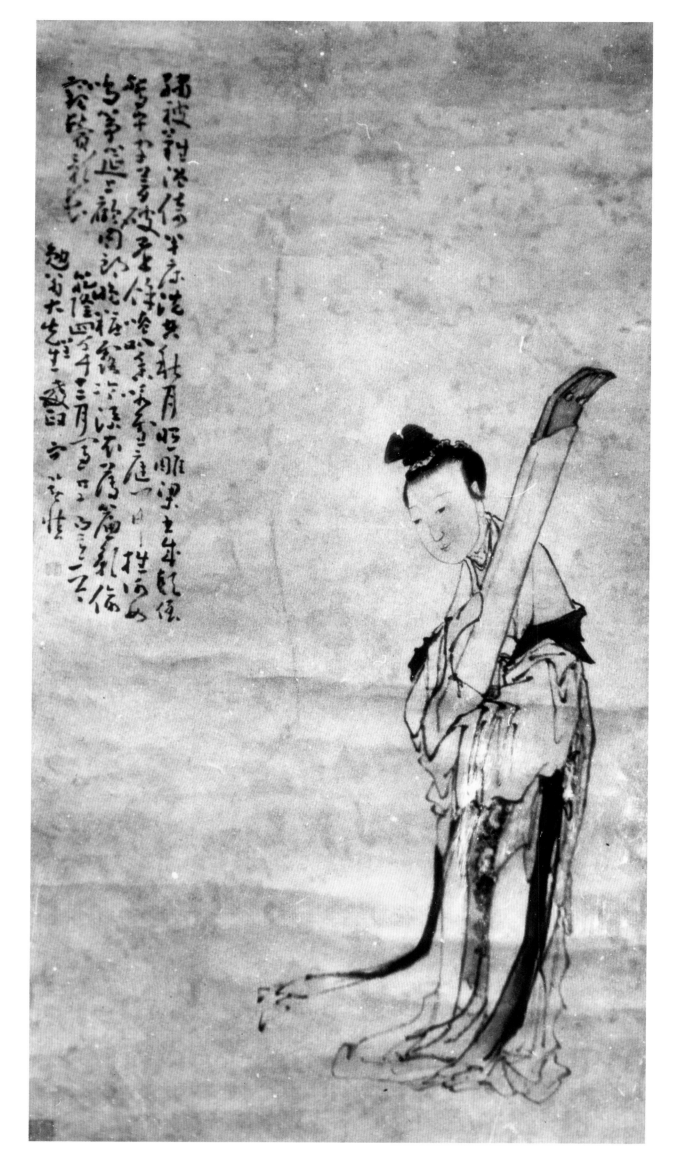

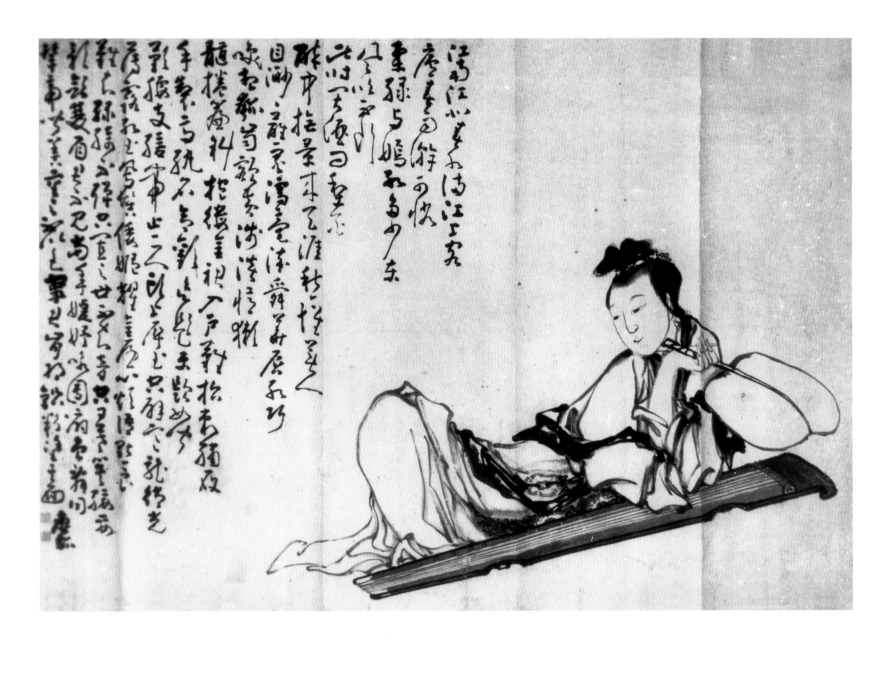

倚琴纨扇美人图

横幅　纸本　年代不详

90cm×129.5cm

贵州省博物馆藏

款识：瘿瓢

释文：江南江北春水满，多少东风吹不断。此时买酒问梨花，可怜柔绿与嫣红。愁怀美人目渺渺，蘸墨濡毫染舜华。卷帘斜抱缕金裙，入户难抬刺绣履。手制齐纨名合欢，欲题未中抚景来天涯。额黄浅淡忆孏髓。唇红巧笑想瓠齿，头上犀玉空辟寒。龙绡如闻叹。腰支绶带止一尺，凤髻倭嬋耀金屋。（几回舞罢娇不胜，绿绮不弹空光薄露红玉，凤髻倭嬋耀金屋。）心烦语默良难知，（几度曲终弦柱促。）世不知音空日暮，参绶妥影敛双眉。君不见置之。当年婕妤咏团扇，曾辞同辇帝闻善。重之不以色事君，肯将铅粉涂其面。

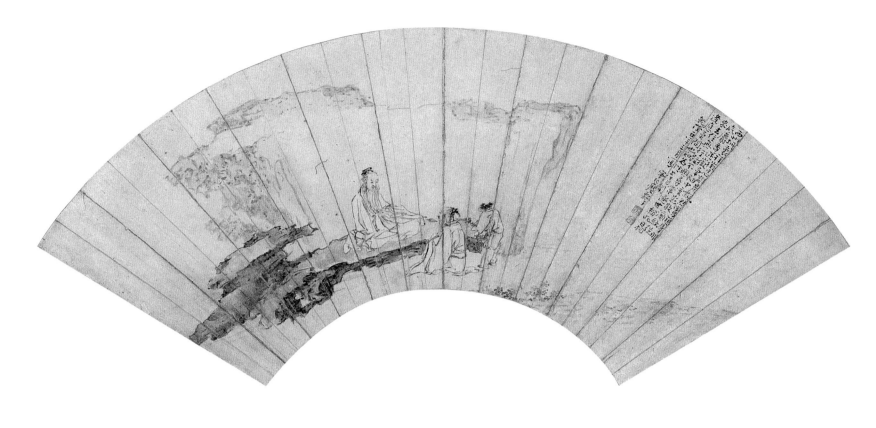

二老论道图

折扇面　纸本　设色
乾隆五年三月（一七四〇）
首都博物馆藏

款识：乾隆五年三月写，宁化瘦瓢子。

钤印：黄（白）、慎（白）联珠印

释文：西州城里拜徵君，谁是飘然鸾鹤群？
眼底麝香连岳草，袖中云影散溪纹。
从来去住无行（形）迹，不与寻常逐世纷。
此日相逢应莫问，也知名姓上清闻。

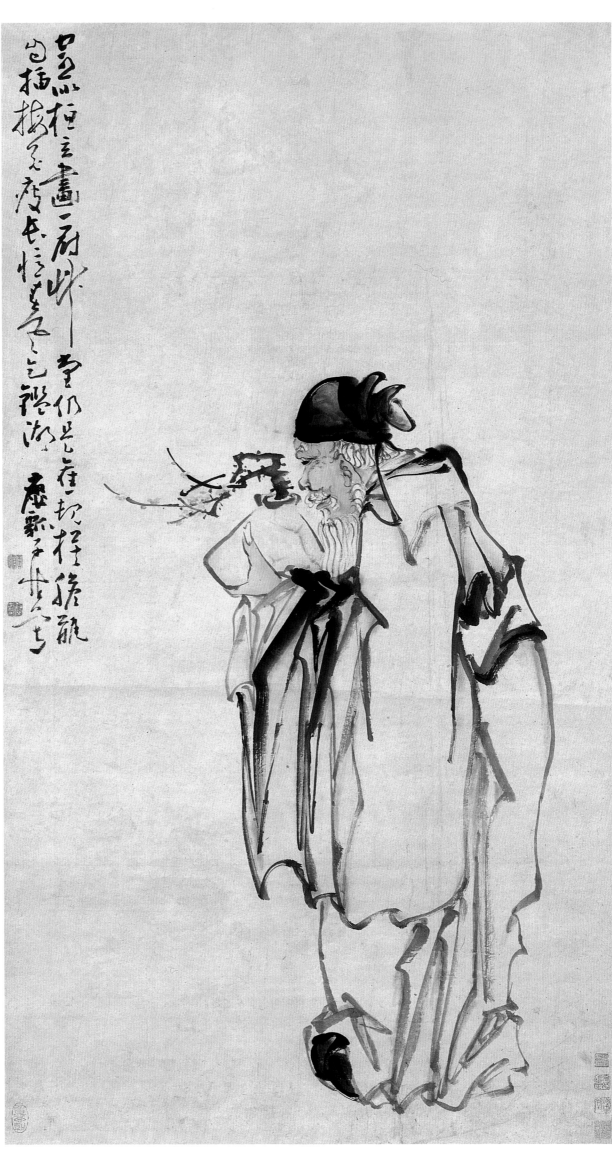

捧梅图

轴　纸本　设色　年代不详

124cm×65cm

辽宁省博物馆藏

款识：瘿瓢子慎写

钤印：黄慎（朱）、恭寿（白）

释文：寄取桓玄画一厨，草堂仍是旧规模。胆瓶自插梅花瘦，长忆春风乞鉴湖。

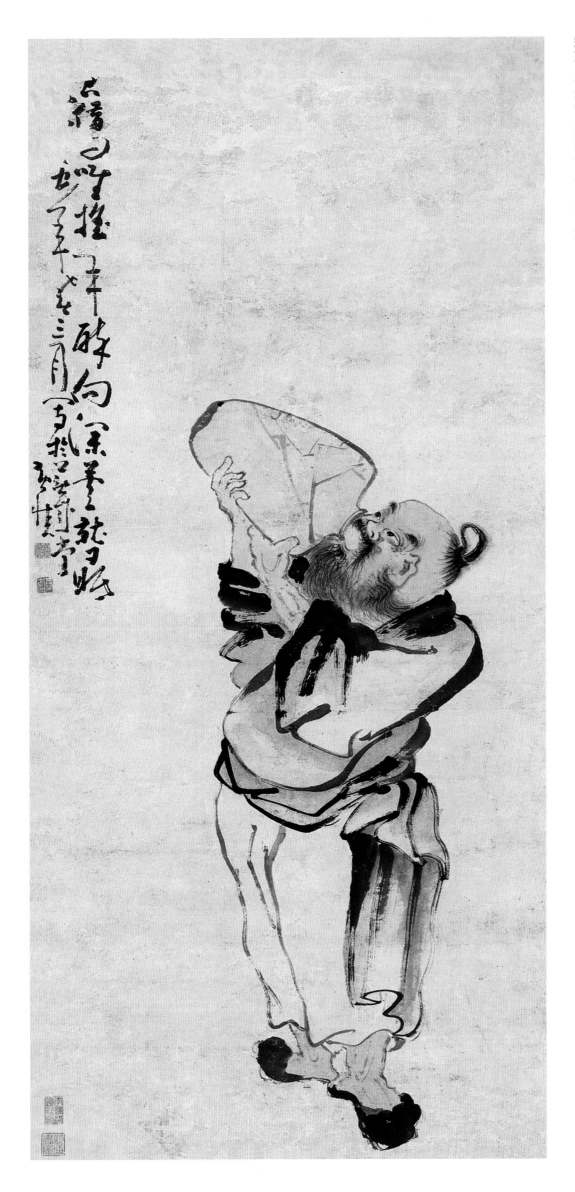

倾坛狂饮图

轴　纸本　墨笔　乾隆五年三月（一七四〇）

120.5cm×53cm

款识：乾隆五年春三月，写于美成堂，黄慎。

钤印：黄慎（朱）、恭寿（白）

释文：任君借问唯摇手，醉向深芦就日眠。

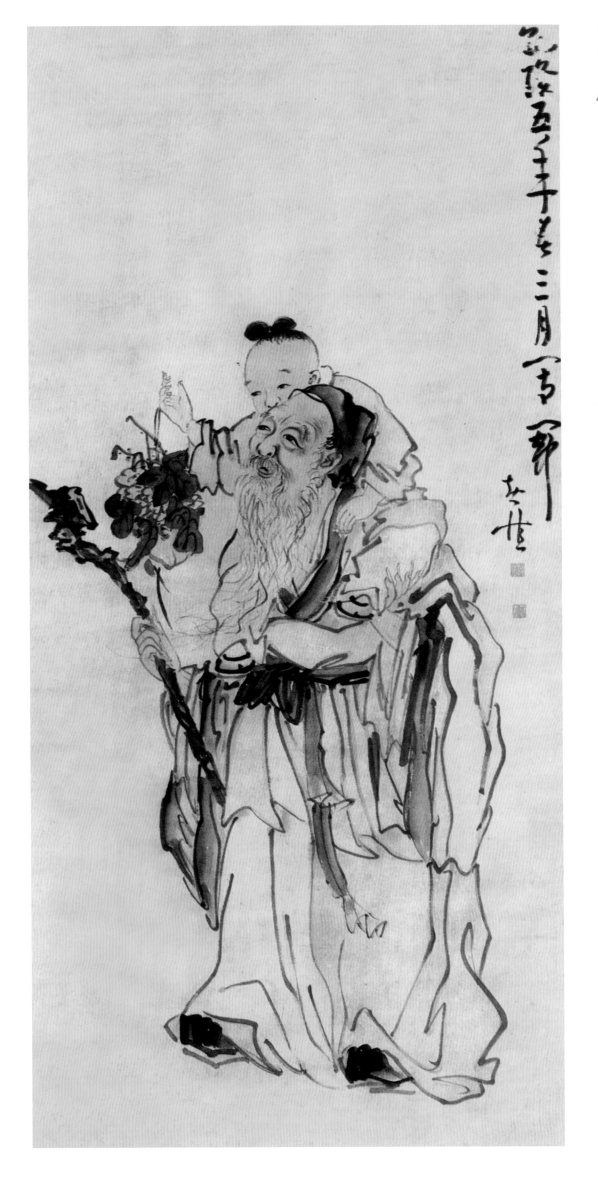

负孙图

轴　纸本　淡色　乾隆五年三月（一七四〇）

136cm×63cm

沈阳故宫博物馆藏

款识：乾隆五年春三月写，闽中黄慎。

钤印：黄慎（朱）、恭寿（白）

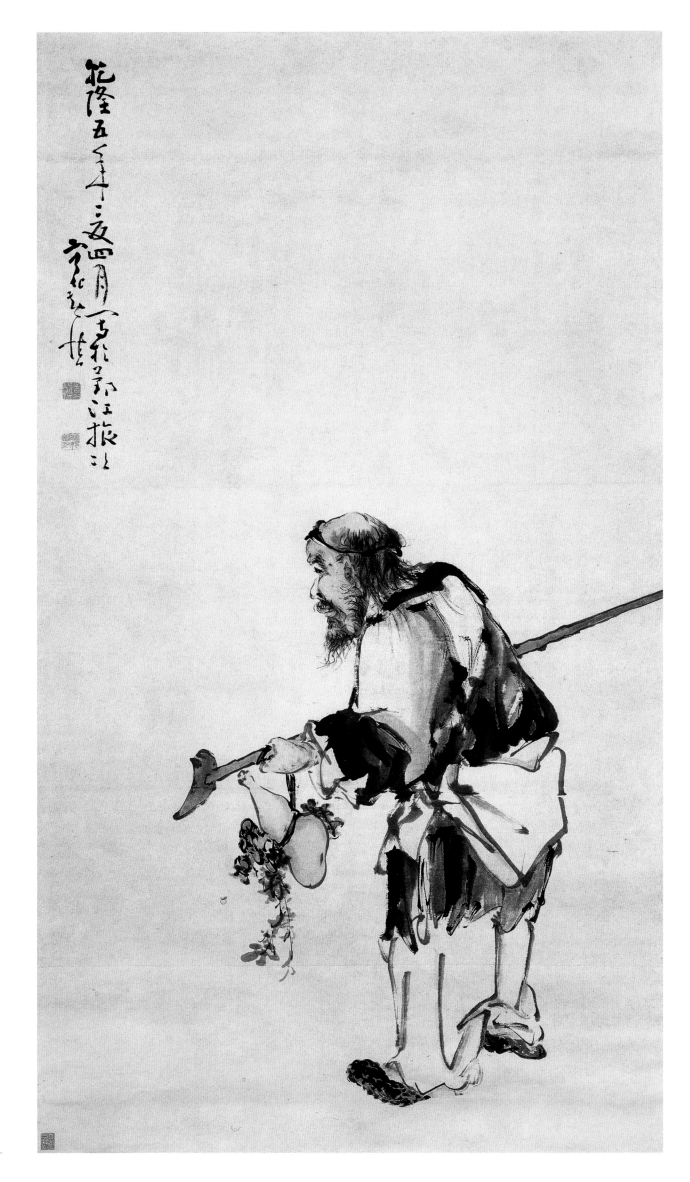

铁拐仙图

轴　纸本　设色　乾隆五年（一七四〇）

款识：乾隆五年夏四月，写于鄞江旅次，宁化黄慎。

钤印：黄慎（白）、瘿瓢（朱）

（鄞江为福建省长汀县之别称）

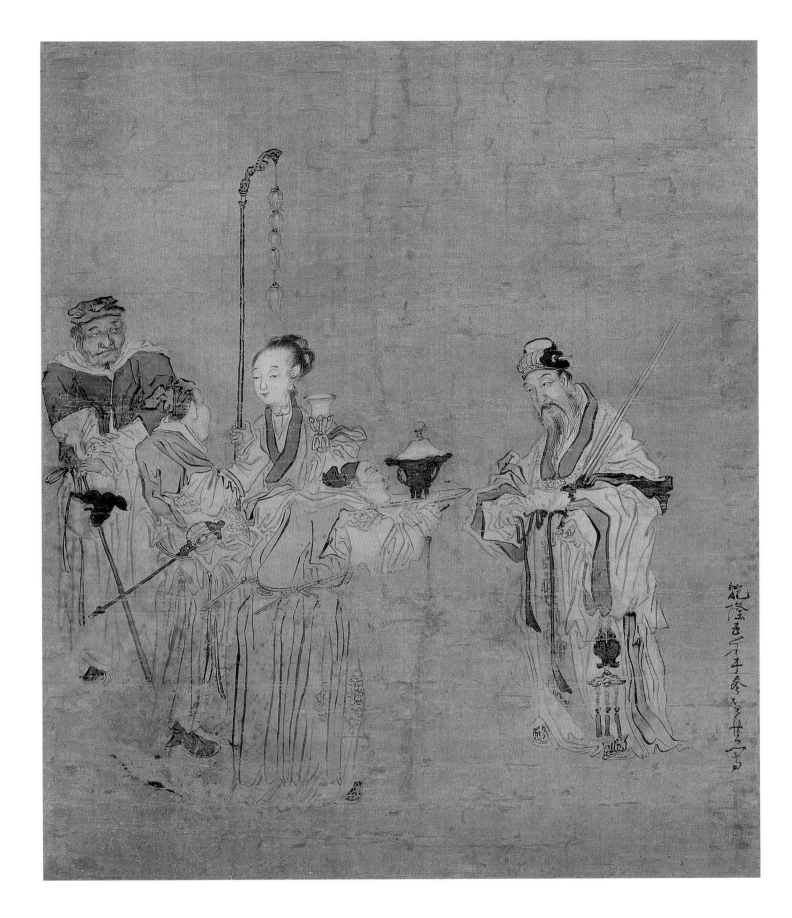

唐明皇与杨贵妃

轴　纸本　设色

乾隆五年（一七四〇）

38cm×31cm

款识：乾隆五年冬，黄慎写。

钤印：瘿瓢、黄慎

江州听筝图

轴　纸本　设色　乾隆六年十二月（一七四一）

158cm×86cm

款识：乾隆六年十二月，写于燕江客馆，宁化黄慎。

释文：江州□□听筝夜，白发新生不凡闻。如今况是头成雪，弹至□□□任君。形赢自觉朝餐减，睡少偏知夜漏长。寞可□□虚事在，银鱼金带绕腰儿。花寒嫩发鸟慵啼，信马闲行到日西。何处未春先即思，柳条无力翻相忆。

印文：黄慎（朱）、恭寿（白）、探怀授所欢（朱）

（燕江为福建省永安县之别称）

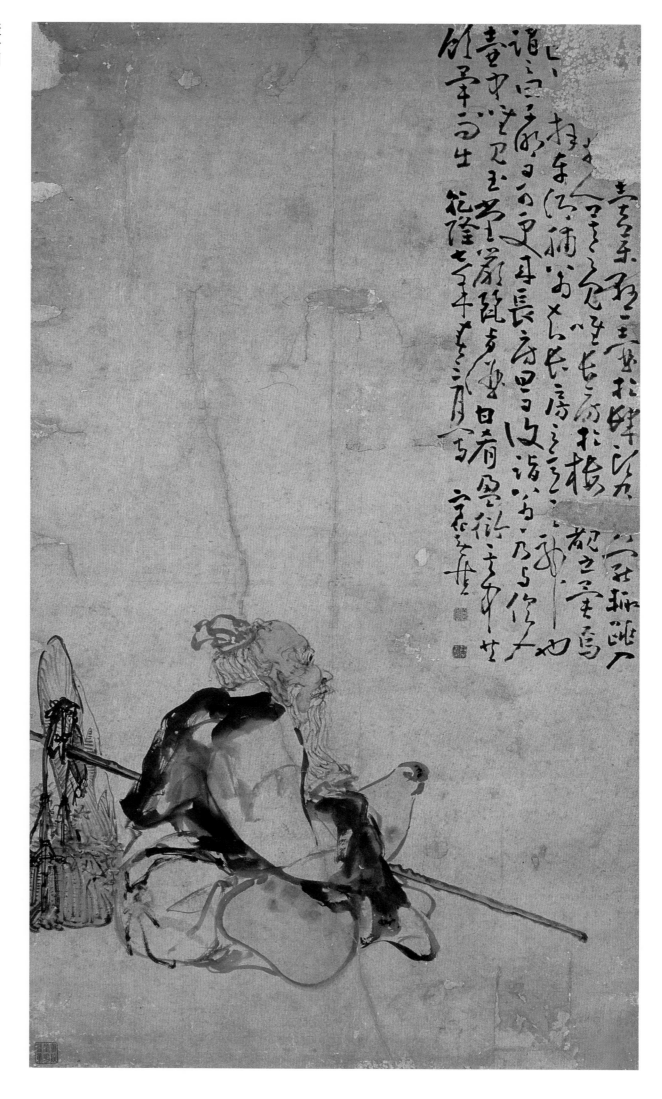

壶公图

轴　纸本　设色　乾隆七年三月（一七四二）

128cm×72cm

款识：乾隆七年春三月写，宁化黄慎。

钤印：黄慎（朱）、恭寿（白）

释文：汉有老翁卖药，悬壶于肆头。及罢，辄跳入壶中，人莫之见。唯长房于楼上睹之，异焉。因往拜，奉酒脯。翁知长房之意其神也。谓之曰：『子明日可更来。』长房旦日复诣翁，翁乃与俱入壶中。唯见玉堂严丽，旨酒甘肴盈衍其中。共饮毕而出。

（此段题记出自《后汉书·方术传》，文字略有出入）

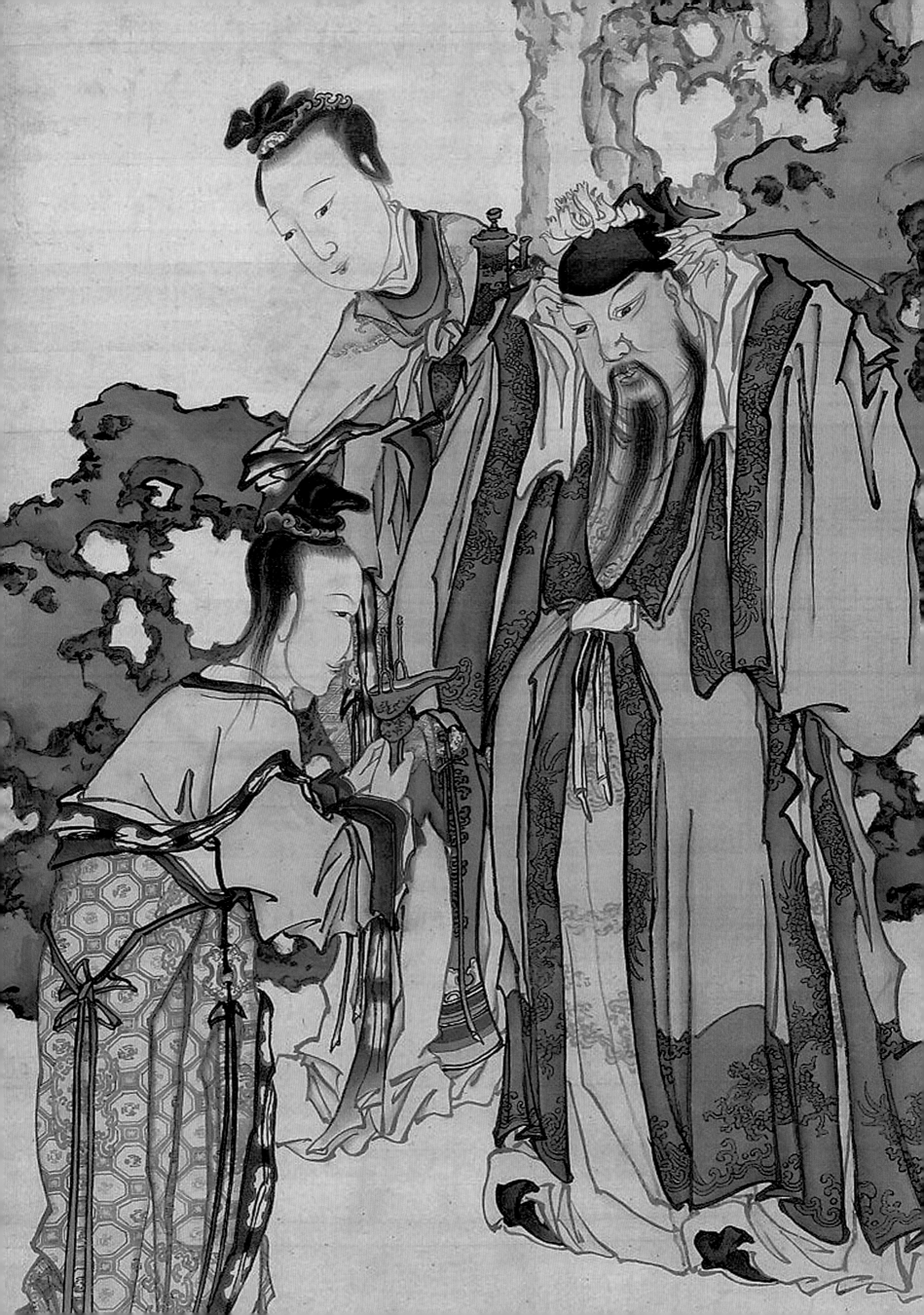

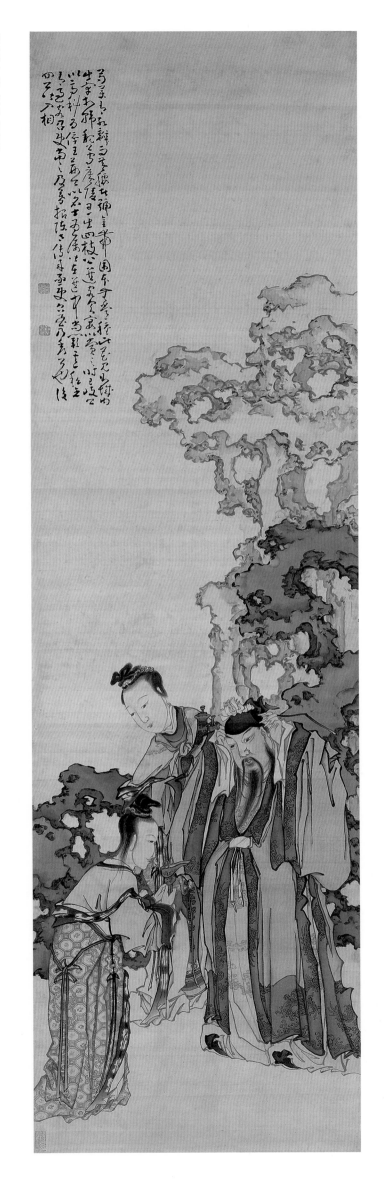

韩魏公簪金带围图

条屏　纸本　设色　乾隆七年十二月（一七四二）

168.5cm×47.5cm

钤印：黄慎（朱）、恭寿（白）

释文：芍药有红瓣而黄腰者，号金带围，本无常种。此花见，则城内出宰相。韩魏公守广陵日，一出四枝。公选客会宴以赏之。时王岐公以高科为倅，王荆公以名士为属，皆在选中。私念有过客，召使当之。及暮，报陈太傅来。亟使召至，乃秀公也。后四公皆入相。

（此题辞出自北宋刘攽《芍药谱》，文字略有出入）

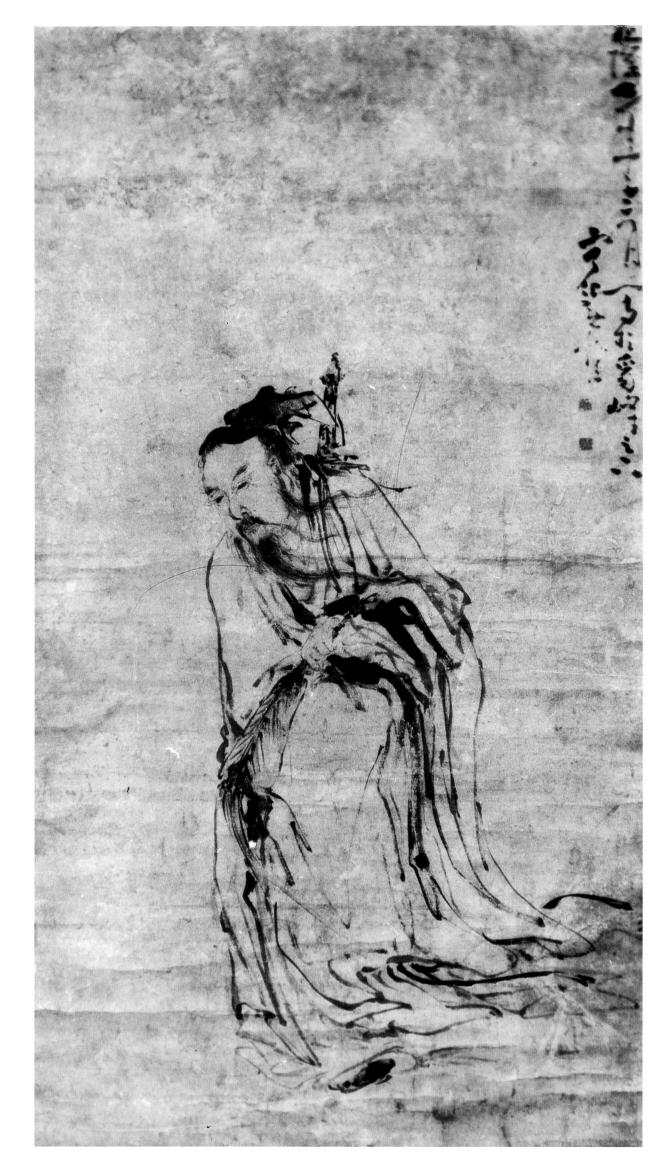

吕洞宾图

纸本　设色　乾隆七年（一七四二）

163.5cm×83cm

四川省博物馆藏

款识：乾隆七年十二月，写于豸峰之下，宁化黄慎。

钤印：黄慎（朱）　恭寿（白）

（豸峰即冠豸峰，在福建省连城县）

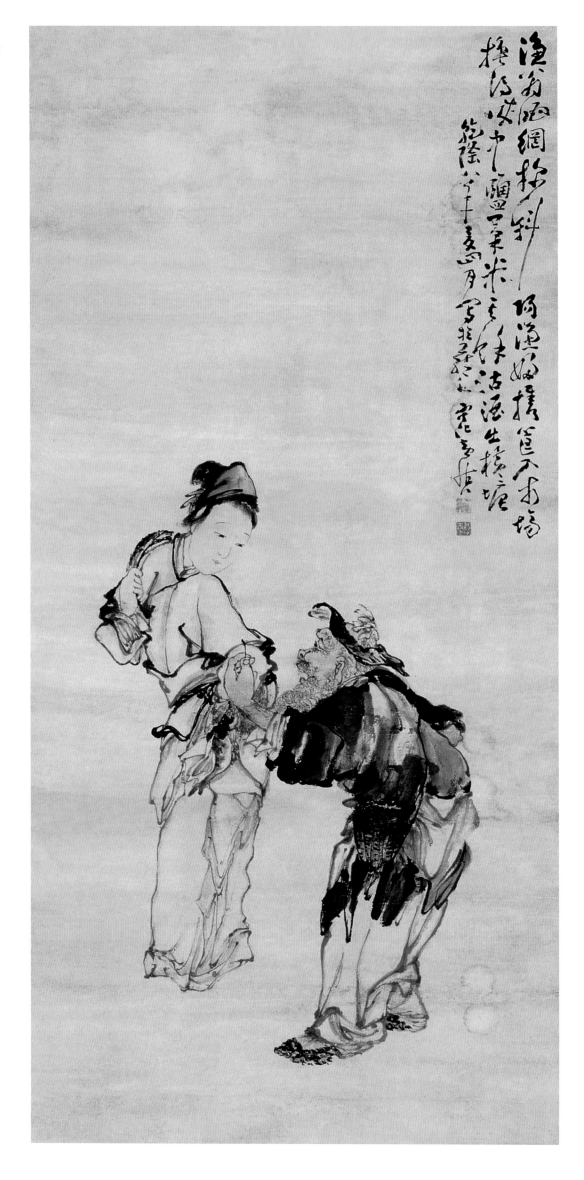

渔夫渔妇图

轴　纸本　设色　乾隆八年四月（一七四三）

172cm×79cm

款识：乾隆八年夏四月，写于燕水，宁化黄慎。

钤印：黄慎（朱）、恭寿（白）

释文：渔翁晒网趁斜阳，渔妇携筐人市场。
换得城中盐菜米，其余沽酒出横塘。

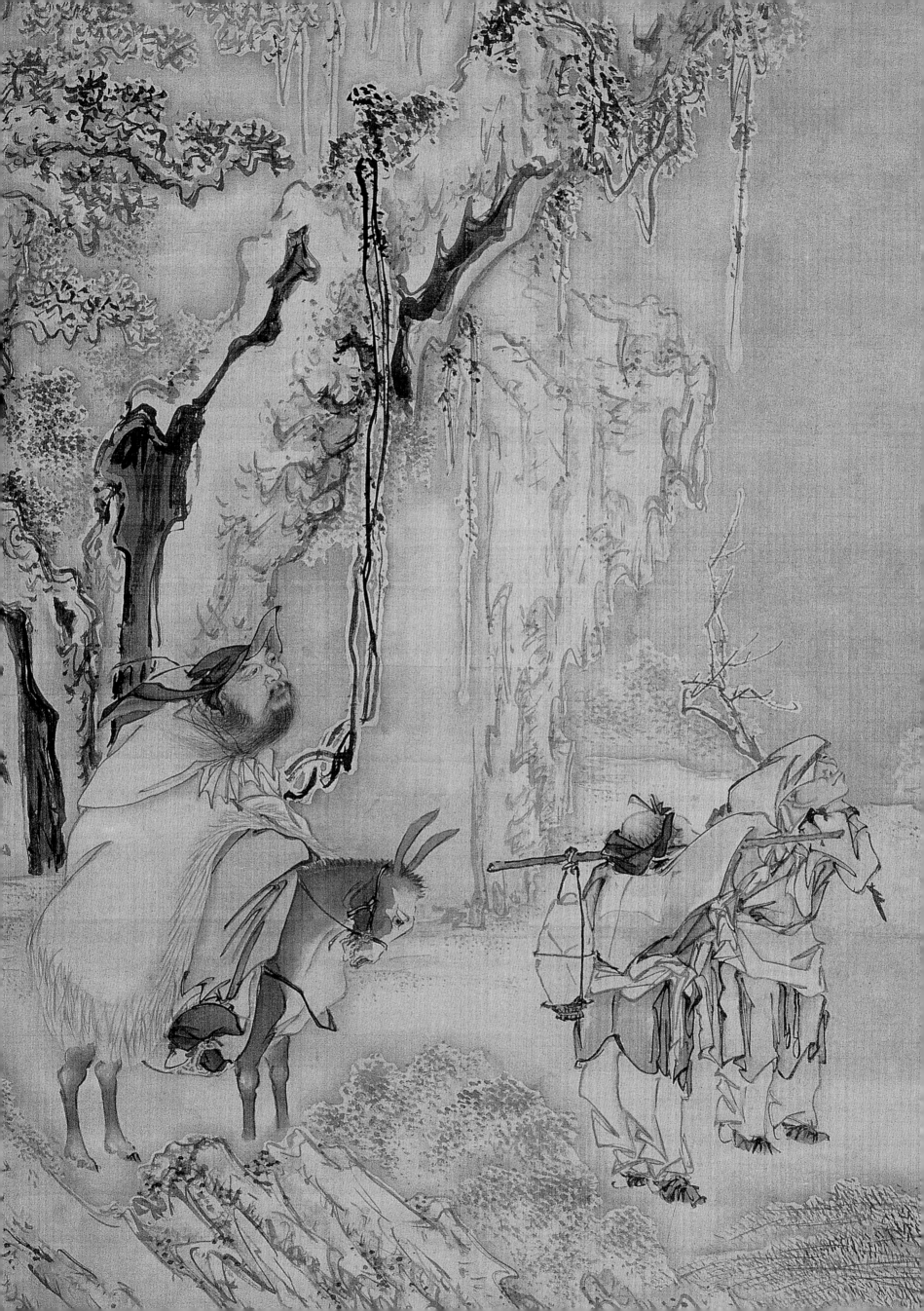

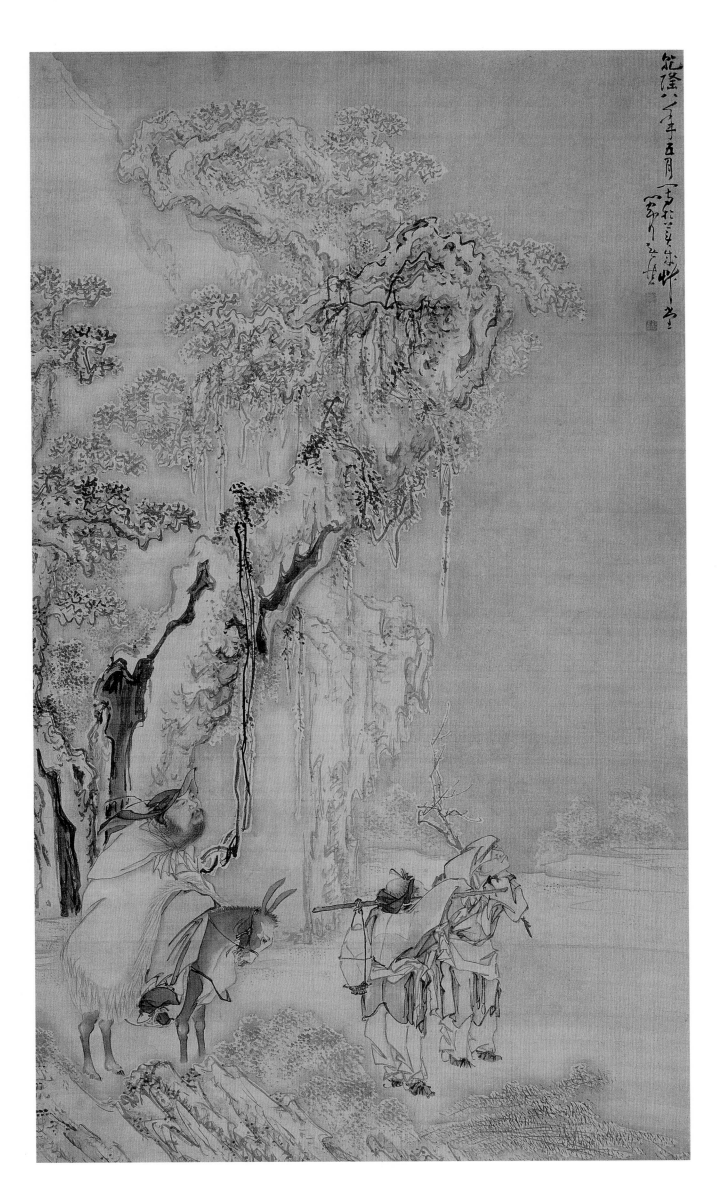

踏雪探梅图

轴　绢本　设色　乾隆八年五月（一七四三）

167cm×95.4cm

北京市文物商店藏

款识：乾隆八年五月，写于美成草堂，闽中黄慎。

钤印：黄慎（朱）、恭寿（白）

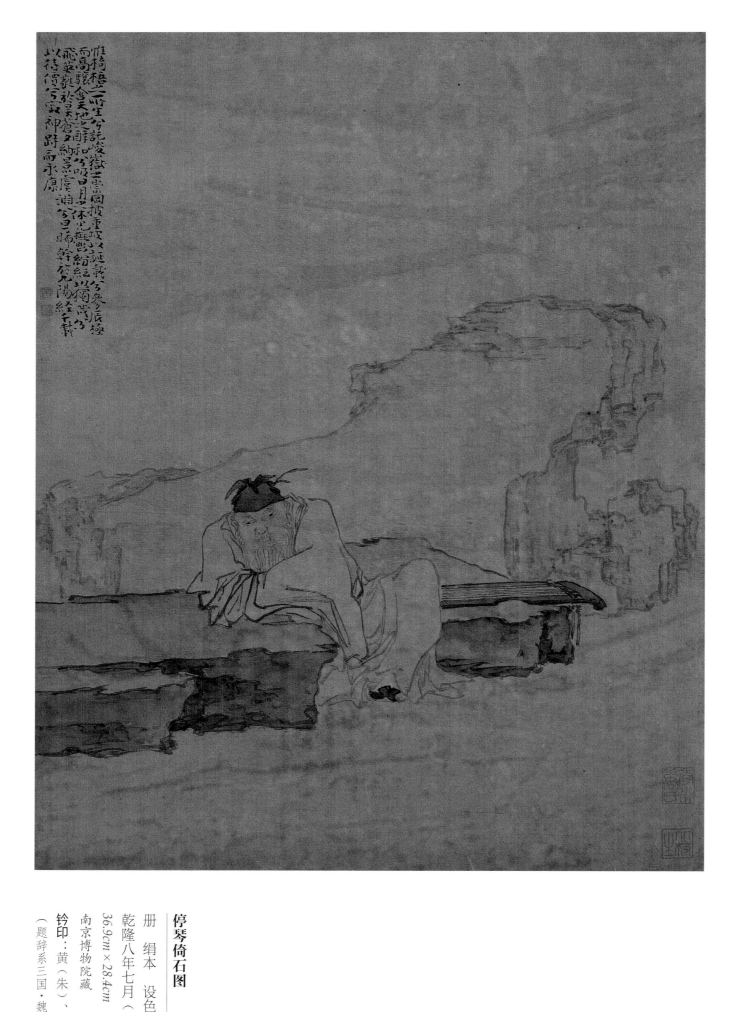

惟椅梧之所生兮托峻嶽之崇岡披重壤以诞载兮
而昌隆金天地之醇和兮吸日月之休光郁纷纭以
独茂兮飞英蕤于昊苍夕纳景于虞渊兮旦晞干于
九阳经千载以待价兮寂神峙而永康

停琴倚石图

册 绢本 设色

乾隆八年七月（一七四三）

36.9cm×28.4cm

南京博物院藏

钤印：黄（朱）、慎（白）联珠印

（题辞系三国·魏文人嵇康《琴赋》中一段）

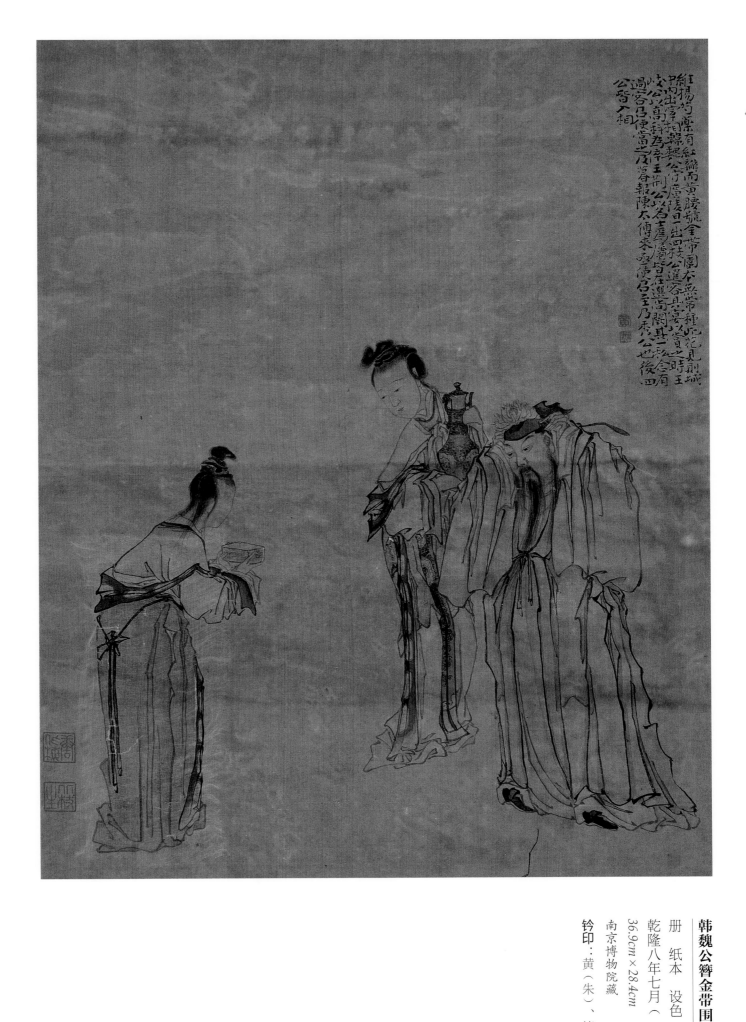

韩魏公簪金带围图

册　纸本　设色

乾隆八年七月（一七四三）

36.9cm×28.4cm

南京博物院藏

钤印：黄（朱）、慎（白）联珠印

刘海戏蟾图

轴　纸本　设色　乾隆八年九月（一七四三）

140.6cm×78cm

款识：乾隆八年秋九月写，宁化黄慎。

钤印：黄慎（朱）、恭寿（白）

麻姑图

轴　纸本　设色　乾隆八年九月（一七四三）

163cm×75cm

美国高居翰景元斋藏

款识：乾隆八年秋九月，写于美成堂，瘦瓢黄慎。

钤印：黄慎（朱）、恭寿（白）

老叟倚石图

轴　纸本　乾隆八年七月（一七四三）

177cm×96cm

款识：宁化黄慎

钤印：恭寿（白）、黄慎（朱）

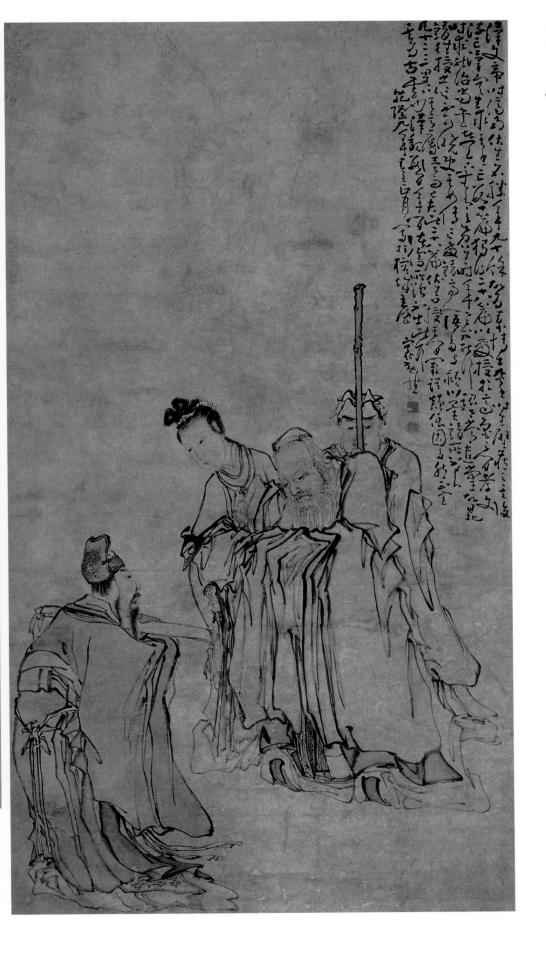

伏生传经图

大轴 纸本 设色 乾隆九年正月（一七四四）

207cm×114cm

画家崔子范旧藏

款识：乾隆九年春王正月，写于榕城书屋，宁化黄慎。

钤印：黄慎（白）、瘿瓢（朱）

释文：汉文帝时，济南伏生名胜，年九十余，故为秦博士。焚书时，生壁藏之。其后流亡。汉定，生求其书，亡数十篇，独得二十八篇，以教授于齐鲁之间。孝文时，求能治《尚书》者，天下无有。欲召生，时年老，不能行。诏下，当遣掌故晁错往授之。言不可晓，使其女传言教错，齐人语多与颖川异，错所不知凡十二三，略以其意属读而已。

夫此二十八篇，伏生口授，其间阙误颠倒固多，然不害其为古书也。汉魏数百年间，诸儒所题，不出此耳。

（此段题辞出自《史记·儒林列传》，个别文字有出入）

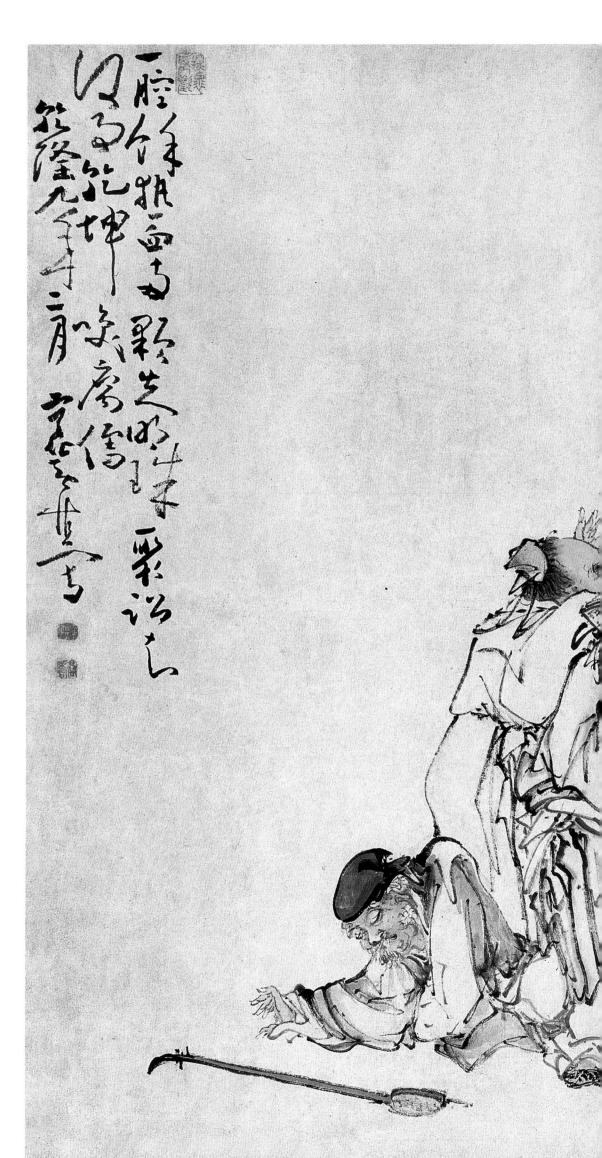

群盲聚讼图

横轴 纸本 设色 乾隆九年二月（一七四四）

67.3cm×87.3cm

苏州博物馆藏

款识：乾隆九年二月，宁化黄慎写。

钤印：黄慎（白）、恭寿（朱）、探怀授所欢（朱）

释文：一腔余热血，两颗失明珠。聚讼知何事？乾坤笑腐儒。

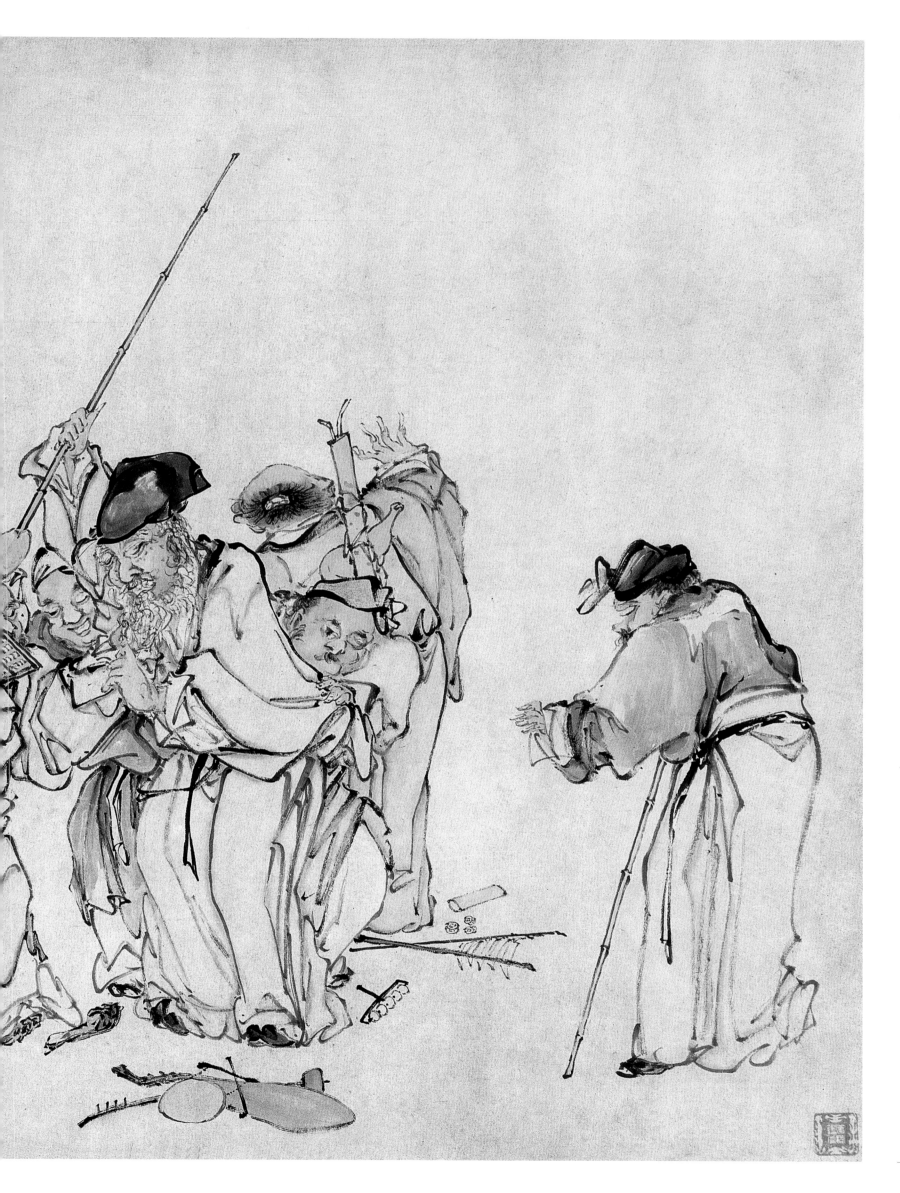

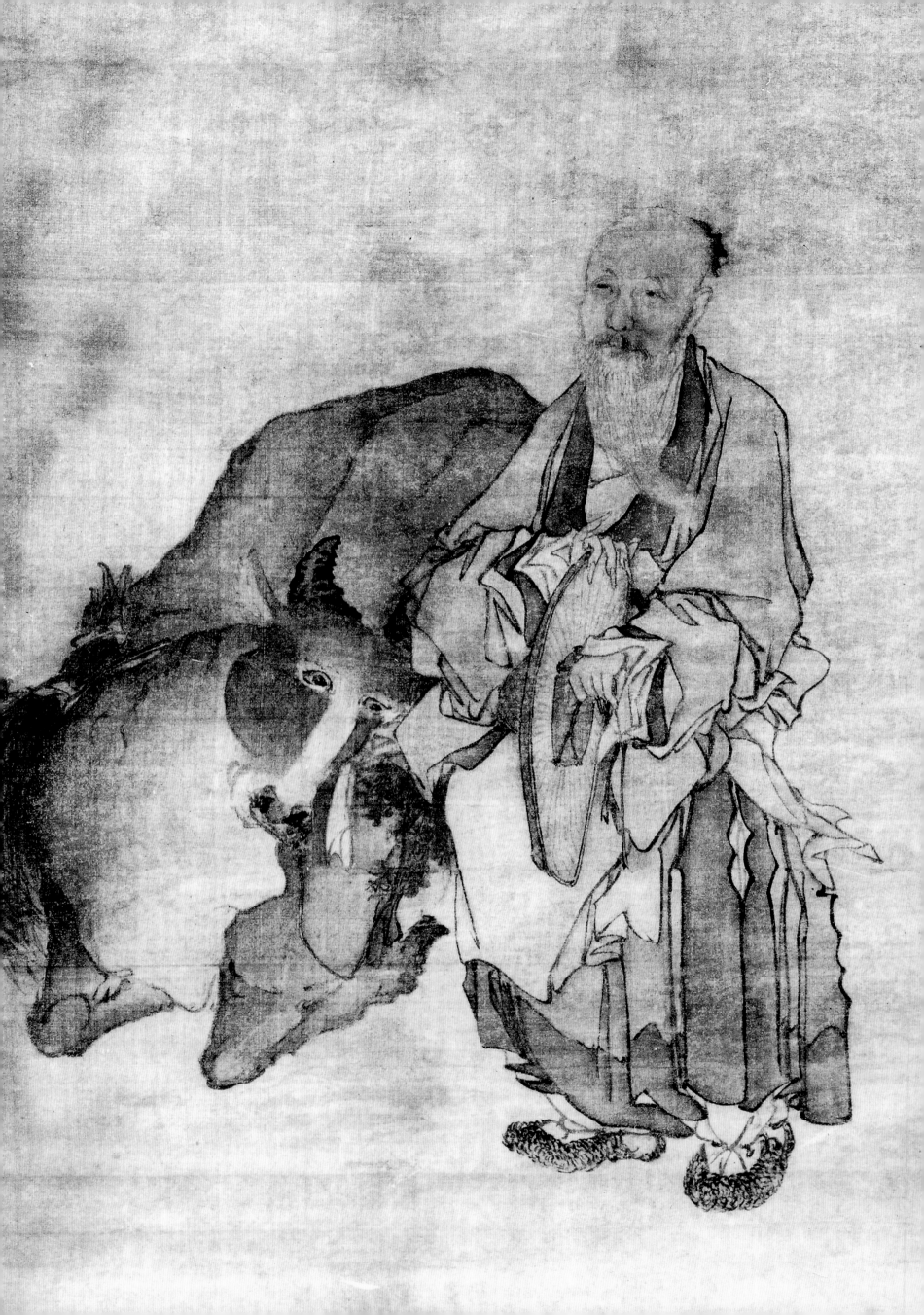

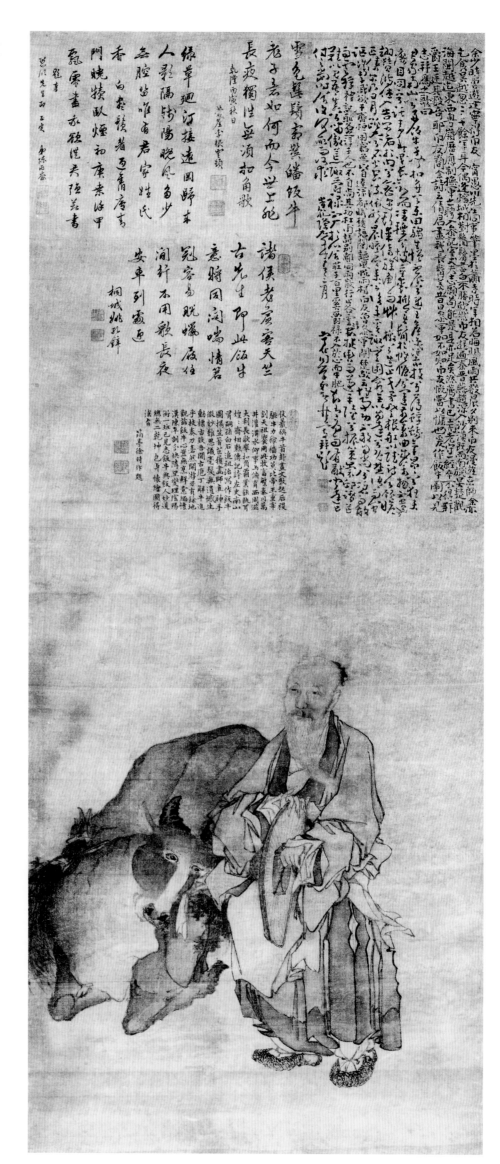

饭牛图

轴　绢本　淡色　乾隆九年三月（一七四四）

128.3cm×48.9cm

英国大英博物馆藏

款识：时乾隆九年春三月，宁化同学弟黄慎写并题。

钤印：黄慎（白）、恭寿（朱）

释文：君家南山兮好饭牛，子闲扣角兮乐田驹（畴）。生憎不辰兮遇王侯，笑渠小技兮薄蜉蚁（蜎）。气昂昂兮狂未瘳，目炯炯兮话素秋。曳长剑而凌铄兮披重裘。人告尔后于内兮，密勿迩头。掀美耒于帷幄兮运前筹。曲成万物不遗兮，翊赞鸿休。徕倚骖衡而草檄兮，造止戈矛；登楼船以赋诗兮，顾瞻匹侍。尔乃日月跳丸兮，石火空流；依然晨曛呙来兮，后车何诹？岂困穷无以自达兮，既楚语而闽讴。惟事功不敢自尚兮，凭雨散而云浮。安健婞而遵平陆兮，振策崇丘，踏芒鞋以见吾真兮，闻达已付之当时兮，复何取而何求！爵禄不入于心兮，知有为而有猷。啸傲荒陬。

（图中人物宁荃，字愚川，福建建宁县人。系黄慎少年时期同在建宁习画之友人）

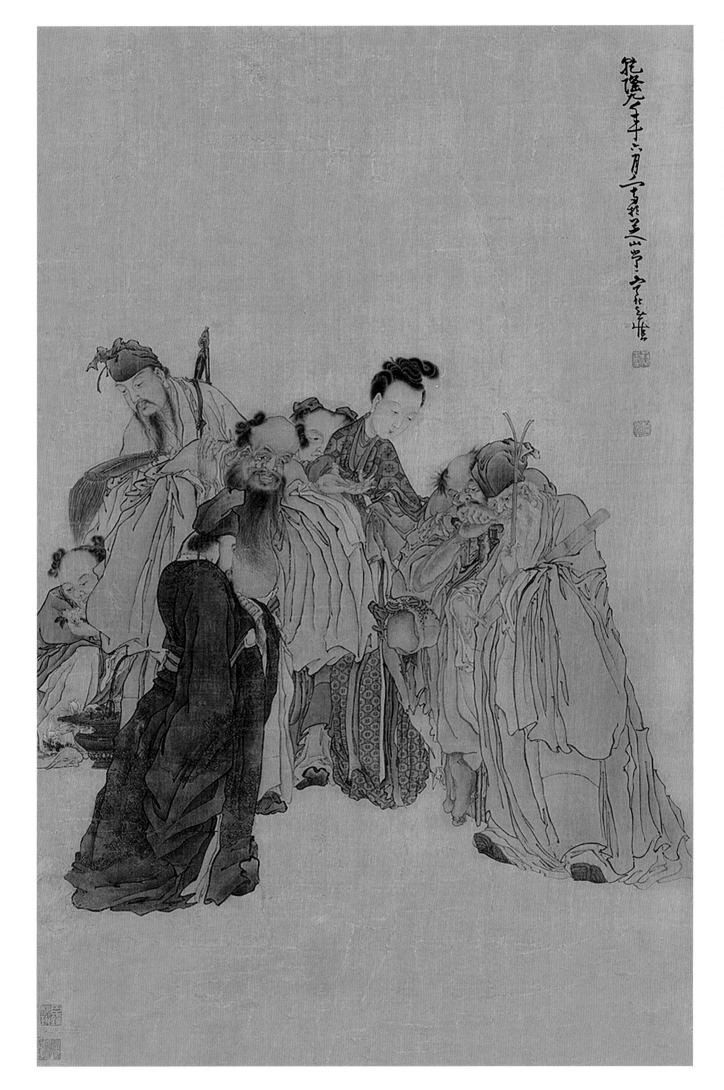

八仙图

轴　绢本　设色　乾隆九年六月（一七四四）

101cm×61cm

款识：乾隆九年六月，写于芝山堂，宁化黄慎。

钤印：恭寿（白）、黄慎（朱）

（芝山堂即今福州市鼓东路之开元寺）

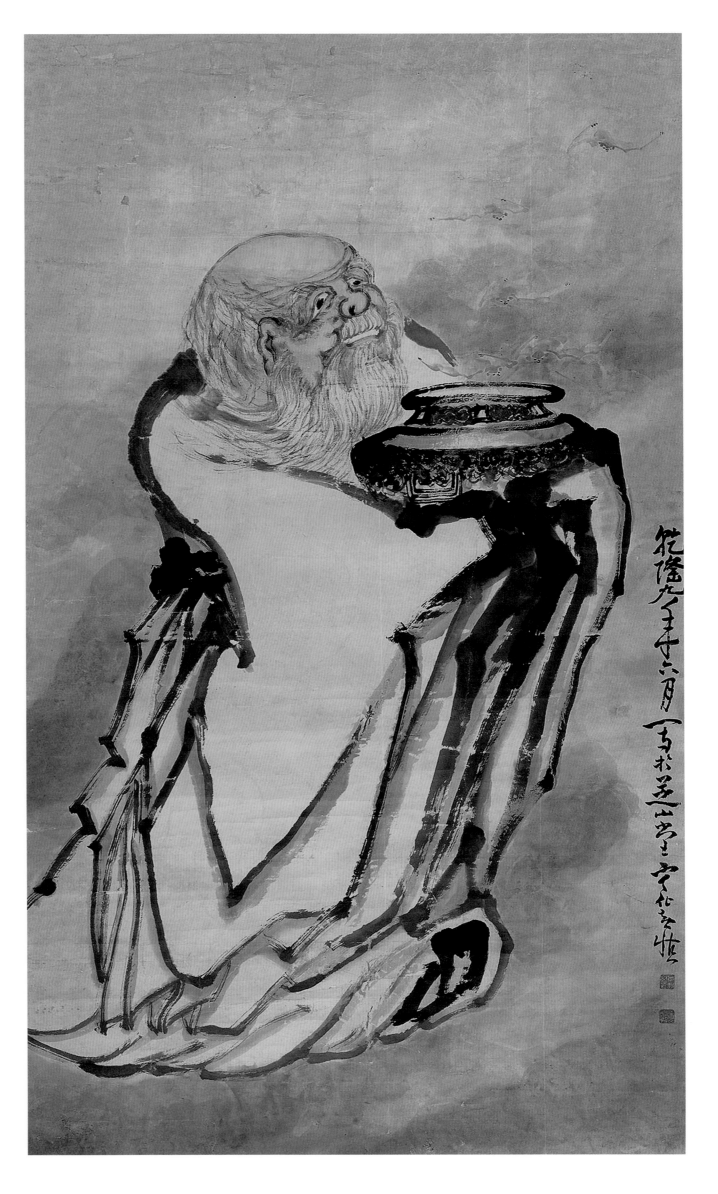

寿星招福图

大轴　纸本　设色　乾隆九年六月（一七四四）

198cm×114cm

款识：乾隆九年六月写于芝山堂，宁化黄慎。

钤印：瘿瓢山人（白）、黄慎（朱）

铁拐赏灵芝图

轴　纸本　设色　乾隆九年六月（一七四四）

167cm×79.5cm

西泠印社二〇〇八年秋拍会影印

款识：乾隆九年六月，写于芝山堂，宁化黄慎。

钤印：黄慎（白）、瘿瓢（朱）

释文：吞云作雾遍天涯，不问人间路几赊。摄着草鞋霜雪健，手中都是十洲花。

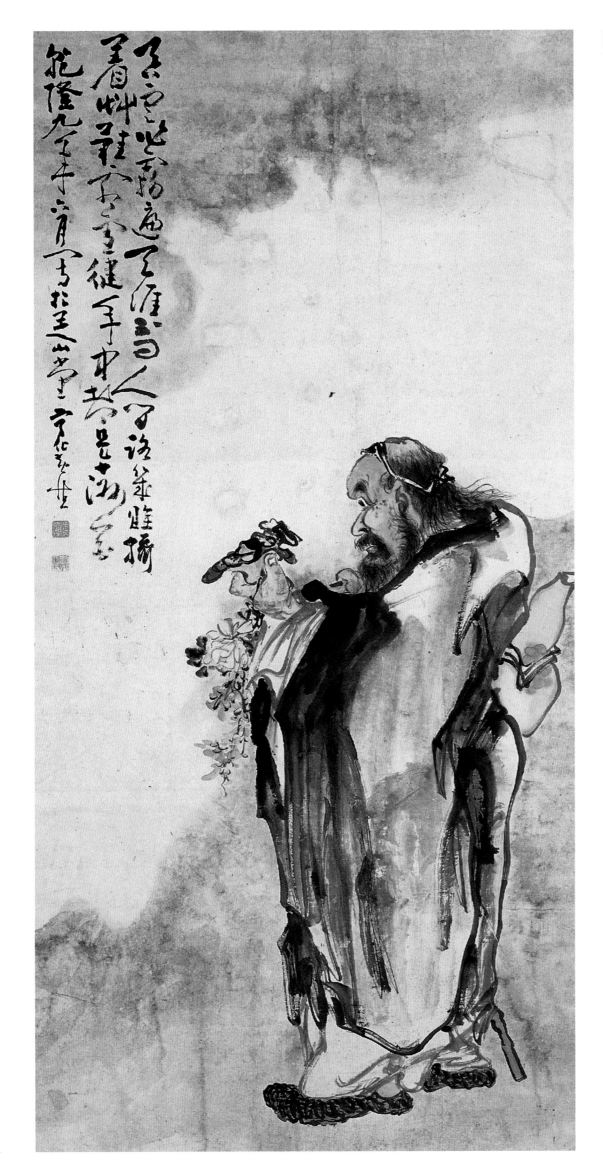

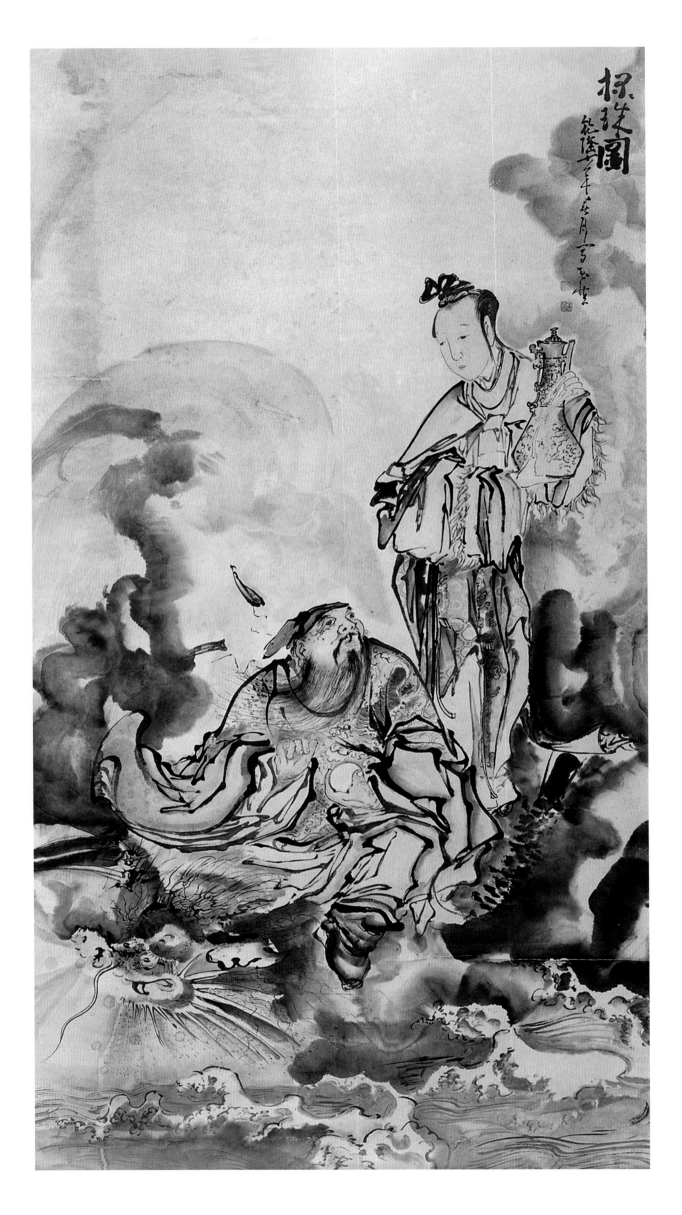

探珠图

轴　纸本　设色　乾隆十年春月（一七四五）

178cm×94cm

题识：探珠图

款识：乾隆十年春月写，黄慎。

钤印：黄慎（朱）恭寿（白）

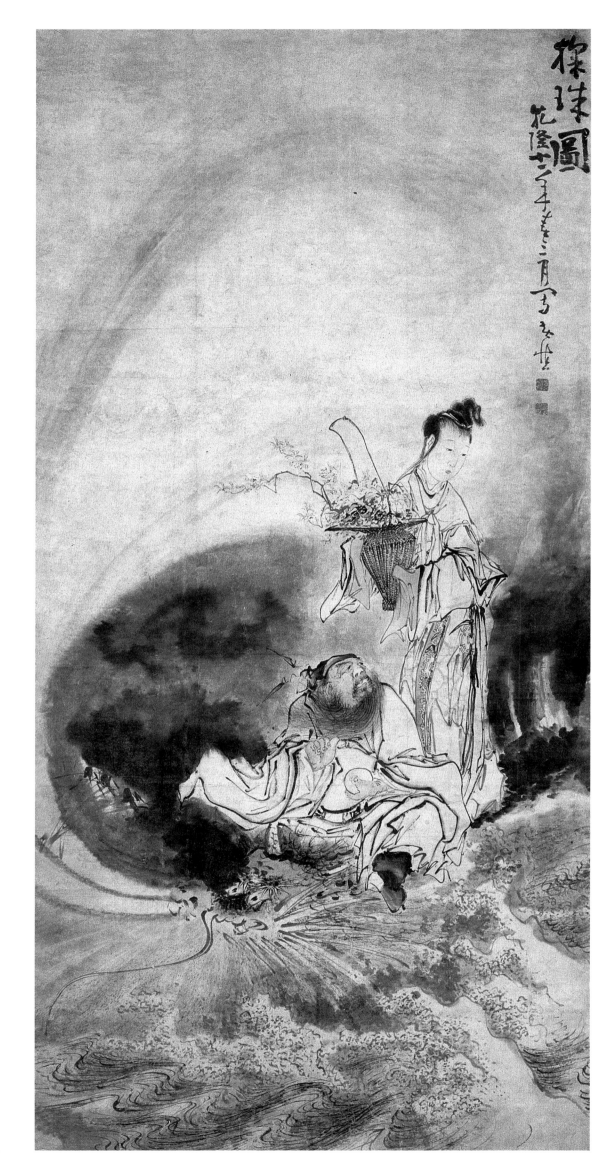

探珠图

大轴　纸本　设色　乾隆十一年三月（一七四六）

229cm×111cm

天津市艺术博物馆藏

题识：探珠图

款识：乾隆十一年春三月写，黄慎。

钤印：黄慎（白）、瘿瓢（朱）

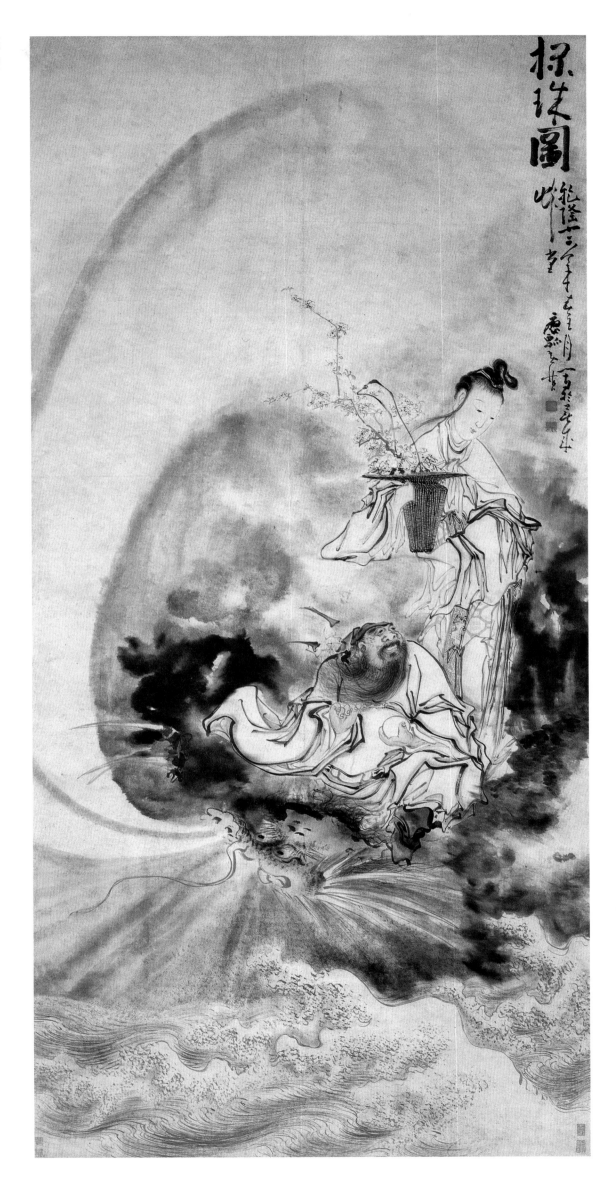

探珠图

大轴　纸本　设色　乾隆十二年正月（一七四七）

274.4cm×130.2cm

南京博物院藏

题识：探珠图

款识：乾隆十二年春王月，写于美成草堂，瘿瓢黄慎。

钤印：黄慎（白）、瘿瓢（朱）

憩石纳凉图

小帧　纸本　设色
乾隆十二年春（一七四七）
91.5cm×83.5cm
北京翰海公司二〇〇〇年春拍会影印
款识：乾隆丁卯春，写于广陵书屋，瘿瓢。
钤印：瘿瓢（白）、黄慎（朱）
释文：看花临水心无事，啸志歌怀意自如。

麻姑晋酒图

轴　纸本　设色　乾隆十三年春月（一七四八）

174cm×91cm

翰海公司二〇〇四年秋拍会影印

款识：乾隆十三年春月，写于美成草堂，宁化黄慎。

钤印：黄慎（朱）、恭寿（白）

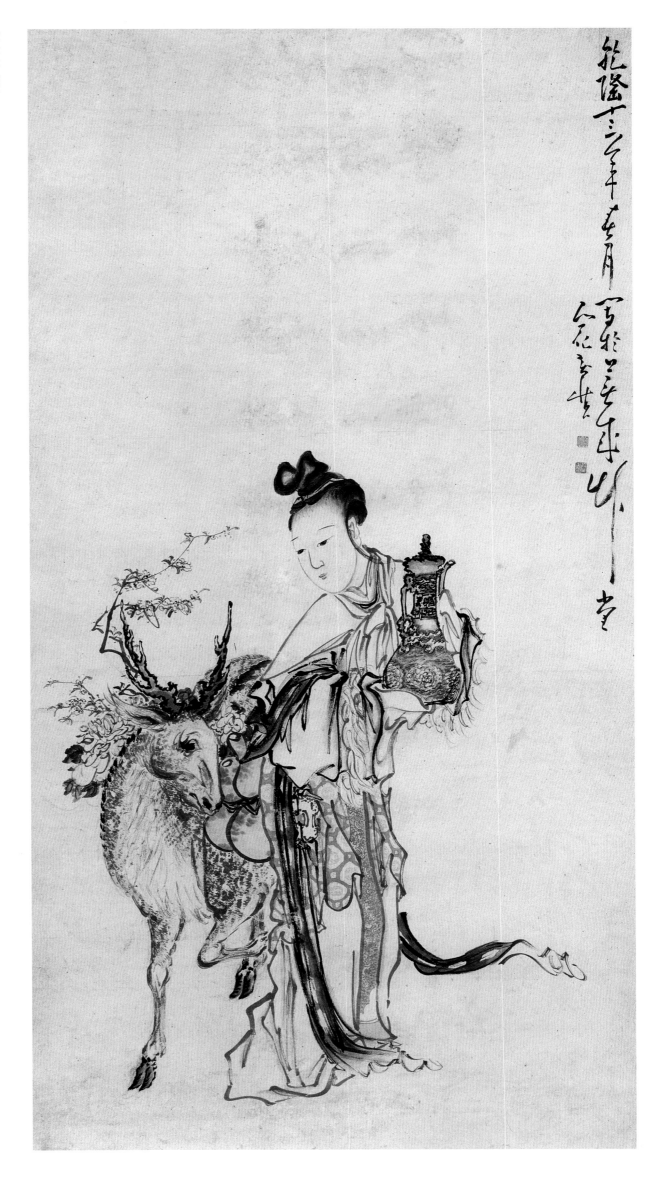

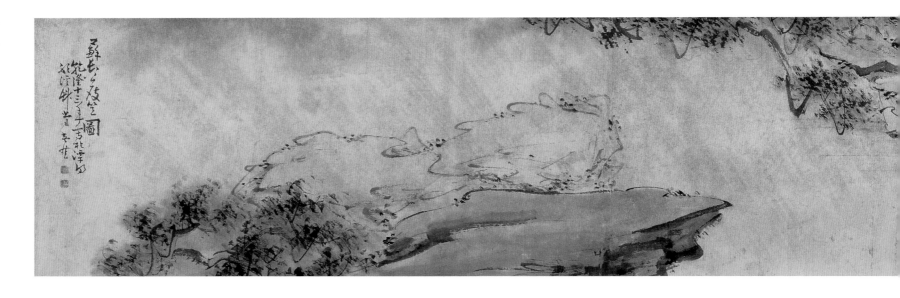

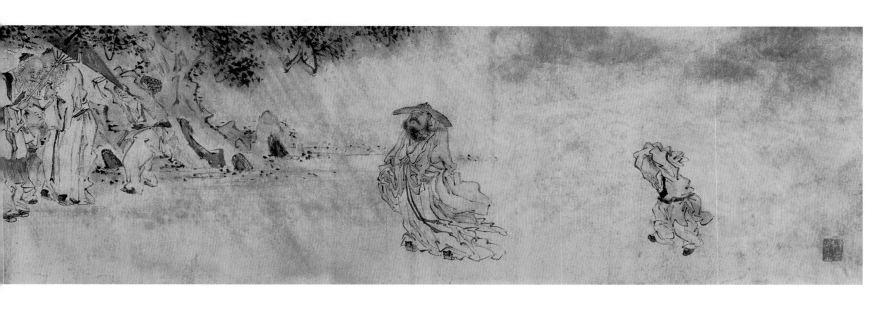

苏长公屐笠图

卷　纸本　设色　乾隆十三年（一七四八）

28cm×187cm

杭州西泠印社藏

题识：苏长公屐笠图

款识：乾隆十三年，写于潭阳听溪草堂，黄慎。

钤印：黄慎（朱）、瘿瓢（白）

（潭阳为福建省建阳县之别称）

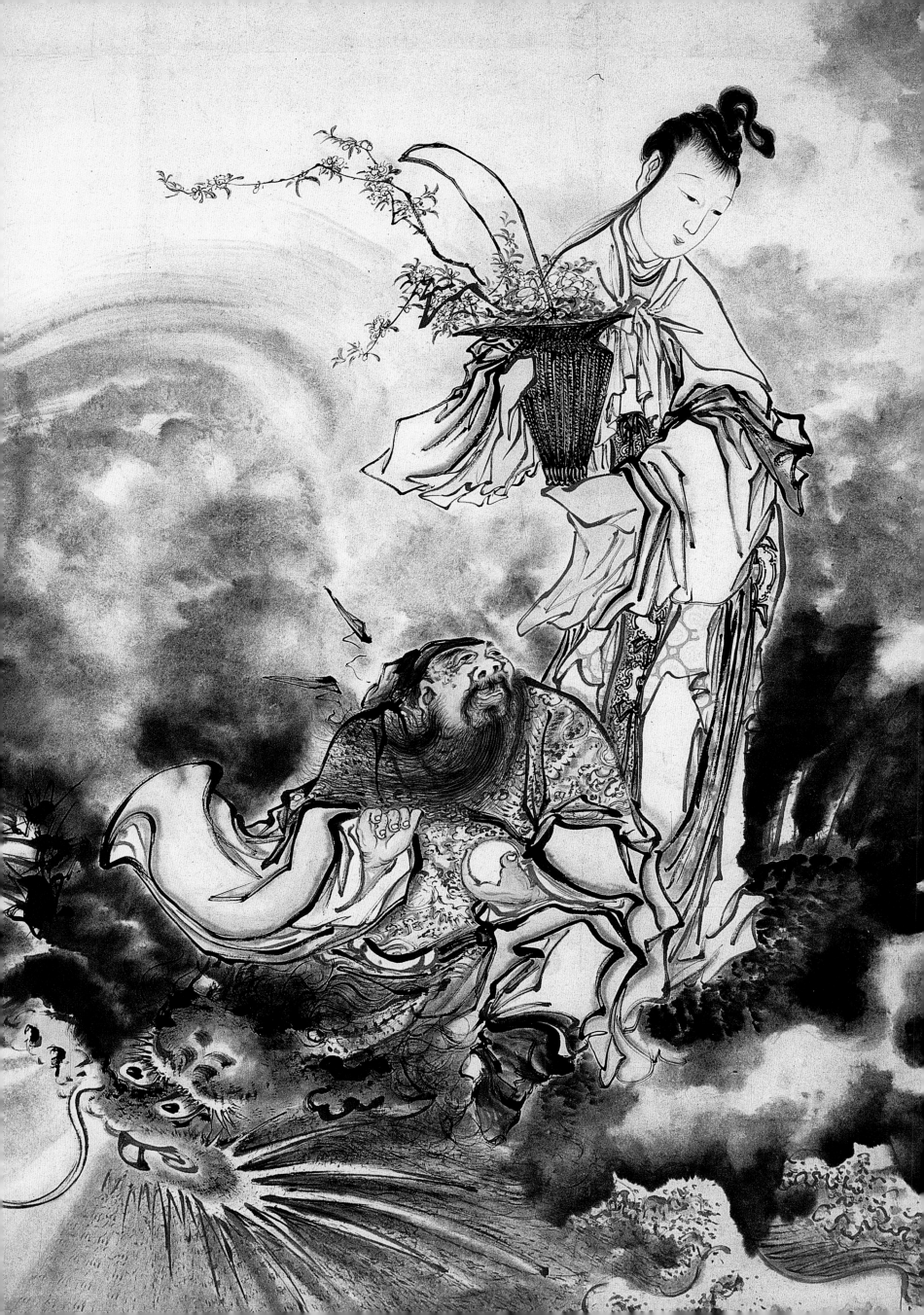

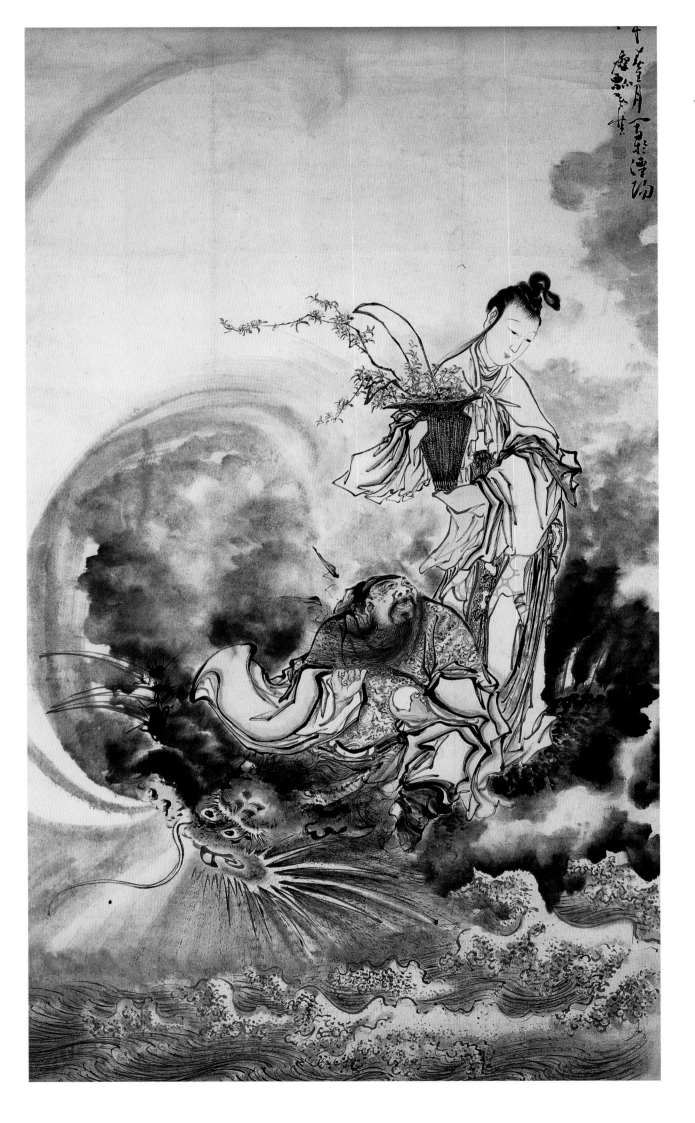

探珠图

大轴　纸本　设色　乾隆十四年正月（一七四九）

282cm×128.4cm

广东省博物馆藏

款识：乾隆十四年春王月，写于潭阳署中，瘿瓢黄慎。

钤印：黄慎（白）、瘿瓢（朱）

寿星图

大轴　纸本　设色　乾隆十五年四月（一七五○）

195.9cm×108.7cm

扬州博物馆藏

款识：乾隆十五年夏四月摹，宁化黄慎。

钤印：黄慎（白）、瘿瓢（朱）

释文：嘉祐七年十二月，京师有道人游卜于市。体貌古怪，不与常类。饮酒无算，都人士异之。好事者潜图其状，后近侍达帝。帝引见，赐酒一石。饮及七斗，时司天台奏：寿星侵帝座。忽失道人所在。仁宗喜叹久之。阅世所写寿星，松柏参差，粉饰鲜丽而已。而寿星之真，果何如耶！我朝来万物熙熙，无物不春，宜乎寿星游戏人间。珍礼是图，与民同春，此真帝意也。卫人邵雍敬题。

（邵雍为北宋理学家）

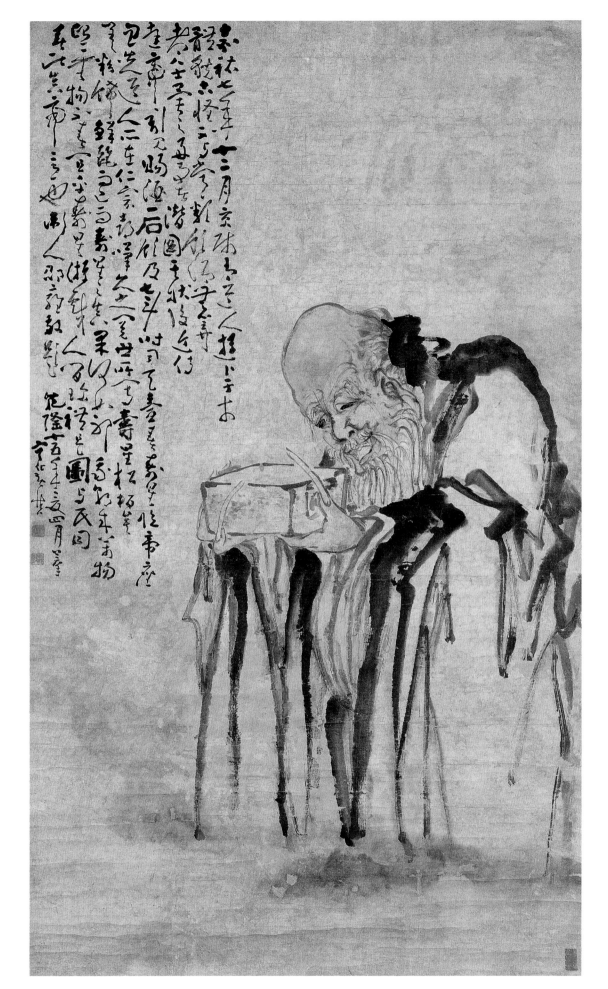

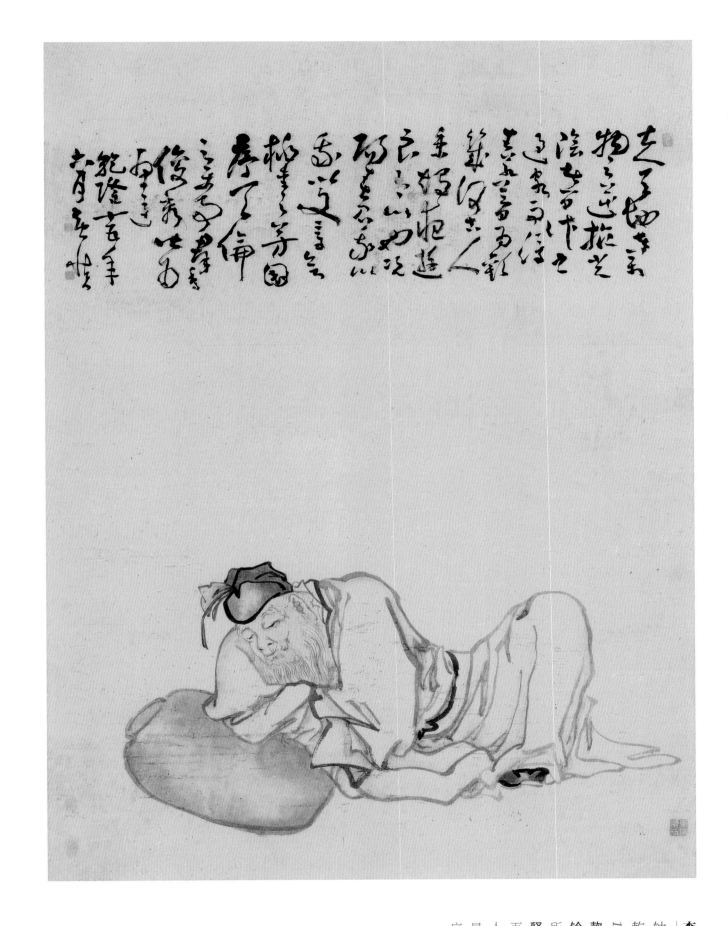

李白醉酒图

轴　纸本　设色

乾隆十五年六月（一七五〇）

157.5cm×114cm

款识：乾隆十五年六月，黄慎。

钤印：黄慎（朱）、恭寿（白）、探怀授
所欢（朱）、东海布衣（白）

释文：夫天地者，万物之逆旅；光阴者，
百代之过客。而浮生若梦，为欢几何。古
人秉烛夜游，良有以也。况阳春召我以（烟
景，大块假）我以文章。会桃李之芳园，
序天伦之乐事。群彦俊秀，皆为惠连。

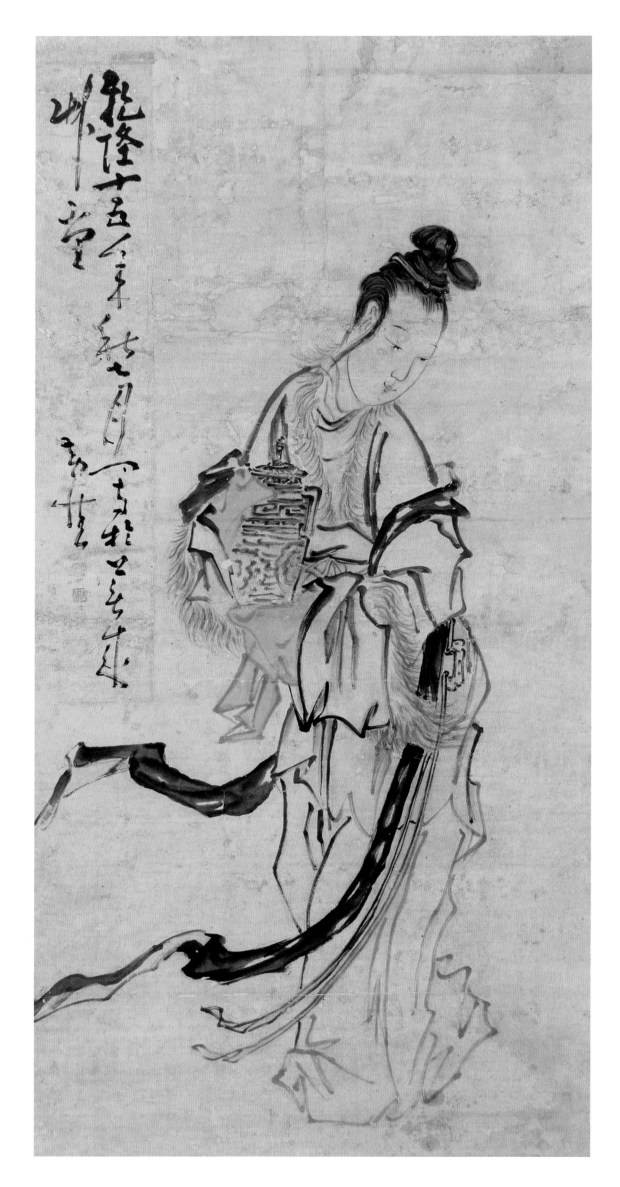

麻姑晋酒图

轴　纸本　设色　乾隆十五年七月（一七五〇）

129cm×62cm

款识：乾隆十五年秋七月，写于美成草堂，黄慎。

钤印：黄慎（朱）、恭寿（白）

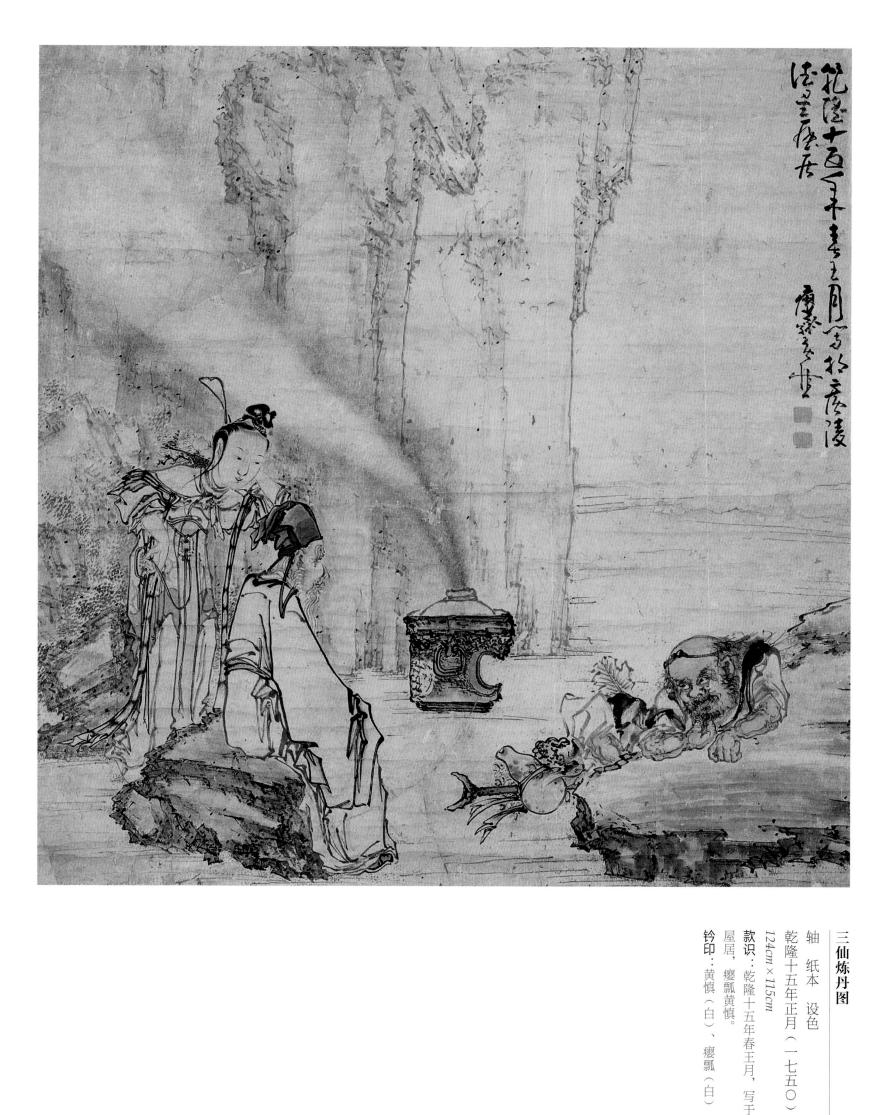

三仙炼丹图

轴　纸本　设色

乾隆十五年正月（一七五〇）

124cm×115cm

款识：乾隆十五年春王月，写于广陵德星
屋居，瘿瓢黄慎。

钤印：黄慎（白）、瘿瓢（白）

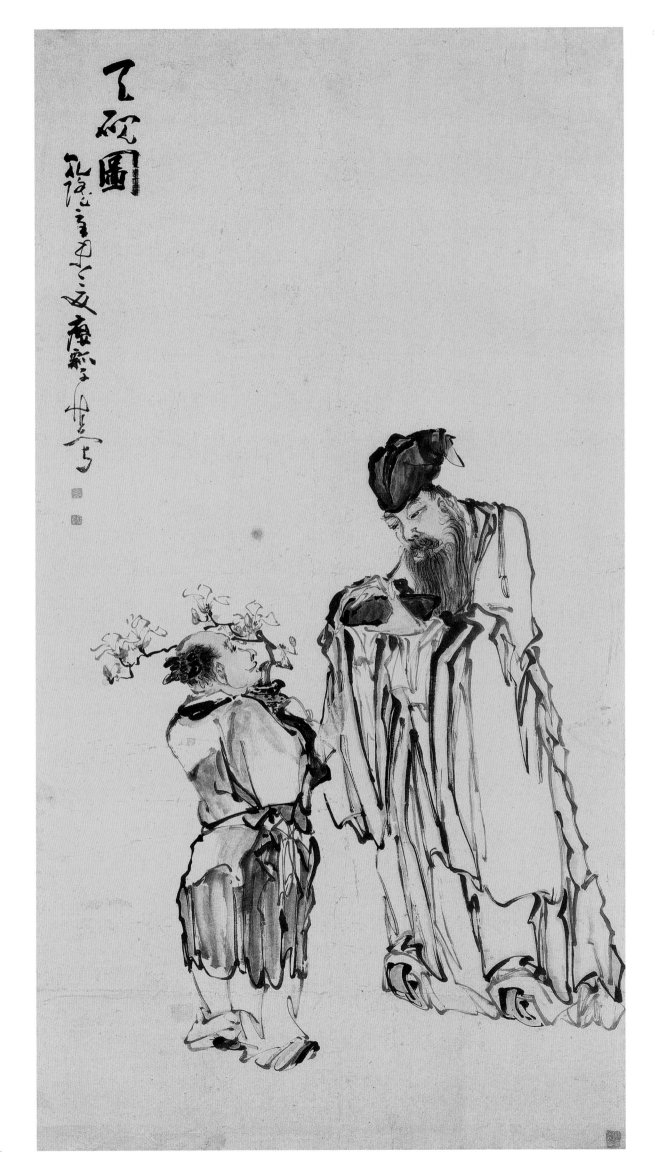

天砚图

轴　纸本　设色　乾隆十六年夏（一七五一）

177.2cm×90cm

扬州博物馆藏

题识：天砚图

款识：乾隆辛未夏，瘿瓢子慎写。

钤印：黄慎（朱）、恭寿（白）

麻姑晋酒图

轴　纸本　设色　乾隆十六年八月（一七五一）

92cm×36cm

款识：乾隆十六年秋八月，写于邗上双松堂，宁化瘿瓢子慎。

钤印：黄慎（白）、恭寿（白）、瘿瓢山人（白）

（邗上为扬州之别称）

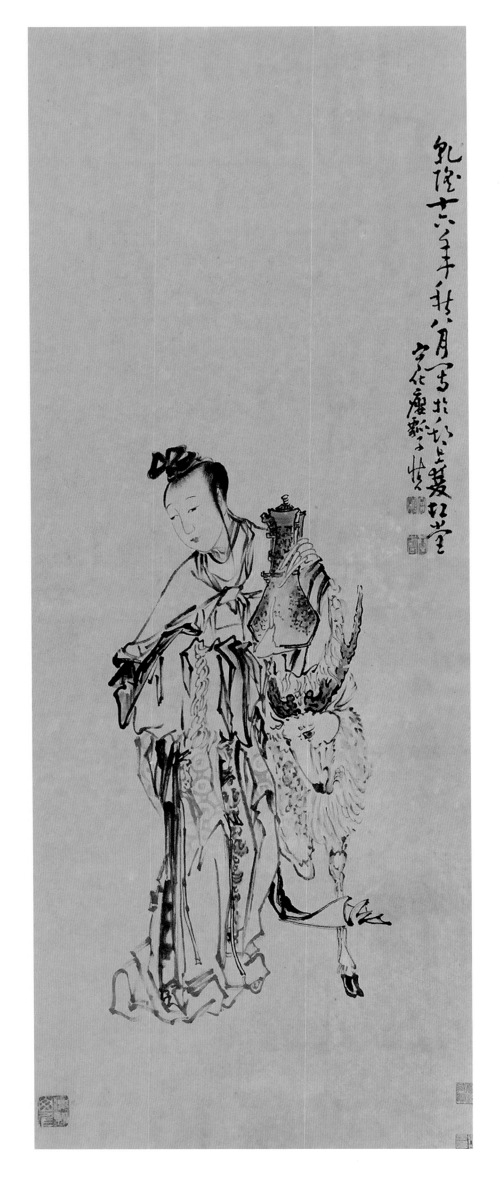

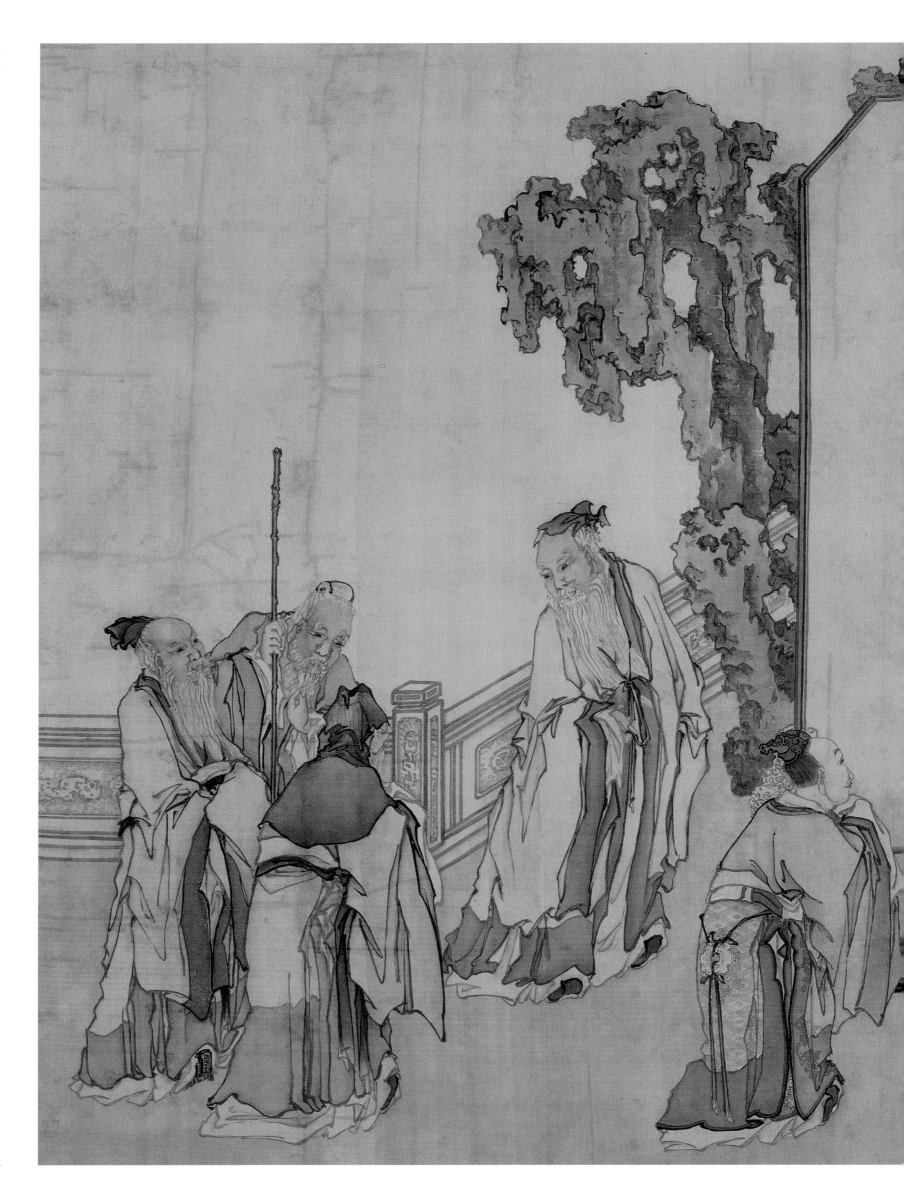

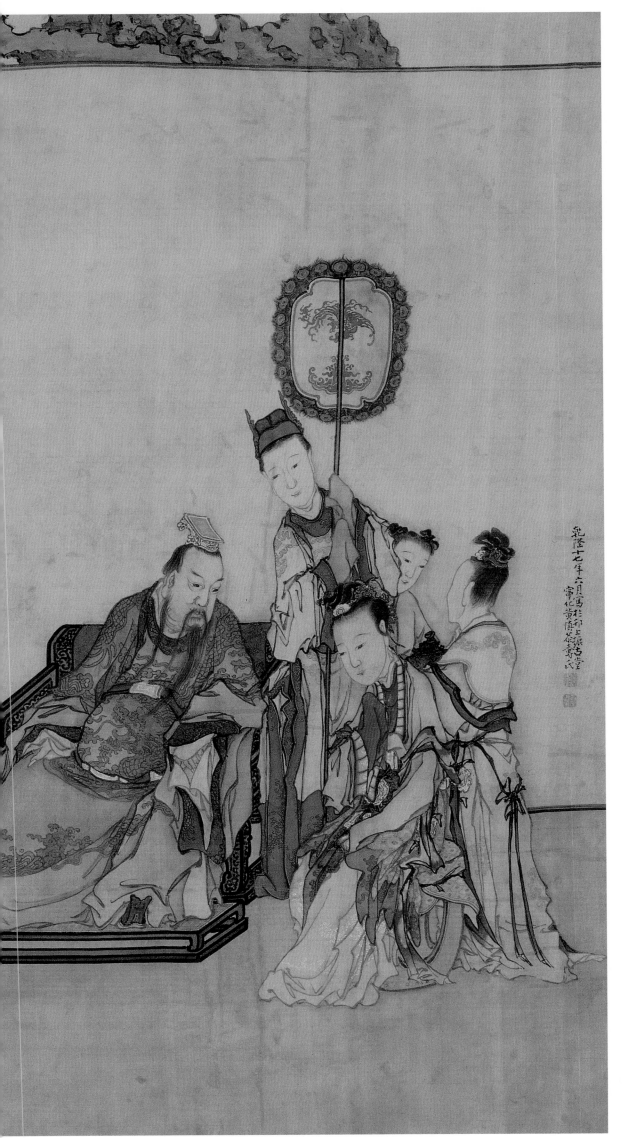

四皓谒汉皇图

横轴　绢本　设色　乾隆十七年六月（一七五二）

133cm×174cm

嘉德拍卖公司二〇〇一年春影印

款识：乾隆十七年六月，写于邢上振古堂，宁化黄慎恭寿氏。

钤印：黄慎（朱）、恭寿（白）

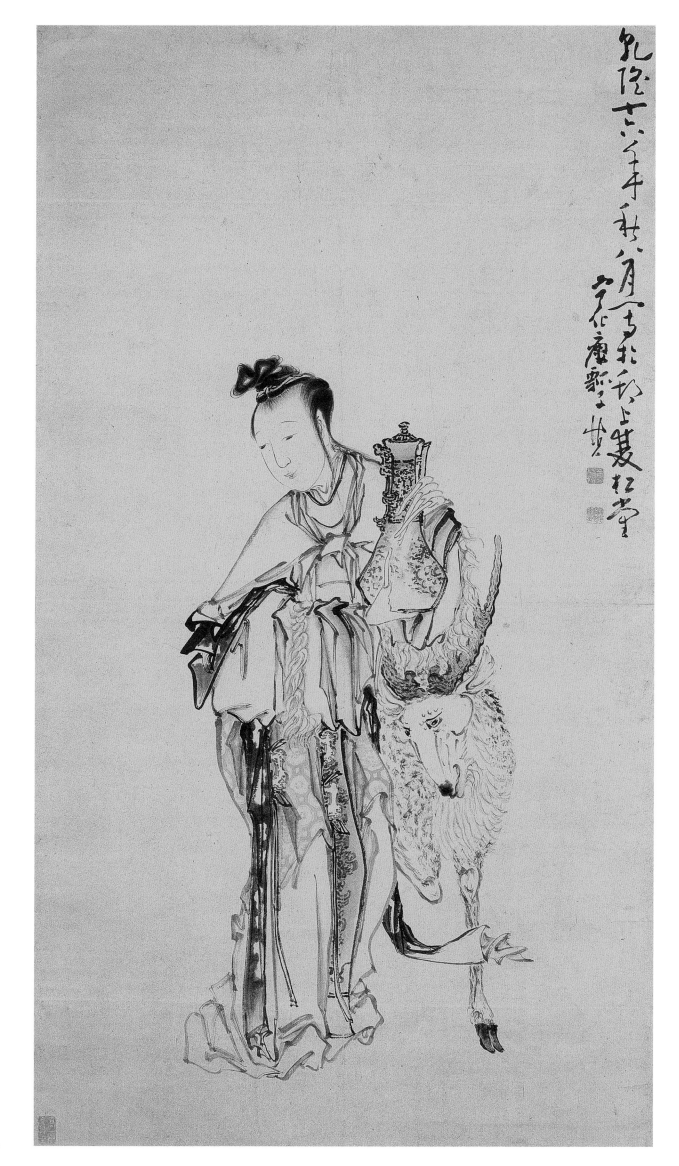

麻姑献寿图

轴　纸本　设色　乾隆十六年八月（一七五一）

170.5cm×91cm

天津艺术博物馆藏

款识：乾隆十六年秋八月，写于邢上双松堂，宁化瘿瓢子慎。

钤印：黄慎（白）、瘿瓢（朱）

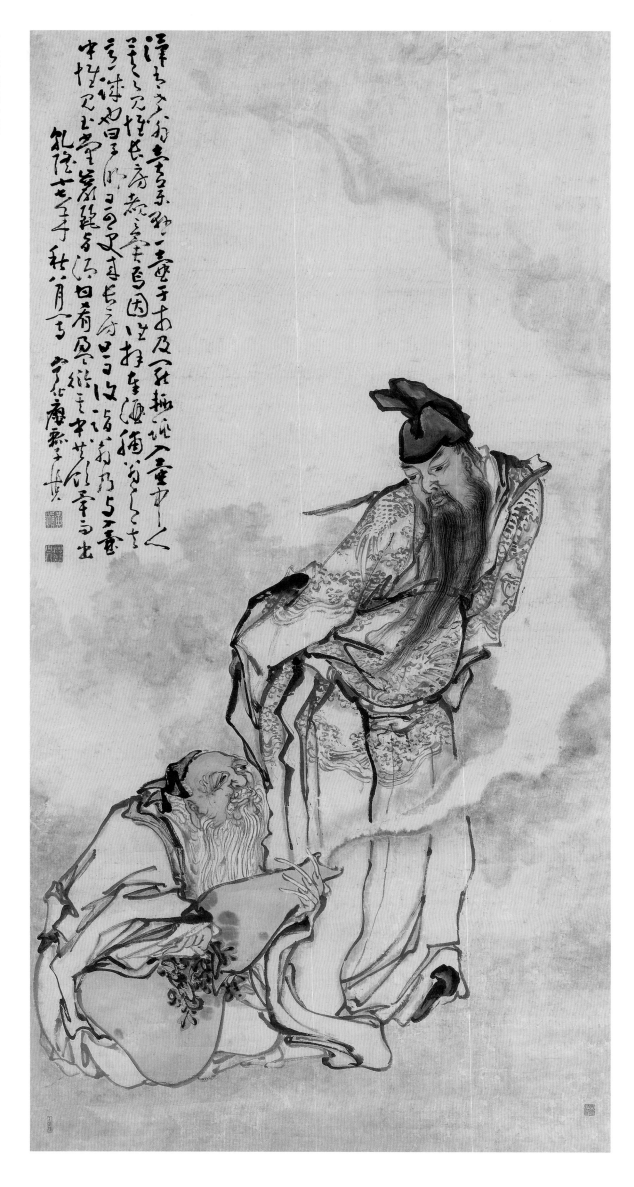

费长房遇壶公图

轴　纸本　设色　乾隆十七年八月（一七五二）

191cm×93cm

款识：乾隆十七年秋八月写，宁化瘦瓢子慎。

钤印：黄慎（白）、瘦瓢山人（白）

释文：汉有老翁卖药，悬壶于市。及罢，辄跳入壶中，人莫之见。惟长房睹之，异焉。因往拜，奉酒脯。翁知其意诚也，曰：「子明日可更来。」长房旦日复诣，翁乃与入壶中。惟见玉堂岩丽，旨酒甘肴盈衍其中。共饮毕而出。

（此题词引自《汉书·方术传》，文字略有出入）

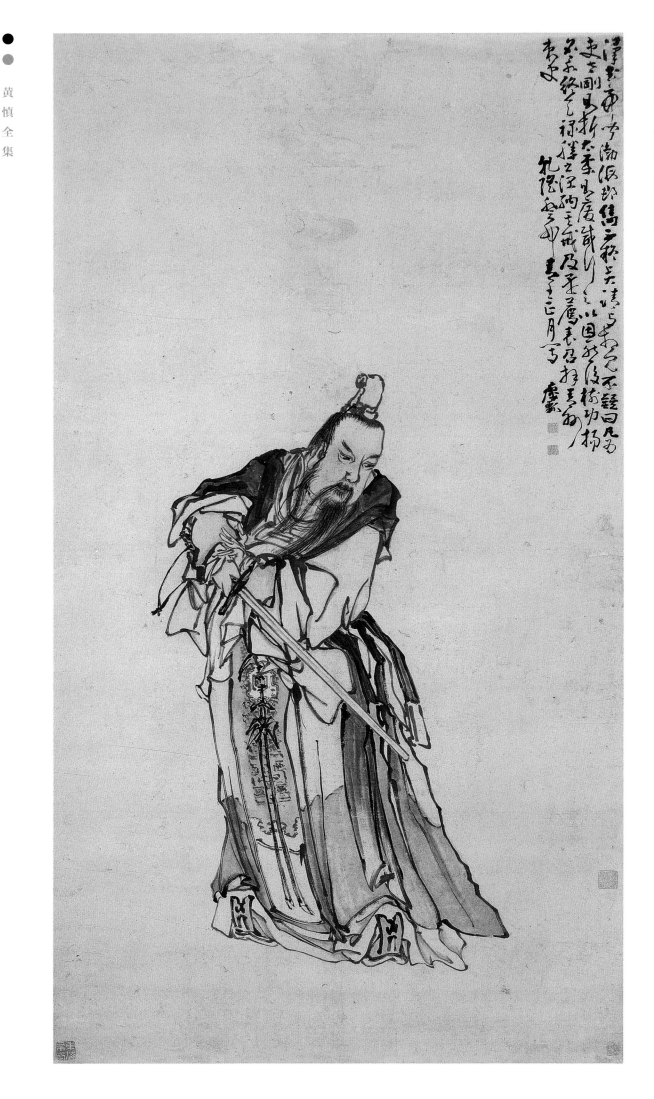

隽不疑试剑图

轴　纸本　设色　乾隆十八年正月（一七五三）

174cm×93cm

广东省博物馆藏

款识：乾隆癸卯（酉）春王正月写，瘿瓢。

钤印：黄慎（白）、瘿瓢（白）

释文：汉武帝（时，暴胜之）闻渤海郡隽不疑贤，请与相见。不疑曰：「凡为吏，太刚则折，太柔则废。威行之以恩，然后树功扬名，永终天禄。」胜之深纳其戒。及是荐表，召拜青州刺史。

（此段题词引自《汉书·隽不疑传》，字词略有出入）

麻姑晋酒图

轴　纸本　设色　乾隆十八年三月（一七五三）

172cm×89.4cm

扬州博物馆藏

款识：乾隆十八年春三月，写于双松堂，六十七逸叟黄慎。

钤印：黄慎（白）、瘿瓢山人（白）

释文：十二碧城栖第几？飙风绣幡摇凤尾。七月七日降人间，酒行百斛歌乐岂。

衿将炎绘试经家，长铯顷刻成丹砂。闲着六铢历寒暑，顶分双髻学林鸦。

花香玉馔擘麟脯，千载蕉花献紫府。不知此会又何年，咨尔方平总真主。

珊瑚铁网海已枯，桑田白景更须臾。况睹蓬壶经几浅，御风天外舞凭虚。

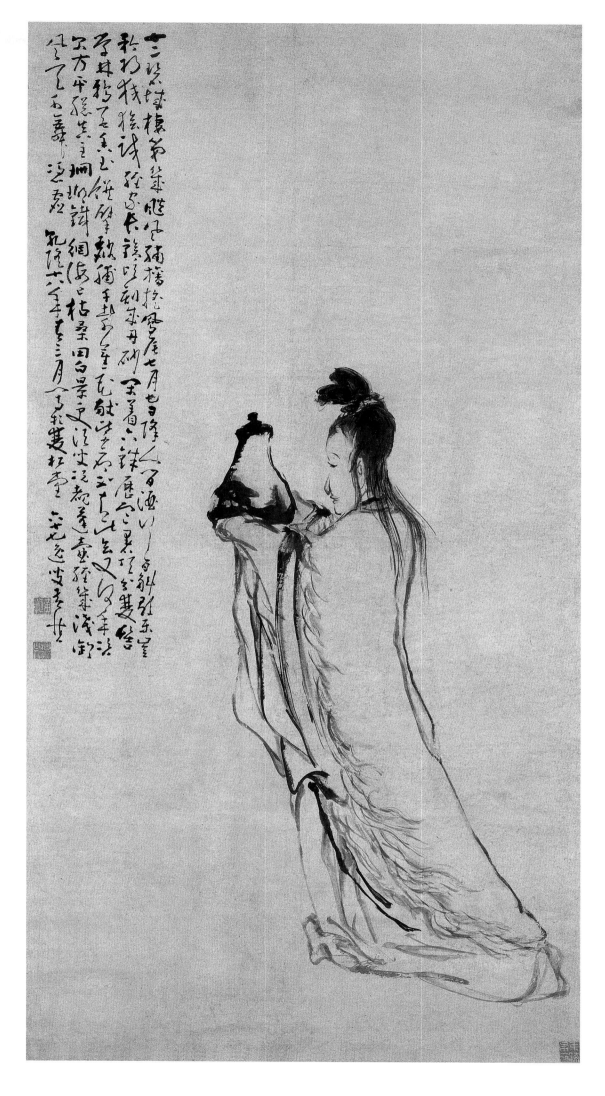

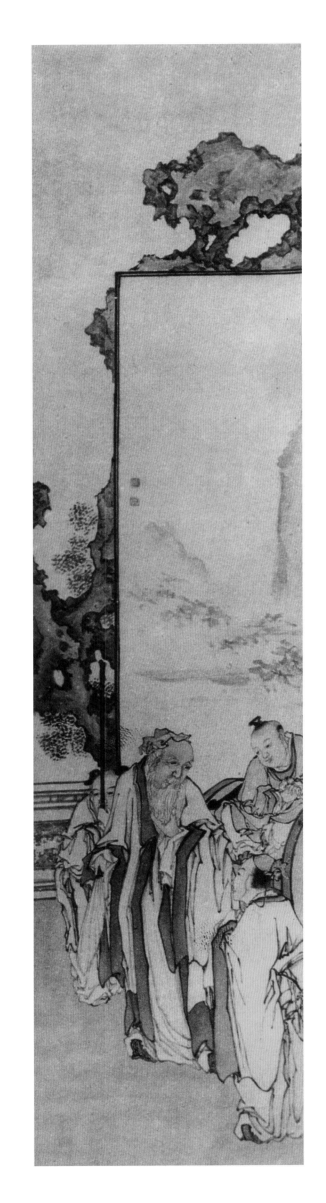

甘罗作相图

条屏　纸本　设色　乾隆十八年十月（一七五三）

207cm×55.5cm

江苏南通博物苑藏

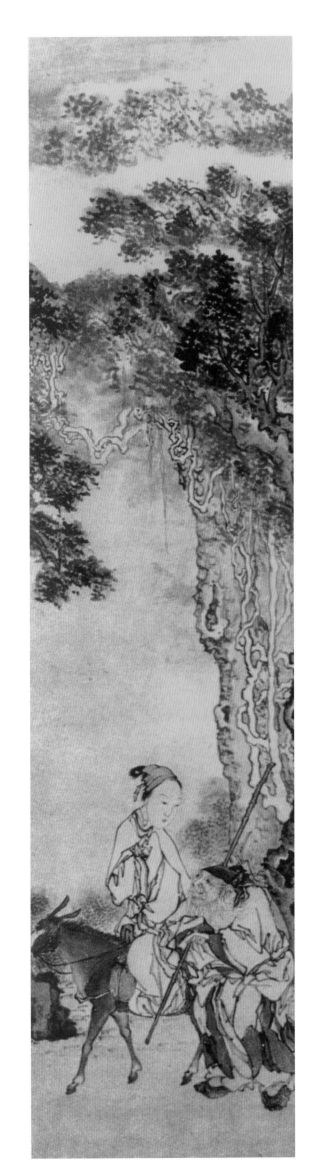

张果归隐图

条屏　纸本　设色　乾隆十八年十月（一七五三）

207cm×55.5cm

江苏南通博物苑藏

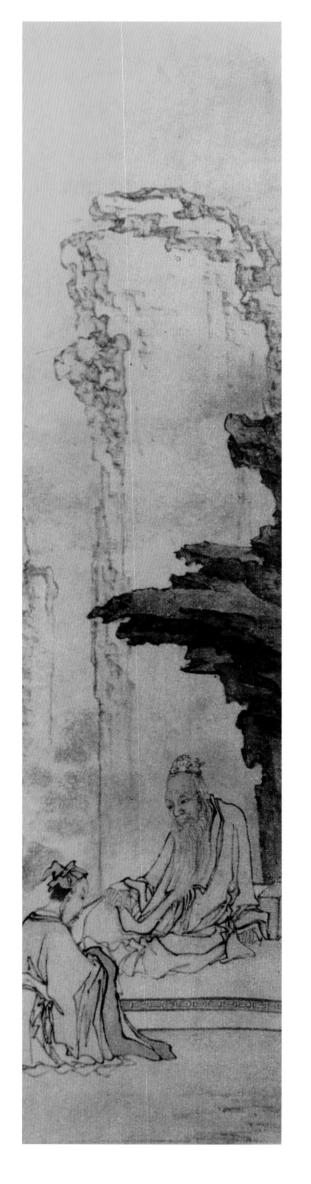

老子论道图

条屏　纸本　设色　乾隆十八年十月（一七五三）

207cm×55.5cm

江苏南通博物苑藏

李密牧读图

条屏　纸本　设色　乾隆十八年十月（一七五三）

207cm×55.5cm

江苏南通博物苑藏

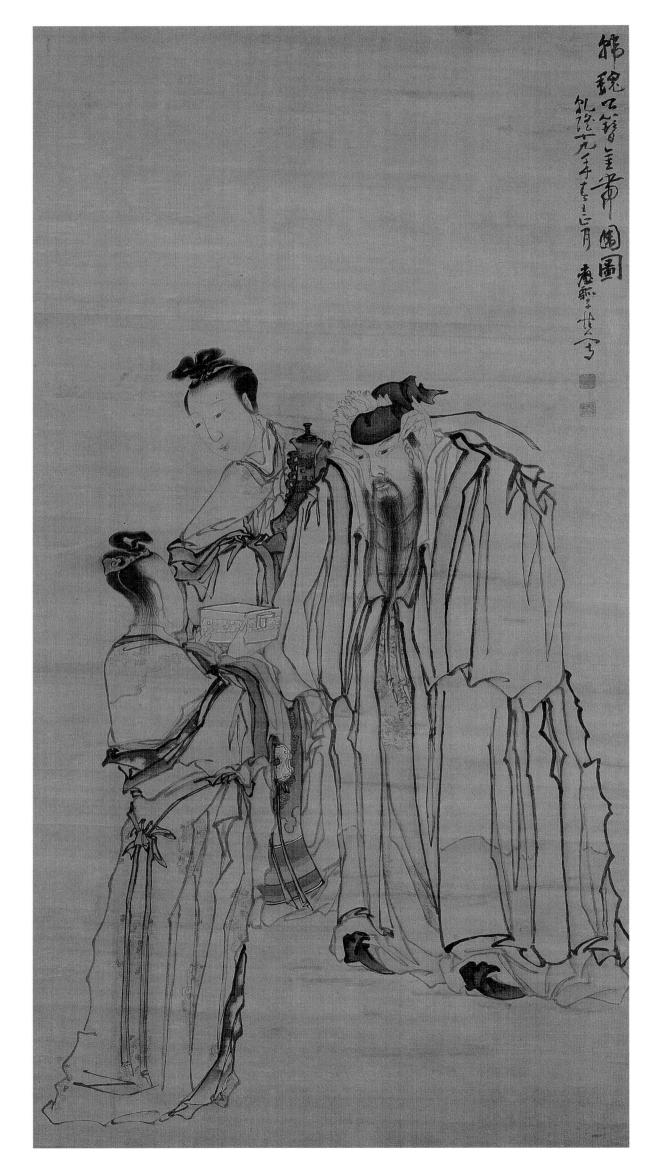

韩魏公簪金带围图

轴　绢本　设色　乾隆十九年正月（一七五四）

179.3cm×92.1cm

扬州博物馆藏

题识：韩魏公簪金带围图

款识：乾隆十九年春王正月，瘿瓢子慎写。

钤印：黄慎（白）、瘿瓢（朱）

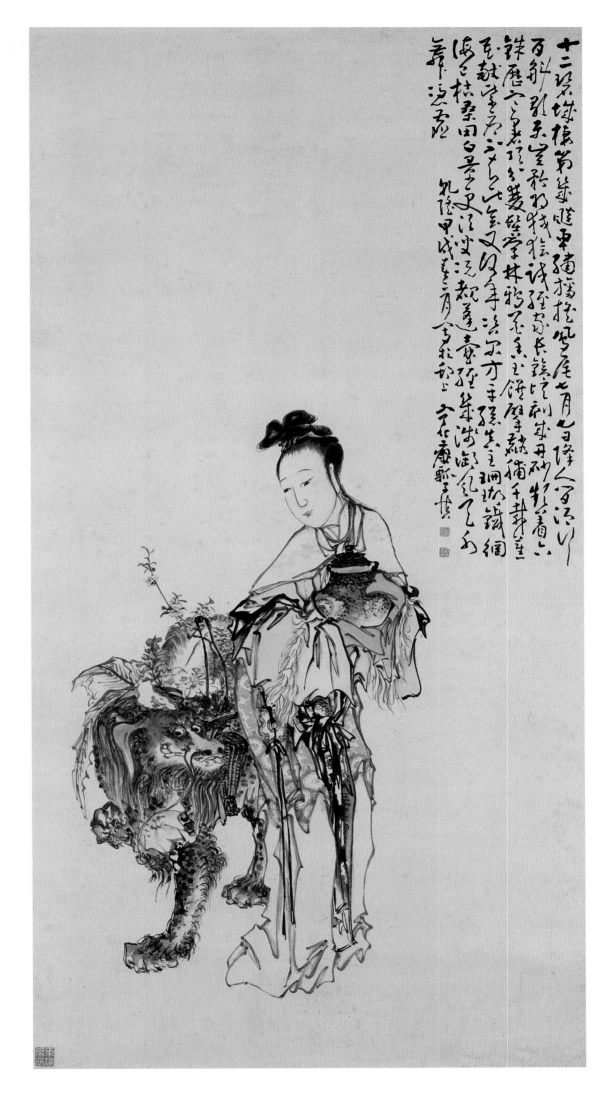

麻姑晋酒图

轴　纸本　设色　乾隆十九年二月（一七五四）

165cm×76cm

天津市文物公司藏

款识：乾隆甲戌春二月，写于邗上，宁化瘿瓢子慎。

钤印：黄慎（白）、恭寿（白）、东海布衣（白）

释文：十二碧城栖第几？飙车绣幡摇凤尾。七月七日降人间，酒行百斛歌乐已。

衿将狡狯绘试经家，长铩顷刻成丹砂。频着六铢历寒暑，顶分双髻学林鸦。

花香玉馔擘麟脯，千载蕉花献紫府。不知此会又何年，咨尔方平总真主。

珊瑚铁网海已枯，桑田白景更须臾。况睹蓬壶经几浅，御风天外舞凭虚。

尼父击磬图

轴　纸本　设色　乾隆十九年三月（一七五四）

176cm×88cm

款识：乾隆十九年春三月，写于法海寺，宁化瘿瓢子慎。

钤印：黄慎（白）、躬懋（朱）

释文：气化雷，大声吼。惊醒尼父周公梦。肃衣冠，神抖搜（擞）。考石有音惟泗滨，舍此而求更何有？神哉符节奏。

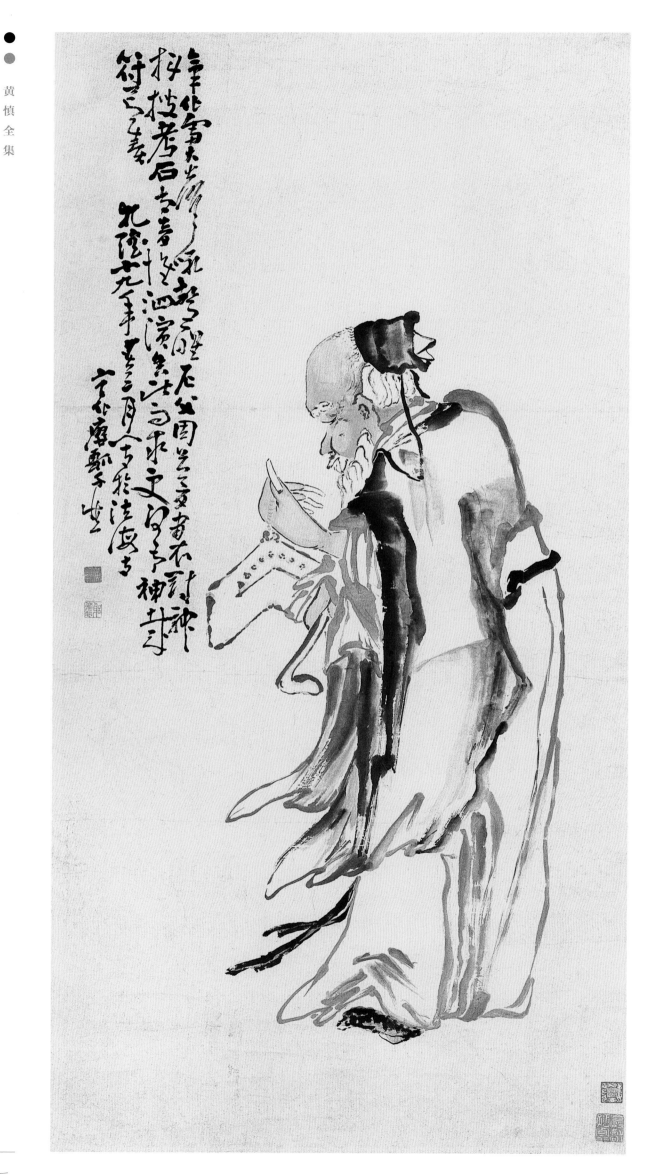

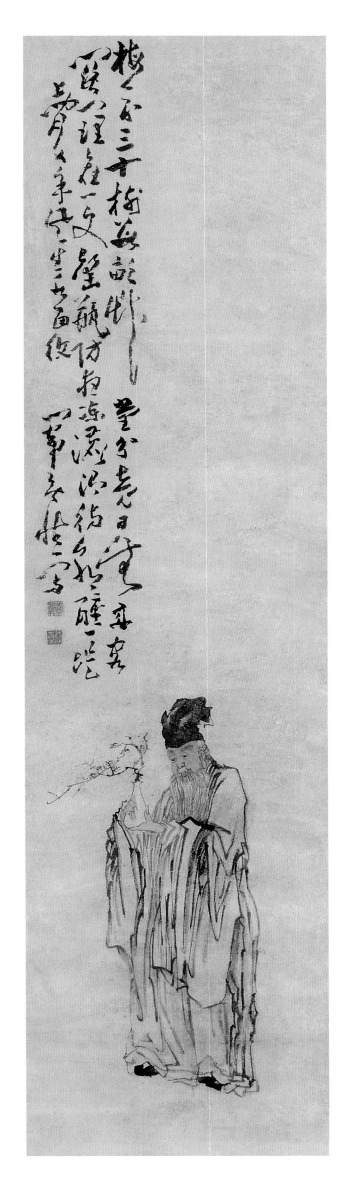

老叟瓶梅图

条屏　纸本　设色　乾隆十九年三月（一七五四）

171cm×44.5cm

款识：闽中黄慎写

钤印：黄慎（白）、恭寿（白）

释文：梅花三十树，数亩草堂分。竟日无来客，关门理旧文。罄瓶防夜冻，漉酒待朝醺。堤上闲叉手，风生水面纹。

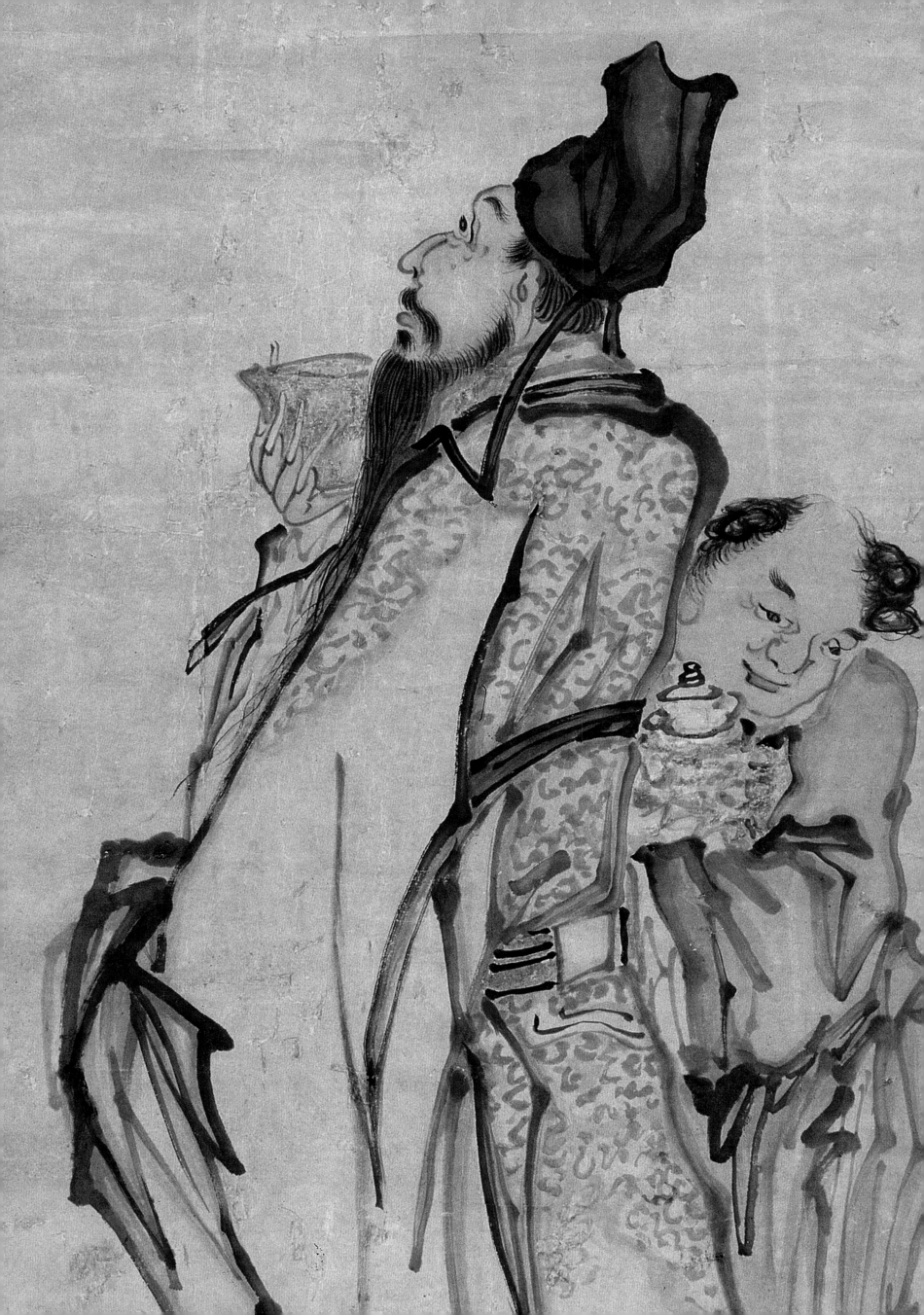

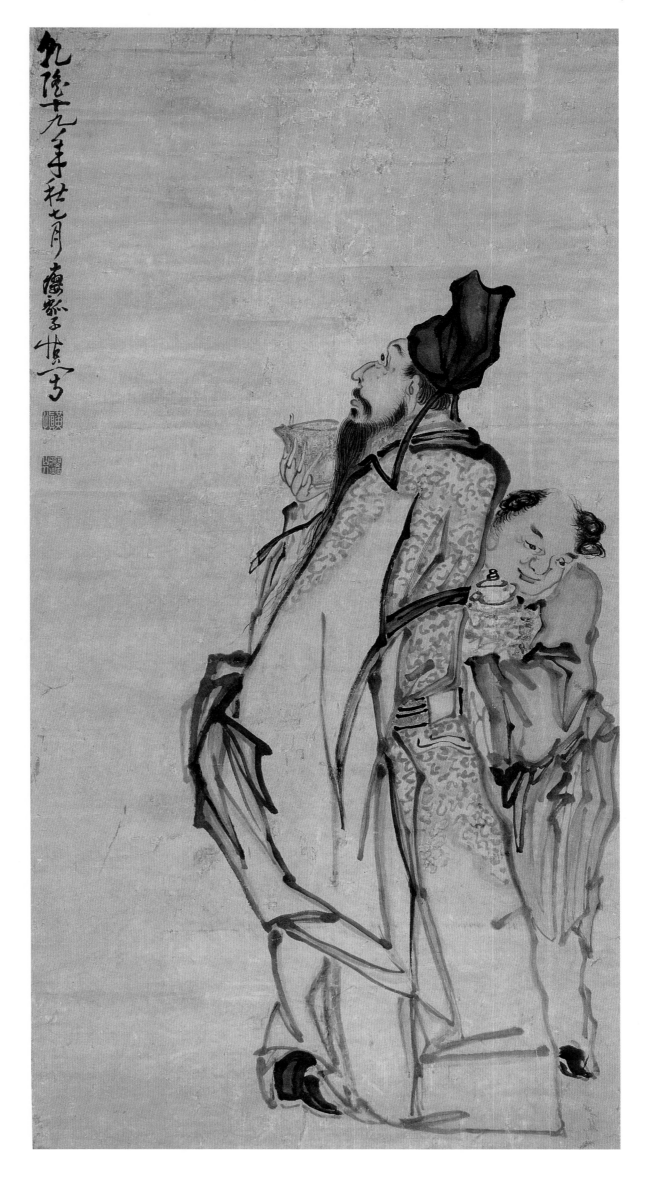

李白举觞邀月图

轴　纸本　设色　乾隆十九年七月（一七五四）

170cm×86cm

款识：乾隆十九年秋七月，瘿瓢子慎写。

钤印：黄慎（白）、瘿瓢山人（白）

漱石捧砚图

轴　纸本　设色　乾隆十九年中秋（一七五四）

85.2cm×35.8cm

故宫博物院藏

钤印：黄慎（白）、恭寿（朱）

释文：写神不写真，手持此结邻。何处风流客？吾家大度人。漱石三阿弟图照，愚兄慎。

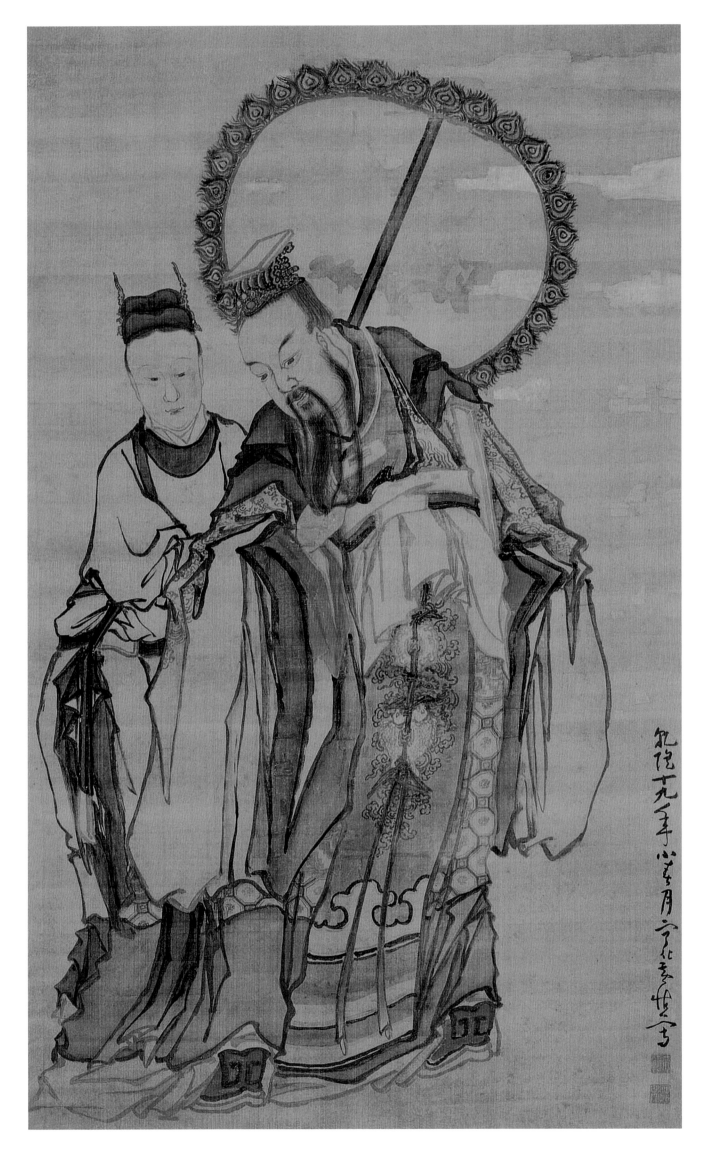

天官赐福图

轴　纸本　设色　乾隆十九年十月（一七五四）

翰海公司二○○二年秋拍会影印

158.5cm×91cm

款识：乾隆十九年小春月，宁化黄慎写。

钤印：黄慎（白）、瘿瓢山人（白）

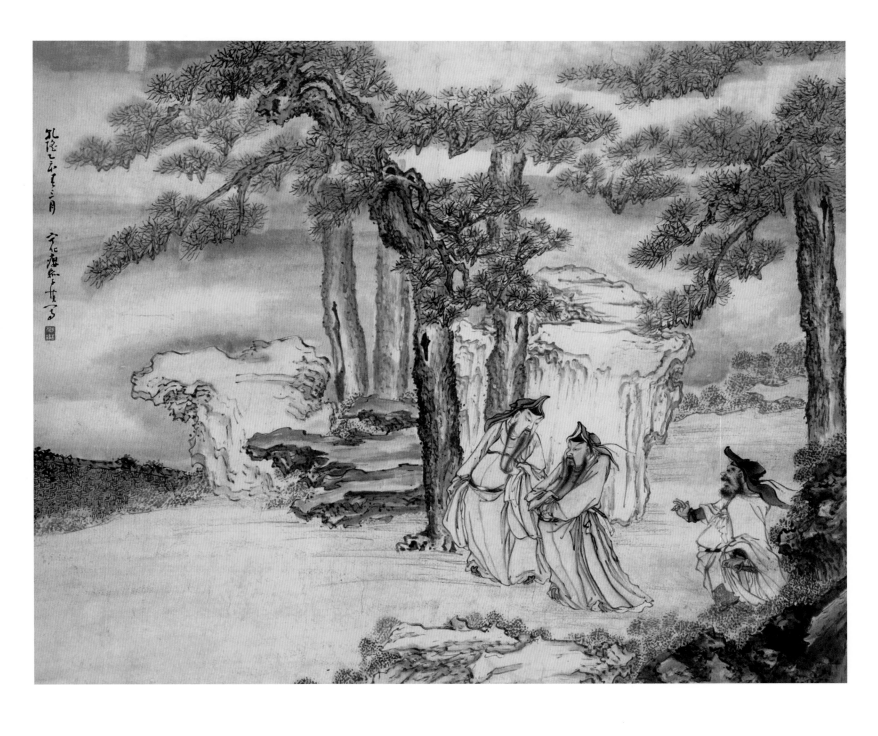

桃园三杰访隆中图

横轴　纸本　设色

乾隆二十年三月（一七五五）

90cm×110cm

款识：乾隆乙亥春三月，宁化瘿瓢子慎写。

钤印：躬懋（白）

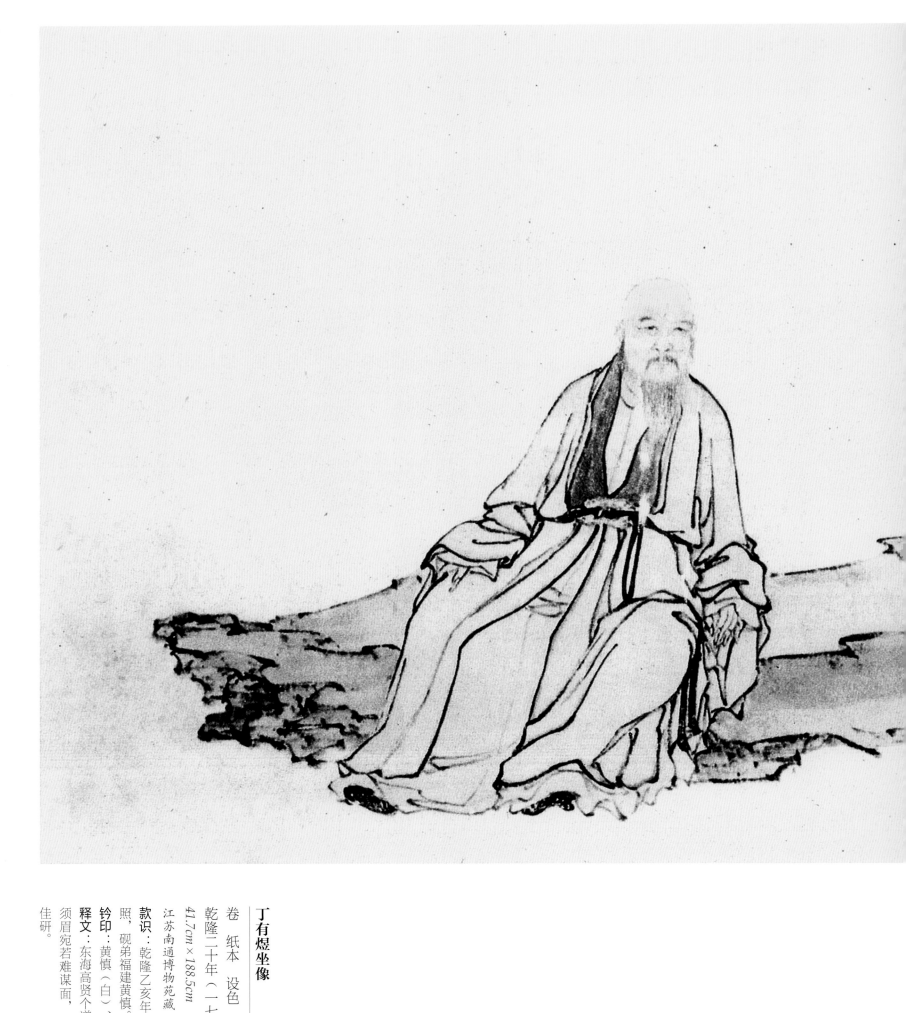

丁有煜坐像

卷　纸本　设色

乾隆二十年（一七五五）

41.7cm×188.5cm

江苏南通博物苑藏

款识：乾隆乙亥年冬，恭为丽翁老坛丈写照，砚弟福建黄慎。

钤印：黄慎（白）、恭寿（朱）

释文：东海高贤个道人，贻之索我为传神。须眉宛若难谋面，千古相思在结邻。蒙寄佳研。

东坡云吴个之画人物之吴宗为传神
随眉宛若新沐画面千古如生至孙陈像写
乾隆乙卯年冬基写
范宽老僧丈今别 砚北诗课题画诗

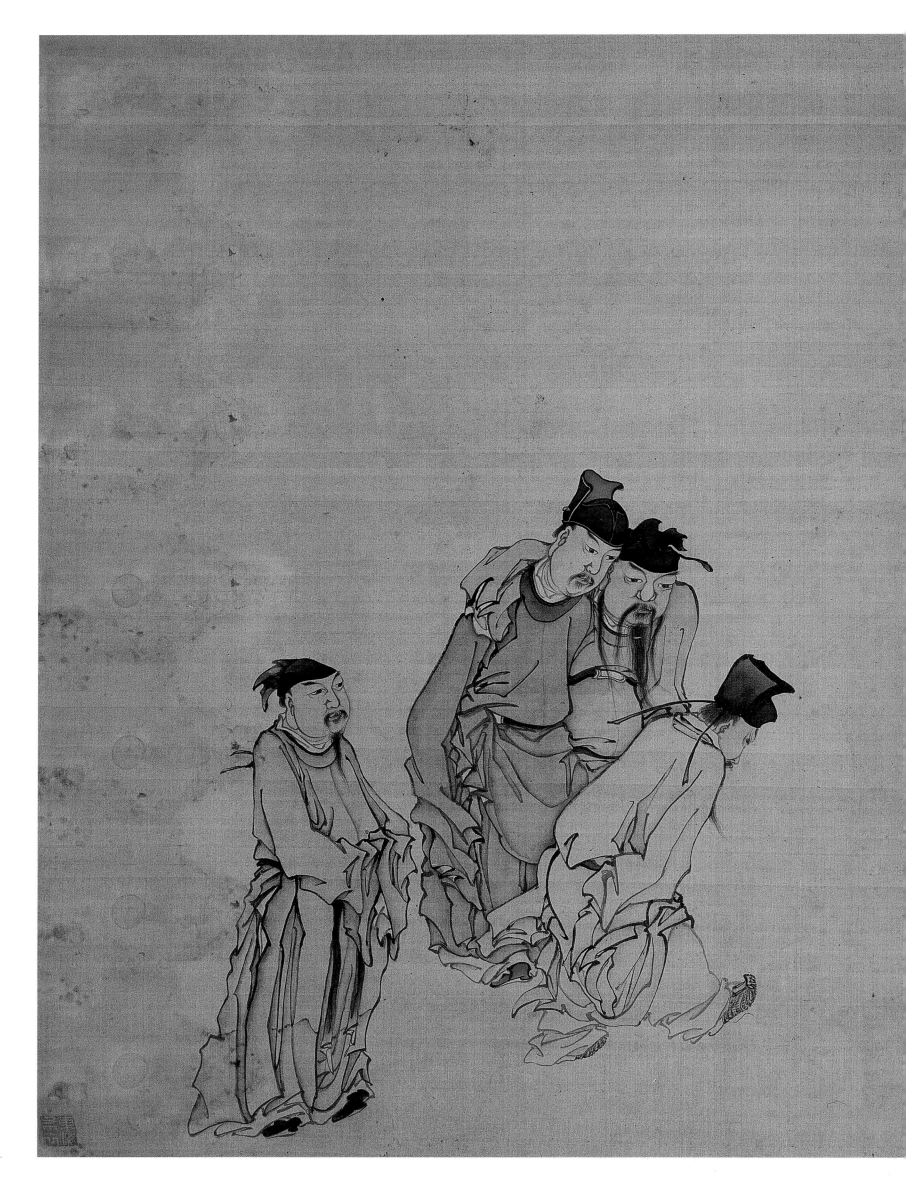

宋祖蹴鞠图

横轴　绢本　设色　乾隆二十年三月（一七五五）

116.5cm×125.3cm

天津市历史博物馆藏

款识： 乾隆乙亥春三月，宁化瘦瓢子慎写。

钤印： 黄慎（朱）、恭寿（白）、东海布衣（白）

释文： 青巾衣黄者，太祖也。高帽对局者，赵普也。微须者党进也。方面衣红者，太宗也。乌巾衣绿者，楚昭夫（辅）也。袖手旁观者，石守信也。此图乃太祖即位之时，海晏河清之际，道同志合，君明臣良。故太祖命丹青所作，是为君臣一气之图也。

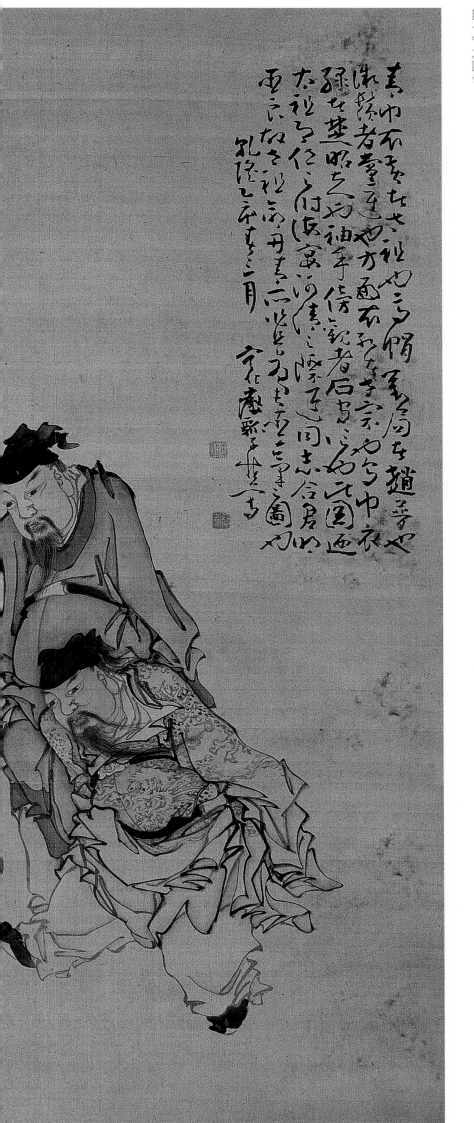

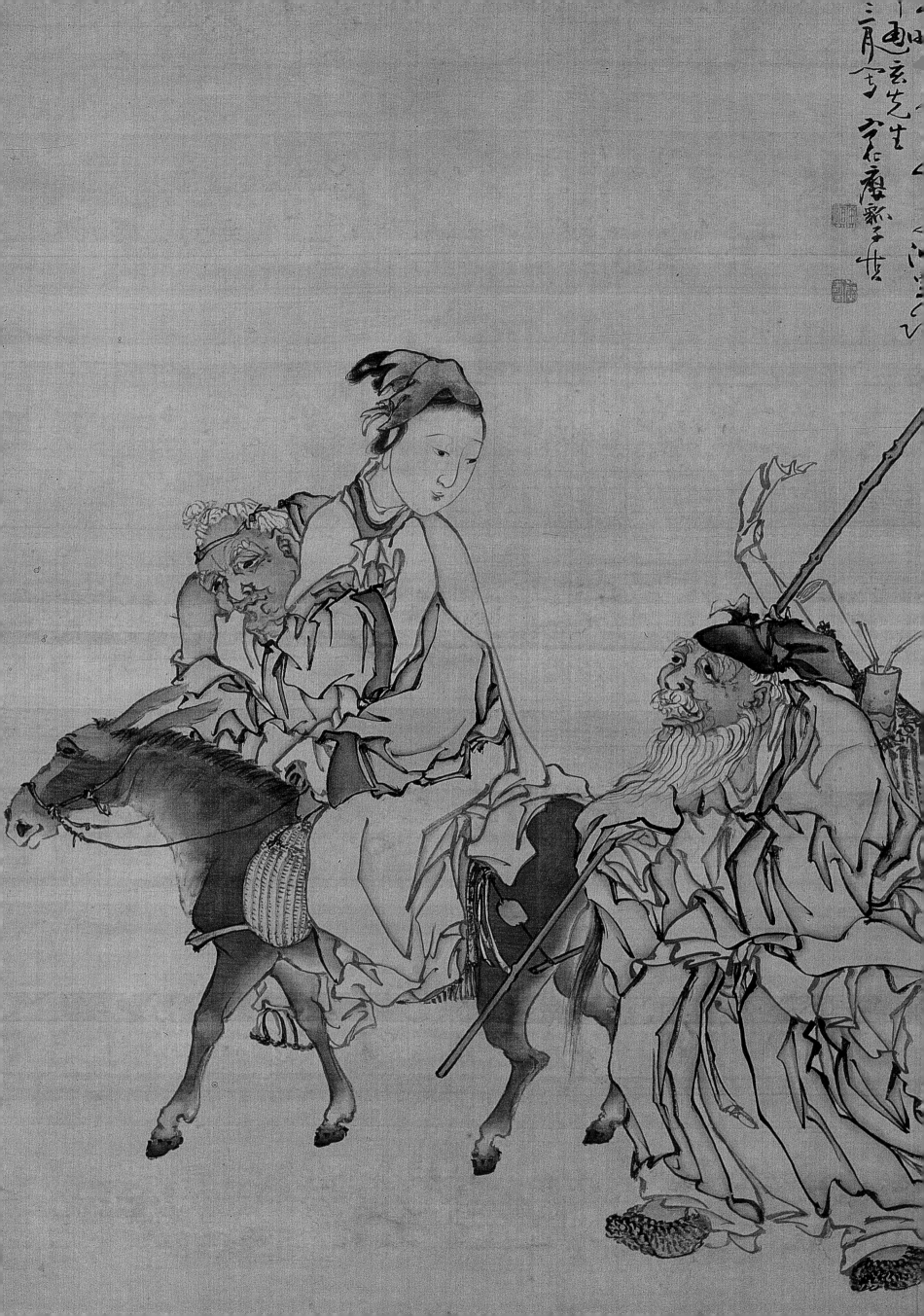

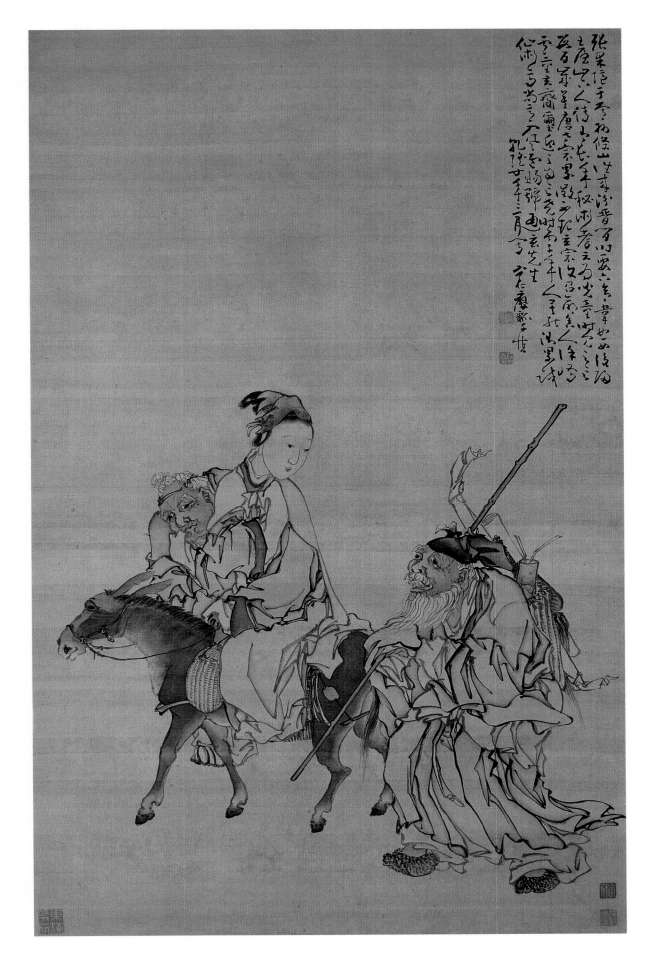

张果携妻偕隐图

轴　绢本　设色　乾隆二十年三月（一七五五）

广东省博物馆藏

111.5cm×70.7cm

款识：乾隆廿年三月写，宁化瘿瓢子慎。

钤印：黄慎（朱）、恭寿（白）、东海布衣（白）

释文：张果隐于常（恒）州（中）条山，往来汾晋间。时娶下邽韦恕女，后归王屋山下。人传有长年秘术。玄宗后召郭舍人，徐鸿胪，重金赍玺书迎之。自言尧时丙子年生，人莫能测。累试仙术高尚，意入风云。赐号「通玄先生」。

（此题记引自新旧《唐书》本传，文字略有出入）

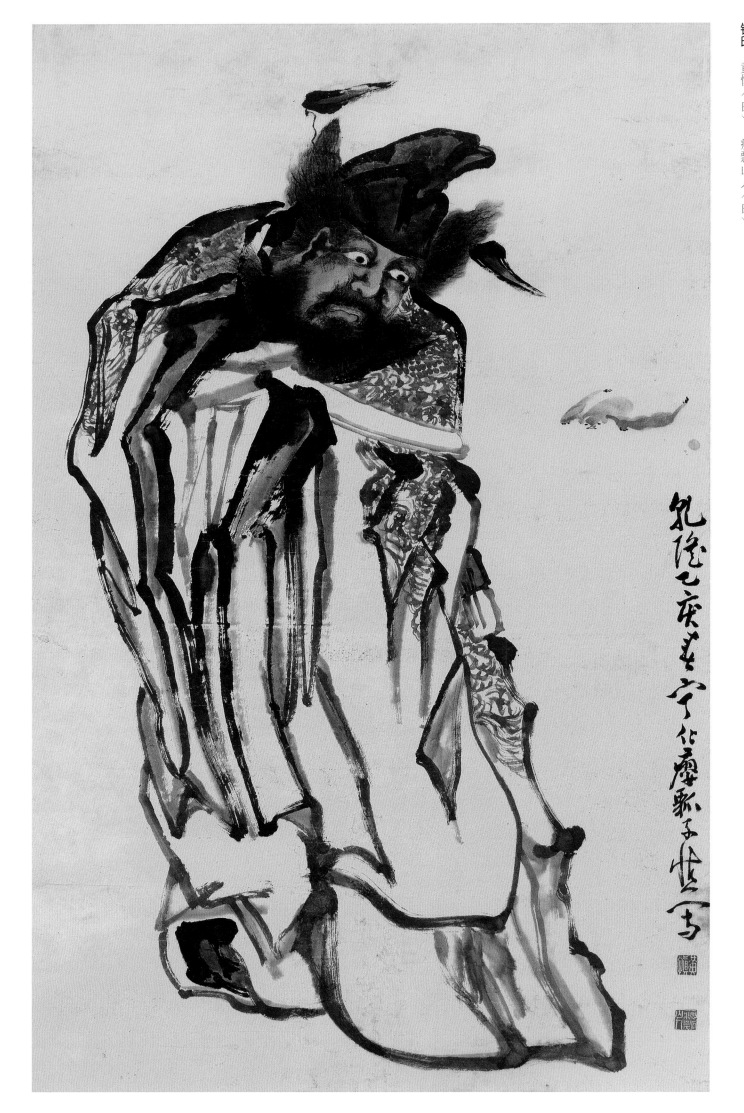

钟馗执笏图

轴　纸本　设色　乾隆二十年春（一七五五）

148cm×90cm

款识：乾隆乙亥春，宁化瘿瓢子慎写。

钤印：黄慎（白）、瘿瓢山人（白）

接福图

大轴　纸本　设色　乾隆二十年（一七五五）

232cm×132cm

款识：乾隆乙亥春，宁化瘦瓢子慎写。

钤印：黄慎（白）、瘦瓢山人（白）

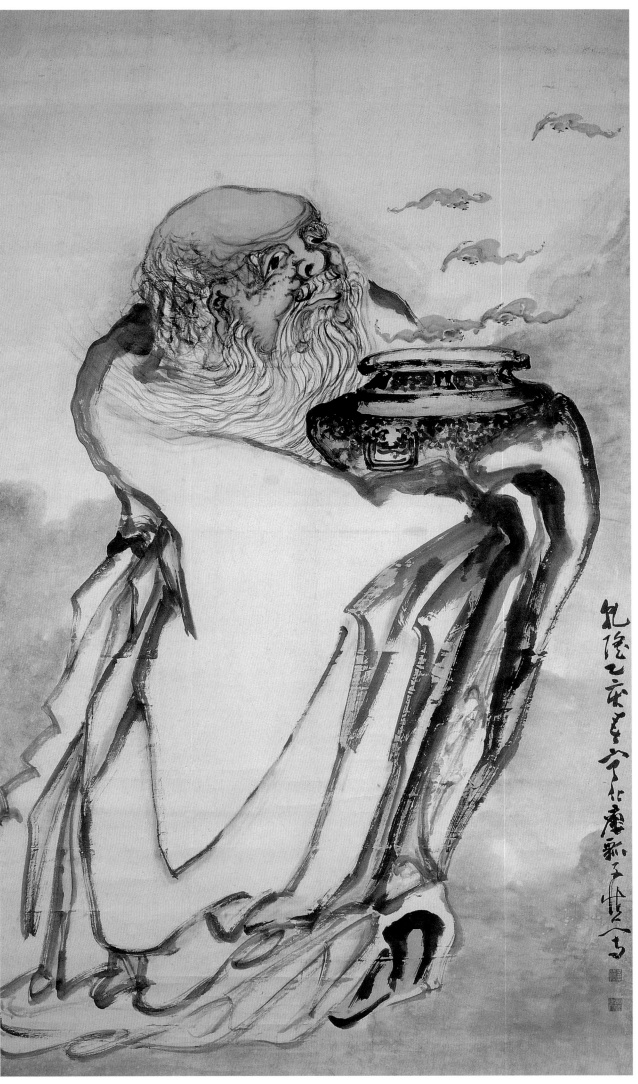

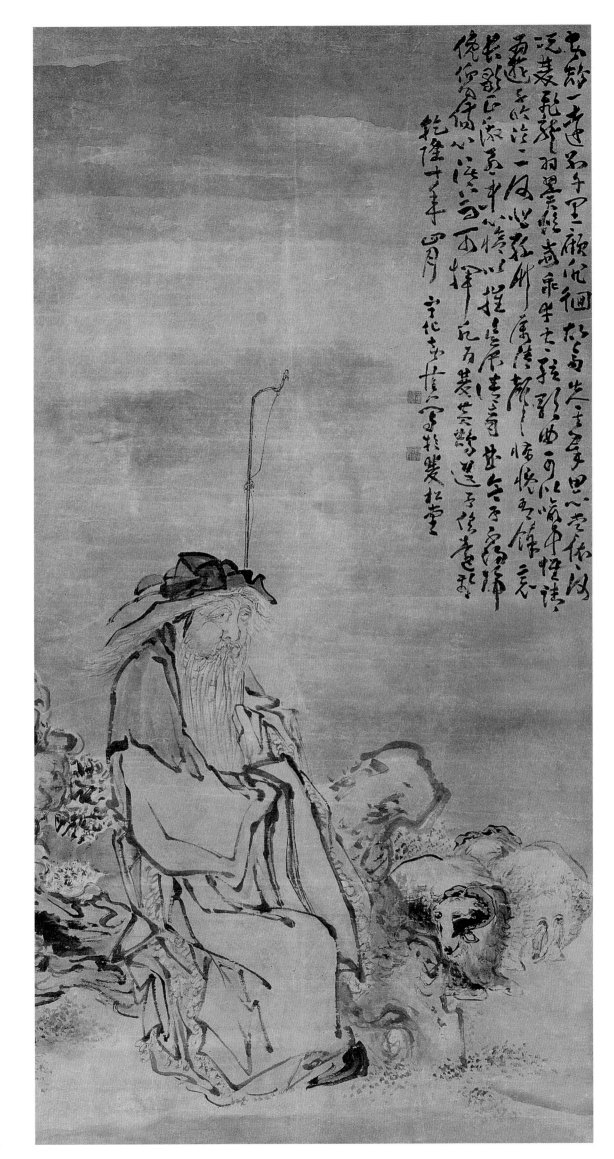

苏武牧羊图

大轴　纸本　设色　乾隆十年四月（一七四五）

236cm×113cm

款识：乾隆十年四月，宁化黄慎写于双松堂。

钤印：黄慎（白）、瘿瓢山人（白）

释文：黄鹄一远别，千里顾徘徊。胡马失其群，思心常依依。何况双飞龙，羽翼临当乖。幸有弦歌曲，可以喻中怀。请为游子吟，泠泠一何悲。丝竹厉清声，慷慨有余哀。长歌正激烈，中心怆以摧。欲展清商曲，念子不得（能）归。俯仰内伤心，泪下不可挥。愿为双黄鹄，送子俱远飞。
（此系西汉苏武诗）

钟馗接福图

轴　纸本　设色　乾隆二十年端午（一七五五）

99.2cm×65.7cm

扬州博物馆藏

款识： 乾隆二十年端午日，瘿瓢子慎写。

钤印： 黄慎（白）、瘿瓢山人（白）

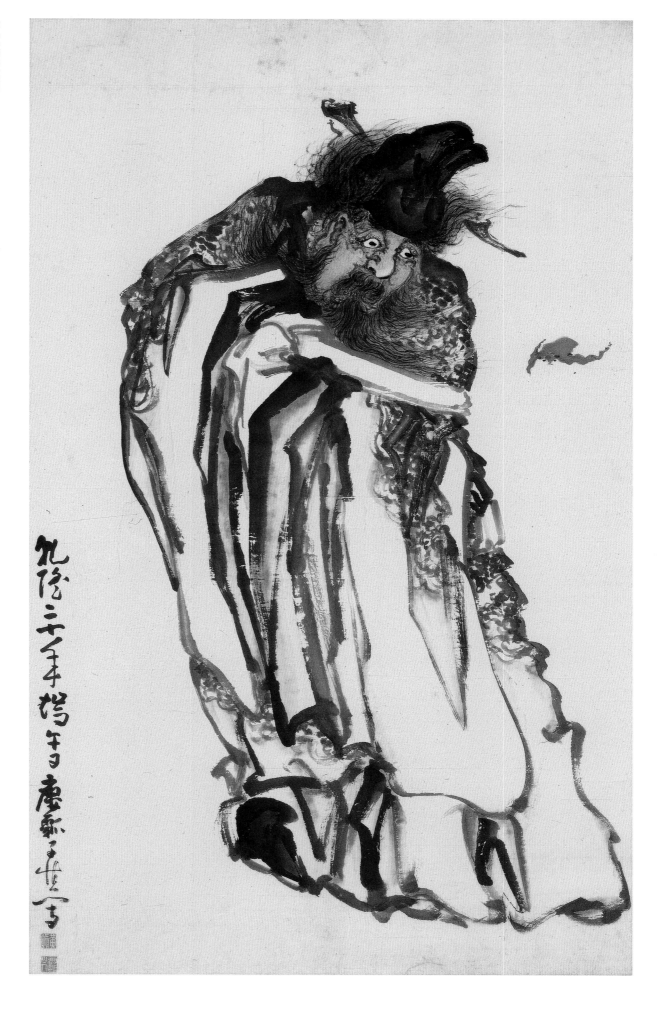

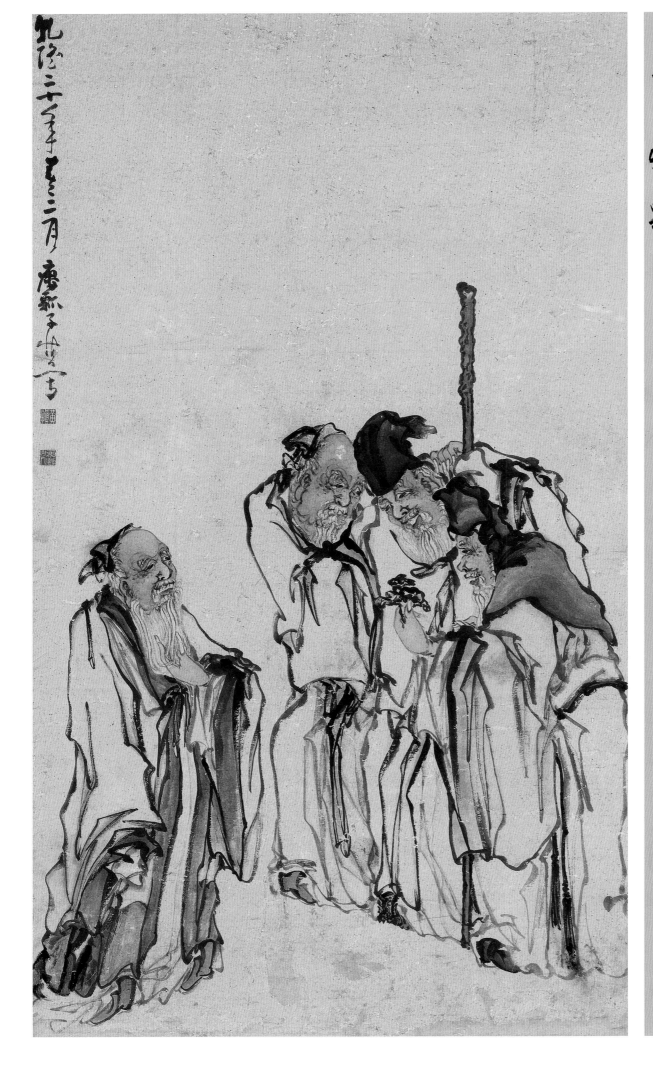

商山四皓图

大轴　纸本　设色　乾隆二十年三月（一七五五）

188cm×105cm

款识：乾隆二十年春三月，瘿瓢子慎写。

钤印：黄慎（白）；瘿瓢山人（白）

卖瘿瓢　商山四皓　贡吴霹署

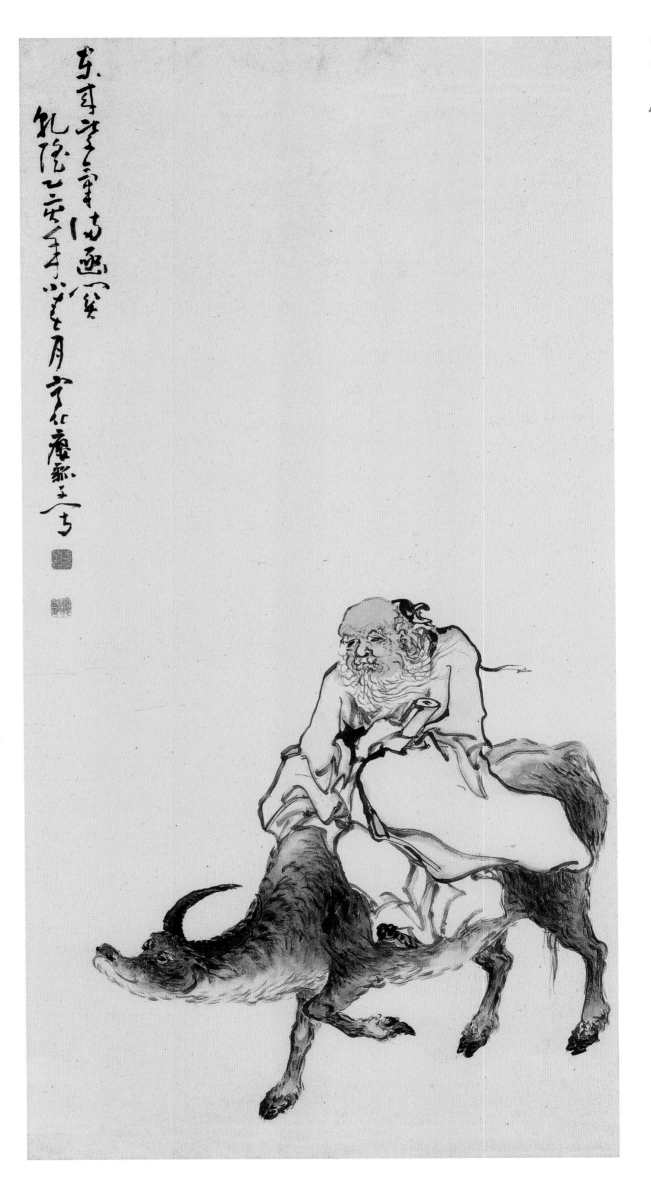

函关紫气图

轴　纸本　设色　乾隆二十年十月（一七五五）

139.2cm×115cm

中国历史博物馆藏

款识：乾隆乙亥年小春月，宁化瘿瓢子写。

钤印：黄慎（白）、瘿瓢（朱）

释文：东来紫气满函关。

（系杜甫《秋兴八首》之五中诗句）

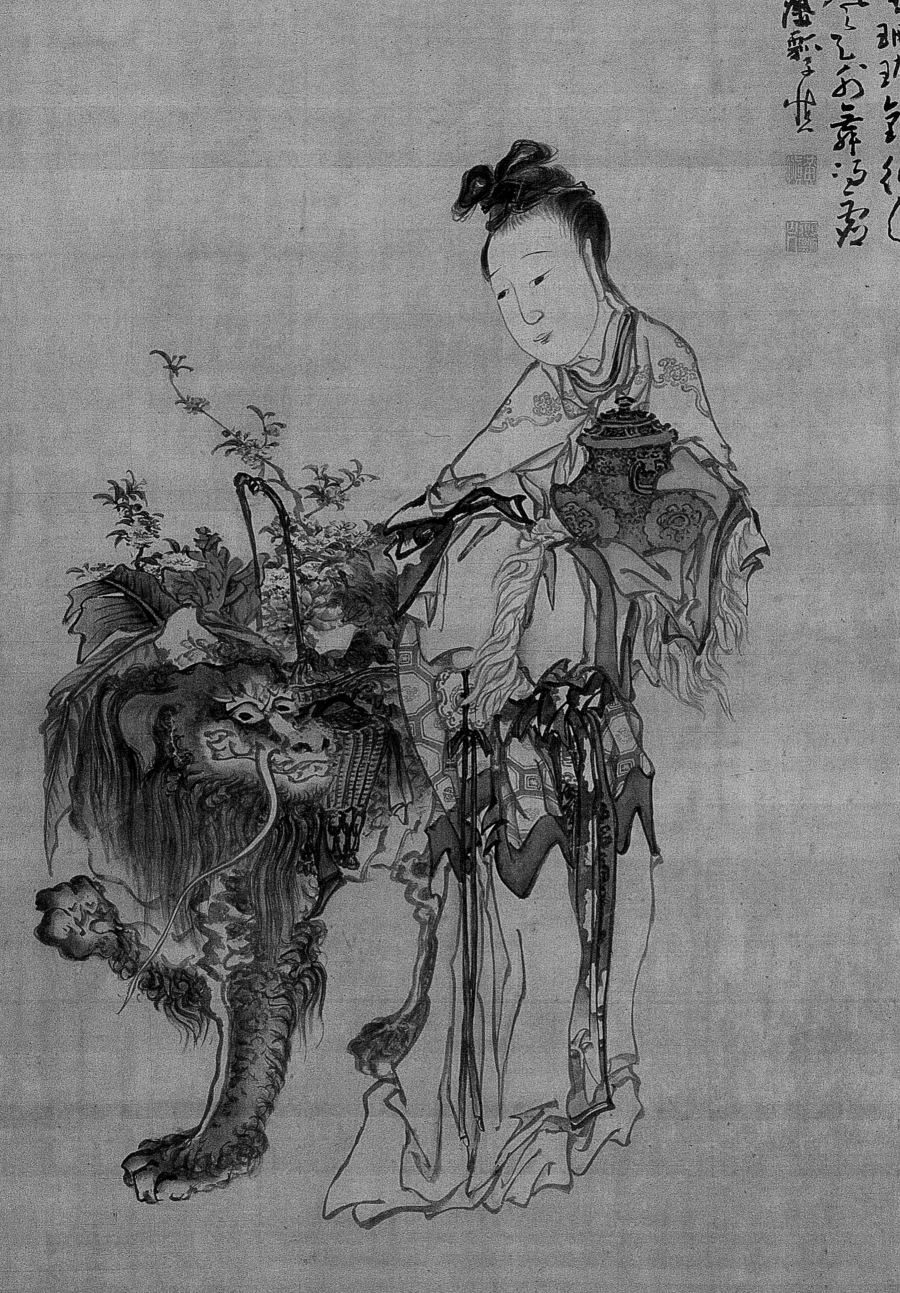

麻姑献寿图

大轴　绢本　设色　乾隆二十年十月（一七五五）

201cm×98.5cm

青岛市博物馆藏

款识：乾隆乙亥年良月，写于文园，瘿瓢子慎。

钤印：黄慎（白）、瘿瓢山人（白）

释文：十二碧城栖第几？飙车绣幡摇凤尾。七月七日降人间，酒行百斛歌乐弓。矜将狡狯试经家，粒米顷刻成丹砂。花香频着六铢历寒暑，顶分双髻学盘鸦。玉馔擘麟脯，千载蕉花献紫府。不知此会又何年？咨尔方平总真主。珊瑚铁网海已枯，桑田白景更须臾。况睹蓬壶经几浅，御风天外舞凭虚。

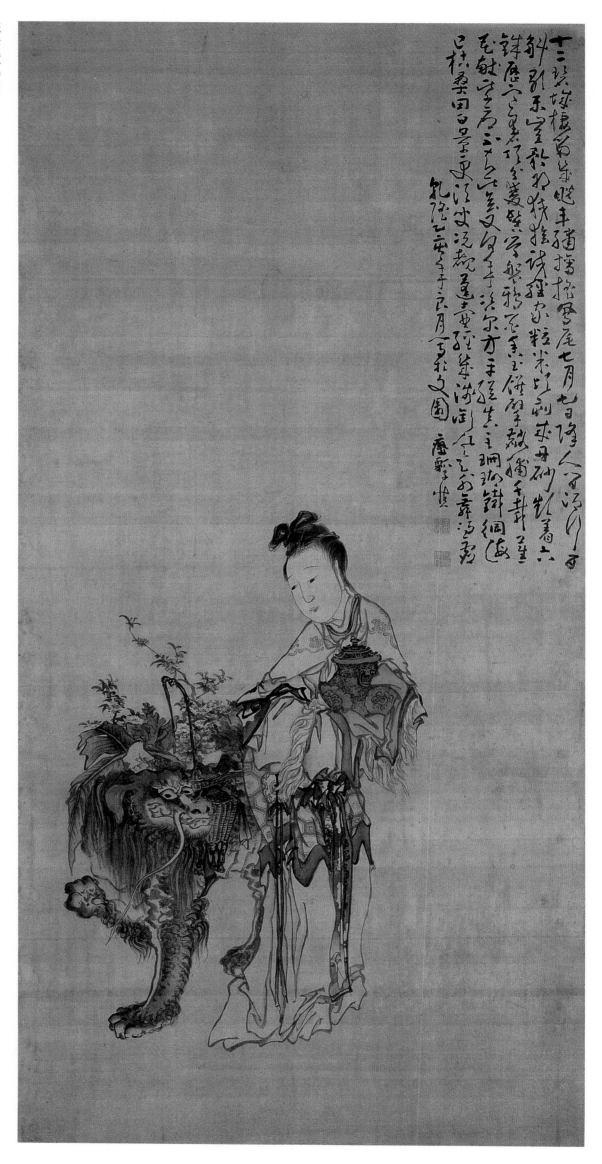

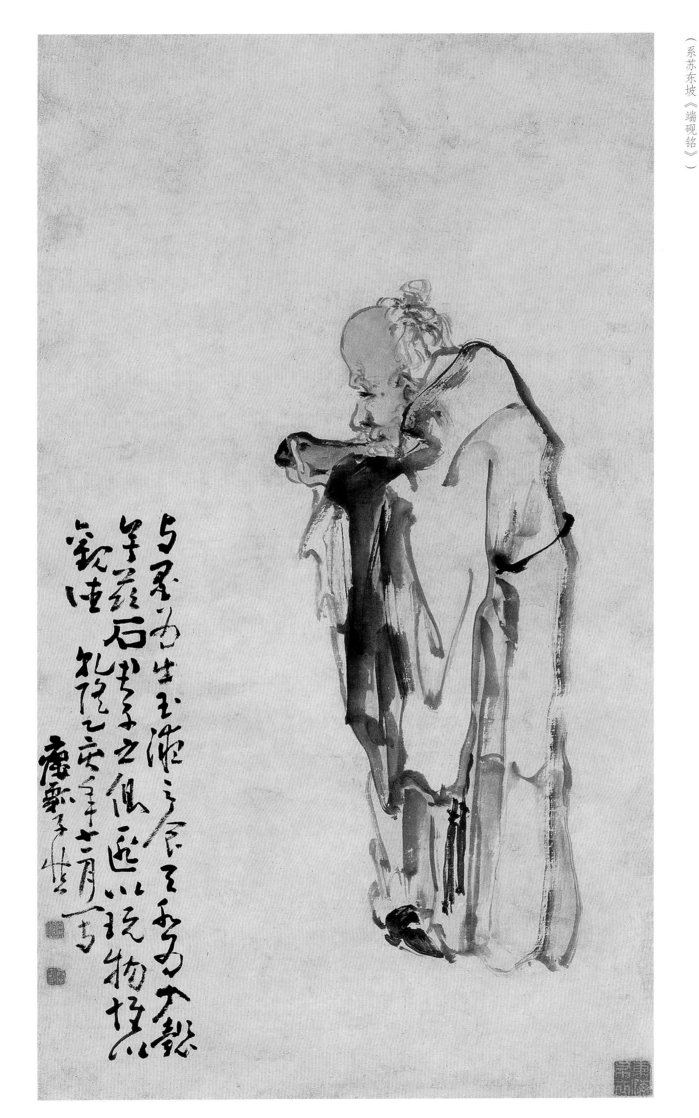

赏砚图

轴　纸本　设色　乾隆二十年十一月（一七五五）

98cm×55.5cm

款识：乾隆乙亥年十一月写，瘿瓢子慎。

钤印：黄慎（朱）、恭寿（朱）、东海布衣（白）。

释文：与墨为出，玉液（灵）之食。天水为入，（阴鉴之液。）懿矣兹石，君子之侧。匪以玩物，惟以观德。

（系苏东坡《端砚铭》）